그림으로
글쓰기

〈일러두기〉

• 국내에 번역되어 출간된 그림책의 경우 제목과 본문 인용은 번역본을 따랐습니다.
• 그림책의 본문을 인용할 때, 글 속에서 저자가 말하고자 하는 바를 전달하기 위해 옮긴이의 번역을 실은 경우도 있습니다.
• 그림책 이름은 『 』, 그림 이름은 「 」, 잡지 이름은 《 》로 표기했습니다.
• 책 이름, 인명, 내용과 관련된 영문은 병기하였고, 처음 병기 이후에는 생략했습니다. 단, 해설하는 경우는 괄호 속에 영문을
 넣고 내용을 풀었습니다.
• 본문의 주는 옮긴이 주와 편집자 주가 있습니다. 주는 본문 괄호 속에 넣었으며, 해당 내용에 옮긴이 주와 편집자 주라고 표
 기했습니다.

그림으로 글쓰기

WRITING
WITH PICTURES

유리 슐레비츠 지음 | 김난령 옮김

다산기획

차례

3부 그림 그리기

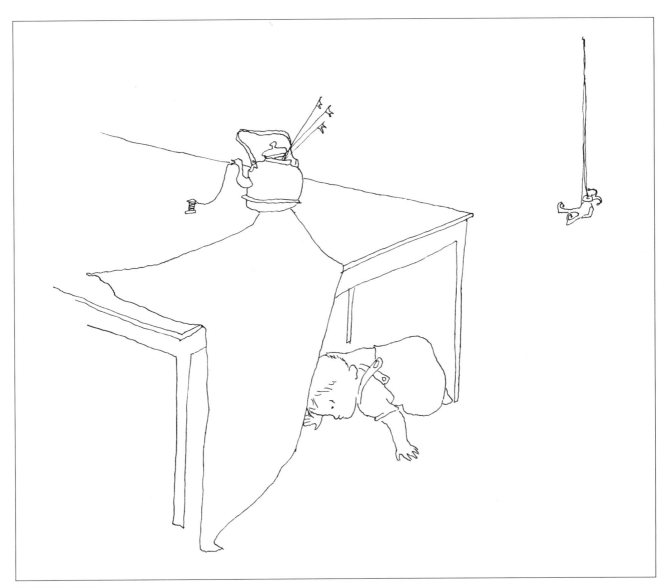

「내 방의 달님」 중에서

여는 글

이미지가 항상 먼저 나온다

나는 정확하게 말해 이야기를 '만든' 적이 한 번도 없다. 내게 그 과정은 무엇을 말하거나 짓는다기보다 새가 아래를 내려다보며 전체를 조망하는 일에 훨씬 더 가깝다. 나는 그림들을 본다…. 가만히 지켜보면, 이야기들이 저절로 이어지기 시작할 것이다…. 나는 이것이 이야기를 쓰는 최선의 방법인지는 말할 것도 없고, 일반적인 방법인지조차 모른다. 이미지가 항상 먼저 나온다는 것, 이것이 내가 아는 유일한 방법이다.
_C. S. 루이스C. S. Lewis

내가 1962년에 포트폴리오를 들고 출판사들을 돌아다니기 시작했을 때, 맨 처음 만난 편집자가 수잔 허쉬만Susan Hirschman(당시 하퍼 앤 로우 출판사 근무)이었다는 점은 내게 큰 행운이었다. 나는 그가 내게 책에 들어갈 삽화 일감을 줄지 모른다는 희망을 갖고 사무실을 찾아갔다. 그는 내 포트폴리오를 살펴보았고, 내 그림들을 좋아했다. 하지만 그는 내게 삽화 작업을 맡길 원고가 없었다. 그는 내게 직접 그림책을 한번 써 보라고 제안했다. 나는 기겁했다.

내가 직접 책을 쓴다고? 그건 불가능한 일이었다. 나는 화가지 작가가 아니라고 생각했으니까. 온갖 다양한 일을 할 수는 있어도 내가 작가가 된다는 생각은 꿈에도 해 본 적이 없다. 글쓰기는 글을 가지고 요술을 부릴 줄 아는 사람들에게 적합한 마법 같은 일처럼 여겨졌다. 내게 글을 사용해서 뭔가를 한다는 일은 마치 야생 호랑이를 길들이는 것과 같았다.

"저는 글을 쓸 줄 몰라요."

내가 말했다.

"한번 시도해 보시죠?"

그가 말했다.

"하지만…."

나는 그 제안을 받아들일 수 없었다. 내게 극복할 수 없는 장애가 있다고 생각했기 때문이다.

"저는 영어를 쓰기 시작한 지 4년도 채 되지 않은걸요."

"걱정 마세요. 저희가 영어를 수정해 드리면 되니까요."

그는 나를 안심시켰다.

이제 남은 일은 일단 시도해 보는 것뿐이었다. 그리고 나는 시도했다. 그것도 여러 번. 나는 어설픈 원고를 들고 수잔 허쉬만의 사무실을 몇 달 동안 들락거렸다. 그의 비평과 제안이 견습생 교육과 같은 역할을 했다. 시도와 실패의 과정을 여러 차례 거친 뒤, 마침내 그림책 원고가 완성되었다. 그 원고는 약간의 수정을 거친 뒤, 나의 첫 번째 책인 『내 방의 달님The Moon in My Room』으로 출간되었다. 만일 그런 과정을 거치지 않았다면, 나는 책을 쓸 수 없었을 것이다.

내가 글을 쓸 수 없을 거라며 초기에 가졌던 두려움은 글쓰기가 문자나 구어에 국한된 것이라는 나의 선입관에서 비롯했음을 깨달았다. 말과 글들을 솜씨 좋게 다룰 줄 아는 것이 글쓰기의 핵심이라고 생각한 것이다. 글쓰기에서 제일 중요한 것(무엇을 말해야 하는가)을 간과하고 있었고, 두 번째로 중요한 것(어떻게 말할 것인가)에 주눅이 들어 있었던 것이다.

일단 '무엇을 말해야 하는가'가 제일 중요하다는 점을 이해하고 나서야 내 이야기 속에 무슨 일을 담을 것인가에 집중하기 시작했다. 먼저 행위를 시각화했고, 그 다음으로 그 행위를 어떻게 글로 표현할지에 대해 생각했다. 내가 해야 할 일은 행위를 가능한 한 단순하게 전달하는 것뿐임

8

을 깨달았다. 사실 이야기가 분명히 이해되도록 전달하는 데는 그리 많은 글이 필요하지 않다. 글이 단순하고 자연스러울수록 더 잘 이해되는 법이다.

또한 머릿속으로 이미지 그려 보기를 좋아하는 나의 타고난 성향을 글쓰기에 적용할 수도 있겠다는 생각이 들었다. 사람마다 오감 중에서 선호하는 감각 인식 통로가 다르다고 하니, 글을 쓸 때도 각자 선호하는 감각을 사용할 수 있을 것이다. 만약 이야기를 좋아하고 말하기를 더 편하게 느낀다면, 글쓰기를 대화하듯 접근하면 된다. 하지만 나처럼 그림이 더 편하고 책을 봐도 그림을 먼저 보는 경향이 있는 사람들은 시각적 접근법이 더 적합하다. 바로 이러한 접근법이 내가『내 방의 달님』을 쓸 때 취한 방식이다. 이야기가 내 머릿속에서 영화처럼 전개되었다. 나는 카메라가 되어 그림들이 전달하는 행위들을 지켜보았다.

더욱이 내게 편한 시각적 접근법을 사용하자, 이미지가 마치 샘물처럼 술술 흘러나왔다. 이는 전에는 한 번도 경험하지 못한 일이다. 의심할 여지없이 '그림으로 글쓰기'는 나한테 딱 맞는 방식이었다. 그로부터 몇 년 뒤, 나는 C. S. 루이스도 글을 쓸 때 나처럼 이미지를 떠올렸으며, "이미지가 항상 먼저 나온다."는 말을 남겼다는 사실을 알았다. 시각적 접근법은 과학자들도 사용했다. 독일 유기화학자 케쿨레Friedrich August Kekulé는 분자구조 이론을 발견하게 된 경위를 다음과 같이 설명했다.

어느 아름다운 여름밤, 나는 마지막 버스를 타고 황량한 거리를 달리고 있었다…. 나는 몽상에 잠겨 있었다. 원자들이 내 눈앞에 둥둥 떠다녔다…. 두 개의 작은 원자들이 한데 결합하고, 좀 더 큰 원자들이 그 작은 두 개의 원자들을 움켜잡았으며, 더 큰 원자들이 그 세 개의 원자들과 심지어 그보다 더 작은 네 개의 원자들을 와락 움켜잡았다. 그리고 그 모든 것이 어지럽게 빙빙 돌며 춤을 추고 있었다…. 나는 그날 밤을 새우며 내가 본 그 몽상적인 이미지를 스케치로 옮겼다.

그림으로 글쓰기는 내가 작업할 때뿐 아니라, 학생들에게 글쓰기를 가르칠 때도 유용하다는 점이 입증되었다. 그림책 제작에 필수인 시각적 사고는 사람들이 시각예술의 형식으로 글쓰기를 하도록 창작 방식을 넓힐 수 있고, 작가들이 미술적 배경 없이도 이미지를 시각화하는 능력을 키울 수 있다. 또한 시각적 사고는 작가들이 말을 장황하게 늘어놓지 않도록 하는 데 도움이 될 수 있다.

내가 이 책에서 소개하고자 하는 것도 바로 나의 글쓰기와 교육 경험을 토대로 한 시각적 접근법이다.

『내 방의 달님』 일러스트레이션 작업을 할 때 내가 사용한 접근법은 어느 날 전화 통화를 하는 동안 끄적거렸던 낙서에서 비롯한다. 나는 낙서를 하면서 그 그림이 신선하다는 느낌을 받았다. 선들이 종이 위를 가로지르며 꿈틀꿈틀 움직이는 것처럼 보였다. 지금 생각하면 어떻게 그런 일이 일어났는지 놀라울 따름이다. 왜냐하면 나는 글쓰기에 대한 선입견뿐 아니라, 일러스트레이션이 어떻게 발전되어야 하는지에 대해 고정 관념을 가지고 있었기 때문이다.

나는 하나의 일러스트레이션이 완성되려면 엄청난 노력이 필요하다고 생각했었다. 그런데 전화 통화에 정신을 쏟고 있는 동안 손은 힘들이지 않고 종이 위에다 선들을 쓱쓱 그리고 있었던 것이다. 마치 선들이 생명과 두뇌를 가지고 있는 것 같았다. 선들이 내 손을 이끌고, 내 손은 아무런 의도도 원하는 바도 없이 선들이 이끄는 대로 따라가고 있었다. 사실 그 낙서를 적절한 일러스트레이션으로 발전시키는 데 상당한 후속 작업과 노력이 필요했지만, 이는 후반 단계에서 진행될 일이었다.

학생들을 가르치면서 자신의 일러스트레이션이 형편없는 이유가 그림 실력이 없거나 예술적 재능이 부족하기 때문이라고 변명하는 학생들을 자주 보아 왔다. 하지만 그들의 진짜 문제는 아이디어가 명확하지 않다는 데 있다. 많은 학생이 예술 작품을 제작해야 한다는 생각에 사로잡혀 있다. 예술적 경험이 거의 없는 그들이 정작 해야 할 일은 무엇보다 주변에 보이는 것이나 마음속에 떠오르는 심상을 최선을 다해 기록하는 것임에도 말이다. 때로 폭넓은 예술적 배경을 가진 학생들도 이와 유

사한 잘못을 저지른다. 그들은 '아름다운' 그림을 그리는 데만 온 힘을 쏟고, 정작 일러스트레이션에서 중요한 측면인 가독성, 일관성 그리고 본문과의 상호 작용 등은 도외시하는 경향이 있다.

예전에는 배움이란 지식을 축적하는 일이라고 생각했다. 하지만 배움은 무지함에서 깨어날 수 있는 길이기도 하다는 사실을 깨달았다. 피상적 지식의 허울을 벗고, 선입견과 허식을 버리는 것이 더욱 실용적인 방법이될 수 있다. 사전 지식이나 예술적 경험은 오직 스스로재료를 개발하고 체계화할 수 있는 단계에 이르렀을 때만이 도움이 될 수 있다.

작가들에게 어린이책을 쓰고 싶은 이유가 무엇인지물으면, 많은 이가 "어린이들을 사랑하기 때문이다."라고 대답한다. 미안한 말이지만 감상적인 생각은 아무 도움이 안 된다. 아니, 도움은커녕 방해만 될 뿐이다. 감상적인 생각은 좋은 어린이책을 만드는 데 필수 요건인기예를 대신할 수 없다. 당신이 가장 먼저 책임져야 하는 것은 책이지 독자가 아니다. 책의 구조(물리적 구조를 포함해서)를 이해하고 그것이 어떻게 기능하는지를이해해야만 좋은 책을 만들 수 있다.

책 만드는 작업을 처음 해 보는 사람은 아마 스스로이런 질문을 할 것이다. 나는 이 책이 마음에 드는가?나는 이 일러스트레이션이 마음에 드는가? 순진해 보이기까지 하는 이런 질문들은 사실 주객이 전도되었다. 주체를 자기 자신이 아닌 책과 일러스트레이션에 두어야한다. 작가가 행복하기에 책이 행복한 결과물이 되는 것이 아니라, 책이 행복함으로 인해 작가가 행복해지는 것이다. 따라서 이렇게 질문하라. 이 책은 행복한가? 이 일러스트레이션은 행복한가?

다시 말해서, 이야기가 분명하게 전달되는가? 캐릭터들은 독특한 개성을 가지고 있는가? 이야기의 시작과결말이 서로 일관성을 가지고 있는가? 이야기가 통일된규칙을 지키고 있는가? 본문 분할이 이야기 단락에 따라 자연스럽게 이루어져 있는가? 책 속에 즉흥적 측면과 계획적 측면이 적절한 조합을 이루고 있는가? 책 형태가 내용에 근거해서 자연스럽게 결정된 것인가? 책의크기, 비율, 모양 등이 책 내용과 분위기를 가장 잘 살려

낸 것인가? 그림들이 정확하고 가독성이 높으며, 내용과 분위기를 잘 포착하고 있는가? 그림들이 서로 자연스럽게 연결되어 있는가? 한 그림 속에 있는 모든 요소가 통일성을 이루며, 각 부분들이 그림 전체의 목표를이루기 위해 서로 협력하고 있는가? 책을 이루는 부분들이 모두 조화를 이루어 일관성 있는 하나의 완전체를구성하고 있는가?

이와 같은 질문들이 고려될 때 책이 필요로 하는 것을 더 잘 이해할 수 있고, 책이 진정으로 행복한지 아닌지를 알 수 있다. 책 제작에 따르는 기술적 문제들에 대처하는 방법을 제시하는 것을 넘어서, 이와 같은 질문들을 묻고 스스로 그 해답을 찾을 수 있는 방법을 가르치는 것이 이 책의 궁극적 목적이다.

『멋진 연 The Wonderful Kite』 중에서

1부 이야기 만들기

독창성은 예전에 아무도 하지 않았던 것을 말하는 것이 아니라, 당신 자신이 생각하는 것을 정확하게 말하는 데 있다.
_제임스 피츠-제임스 스티븐James Fitz-james Stephen

「멋진 연」 중에서

「비 오는 날Rain Rain Rivers」 ⓒ 유리 슐레비츠, 강무홍 옮김, 시공주니어

1. 그림책일까, 이야기책일까?

좋은 그림책이나 이야기책을 창작하기 위해서는 먼저 이 둘이 개념적으로 어떻게 다른 지를 이해해야 한다. 이야기책은 글자로 이야기를 들려준다. 비록 그림이 이야기를 좀 더 구체화하지만, 그림이 없어도 이야기를 충분히 이해할 수 있다. 이때 그림의 역할은 보조적이다. 글 자체가 이미지를 포함하고 있기 때문이다.

그에 반해서 진정한 그림책은 주로 혹은 전적으로 그림으로만 이야기를 전달한다. 글이 함께 나올 경우는 글이 보조 역할을 한다. 그림책은 오직 그림이 보여 줄 수 없는 것(5장에서 다루게 될 몇 가지 드문 경우를 제외하고)만을 글자로 말한다. 따라서 그림 책은 라디오 매체에서는 읽을 수 없고, 완전히 이해할 수도 없다. 그림책에서 그림은 글 을 확장하거나 명확히 하거나 보완 또는 대신한다. 글뿐 아니라 그림도 '읽을' 수 있다. 이러한 접근법은 자연스레 글을 더 적게 혹은 전혀 사용하지 않는 쪽으로 이끈다.

하지만 이야기책과 그림책의 차이는 단순히 글자가 많은가 아니면 그림이 많은가의 차원을 훨씬 뛰어넘는다. 무엇보다 이 둘은 개념적으로 뚜렷한 차이를 보인다.

이야기책의 개념

일반적으로 스토리텔링은 보이고 들리는 것의 묘사로 구성된다.

> "아!"
> 노인이 때마침 무언가 생각난 듯 나를 돌아보며 말했다.
> "제가 넬을 제대로 보살피지 않는다는 건 잘 모르시고 하신 말씀입니다."

찰스 디킨스Charles Dickens의 『오래된 골동품 상점Master Humphrey's Clock』에서 발췌한 이 글은 보이는 것("나를 돌아보며")과 들리는 것("아!", "제가 넬을 제대로 잘 보살피지 않는다는 건 잘 모르시고 하신 말씀입니다.")이 모두 글로 표현되어 있다.

이야기책도 이와 같은 접근법을 취한다. 베아트릭스 포터Beatrix Potter의 『피터 래빗 이야기The Tale of Peter Rabbit』를 예로 들어보자.

> 맥그리거 아저씨는 땅바닥에 쭈그리고 앉아서 양배추 모종을 심고 있다가 벌떡 일어나 피터를 잡으려고 쫓아왔어요. 갈퀴를 휘두르며 고래고래 소리도 질렀어요.
> "거기 서라. 도둑놈아!"

책에는 위의 글에다 맥그리거 아저씨가 양배추 모종을 심는 모습의 일러스트레이션(도판1)이 함께 실려 있다. 비록 베아트릭스 포터의 그림이 이야기에 시각적 차원을 더해 주고 있지만, 『피터 래빗 이야기』는 그림 없이도 충분히 이해할 수 있는 작품이다. 앞의 인용 글은 이야기를 전달할 뿐 아니라 자체적으로 이미지를 포함하고 있다. 여기서 그림은 단순히 "맥그리거 아저씨는 땅바닥에 쭈그리고 앉아서 양배추 모종을 심고 있다가…"라는 묘사를 강조하는 역할을 한다.

비록 포터의 이야기는 형식, 길이, 복잡성 정도 등에서 디킨스의 작품과 큰 차이가 있지만, 『피터 래빗 이야기』와 『오래된 골동품 상점』은 똑같은 방식으로 이야기를 전달한다. 다시 말해서, 『피터 래빗 이야기』는 그림책이 아니라 이야기책인 것이다.

그림책의 개념

그림책은 글뿐 아니라 그림으로도 '쓰여'진다. 그림책은 아직 글을 읽을 줄 모르는 유아들에게 읽어 주는 책이다. 따라서 유아들은 그림을 보고 인쇄된 글을 읽는 중간 단계를 거칠 필요 없이 곧바로 귀로 듣는다. 그림책은 언어적 묘사가 아니라 시각적으로 이야기를 전달하기에 그림책 읽기는 하나의 극적 경험이 되어 준다. 이 경험은 즉각적이고 생생하며 마음을 움직인다. 그림책은 다른 종류의 책들보다 연극과 영화, 특히 무성 영화에 더 가까운 독특한 형식의 예술 작품이다.

랜돌프 칼데콧Randolph Caldecott의 『헤이, 디들, 디들Hey, Diddle, Diddle』은 그림(도판2)이 없다면 아무런 내용도 의미도 없는 책이 되었을 것이다. 아무 의미 없는 "헤이, 디들, 디들"이라는 말은 일종의 운율이며, 이야기를 전달하는 역할은 그림이 담당한다. 칼데콧이 1878년부터 1886년 사망하기 전까지 창작한 그림책들은 진정한 그림책의 전형을 보여 주는 첫 사례일 것이다.

도판3은 『괴물들이 사는 나라Where the Wild Things Are』에 나오는 그림으로, 본문에는 "이런 장난"이라고만 쓰여 있을 뿐, 어떤 장난인지에 대한 구체적

2

3 『괴물들이 사는 나라』 ⓒ 모리스 센닥, 강무홍 옮김, 시공주니어

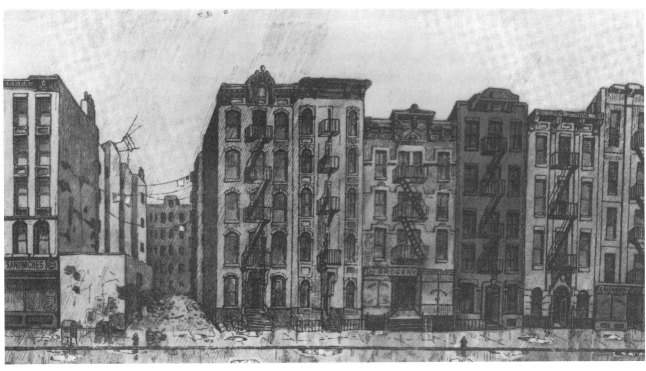

4

정보는 없다. 그림이 정보를 완성시킨다. 이 책 뒷부분에 나오는 "괴물 소동"이라는 말도 그림을 통해서 그 의미가 완전히 전달된다. 글을 한 자도 사용하지 않고 오직 그림으로만 말이다.

도판4는 내 책 『월요일 아침에One Monday Morning』 서두에 나오는 그림으로, 이 그림에 딸려 나오는 글은 책 제목과 똑같은 "월요일 아침에"이다. 만일 그림을 보지 않고 글을 귀로 듣기만 한다면, 머릿속으로 어느 화창한 시골 풍경을 떠올릴 수도 있을 것이다. 하지만 그림은 사실 월요일 아침에 비가 내리고 있으며, 이야기의 배경은 시골이 아니라 우중충한 다세대 주택이 밀집해 있는 어느 대도시의 빈민가임을 알려 준다.

이야기책이라면 글로 표현되었을 이러한 '묘사'가 이 책에서는 그림 속에 담겨 있다. "월요일 아침에"라는 지극히 일반적인 글이 그림에서 제공된 구체적이고 특정한 디테일에 의해 확장된다. 따라서 여기서도 글이 아닌 그림에 의해 정보가 완성된다.

2. 그림 시퀀스

일정 정도의 새로운 사실을 익숙한 맥락에서 전달했을 때만이 효과적인 소통이 이루어진다.
_존 로빈슨 피어스John R. Pierce

그림책은 그림과 글로써, 때로는 그림만으로 독자와 소통한다. 그림책은 어린이가 이해해야 하기에 그림책을 창작하려면 무엇보다 명확하게 전달하는 법을 알아야 한다. 이를 위해서는 그림책에서의 그림 사용에 관한 법칙을 반드시 이해해야 한다.

그 시작으로 가장 좋은 방법은 글 없이 일련의 그림만을 사용하는 것이다. 해돋이 광경과 같은 간단한 행위를 보여 주는 연속 그림들이 한 예가 될 수 있겠다. 이러한 '그림 시퀀스picture sequence'는 시작이나 결말이 어떻든 간에 반드시 연속성을 가지고 있어야 하며 의미가 통해야 한다.

그림 시퀀스는 팬터마임과 같다. 춤추는 인물이나 미소 짓는 얼굴과 같은 행위를 쉽고 즉각적으로 이해할 수 있도록 보여 주기 때문이다. 어떤 동작(무슨 일이 일어나고 있는지)을 보여 줄 때는 '진행', '평화', '인내'처럼 명확한 표현이 어려운 일반적 개념을 시각화하려는 시도는 피해야 한다. 행위를 보여 주는 그림 시퀀스를 개발할 때는 한눈에 알아볼 수 있는 도로 표지판과 같은 수준의 명료성을 담기 위해 노력해야 한다. 의사소통에서 명료성은 아무리 강조해도 지나치지 않다. 독자들의 즐거움도 바로 여기에 달려 있기 때문이다.

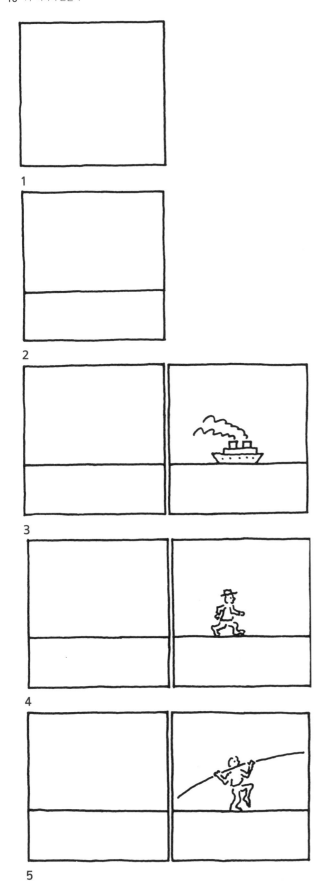

1
2
3
4
5

그림 시퀀스는 행위자와 무대로 구성된다

그림 시퀀스는 동적 요소인 '행위자'와 정적 요소인 '무대'로 구성된다. 행위자가 없으면 행위도 없고, 아무 일도 일어나지 않을 것이다. 무대 또한 필수 요소이다. 무대가 없으면 행위자가 움직이고 있는지 아닌지 알 수가 없다.

1. 텅 빈 프레임이 무대가 된다. 정확히 무슨 일이 일어날지 알 수 없지만, 분명 무슨 일이든 일어날 거라는 기대감이 일게 한다.

2. 선 하나가 나타났다. 하지만 이 선은 다양한 의미로 해석될 수 있다.

3. 배가 그려진 프레임이 뒤이어 나오자, 선은 바다로 '읽힌'다.

4. 걸어가는 사람이 뒤이어 나오자, 선은 땅바닥으로 읽힌다.

5. 똑같은 선이 이번에는 공중에 팽팽하게 맨 밧줄로 보인다. 도판3, 4, 5를 통해 두 번째 프레임이 첫 번째 프레임의 의미를 결정한다는 것을 분명히 알 수 있다.

6~9. 따로따로 보면 도판6은 해가 떠오르는 모습인 것 같고, 도판7은 해가 지는 모습 같다. 이 두 프레임을 순서대로 연결시킨 도판8을 보면 명백히 해가 떠오르는 장면이다. 하지만 도판9에서와 같이 그림 순서를 뒤바꾸면 해가 지는 장면이 연출된다. 물론 도판8과 도판9에서는 장면의 익숙함이 무슨 일이 벌어지는지를 인식하는 데 큰 도움을 주고 있다.

10. 하지만 익숙함만으로는 충분하지 않다. 그림 시퀀스가 쉽게 읽히기 위해서는 행위자와 무대와의 관계가 명확해야 한다. 이 시퀀스가 명확하게 읽히는 이유는 장면이 익숙할 뿐 아니라, 행위자(태양)가 무대(지평선)와

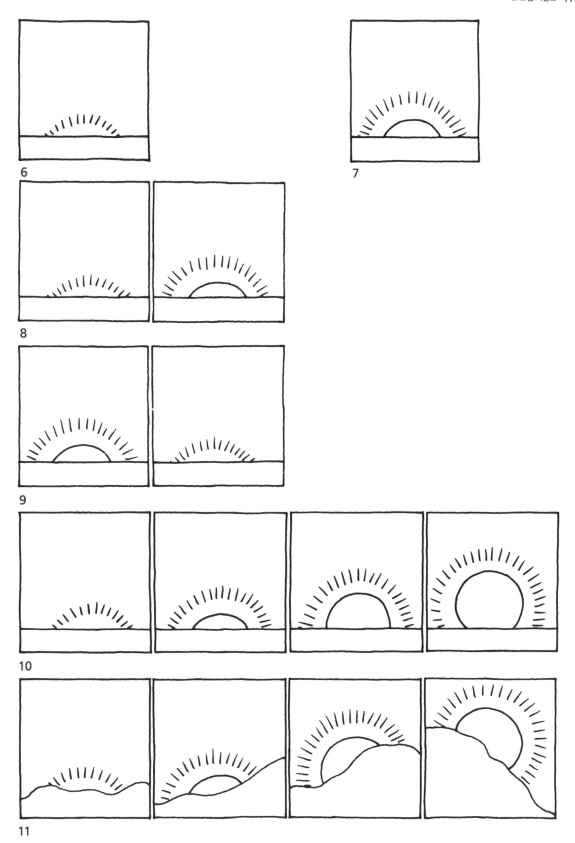

6

7

8

9

10

11

명확한 관계에서 움직이고 있기 때문이다.

11. 이 시퀀스는 행위자와 무대와의 관계가 명확하지 않을 때 어떤 결과가 생기는지 보여 준다. 여기서 독자들은 어느 것이 행위자이고 어느 것이 무대인지 헷갈리는데, 이는 해와 지평선 모두 움직이는 것처럼 보이기 때문이다. 그리고 사실상 무슨 일이 벌어지는지도 확신할 수 없다. 땅이 융기하고 있는 것일까? 지진이 일어나고 있는 것일까? 아니면 해일이 일고 있는 것일까? 이 시퀀스는 전개에 있어 명확성도 결여되고 의미도 통하지 않아서 엉뚱한 프레임들을 아무렇게나 나열한 것처럼 보인다. 당연히 가독성도 떨어진다.

시퀀스의 가독성

가독성은 독자들이 행위를 한 프레임 한 프레임씩 쉽게 잘 따라갈 수 있는지, 그리고 이야기의 흐름을 쉽게 이해할 수 있는지에 관한 것이다. 그림 시퀀스의 가독성은 행위자와 무대 사이의 관계가 분명한지 아닌지에 달려 있다. 행위자와 무대와의 관계가 바뀔 수도 있지만, 그 관계는 항상 명확해야 한다.

12. 이 시퀀스는 프레임도 없고 무대도 없다. 또한 자동차가 움직이고 있는지 아닌지도 알 수가 없다.

13. 이제 자동차가 움직이고 있다. 프레임이 추가되었기 때문이다. 프레임은 행위자인 자동차를 위한 무대 역할을 한다. 행위자와 무대 사이의 변화를 명확히 함으로

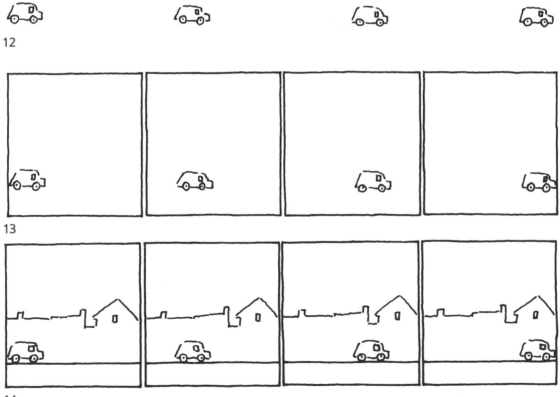

12

13

14

써 움직임이 가시화된 것이다. 그림 시퀀스에서 움직임을 보여 주는 한 가지 방법은 행위자와 무대와의 관계를 이용하는 것이다.

14. 특정 배경이 추가되어 시퀀스에 장소감이 부여되고 흥미도도 높아졌다. 또한 자동차가 어디로 향하고 있는지도 더욱 쉽게 알아볼 수 있다.

15. 도판14에서는 무대와 행위자의 영역이 뚜렷하게 나뉘어 있다. 하지만 도판15의 소년 얼굴에서 볼 수 있듯이, 이 둘의 영역이 하나로 통합되는 경우도 있다. 이 시퀀스에서 소년의 입과 눈은 정지된 얼굴 위에서 움직이기 때문에 행위자가 되고, 얼굴은 무대가 된다. 이와 같이 작은 영역에서의 미묘한 움직임을 보여 줄 때는 눈에 잘 띄도록 세부 묘사를 정확히 하고 화면을 클로즈

업할 필요가 있다.

16. 이 시퀀스는 알이 부화하는 과정을 보여 준다. 앞의 세 프레임은 행위자와 무대가 동일하다. 하지만 네 번째 프레임에서는 그 관계가 역전되었다. 갓 부화한 새가 행위자가 되고 깨진 알이 무대가 된 것이다. 이 시퀀스는 행위자와 무대 사이의 관계가 어떤 방식으로 역전되는지를 보여 주는 좋은 사례다.

17. 지금까지는 그림 시퀀스에서 행위자는 동적이고 무대는 정적인 역할을 하는 사례들만 보았다. 하지만 도판17에서 독자의 시선을 사로잡는 것은 해가 떠오르는 모습이 아니라 신비로운 성이다. 따라서 이 시퀀스에서 진정한 행위자는 움직이는 해가 아니라 전혀 움직임이 없는 성이며, 독자는 바로 이 성에서 무슨 일이 일어나기

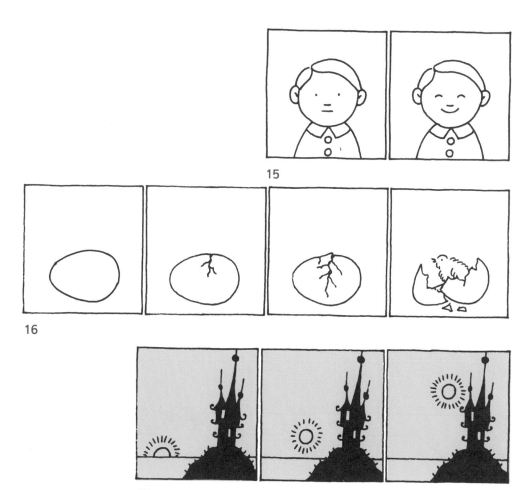

15

16

17

를 기대한다. 행위자와 무대의 일반적인 역할 관계가 뒤바뀌어버렸다.

시퀀스의 일관성

그림 시퀀스는 글이 아닌 시각적 상징으로 쓰인 문장이라 할 수 있다. 글을 읽으려면 먼저 낱자부터 배워야 하지만, 그림 시퀀스는 낱자를 배우지 않고도 읽을 수 있다. 독자들은 처음에 나오는 몇 개의 프레임이 제공하는 일련의 규칙, 즉 '그림 암호picture code'를 통해서 시퀀스 읽는 방법을 터득한다. 이는 독자와 맺는 일종의 묵약으로, 이 약속이 깨지면 시퀀스를 읽어내기가 어렵다.

18. 앞에 나오는 두 개의 프레임은 시퀀스가 어떻게 전개될지를 알려 주고 있지만, 세 번째 프레임에서 선행 프레임과 일치하지 않는 드로잉 기법으로 바뀌어 그 약속이 깨져버렸다. 그 결과 독자들은 '왜 갑자기 그림 스타일이 바뀌었을까?' 하며 당황할 것이다. 이런 식의 변화는 독자의 집중을 방해해 주의를 흩뜨린다.

19. 마지막 프레임에서 선행 프레임들과 전혀 다른 배경으로 갑자기 바뀌어 연속성이 깨지고 말았다. 1~3의 프레임에 나왔던 지평선이 네 번째 프레임에서 갑자기 사라짐으로써 장소감에 큰 혼란을 가져왔다. 게다가 도로를 묘사하기 위해 사용된 선들이 갑자기 충돌 에너지를 묘사하는 데 사용되었다. 충돌 에너지와 같이 눈

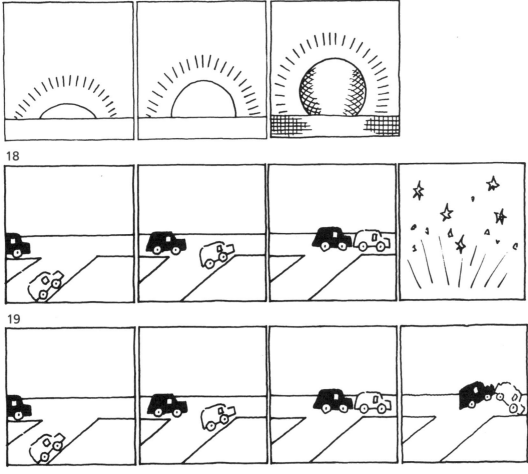

18

19

20







에 보이지 않는 것을 표현할 경우, 눈에 보이는 것을 묘사하는 데 사용한 것과 똑같은 종류의 선을 사용한다면 혼란을 불러일으킬 수 있다.

20. 하지만 네 번째 프레임을 선행 프레임들과 일관성 있는 프레임으로 바꾸면, 시퀀스를 읽어내기가 훨씬 더 쉬워진다.

21. 이 시퀀스는 한 소녀가 빨래를 널고 있는 것으로 시작되어 이어지지만, 마지막에는 선행 프레임들과 전혀 일관성 없는 깜짝 놀랄 만한 장면으로 끝난다. 소녀가 빨랫줄 위에서 자고 있는 것이다. 1~3번 프레임까지는 일상적인 활동이 이어지리라 암시하지만, 4번 프레임에서 돌연 판타지로 급변한다. 4번 프레임이 이전 프레임들과 일관성을 이루려면 소녀가 나무 아래에서 낮잠을 잔다거나, 책을 읽는다거나, 앉아서 새를 지켜본다거나, 집으로 걸어간다거나 하는 장면이어야 한다.

22. 샤를 필리퐁Charles Philipon은 「루이 필리프와 배」라는 만평에서 프랑스 왕 루이 필리프 1세Louis Philippe(1830~1848년 재위)의 얼굴을 서양 배로 바꾸었다. 놀라운 결말이 시작 부분에서 암시되어 있기 때문에 약속을 깨는 극적인 비약은 찾아볼 수 없다. 1번 프레임의 얼굴 안에 이미 4번 프레임의 배 이미지가 담겨 있기 때문이다.

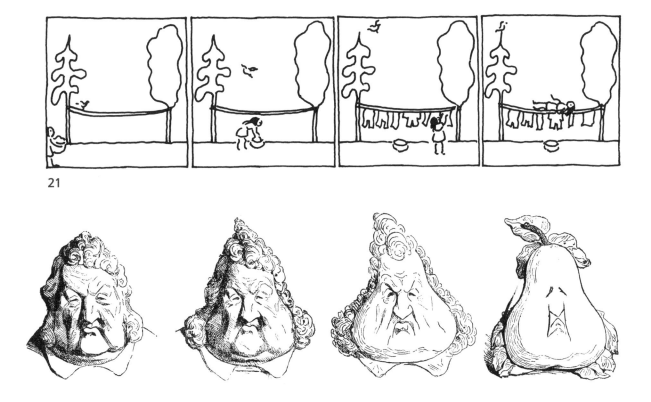

21

22

시퀀스의 속도감

그림 시퀀스의 속도감(혹은 진척률)은 그림 암호와 똑같은 비중으로 다루어져야 한다. 속도감은 내용과 적절한 일관성을 이루어야 하며, 그럴 경우에만 원활하고 효과적으로 소통이 이루어진다. 움직임이나 변화가 없는 그림 시퀀스는 존재하지 않겠지만, 전개 속도가 너무 빠르거나 너무 느려도 시퀀스를 이해하기 어렵다. 속도감은 행위자의 움직임과 이야기의 분위기를 반영해야 한다.

23. 4번 프레임의 급격한 변화가 1~3번 프레임에서 균일하게 유지되던 속도감을 깨뜨렸다. 독자들은 나무가 일정한 속도로 자라리라 기대한다. 이 시퀀스에서는 속도감이 일관성 없을뿐더러 주제와도 어울리지 않는다. 그림 시퀀스를 구성하는 모든 요소는 주제와 부합해야 한다.

24. 이 그림 시퀀스는 좀 더 편안하게 느껴진다. 그 이유는 주제와 부합하도록 나무가 자라는 모습을 좀 더 균일한 속도감으로 보여 주기 때문이다.

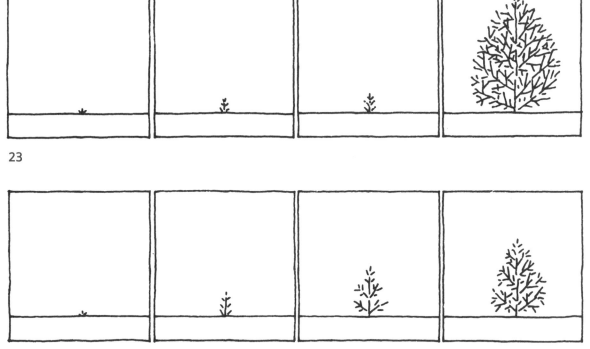

23

24

25. 『장화 신은 고양이Puss in Boots』에 나오는 이 두 그림을 문맥을 무시하고 하나의 그림 시퀀스로 본다면 무슨 의미인지 이해하기 어렵다. 1번 프레임과 2번 프레임 사이에 무슨 일이 일어났는지 알 수가 없다. 순식간에 너무 많은 변화가 일어났기 때문이다.

26. 이 시퀀스는 도판25와 반대의 경우다. 여기서는 움직임이 너무 느리고, 코끼리 발 위치의 변화가 지나치게 미묘해서 이해하기 어렵다. 움직임이 지나치게 느리면 독자는 그 부분을 완전히 놓쳐버리거나, 이해하지 못하

거나, 지루하게 느낄 수 있다. 따라서 독자의 관심을 계속 유지시키기 위해서는 어느 부분에서 그림 시퀀스의 속도를 높여야 효과적일지 알아야 한다.

25

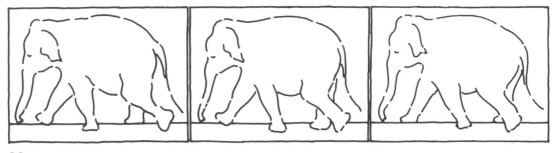

26

논리적이고 명확한 전개

속도감과 더불어 명확한 전개도 중요하다. 한 프레임에서 다음 프레임이 논리적으로 이어져야 하며, 독자들이 계속 읽어 나가도록 이야기를 만들어야 한다.

27. 이 시퀀스는 의미가 잘 통하지 않는다. 물론 어떤 사람이 차를 타고 산으로 가서 캠핑을 한다고 읽힐 수도 있다. 하지만 인물이 일관성 있게 묘사되지 않아서, 1번과 5번 프레임에 나오는 대머리 남자가 3번과 4번 프레임의 머리카락이 있는 사람과 동일 인물인지 확신할 수 없다. 게다가 전개도 매끄럽지 않다. 1번과 2번, 2번과 3번, 4번과 5번은 중간 단계가 크게 누락되어 있는 반면, 3번과 4번 프레임은 중복적이다. 결과적으로 시퀀스가 한 방향으로 매끄럽게 전개되지 않는다.

28. 수정된 이 시퀀스는 좀 더 매끄러운 전개를 보인다. 1번 프레임은 도판27의 1번과 2번 프레임의 행위를 결합했다. 2번과 3번 프레임에서는 도시에서 시골로 바뀌는 전개를 보여 줌으로써 중복을 피했다. 모든 프레임에서 해가 보이는데, 지속적으로 움직이는 해는 시간의 경과를 알려 준다. 인물의 외모도 일정하다. 이렇게 개선하는 데 요구된 것은 수준 높은 드로잉 기술이 아니라, 디테일에 대한 더욱 면밀한 검토와 구성이다.

29. 이 시퀀스는 읽어내기가 어렵다. 명확한 전개도 없고, 의미도 통하지 않는다. 그림 시퀀스가 이해할 수 없게 전개될 때, 독자는 실망스럽거나 불만스럽거나 지루

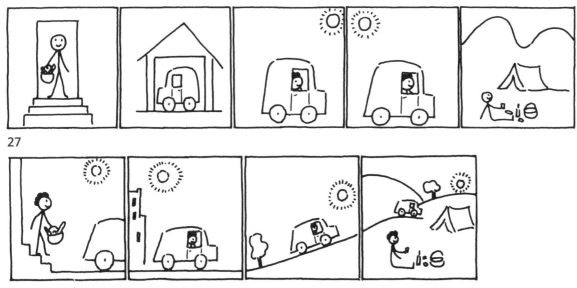

27

28

할 수 있다. 이럴 경우 독자는 계속 읽으려 하지 않을 것이다. 이는 재미와 흥미가 있어야 하는 어린이책을 쓸 때 특히 명심해야 할 점이다.

30. 남자의 외모가 매우 빠른 속도로 변한다. 남자의 수십 년 인생이 다섯 개의 프레임 속에 응축되어 있다. 어린이 독자들은 모두 같은 사람이라고 생각하지 못할 수도 있다. 명확한 전개도 중요하지만, 이는 반드시 독자가 이해할 수 있는 범위 내에서 이루어져야 한다. 이 시퀀스는 어린이의 인생 경험으로는 이해하기 어렵기에 그림 규칙을 어겼다고 할 수 있다. 어른들에겐 익숙하고 즐길 만한 아이디어가 아주 어린 아이들에게는 너무 어렵고 추상적일 수 있다. 실생활을 토대로 한 구체적이고 단순한 상황이 어린이책에 더 적합하다.

31. 이 단순한 행위는 쉽게 읽힌다. 어린 소녀가 일어나서 새날을 시작한다는 줄거리를 독자들은 쉽게 따라갈 수 있다. 생동감 있는 전개가 내용과 조화를 이루고 있다.

익숙한 상황과 뜻밖의 상황

익숙한 맥락일 때 그림 시퀀스의 내용은 더 쉽게 전달된다. 그러나 익숙함에만 의존하면 다룰 수 있는 소재의 범위가 줄어들기 십상이다. 일단 그림 시퀀스를 통해 소통하는 법을 알고 나면, 익숙하지 않은 상황도 묘사할 수 있다. 대체로 시퀀스상에서 가장 큰 흥미를 불러일으키는 요소는 익숙하지 않거나 예상치 못한 뜻밖의 상황이다.

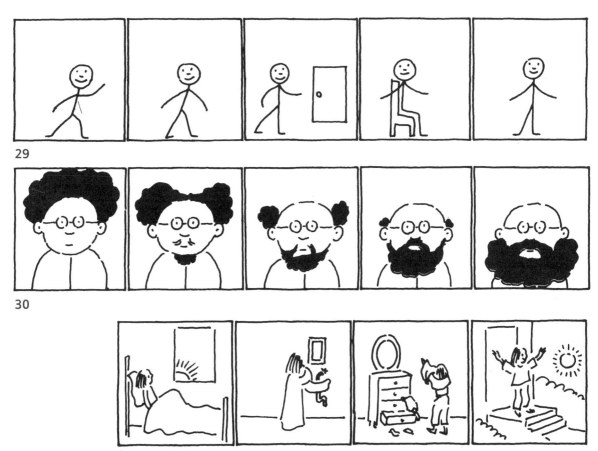

29

30

31

32. 이 시퀀스에서 소녀는 소년이 나타나기 전까지 우울해 보인다. 하지만 그 이후로는 인물들의 뻔한 행위가 이어진다. 스토리가 명확하긴 해도 결과적으로 지루한 시퀀스가 되어버렸다.

33. 이 시퀀스는 처음에는 뻔한 이야기처럼 보일 수 있다. 비록 개가 줄에 묶여 있지 않지만 소년을 따라가는 것처럼 보인다. 독자는 개가 소년을 따라 소년의 집으로 들어갈 거라고 예상한다. 하지만 산책이 끝나자 소년과 개는 각자의 집으로 들어간다. 그제야 독자는 개가 소년

과 함께 산책을 하러 나갔다가 돌아오는 길이며, 단지 개가 주인을 따라다니는 내용이 아니라는 사실을 알게 된다.

34. 여기서 행위자의 행동은 독자의 고정 관념을 넘어선다. 평범한 일상처럼 보이는 행동이 전혀 뜻밖의 결과로 이어진다. 하지만 규칙은 깨지지 않았다. 이 시퀀스가 사용하는 소재들, 즉 창턱에 있는 핼러윈 호박, 바닥에 놓여 있는 마녀 모자, 그리고 무엇보다 행위자의 손에 들려 있는 빗자루는 처음부터 존재했다. 처음에 독자

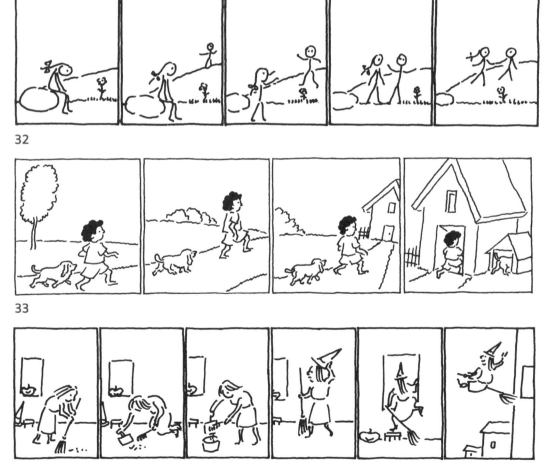

32

33

34

는 모자와 빗자루가 어떤 관련성이 있는지 인식하지 못
한다. 하지만 행위자는 독자가 인식하지 못했던 것들을
처음부터 염두에 두고 있었다.

35. 사람들은 대부분 눈에 익숙한 알을 보면 작은 새나
병아리를 기대한다. 타조가 알을 깨고 나왔을 때 깜짝
선물 같은 뜻밖의 즐거움을 준다.

36. 이 시퀀스는 익숙한 상황을 뒤집음으로써 뜻밖의
국면을 만들어낸다. 사람들은 흔히 비 오는 날보다 화창

한 날에 더 즐거워한다. 하지만 이 소년은 비를 좋아한
다. 개성 있는 캐릭터이다.

요약하자면, 그림 시퀀스는 행위자와 무대의 관계가
명확할 때, 그림 규칙에 일관성이 있을 때, 전개가 행위
에 적합하게 이루어질 때 독자와 소통할 것이다. 그림
시퀀스가 이야기를 좀 더 명확하게 전달할수록 독자는
더 큰 즐거움을 느낄 것이다. 독자에게 만족감을 주는
것은 어린이책이 갖춰야 할 핵심 요소이다.

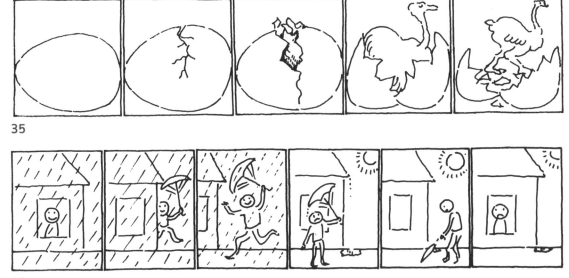

35

36

3. 이야기는 완결된 행위다

시작과 중간과 끝이 있는 하나의 완결된 행위는… 통일성을 갖춘 유기체를 닮을 것이며, 그에 걸맞은 적절한 즐거움을 생산할 것이다.
_아리스토텔레스Aristotle

지금까지 그림 시퀀스에 대해 살펴보았다. 하지만 그림 시퀀스는 불완전한 문장과 같다. 그것은 이야기가 아니다. 이야기는 많은 시퀀스로 구성되며, 시작부터 끝까지 사건들이 전개되는 과정을 보여 준다. 그러한 사건들의 전개가 바로 이야기 속의 행위이다. 이야기 시작 부분에서 어떤 목표가 명시되거나 암시되고, 혹은 문제가 소개된다. 그리고 목적이 이루어지거나 문제가 풀릴 때 이야기 속 행위가 완결된다. 만족스러운 동화는 언제나 완전한 행위를 보여 준다. 다음 글을 읽어 보자.

Hey, diddle, diddle, (헤이, 디들, 디들)
The cat and the (고양이와)

위 구절은 불완전하며, 독자들에게 실망감을 안겨 준다. 아래와 같이 운율이 맞아떨어지는 완벽한 2행이 나오지 않았기 때문이다.

Hey, diddle, diddle, (헤이, 디들, 디들,)
The cat and the fiddle. (고양이와 바이올린.)

이와 마찬가지로 행위의 한 부분이 누락되면 그 행위는 미완된 것으로 인식된다.

가장 기본 형태인 일련의 사각형 점들을 이용해서 하나의 완결된 행위를 도식화할 수 있다. 도판1에서 세 개의 프레임을 보면 하나의 패턴이 '읽힌'다. 하지만 3번 째 프레임에서는 안정감이 느껴지지 않는다. 균형감이 없고 불완전하기 때문에 독자들은 마치 약속한 것이 지켜지지 않은 듯한 느낌을 받는다. 그러나 도판2에서 4번 째 프레임이 추가됨으로써 균형감을 되찾았다. 패턴도 완성되었고, 보는 사람에게 좀 더 편안한 느낌을 준다.

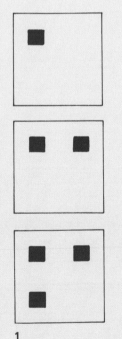

1

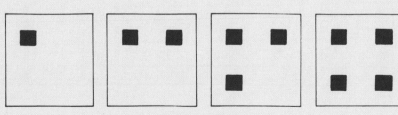

2

행위의 목표는 완결되어야 한다

어떤 행위라도 명시적이든 암시적이든 목표를 포함하고 있으며, 이러한 목표는 행위의 완결을 위해 반드시 달성되어야 한다.

　도판3을 보면, 행위자의 목표가 미끄럼틀에서 재미있게 노는 것이라고 쉽게 추측할 수 있다. 하지만 이 시퀀스는 행위자가 실망하거나 어쩌면 부상당했을지도 모르는 상태로 끝난다. 따라서 행위가 완결된 것으로 보기 어렵다. 시퀀스의 목적이 완수되지 않았기 때문이다.

　그에 반해 도판4는 하나의 완결된 행위를 보여 준다. 행위자가 하려고 했던 바를 성공적으로 완수했기 때문이다. 도판3과 도판4가 하나로 이어진 시퀀스라 간주하더라도 전체 시퀀스의 행위가 깔끔하게 마무리된 만족스러운 결말이다.

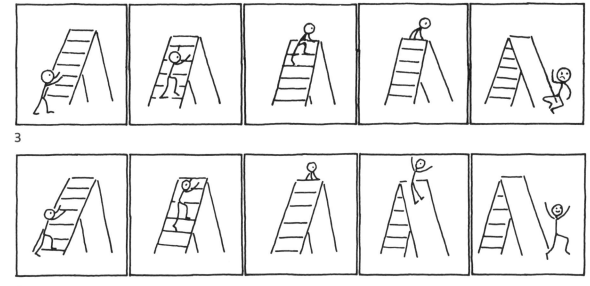

3

4

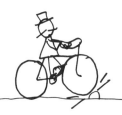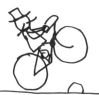

5

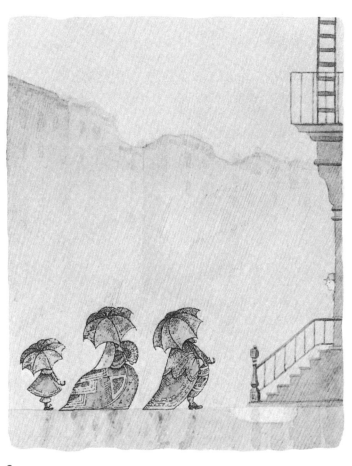

6

보니 비숍의 「악순환The Vicious Cycle」(도판5)은 '네버엔딩 스토리'이다. 자전거 운전자는 목적지에 도착하지 못한 채 끊임없이 반복되는 동작의 고리에 갇혀 있다. 결말이 없는 행위는 정처 없이 부유하는 일련의 움직임일 뿐이며, 따라서 미완료 상태이다. 「악순환」은 매력적이긴 하지만 끊임없이 바위를 산 정상으로 굴려 올려야 하는 시시포스의 신화를 연상시킨다. 물론 그림의 자전거 운전자는 시시포스와 달리 상황을 즐기고 있는 것처럼 보이지만 말이다.

어린이책은 분명한 결말을 필요로 한다. 내 책 『월요일 아침에』에 영감을 준 프랑스 민요는 끊임없이 반복된 구절을 포함한다. 한 번 부르면 무한정 부를 수 있다. 왕, 왕비, 어린 왕자가 월요일, 화요일, 수요일 그리고 이후로도 계속 어린 소년을 찾아오지만, 번번이 소년을 못 만나고 허탕을 친다(도판6).

이런 내용을 노래로 부르라고 하면 한동안 즐겁게 부를 수 있겠지만, 책으로 읽는다면 지루하다 못해 짜증스럽기까지 할 것이다. 그래서 책에서는 소년을 찾아가는 행렬에 매일 새로운 캐릭터가 합류한다. 그리고 일요일

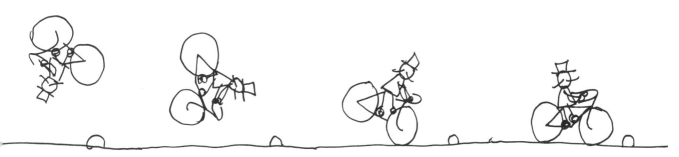

에 왕과 왕비와 어린 왕자가 마침내 집에 있는 소년을 만났을 때 행위가 종결된다. 이런 식으로 행위를 종결시키는 것은 왕과 왕비와 어린 왕자에게는 보상을 주고, 독자들에게는 만족감을 준다. 또한 캐릭터들의 반복되는 방문에 정당성을 부여한다.

이야기는 누군가에게 일어난 특별한 일

독자를 만족시키는 동화의 요건은 완결된 행위의 제시이다. 하지만 이것만으로는 부족하다. 도판7의 「식사 The Meal」는 하나의 완결된 행위이다. 이 이야기에서 행위자는 식사를 하기 위해 시내에 있는 음식점으로 차를 몰고 간다. 얼마 뒤 그는 목적지에 도착했고, 즐겁게 식사를 한다. 행위자는 목적을 완수했다. 하지만 비록 행위가 완결되긴 했어도 이 이야기는 만족감을 주지 못한다.

남자, 집, 자동차, 음식 등은 추상적인 단어다. 하지만 특정한 남자, 특정한 집 그리고 특정한 자동차와 특정한 음식은 사실적이고 구체적인 정보다. 오직 개성이 뚜렷

한 특정 캐릭터만이 독자들의 정서적 반응을 불러일으킬 수 있다. 존 D. 맥도날드John D. MacDonald는 "이야기는 당신이 관심을 가지고 있는 누군가에게 일어나는 특별한 일이다."라고 말했다. 사람들은 별 볼 일 없는 사람한테는 관심을 가지지 않는다. 마찬가지로 이야기도 특별한 사건에 관한 것이어야 한다. 그렇지 않으면 독자들의 관심을 끌 만한 중요한 정보를 이야기에 충분히 담아내지 못할 것이다.

도판8의 「소풍」에서 마침내 우리는 완결된 행위이자 하나의 짧은 이야기를 볼 수 있다(다음 쪽을 보자). 「소풍」은 이야기라 부르지만 「식사」는 그렇게 부르지 못하는 이유는 무엇일까? 「식사」는 어떤 이야기의 개요나 구상처럼 보인다. 그에 반해 「소풍」은 구체적이며 구성이 탄탄하다. 세부 묘사도 포함되어 있다. 행위자의 외모, 옷차림, 소풍 바구니, 바퀴 달린 돛배, 주변의 풍경 등…. 심지어 결단력과 근면성 같은 행위자의 내면적 특징도 드러난다. 또한 행위 그 자체도 구체적이다. 끙끙대며 돛배를 밀어 가파른 언덕에 오르고, 돛배가 저 혼자 언덕 아래로 굴러 내려가고, 남자가 도망치는 배에

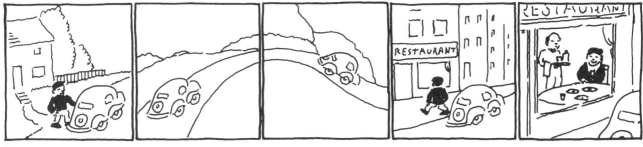

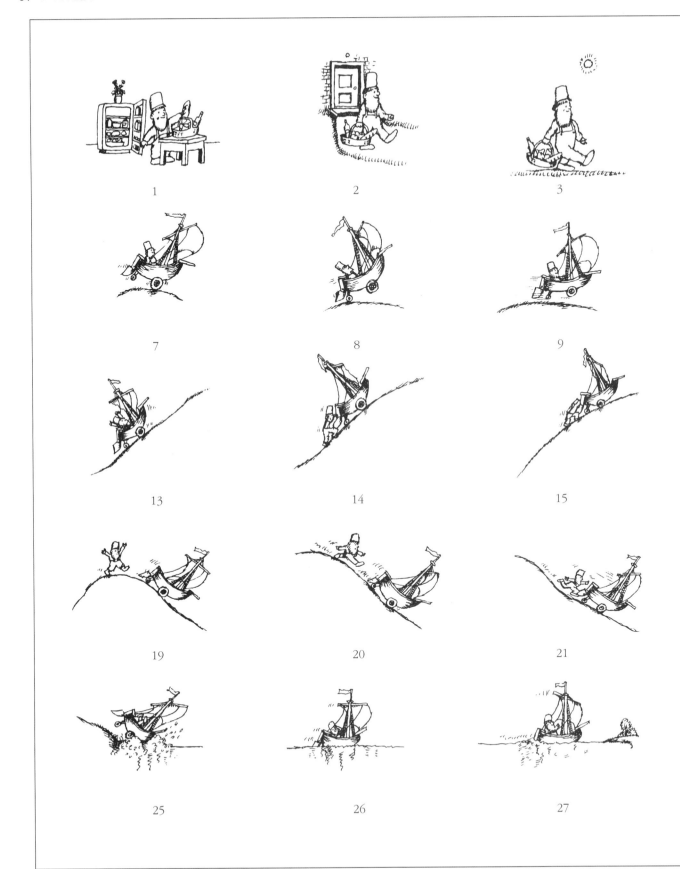

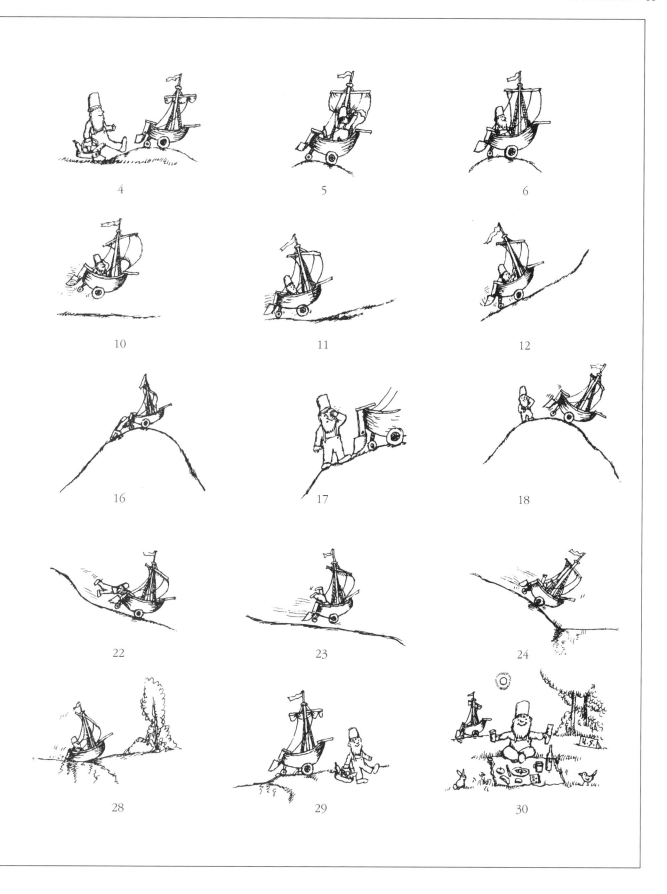

매달린다. 이런 디테일을 통해 독자들이 생생한 상상력을 발휘하기 충분한 하나의 세상이 창조된다. 디테일은 이야기가 사실성과 독창성을 갖기 위한 토대이기 때문에 좋은 스토리텔링에 필수적이다.

「소풍」에서의 행위는 단순하긴 하지만 현실에서처럼 예상하지 못한 요소를 담고 있다. 행위자는 독자가 공감할 수 있는 한 개인으로 다가가고, 그리하여 그가 목적을 달성했을 때 독자에게 의미 있게 받아들여진다. 행위자가 하는 행동에 독자가 관심을 가지고 좋아할 때만이 이야기의 결말 또한 독자에게 의미 있게 받아들여진다. 그렇지 않으면 이야기의 결말은 무의미할 뿐 아니라, 이야기의 행위도 불필요하거나 심지어 성가시게 여겨질 수 있다.

「소풍」에서 행위가 완결된 것은 행위자가 단순히 소풍 장소에 도착한 때문이 아니라, 그의 열망도 충족되었기 때문이다. 행위자가 이야기 마지막에서 자신의 열망을 충족시켰을 때만이 독자 또한 그 행위의 완성을 경험한다.

문제의 해결이 행위의 완료를 의미하는 경우도 있다. 도판9의 그림들(빌헬름 부슈Wilhelm Busch의 「벼룩 The Flea」)을 보면, 행위자가 벼룩 때문에 잠을 청하지 못하고 있다. 문제가 해결되자 행위자는 다시 잠을 청한다. 「벼룩」은 행위를 실감나게 만들고 행위자의 개성을 살리는 데 필요한 디테일을 담고 있다. 독자는 행위자가 봉착한 문제점(평화로운 밤잠이 필요하다는 점)을 십분 공감할 수 있기에 문제의 해결을 행위의 완결처럼 느낀다.

이야기는 보통 신체적 행위를 포함하지만, 그렇다고 반드시 단순한 신체적 행위일 필요는 없다. 「벼룩」에서의 행위는 행위자의 목표와 그것의 성취로 이루어져 있다. 이 장 후반에서 좀 더 복잡한 이야기 형식들을 살펴보겠지만, 완결된 행위의 원칙을 이해하는 데는 이 이야기만으로도 충분하다.

완결된 행위는 직접적으로든 암시적으로든 '무슨 일이 벌어질까?' 그리고 '목표가 완수되거나 문제가 해결될까?'라는 질문들로 시작된다. 이러한 질문들에 대해서는 결말에서 답변이 충분히 이루어져야 한다. 서두에

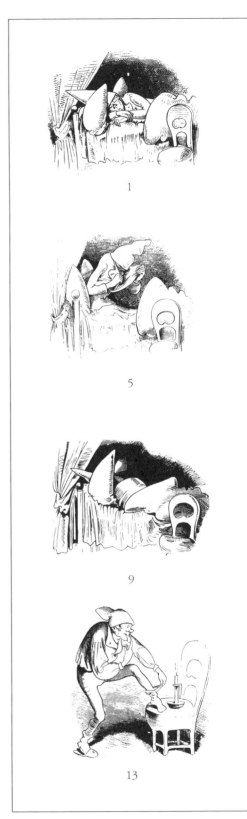

1

5

9

13

9 「벼룩」

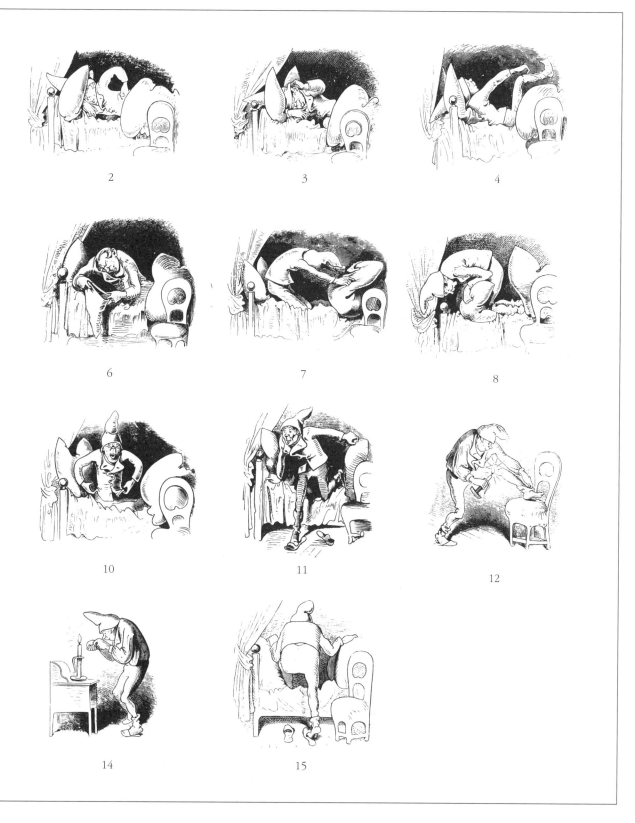

서 제기한 질문들에 대한 답변이 결말에서 불만족스러워서는 안 된다. 결말은 반드시 서두의 직접적인 결과여야 한다. 그렇지 않은 다른 대안적인 해답은 아무 도움이 되지 않는다.

부서진 장난감을 고치고 싶어 하는 소년의 이야기가 있다고 가정해 보자. 소년은 장난감 고치는 일을 시작하지만, 잠자리에 들 시간이 되어 그 일을 멈춰야 한다. 잠이 든 소년은 자기 장난감과 비슷한 부서진 장난감을 고쳐 가지고 노는 꿈을 꾼다. 그 꿈은 소년이 졸려서 잠자리에 드는 것으로 끝난다. 그리고 그것으로 전체 이야기도 끝이 난다. 소년이 그 꿈을 꾼 계기, 즉 현실에서 실제 부서진 장난감에 대한 언급은 더는 없다.

하지만 꿈에서 장난감을 고치는 것은 진짜 장난감을 고치는 것의 대안적 해결책이 될 수 없다. 그러한 결말은 이야기 서두에서 제기한 문제를 해결한 것이 아니다. 이는 소년의 욕망을 무시한 결말이다. 만약 꿈에서 진짜 장난감을 고칠 수 있는 방법을 알아내고, 소년이 눈을 뜨자마자 꿈에서 본 대로 했다면 완성도 높은 이야기가 되었을 것이다.

이야기가 완결된 행위로 끝맺지 않을 수도 있다고 하면 깜짝 놀랄 작가도 있을 것이다. 요즘은 책이나 영화의 스토리가 단지 일련의 시퀀스(연속적인 사건들)로만 이루어져 있거나, 시퀀스를 늘여서 완결된 행위처럼 포장하는 사례가 매우 많다. 따라서 완결된 행위와 완결된 행위처럼 포장하는 것의 차이를 확실히 구분하지 못할 수도 있다.

성인 소설은 행위의 완결을 암시하는 모호한 결말을 가질 수 있다고 하더라도, 동화의 경우는 행위가 반드시 완전하고 명확하게 완결되어야만 성공적이라 할 수 있다. 성인들은 이야기가 끝났을 때 자기 나름의 해석에 따라 행위를 매듭지을 수 있는 역량이 있지만, 유아들은 그렇지 않다. 유아들은 보통 이야기를 있는 그대로 받아들이며, 의문을 품거나 이야기를 바꿀 생각을 하지 않기 때문에 어린이책 작가라면 독자를 위해 반드시 행위를 완결시켜야 한다.

미완된 행위는 마치 세상이 균형을 잃은 것 같은 어수선한 상태이다. 행위가 완결되었을 때라야 비로소 균

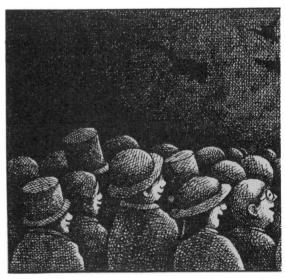

10 「마술 묘기|The Magic Trick」

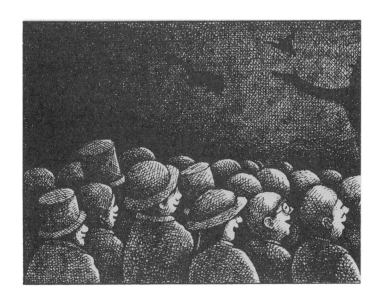

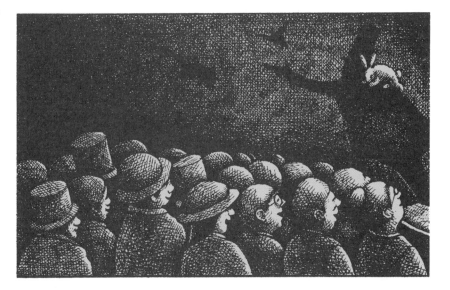

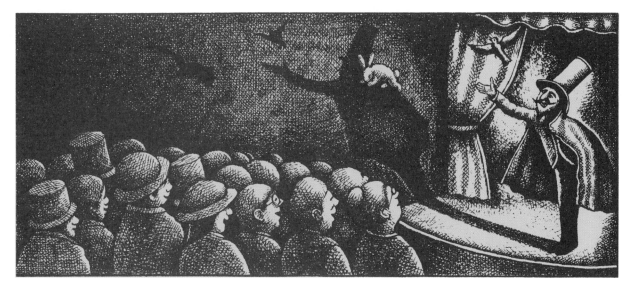

형을 회복할 수 있으며, 그런 뒤에야 삶이 다시 평화로운 상태로 돌아갈 수 있다. 이야기에서 소개된 목표들이 깔끔하게 완수되지 않았을 때, 그리고 제기된 질문들이 아직 미답변 상태로 있거나 문제들이 명백하게 해결되지 않았을 때, 이야기의 행위는 어린 독자들 눈에 미완된 상태로 남아 있다. 그리하여 독자들은 찜찜하거나 실망스럽거나 불만스러운 기분을 느낄 것이다.

스토리텔링은 이야기의 전개

완결된 행위는 목적을 소개하며, 그 목적이 달성될 때까지 이야기를 전개시킨다. 전개 과정에서 디테일이 드러나고 사건들이 발생한다. 전개 과정은 이야기에서 목적만큼이나 중요하다. 사실 스토리텔링은 그러한 전개 과정과 다름 아니다.

도판10의 「마술 묘기」를 보면, 한 프레임 한 프레임이 펼쳐지면서 이야기가 어떻게 전개되는지를 알 수 있

『소피의 소풍Sophie's Picnic』
글 M. B. 고프스틴M. B. Goffstein

해가 떠오르기 전
소피는 치즈 한 조각을 두툼하게 썰고
소시지 한 조각을 큼지막하게 썰고
빵 한 덩어리를 반으로 뚝 자르고
여문 배 하나를 집어 들어서
길고 풍성한 치맛단에 난 구멍 안으로
그것들을 모두 밀어 넣었어요.

소피는 빈 병 하나에 물을 채우고
그 속에 상추 잎사귀 하나를 집어넣었어요.
소피는 스카프 하나로 물병을 싸고
다른 스카프는 머리에 매고
나막신을 신은 다음 걸어갔어요.
또박, 또박, 또박.
어느새 해가 하늘 높이 떠올랐고
소피는 향긋한 풀밭에 도착했어요.
소피는 치맛자락을 더듬어서
치맛단 구멍을 통해 점심거리를 모두 꺼냈어요.
소피는 앉은 뒤 무릎 위에 음식들을 올려놓았어요.
그리고 식사를 시작했어요.

소피는 소시지를 조금 베어 먹은 다음
빵을 크게 한 입 베어 먹고
또 소시지를 조금 베어 먹고 나서
빵을 크게 한 입 베어 먹었어요.
그렇게 마지막 한 조각까지 다 먹어 치웠어요.

그런 다음 소피는 물병을 싼 스카프를 풀고
물병 뚜껑을 열고
물을 죽 들이켰어요.
소피는 상추 잎사귀를 빼내서
입가심으로 씹어 먹었어요.

소피는 배 한 입 베어 먹고
치즈 한 입 베어 먹고
또 배 한 입 베어 먹고
치즈 한 입 베어 먹었어요.
그렇게 마지막 한 조각까지 다 먹어 치웠을 때
소피는 한 번 더 물을 죽 들이켰어요.
그런 다음 누워서 해를 보고 방긋 웃었어요.

잠시 뒤 소피는 일어나서
재킷 호주머니에서
초콜릿 한 조각을 꺼냈어요.
소피는 초콜릿을 아주 조금 베어 문 뒤
물을 조금 마셨어요.

부스러기 한 점까지 다 먹었을 때
소피는 병을 싸서
걸어갔어요.
해 지기 전에 집으로 또박, 또박, 또박.

다. 각각의 프레임은 비록 명확하긴 해도 마지막 프레임에서 전체 그림을 보여 줄 때까지는 단지 부분적 정보만을 드러낼 뿐이다. 이는 마치 천천히 펼쳐지는 두루마리 그림과 같다. 만일 이렇게 조금씩 펼쳐지는 단계 없이 곧바로 마지막 그림이 나타났다면, 독자들은 조금의 호기심이나 긴장감도 느끼지 못했을 것이다.

「마술 묘기」는 전개되기는 하지만 한 편의 이야기라고 볼 수 없다. 스토리텔링은 시간의 추이에 따라 진행되는 과정이다. 「마술 묘기」에서 시간 요소는 독자의 머릿속에 있지 행위 자체에 있지 않다. 그림은 정지 상태다. 하지만 한 장의 정지된 그림이라도 제대로 펼쳐지기만 하면 독자들의 관심을 끌 수 있다는 점은 주목할 만하다.

전개 과정에 지나치게 의존한 나머지 아주 단순한 행위들로만 이루어진 이야기도 있다. 그래도 이야기는 여전히 만족스럽다. M. B. 고프스틴이 쓴 『소피의 소풍』이 좋은 예이다.

비록 『소피의 소풍』에는 해결해야 할 문제나 답변해야 할 질문이 존재하지는 않지만, 독자들이 계속 읽게 만드는 데 필요한 최소한의 긴장감이 존재한다. 이 긴장감은 시작부터 끝까지 점진적인 전개를 통해 주로 획득된다. 이야기의 전개는 하나의 만족스러운 완결된 행위로, 소피가 소풍에서 느끼는 즐거움을 전달한다.

「마술 묘기」는 하나의 스토리 구상인 반면, 『소피의 소풍』은 디테일을 가진 이야기이다. 이 두 작품의 차이는 단지 전자가 그림을, 후자가 글을 사용했다는 점이 아니다. 『소피의 소풍』은 얼마든지 그림으로 전개될 수 있는 작품이다. 이 둘의 차이는 기본적으로 전개 과정의 복잡한 정도가 서로 다르다는 데 있다. 꼼꼼하면서 개성이 강한 소피의 성격은 소피가 무엇을 하고 어떻게 하는지에 대한 상세한 묘사를 통해 드러난다. 꼼꼼한 준비 과정과 소풍 현장에서의 행동은 소피의 성격을 고스란히 반영하고 있으며, 독자들은 이를 보며 잔잔한 재미를 느낀다. 작가는 소피의 성격에 대해 한마디도 하지 않지만, 독자는 소피의 행동을 통해서 성격을 충분히 짐작할 수 있다.

「마술 묘기」는 하나의 정지된 그림이라 전개 방식이

제한되어 있지만, 『소피의 소풍』은 다양하게 전개될 수 있다. 『소피의 소풍』에서 시간 개념은 독자로부터 독립되어 있다. 다시 말해서, 이야기의 모든 행위는 독자가 아닌 오직 행위자에 의해 발생되고, 이야기 속의 시간 순서에 따라 발생된다. 반면에 「마술 묘기」는 그림 시퀀스가 아닌 한 장의 그림으로 이루어져 있기 때문에 하나의 결정된 상황이다. 따라서 이야기에서 보여 주는 움직임은 없고, 행위는 그림을 보는 독자의 움직임에 의존한다.

「마술 묘기」는 각각의 프레임 자체로는 별 재미가 없고, 독자가 느끼는 즐거움은 마지막에 완전한 그림을 발견할 때 비로소 찾아온다. 그에 반해 『소피의 소풍』은 클라이맥스인 소풍 현장뿐 아니라 모든 전개 과정 하나하나가 잔잔한 재미를 준다.

전개의 연결 고리

전개가 있는 곳에 연결 고리가 존재한다. 예컨대, 「마술 묘기」의 연결 고리는 점차적으로 펼쳐지는 하나의 그림이며, 『소피의 소풍』에서 연결 고리는 바로 소피 자신이다. 소피는 독자가 전개 과정 하나하나를 따라갈 수 있게 안내하는 행위자이다. 하지만 많은 그림으로 표현되는 행위나 많은 사건으로 이루어진 이야기에서 연결 고리는 어떤 작용을 할까?

시작부터 결말까지 일관성 있는 맥락에서 전개되는 행위나 주제는 독자의 흥미를 불러일으키지만, 아무 관련성 없는 사건이나 대상들의 나열은 독자의 관심을 끌지 못한다. 연결 고리는 오르테가 이 가세트Ortega y Gasset의 비유를 빌자면, 구슬을 꿰어 목걸이를 만드는 줄이다.

'구슬을 꿰어 목걸이를 만드는 줄'과 같은 작용을 하는 연결 고리는 『어느 애플파이의 비극적인 죽음The Tragical Death of an Apple Pie』에서 찾아볼 수 있다(도판11). 여기서 A(an apple pie : 애플파이 하나)는 순서에 따라 이어지는 알파벳 문자에 의해 다양한 방식으로 운명을 맞이한다[B(bit it : 베어 먹는다), C(cut it : 자른다), D(dealt it : 나눈다)]. 알파벳을 이

용한 이와 유사한 전개는 마를리 로빈 버튼Marilee Robin Burton의 『아론이 깨어났어요Aaron Awoke』에서도 볼 수 있다. "Aaron awoke(아론이 깨어났어요), Bathed in bubbles(비누 거품으로 목욕했어요), Combed his curls(곱슬머리를 빗었어요), Dressed for the day(옷을 차려입었어요)."

이 두 작품은 모두 연결 고리(애플파이와 아론)를 가지고 있으며, 이 연결 고리에서 파생된 행위들이 개별적 요소들을 연결하고 흥미를 불러일으킨다. 그에 반해 아무런 연결 고리 없이 나열된 알파벳 책들[A for Apple(사과), B for Bears(곰), C for Carpet(카펫), D for Door(문)]은 이러한 흥미를 불러일으키지 못한다.

연결 고리는 『다섯 명의 중국 형제들The Five Chinese Brothers』(중국의 민담을 바탕으로 한, 각자 특별한 재능을 가진 다섯 명의 형제들에게 벌어지는 이야기)과 『월요일 아침에』와 같은 점층적 이야기 cumulative story(각각의 새로운 에피소드가 기존 사건에 점층적으로 첨가되는 방식으로 전개되는 이야기)에도 중요한 역할을 한다. 이 이야기들이 전화번호부나 물품 목록보다 재미있는 까닭도 연결 고리가 존재하기 때문이다. 이러한 이야기들은 연속적인 패턴을 가지며, 동일한 대상이나 캐릭터들에게 벌어지는 일들을 들려준다.

에릭 칼Eric Carle의 『배고픈 애벌레The Very Hungry Caterpillar』에서 연결 고리는 먹을 것을 찾아다니며 끊임없이 음식을 먹어 치우는 작은 애벌레 한 마리이다. 월요일에는 사과 하나, 화요일에는 배 두 개, 수요일에는 자두 세 개, 목요일에는 딸기 네 개… 이런 식으로 많은 음식을 먹어 치운다. 다양한 과일을 파먹고 구멍을 남기는데, 애벌레는 그야말로 구슬들을 꿰어 목걸이를 만드는 줄이 된다. 연결 고리가 없었다면 이와 같은 '첨가적 이야기'들은 따분한 숫자 세기 책 내용에 불과했을 것이다. 애벌레의 행위(눈에 보이는 것은 죄다 게걸스럽게 먹어 치우는)는 많은 개별 사건을 이어주고 통합해서 하나의 매력적인 이야기로 만든다.

독자의 관심 끌어내기

성공적인 이야기를 만들려면, 독자가 이야기의 매순간에 열중하고 그 다음 일어날 일에 관심이나 적어도 궁금증을 갖도록 해야 한다. 이야기의 모든 단계에 몰입할 때에만 그 다음 단계가 신선하고 새로운 경험으로 다가오는 법이다. 어떻게 하면 독자의 관심을 끝까지 붙들어둘 수 있을까? 「마술 묘기」와 같이 매우 단순한 형식에서는 미지의 것을 발견하고 싶고 그림 전체나 완결된 행위를 보고자 하는 독자의 적극적 개입이 관건이다. 하

A apple pie(애플파이). **B** bit it(베어 먹는다). **C** cut it(자른다). **D** dealt it(나눈다).

11

지만 독자가 끝까지 읽도록 만들려면 미지의 것에 의존하는 것만으로는 부족하다. 시작 단계에서 충분한 관심을 끌어내야만 이야기 나머지 부분에 대한 호기심을 불러일으킬 수 있다.

독자의 관심을 붙들어둘 수 있는 한 가지 방법은 불확실성이나 긴장감을 도입하는 것이다. 각 그림이나 시퀀스의 특징은 행위가 전개되는 과정에서 긴장감을 높이는 데 기여할 수 있다. 상상력을 동원해서 도판7(33쪽)에 묘사된 「식사」의 속편을 만들어 보자. 속편의 첫 번째 프레임은 행위자가 식당을 나서서 자기 차 쪽으로 걸어가는 장면이다(도판12).

그 다음 프레임(도판13)에서는 자동차가 도로를 달리는 장면이 나온다. 행위자가 주어진 시간에 볼 수 있는 도로의 길이가 독자의 예상 범위를 설정한다. 다시 말해서, 도로가 곧게 뻗어 있고 행위자가 볼 수 있는 가시거리가 길기 때문에 여정은 예측 가능해 보인다. 독자는 당분간 이런 식의 여정이 계속 이어질 것이라고 예상할 수 있다.

도판14에서 장면이 바뀐다. 이제 밤이 되었고, 행위자는 자동차 전조등이 비추는 작은 부분만 볼 수 있다. 이 그림의 '시간 프레임'은 좀 더 짧아졌다. 행위자와 마찬가지로 독자도 멀리 볼 수 없고, 따라서 여정은 예측할 수 있는 여지가 줄어들었다.

도판15에서는 장면이 크게 변하고, 위험 가능성이 감지된다. 행위자가 밤에 도로를 운전하기 때문에 가시거리가 더 짧아진다. 행위자는 도로를 유심히 살피며 운전해야 하고, 독자의 긴장감은 그만큼 높아진다. 이 시퀀스는 더 이상 예측이 불가능하다. 독자는 행위자의 안전이 걱정되고, 다음에 무슨 일이 벌어질지 궁금해진다.

도판16은 앞서 말한 그림들이 순서대로 이어져서 하나의 이야기로 완성된 버전이다. '식사를 마친 뒤'라는 제목의 이 이야기에서, 행위자는 식당을 나와 차를 타고 집으로 향한다. 도중에 그는 구불구불한 산길을 지나야 한다. 주위는 어두워졌다. 큰비가 내리기 시작한다. 위험한 여행을 마친 뒤, 행위자는 마침내 집에 안전하게 도착해 좋아하는 그림책을 읽는다.

독자가 다음에 일어날 일에 대해 궁금증을 갖게 만드

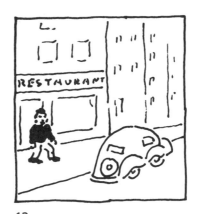

12

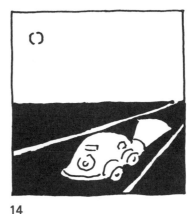

13

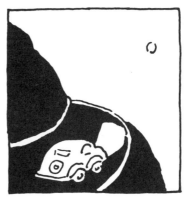

14

15

는 것은 주로 이야기가 어떻게 전개되느냐에 달려 있다. 「식사를 마친 뒤」에서 독자는 행위자와 동질감을 느끼고, 행위자와 함께 식당에서 집으로 안전하게 귀가할 때까지의 자동차 여행을 경험한다. 하지만 모든 이야기가 이런 종류의 긴장감을 가지고 있는 것은 아니다. 예를 들어, 『소피의 소풍』에서는 언급된 '불확실성'이 존재하지 않는다. 독자는 이야기 전체에서 전개되는 행위에 참여하며, 점차 하나의 완결된 행위로 귀결되는 구체적 디테일을 즐긴다.

행위를 논리적으로 완결시키기

좋은 결말은 앞에서 전개한 내용을 재조명하고 중요성을 더욱 부각시킨다. 전개 자체만으로도 만족감을 줄 수 있지만, 만족스러운 결말은 이야기의 완성도를 높인다.
　결말 요건으로 가장 중요한 핵심은 이야기 속 행위를 논리적으로 완결시키는 것이다. 초보 작가들의 글에서 흔히 발견되는 문제점이 바로 비논리적 결말이다. 다음은 어느 학생이 쓴 이야기의 줄거리로, 이러한 문제점을 보여 주는 전형적 사례다.

　그 도시 사람들은 불행했다. 열심히 일해야 했기 때문이다. 어느 날 기적을 일으키는 사람이 나타났다. 그는 사람들이 불행하다는 사실을 알고, 주위 환경을 밝은 색깔로 바꾸었다. 도시 사람들은 행복해졌다.

　'행복해졌다'는 결말에는 밝은 색깔이 어떻게 마을

사람들의 문제점을 해결하거나 일벌레의 습성을 고쳤는지에 대한 설명은 없다. 이는 이야기 초반부에 제시된 문제와 관련성이 없는 결말이다. 아무리 판타지를 의도했다고 하더라도, 이 이야기는 인과관계의 법칙을 따르지 않았기 때문에 설득력이 없다.
　인과관계는 한 사건이 그 다음 사건으로 전개되는 이유와 방식을 논리적으로 설명해 준다. 『소피의 소풍』과 같은 이야기에서는 자연적인 시간 순서에 따라 한 사건에서 다음 사건으로 이어진다. 사건의 흐름은 일상적 경험을 따른다. 그러한 이야기는 마치 시간 순서에 따라 기록된 보고서처럼 일관성 있게 사건의 흐름을 설명해 준다. 하지만 일상적인 경험을 따르지 않는 다른 종류의 이야기들, 예컨대 판타지류의 경우는 독자들을 납득시키는 데 엄격한 인과율의 논리가 필요하다. 그렇지 않으면 우발적이거나 개연성이 없어 보이기 때문에 독자의 주목도는 그만큼 떨어질 수밖에 없다.
　이런 인과율의 법칙은 카프카Franz Kafka의 『변신Metamorphosis』에서 뚜렷이 드러난다. 『변신』(동화가 아님)에서는 이야기 초반부에 주인공이 잠에서 깨어나 자신이 벌레가 되었다는 사실을 발견한다. 하지만 기이한 사건 이후 일어나는 모든 일은 그 사건에서 비롯한 지극히 타당하고 논리적인 결과들이다. 다시 말해, 서두에서의 설명되지 않은 사건이 인과관계에 입각한 일련의 사건들을 일으키고, 그 일련의 사건들이 나머지 이야기를 구성하는 것이다.
　카프카의 『변신』은 황당무계한 사건으로 시작되지만,

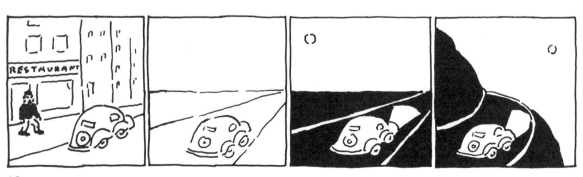

엄격한 논리가 이야기를 그럴듯하고 신빙성 있게 만들어 준다. 관습이나 익숙한 상황으로부터의 일탈은 독자에게 혼란을 주거나 이야기 구조를 약화시킬 우려가 있기 때문에 반드시 신중하게 다루어져야 한다.

전개 과정에서 어떤 캐릭터나 사건이 망각될 경우 성공적인 결말이 나올 수 없다는 점도 명심해야 한다. 이야기에서 소년과 수리되지 않은 부서진 장난감을 등장시켰다면 반드시 기억해야 한다. 동화에서는 캐릭터나 유의미한 사실들이 소개되고 나서 나중에 망각될 경우, 완성도가 떨어지고 독자에게 만족감을 주지 못한다.

좋은 결말을 만들려면 반드시 모든 요소에 주의를 기울여야 하고, 줄거리를 깔끔하게 매듭지어야 한다. 베아트릭스 포터의 『피터 래빗 이야기』에서 피터는 맥그레거 아저씨네 농장에서 호된 경험을 하는 동안 자신의 새 재킷과 신발을 잃어버렸고, 그것들을 버리고 도망쳐야 했다. 하지만 이야기는 그러한 사실들을 잊지 않는다. 이야기는 맥그레거 아저씨가 피터의 재킷과 신발을 이용해서 허수아비를 만들었다는 사실을 알려 준다. 그것이 비록 피터를 기쁘게 해 주지는 못 할지라도 이야기를 더욱 짜임새 있게 만드는 데 한몫한 것은 분명하다. 디테일은 이야기의 완성도를 높이는 데 중요한 역할을 하지만, 이는 이야기가 마지막까지 그 디테일을 기억하는 경우에만 해당된다. 오직 미해결된 문제들이 모두 해결될 때만, 그리고 모든 디테일이 빠짐없이 기억되고 다루어질 때만 행위가 완전하게 완료된다.

완결된 행위에서는 서두에 소개된 목표가 결말에서 이루어진다. 예컨대 『소피의 소풍』에서의 목표는 행위자가 목적지에 도착해서 소풍을 즐길 때 이루어지며, 「벼룩」은 행위자가 다시 잠을 잘 수 있을 때 완료된다. 각 이야기가 보여 주는 목표의 본질은 행위자의 욕망이나 필요를 충족시키는 것이다. 「벼룩」과 『소피의 소풍』은 처음부터 끝까지 분명한 목표를 가지고 있다. 하지만 분명한 목표가 전개 과정에서 변하거나 커지는 이야기도 있다. 이러한 경우에도 목표의 본질은 변하지 않는다.

로버트 루이스 스티븐슨Robert Louis Stevenson의 『시금석Touchstone』에서 주인공은 아름다운 공주를 아내로 맞기 위해 진실의 시금석을 찾으러 떠난다. 오랜 세월이 지난 뒤 주인공이 마침내 시금석을 들고 돌아왔을 때, 그는 자기 남동생이 공주와 결혼한 사실을 알게 된다. 주인공은 처음에는 매우 화가 나고 슬펐지만, 남동생과 공주의 본모습을 보고 난 뒤에는 자신이 처한 현실이 애초 가졌던 목표보다 더 값진 것임을, 또한 공주와 결혼하지 않은 편이 더 낫다는 사실을 깨닫는다.

주인공의 깨달음은 그 자신이나 독자들이 예상했던 것보다 한 차원 더 높은 수준에서 이야기의 행위를 완료한다. 주인공의 인식이 바뀌고, 그가 초기에 가졌던 목표가 더는 유효하지 않다는 사실을 깨달을 때 이야기의 진정한 주제가 드러나는 것이다.

여기서는 이야기의 행위와 행위자뿐 아니라 목표도 살아 있다. 다시 말하면, 이야기와 행위자가 변하고 성장함에 따라 목표 또한 성장한다. 이야기 서두에서 독자는 드러난 목표(공주와 결혼하는 것)만 볼 수 있고, 이야기의 본 주제(주인공 삶의 경험을 풍부하게 하는 것)

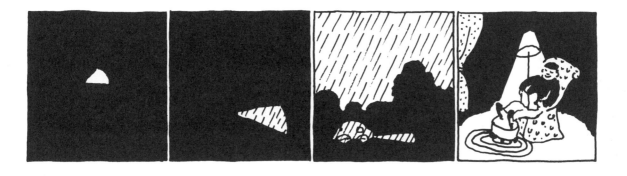

는 인식하지 못한다. 주인공이 한 차원 높은 목표를 발견하는 일은 이야기 도중에 발생하기 때문이다. 이처럼 틀에 박히지 않은 방식은 독자로 하여금 겉모습 이면에 있는 본질의 중요성을 깨닫도록 이끄는 데 효과적이다.

로버트 크라우스Robert Kraus의 『아주 작은 토끼 The Littlest Rabbit』에서, 몸집이 아주 작은 주인공 토끼는 덩치 큰 이웃 토끼들에게 괴롭힘을 당한다. 하지만 키가 더 커지고 힘이 더 세졌을 때, 자기를 괴롭히던 토끼들을 혼내 준다. 이것으로 행위는 완료되었다. 초반부에 제기된 문제가 해결되었기 때문이다.

여기서 끝날 수도 있었지만, 이야기는 계속 이어진다. 주인공 토끼가 나쁜 토끼들을 이겨낸 데 대해 엄마 아빠 토끼가 자랑스러워하고, 그때부터 주인공 토끼는 새롭고 행복한 마음으로 세상을 경험한다. 그러던 중 주인공 토끼가 몸집이 큰 토끼들로부터 괴롭힘을 당하는 아주 작은 토끼를 구해 주는 일이 일어난다. 작은 토끼가 고맙다고 하자, 주인공 토끼가 말한다. "내가 지금은 큰 토끼지만, 한때는 나도 아주 작은 토끼였어." 이 대목에서 독자들은 가슴이 뭉클해진다. 주인공 토끼가 이야기 초반에 자신도 똑같은 처지였을 때 어떤 기분이었는지 잊지 않았기 때문이다. 이러한 결말은 만족감을 준다. 더 행복한 세상을 바라는 독자의 무의식적 열망을 작가가 충족시켜 주었기 때문이다.

『아주 작은 토끼』의 결말은 세 단계로 펼쳐진다. 첫 번째, 괴롭히는 토끼와 싸워 이긴다. 두 번째, 엄마 아빠로부터 인정받고, 새로운 세상을 경험한다. 세 번째, 예전의 자기 모습을 상기시키는 작은 토끼를 구해 준다.

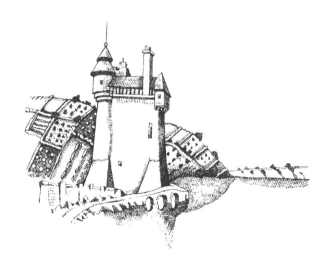

이는 독자가 이야기 초반부를 떠올리게 함으로써 이야기의 처음과 끝을 하나로 연결시키는 수미상응의 결말이다.

결말이 전개됨에 따라 독자는 이야기의 목적을 더 깊이 이해한다. 이런 점에서 『아주 작은 토끼』도 『시금석』처럼 새로운 차원의 결말을 보여 준다고 할 수 있다.

어떤 행위가 전개되는 과정에는 몇 가지 질문이 제기된다. 작가가 다루기로 결정한 이러한 질문들이 이야기의 질을 좌우할 것이다. 작가는 이야기의 핵심에 접근하는 이러한 질문들을 다루기 전에 반드시 이야기 속 행위를 명확하게 이해해야 한다. 즉, 이야기가 갖는 의미에 초점을 맞추어 질문들을 결정해야 한다.

주인공 토끼가 성장해 자신을 괴롭혔던 토끼들을 혼내 주는 과정에서 제기된 질문은 다음과 같다. 주인공 토끼가 성장했을 때 친절한 토끼가 될지, 아니면 남을 괴롭히는 토끼가 될지. 주인공 토끼는 성장해서 자신을 지킬 수 있게 되자, 아주 작은 토끼를 보호하는 쪽을 택한다. 이렇게 함으로써 주인공은 자신의 안전을 위해 싸우는 것을 뛰어넘어 스스로를 지키지 못하는 약자를 위해 싸우는 영웅이 된다. 주인공 토끼는 나쁜 토끼와의 싸움에서 개인적 승리를 맛보게 해 주었던 힘과 용기를 정의와 친절이라는 좀 더 보편적인 가치를 지키기 위해 싸우는 데 이용한 것이다. 제기된 질문에 이런 식으로 답함으로써 이야기는 보편적 의의를 얻는다.

제기된 문제에 답하고 행위를 완결하는 방식에 이 작품의 함축된 철학이 녹아 있다. 『아주 작은 토끼』에 함축된 철학은 자기 자신을 방어하는 것을 뛰어넘어 원칙을 위해 싸우는 것이 중요하다는 것, 그리고 과거를 극복하기 위해 구태여 과거의 기억을 지울 필요는 없다는 것이다. 어떠한 이야기든 간에, 설령 판타지나 비현실적 내용을 담고 있다 하더라도 이야기의 의미나 함축된 철학은 반드시 논리적 타당성을 갖추어야 한다.

독자의 만족감은 세부적인 이야기가 전개되는 방식 못지않게 함축된 철학과 이야기가 가지는 의미에서 비롯한다. 비록 독자가 이야기의 철학을 완전하게 인식하지 못하더라도, 그 철학은 잠재의식적으로 독자의 마음속에서 살아 숨 쉴 것이고, 이야기가 끝난 뒤에도 긴 여

운으로 남을 것이다.

훌륭한 이야기들은 초반부에서 기대되었던 것보다 더 큰 의미를 결말에 담아낸다. 이때 이야기는 새로운 차원으로 발전하여 개인적 문제가 보편적 문제로, 일상적 사건이 마법 같은 놀라운 일로 승화된다. 지극히 단순한 이야기일지라도 행위가 완결되는 방식에 따라 매우 놀라운 의미를 가질 수 있는 것이다.

마거릿 와이즈 브라운Margaret Wise Brown의 『잘 자요, 달님Goodnight Moon』을 보면, 꼬마 토끼는 침대에 누워 잠들기 전 주변 모든 것에 "쉬이~"하고 속삭인다. 방 안에 있는 모든 사물과 동물, 아주머니 토끼에게 잘 자라는 인사를 하고, 창밖으로 보이는 별들과 공기, 마지막에는 모든 소리에게도 밤 인사를 전한다. 그런 다음 잠이 든다.

이 이야기의 행위는 아주 단순하다. 꼬마 토끼가 자기 '친구들'에게 잘 자라는 인사를 한 다음 잠이 든다는 것. 하지만 이야기는 꼬마 토끼가 자기 방 안에 있는 모든 것에 밤 인사를 한 다음 바깥세상에게, 나아가 우주 전체에 밤 인사를 건넨다는 식으로 뻔한 결말을 넘어선다. 꼬마 토끼는 방 안에 있는 사물들을 기계적으로 나열하는 데서 벗어나 더욱 창조적이고 개성이 강한 캐릭터로 거듭난다. 자기 방의 사적 공간을 넘어서서 무한한 우주와 평화롭게 연합한다. 그런 다음에야 꼬마 토끼는 자신의 작은 침대에서 안전하게 잠이 든다.

어린이책의 해피엔딩

아이들은 이야기를 매우 심각하게 받아들이고 마치 실제로 일어난 일처럼 믿는 경향이 있기 때문에, 어린이책 작가는 슬프거나 행복하지 않은 결론이 진짜 타당한 것인지를 매우 신중하게 평가해야 한다. 어린이 독자들은 불행한 결론에 관한 한 마치 이야기 속 행위가 완료되지 않은 것처럼 여기기 때문이다.

좋은 동화는 독자뿐 아니라 인생과 세상의 진실도 진지하게 고려하며, 아이들의 성장을 돕는 긍정적 메시지를 제시한다. 또한 좋은 동화는 인생과 세상에 대해 그리고 문제를 해결하는 방식에 대해 알려 줄 수도 있으며, 가르치고, 위로하고, 힘을 주고, 영감을 주고, 즐거움을 줄 수도 있다. 하지만 어린이 독자들이 책을 읽고 나서 실망감이나 좌절감에 사로잡힌다면, 이러한 목표들 중 어느 하나도 성공적으로 완수될 수 없다. 좋은 동화는 무엇보다 독자들을 만족시킨다.

행위가 완료되면 이야기가 끝난다. 하지만 이야기가 끝났다고 해서 모든 행위가 끝난 것은 아니다. 좋은 동화는 어린이 독자로 하여금 이야기가 끝난 뒤에도 캐릭터들이 그들의 삶을 성공적으로 영위할 것이라는 확신을 가지고 이야기를 떠날 수 있게 해 준다.

원칙을 넘어서라

지금까지 좋은 이야기의 기초가 되는 원칙들을 살펴보았다. 이야기 전개에 있어서 완결된 행위의 중요성, 연결 고리, 유의미한 디테일, 행위자의 욕망이나 필요의 충족, 그리고 만족스러운 해법을 가진 결말에 대해서도 살펴보았다. 이외에도 인과관계의 법칙 준수, 깔끔하게 매듭짓기, 함축된 철학 인식하기 같은 원칙들도 살펴보았다.

탄탄한 이야기 속에는 이러한 원칙들이 담겨 있으며, 독창적인 이야기는 이러한 원칙들을 새로운 방식으로 구현한다. 그러나 좋은 이야기를 쓰기 위한 기본 공식이란 존재하지 않는다. 좋은 스토리텔링의 원칙을 배우는 것은 매우 중요하지만, 아이러니하게도 글을 쓸 때 반드시 '잊어버려야' 하는 것도 바로 이러한 원칙들이다. 그래야만 그 원칙들이 자연스럽게 이야기 속에 녹아들 수 있기 때문이다.

이야기에 대한 최종 판단은 독자의 마음속에서 이루어진다. 독자가 이야기의 점진적인 전개로부터 즐거움을 얻고, 새로운 순간을 발견하고 경험할 때마다 적절한 보상을 받을 수 있어야 한다. 하지만 더 중요하게는 이야기의 결말에 이르러 행위의 완료뿐 아니라 독자의 내면세계에 큰 울림을 줄 거라는 어떤 기대감이 내재되어 있어야 한다.

쉬운 규칙이란 존재하지 않으며, 그러한 결말에 도달하는 법을 쉽게 설명할 수 있는 방법도 없다. 중요한 것은 이야기는 반드시 완결된 느낌을 주어야 한다는 점이다. 그리고 이는 오직 독자들이 그 결말에 충분히 만족할 때만이, 이야기가 독자들에게 정서적으로 영향을 미칠 때만이 일어날 수 있다. 이를 위해서 작가는 이야기에 느낌을 불어넣어야 한다. 그러지 않으면 이야기는 생명력을 얻지 못할 것이다.

진정으로 감동적인 이야기를 쓰기 위해서는 이야기가 슬프든 행복하든, 심각하든 재미있든 상관없이 캐릭터 하나하나와 각 캐릭터에게 일어나는 사건 하나하나를 진지하게 생각하고 다루어야 한다. 자신이 창조하는 이야기를 마치 구경꾼이나 관람자의 입장에서 보아서는 안 된다. 그 반대로, 캐릭터에 미치는 영향이 당연히 작가 자신에게도 미쳐야 한다. 작가는 이야기를 구성하는 모든 것에 대해 완전히 책임져야 하고 자신이 창조한 캐릭터들에 대한 모든 것, 이를 테면 그들의 관심 분야, 그들의 기쁨과 슬픔에 대해 마음을 써야 한다.

작가인 내가 창조한 등장인물에 나 자신을 투사하자. 그렇게 하면 나와 내가 창조한 이야기는 하나가 된다. 내가 쓰고 있는 이야기와 일심동체가 되자. 또한 이야기에 등장하는 모든 것에 공감하자. 어느 하나도 의미 없는 것은 없으며, 잊히거나 간과되어서도 안 된다.

작가는 좋은 스토리텔링의 원칙을 반드시 숙지해야 하며, 그런 뒤에라야 마음에서 우러나오는 좋은 이야기를 쓸 수 있다.

4. 이야기 구성

작품의 내용을 분석하면 이야기를 좀 더 깊이 이해할 수 있다. 이 방법은 이야기 창작에도 큰 도움이 된다. 이 장에서 소개한 여섯 편의 작품은 서로 매우 다르다. 하지만 한 가지 공통점을 가지고 있는데, 그것은 각 작품이 어떤 식으로든 '변화'를 그려내고 있다는 점이다.

사실 어떠한 주제를 담고 있든 간에 모든 이야기는 변화에 관한 것이다. 이러한 변화가 주인공에게 미치는 영향은 특히 중요하다. 만일 주인공이 아무런 영향을 받지 않는다면, 독자도 아무 관심을 갖지 않을 것이다.

『신데렐라 Cinderella』

아름답고 마음씨 착한 신데렐라는 못된 계모와 허영심 많은 의
붓언니들에게 조롱당하고 하녀 취급을 당하며 살고 있다. 계모는
신데렐라에게 온갖 허드렛일을 시키고 수모를 주지만, 신데렐라
는 아무 불평 없이 인내하며 주어진 일을 해낸다.
어느 날, 그 나라의 왕자가 무도회를 열자 의붓언니들은 호들갑
을 떨며 무도회에 갈 채비를 한다. 신데렐라도 몹시 가고 싶지만,
입고 갈 드레스도 없고 타고 갈 마차도 없다. 신데렐라가 서럽게
울고 있을 때, 요정이 나타난다. 요정이 마법을 걸자 신데렐라의
넝마 옷이 아름다운 드레스로 변한다. 호박이 멋진 마차로 변하
고, 쥐들은 마차를 끄는 말이 되고, 도마뱀들은 하인으로 변하고,
쥐는 마부가 된다. 요정은 신데렐라에게 자정이 되면 마법이 풀
려서 아름다운 드레스가 다시 넝마 옷으로 변하기 때문에 반드시
그 전에 집으로 돌아와야 한다고 경고한다.
신데렐라가 무도회장에 나타났을 때 그녀를 알아보는 사람은 아
무도 없다. 신데렐라는 이내 사람들의 관심의 대상이 되었고, 왕
자의 마음을 사로잡는다. 하지만 왕자가 신데렐라의 이름을 알아
내기도 전에 신데렐라는 무도회장을 빠져나와야 한다. 자정을 알
리는 시계가 울리기 시작했기 때문이다. 신데렐라는 황급히 무도
회장을 빠져나오다가 신발 한 짝을 잃어버린다. 왕자는 그 신발
의 주인인 신비스러운 공주와 결혼하겠노라고 선포한다.
왕자의 신하들이 신발 한 짝을 들고 이 집 저 집 다니다가 마침내
신데렐라의 집에 왔고, 의붓언니들이 신발을 신어 보려 했지만
작아서 발이 들어가지 않는다. 신하들이 신데렐라에게 신발을 신
기자, 발에 꼭 맞는다. 모두 깜짝 놀란다. 신데렐라는 왕자와 결혼
해 왕궁에서 행복하게 산다.

변화의 본질은 성장

변화는『새벽Dawn』에서처럼 주인공의 물리적 환경에
영향을 줄 수도 있고,『신데렐라』에서처럼 사회적 지위
에 영향을 미칠 수도 있다. 혹은『단델리온Dandelion』,
『피터 래빗 이야기』,『괴물들이 사는 나라』에서처럼 주
인공이 큰 깨달음을 얻고 스스로 변하게 할 수도 있다.

이 장에서 살펴볼 여섯 편의 이야기 중 가장 단순한
변화가 일어나는 작품은『새벽』이다. 밤에서 아침으로
시간이 변한다. 이야기의 배경과 인물은 그대로이지만,
새날의 햇살 아래에서 주위 환경이 점차적으로 모습을
드러낸다.

『배고픈 애벌레』에서는 애벌레가 나비로 변신한다.
『새벽』에서의 변화는 어둠에서 밝음으로 점진적이고 지
속적이다. 그러나『배고픈 애벌레』에서의 변화는 알에
서 애벌레로, 애벌레에서 고치로, 그리고 마침내는 나비
로 변신하는 일련의 확실한 변화들이다.

이러한 차이점이 있기는 하지만, 이 두 작품의 변화
는 모두 예측 가능한 자연의 섭리를 따르는 것이기 때
문에 단순한 변화이다. 밤이 지나면 아침이 오고, 애벌
레는 결국 나비로 변하게 마련이다.

『신데렐라』에서는 사회적 경제적 변화를 보여 준다.
신데렐라는 자기 집에서 허드렛일이나 하는 미천한 신
분에서 사회적으로나 경제적으로 중요한 지위로, 억압
받고 고립된 존재에서 자신의 아름다움과 착한 품성을
인정받고 그것으로 보상받는 지위로 엄청난 신분 상승
을 경험한다. 이러한 변화 과정은 앞의 두 작품과 달리
예측 불가능한 것이다. 아름다운 소녀들이 모두 왕자와
결혼하는 것은 아니다. 물론 동화 속에서는 그리 드문
일은 아니지만 말이다.

신데렐라의 불행한 처지는 본인 의지와 아무 상관
없는 반면, 단델리온이 직면한 문제는 스스로가 자초한
것이다. 단델리온은 원래 흠잡을 데 없이 잘생긴 사자
만, 외모를 꾸며 세련된 멋쟁이가 되기로 마음먹는다.

독자들은『신데렐라』와『단델리온』의 경우 이야기 전
체에서 주인공의 입장에 공감한다. 하지만『피터 래빗
이야기』와『괴물들이 사는 나라』에서는 주인공들의 무

절제한 자기중심적 행동 때문에 이야기 초반에 그들과 거리감을 둔다. 피터와 맥스는 서로 성격이 비슷하다. 둘 다 반항적이고 자만심에 차 있다. 피터는 맥그리거 씨네 농장으로 몰래 들어가고, 맥스는 자기 방에서 숲을 만들어낸다. 피터는 맥그리거 씨네 농장에서 고난을 겪고 목숨을 잃을 뻔한 아찔한 순간을 경험한다. 맥스는 사납고 무시무시한 괴물들을 제압하는 데 성공한다. 두 작품의 구성은 다르지만 결과는 비슷하다. 두 주인공 모두 값진 교훈을 얻고 변화를 겪는다. 피터는 어리석은 오만함을 고치고, 맥스는 성질 나쁜 반항아에서 좀 더 따뜻한 아이로 성장한다.

변화의 결과로 얻는 값진 감동

여기 소개한 여섯 이야기의 주인공들은 자신의 인생에 영향을 주고 삶을 풍성하게 한 무언가를 깨닫거나 경험하거나 성취한다. 변화는 영구적으로 삶을 송두리째 바꾸기도 하고, 일시적이거나 자연 주기의 한 부분일 때도 있다.

꼬마 애벌레는 자신에게 주어진 운명을 완수하기 위해 제 할 일을 한다. 즉, 많이 먹어 크고 뚱뚱하게 성장해서 나비가 된다. 이 경우의 변화는 영구적이며 돌이킬 수 없다.

한편, 『새벽』에서의 해돋이는 지속적으로 변하는 자연 현상의 한 부분이다. 밤에서 아침이 되는 변화는 예전에도 일어났고 앞으로도 일어날 일이다. 하지만 노인과 손자에게는 결코 잊지 못할 특별하고 감동적인 경험이다.

신데렐라는 왕자와 결혼하자마자 인생이 급격하고도 영구적으로 변한다. 왕비가 된 신데렐라는 더 이상 계모와 언니들의 핍박을 견디며 살 필요가 없을 것이다. 비록 신데렐라의 인생과 사회적 지위는 180도로 변했어도, 그녀의 착한 품성은 예전 그대로 유지된다.

반면, 단델리온의 변화는 경험의 결과로 일어난다. 단델리온은 멋쟁이가 되면 친구들로부터 더 큰 인기를 얻으리라고 생각했다. 하지만 인기를 끌기는커녕 친구들은 단델리온을 알아보지도 못한다. 단델리온은 남을 기

『피터 래빗 이야기』
베아트릭스 포터

피터와 피터의 여동생은 엄마에게서 맥그리거 씨네 농장에 들어가지 말라는 경고를 듣는다. 피터의 아버지가 목숨을 잃은 곳도 바로 그곳이다. 피터의 여동생은 엄마가 시키는 대로 하지만, 피터는 엄마 말을 거역하고 그 농장으로 몰래 들어간다. 피터는 농장에서 나는 채소들을 마구마구 먹어 배탈이 나고 만다. 피터가 농장을 막 빠져나가려고 할 때, 맥그리거 아저씨한테 들키고 만다. 겁에 질려 이리저리 도망치다가 그만 길을 잃고 헤매게 된 피터. 맛난 음식이 가득한 금지된 농장은 이제 악몽이 되었다. 결국 피터는 새 재킷과 신발을 잃어버리고, 하마터면 목숨까지 잃을 뻔한 위기를 겪고 난 뒤 겨우 농장을 빠져나온다.
피터는 아프고 지친 몸으로 집으로 돌아온다. 피터의 여동생은 맛있는 저녁을 먹지만, 피터는 쓴 약을 먹어야 하는 신세가 된다.

『단델리온』
돈 프리먼Don Freeman

단델리온은 친구의 파티에 초대받지만, 자기 외모가 신경 쓰인다. 그래서 이참에 덥수룩한 갈기를 곱슬곱슬하게 매만지고, 매니큐어도 바르고, 새 재킷에 새 모자와 지팡이도 장만한다. 세련된 멋쟁이로 변신한 단델리온이 친구네 집을 찾아갔는데, 정작 친구는 단델리온을 알아보지 못하고 집 안으로 들어오지 못하게 한다.
단델리온은 발길을 돌리지 못하고 친구 집 앞에서 서성인다. 갑자기 돌풍이 불어닥쳐 단델리온이 쓰고 있던 모자가 날아가버린다. 설상가상으로 비까지 억수같이 퍼붓기 시작한다. 지팡이도 어디론가 사라지고, 곱슬곱슬하던 갈기도 다 풀어진다. 단델리온은 비에 쫄딱 젖은 새 재킷을 벗어버린다. 마침내 비가 그치고 다시 해가 나왔다. 젖은 몸을 말리는 단델리온은 다시 덥수룩한 예전의 그 모습으로 돌아와 있다.
단델리온은 다시 한 번 친구 집 초인종을 누른다. 이번에는 친구가 단델리온을 알아보고 반갑게 집 안으로 맞이한다. 파티에 참석한 친구들 모두가 단델리온이 온 것을 기뻐한다. 단델리온은 이제 다시는 멋 부리지 않고 있는 본모습 그대로 살아야겠다고 결심한다.

『괴물들이 사는 나라』
모리스 센닥

맥스가 심한 장난을 일삼자, 엄마는 화가 나서 맥스에게 저녁밥
도 안 주고 방에 가둬버린다. 맥스의 방은 차츰 숲으로 바다로 변
하고, 맥스는 항해를 떠나 괴물들이 사는 나라에 도착한다. 괴물
들이 으르렁대며 맥스에게 겁을 주려 하지만, 맥스는 단번에 괴
물들을 제압하고 그들의 왕이 된다. 맥스는 괴물들에게 소동을
벌이라고 명령한다. 괴물들과 맘껏 뛰고 소리 지르며 놀던 맥스
는 마침내 싫증을 느낀다. 외롭고 배고픈 맥스는 자기를 사랑해
주는 엄마가 있는 집이 그립다. 맥스는 왕의 지위를 버리고, 다시
돛단배를 타고 집으로 돌아간다. 자기 방에 돌아오자 따뜻한 저
녁밥이 맥스를 기다리고 있다.

『배고픈 애벌레』
에릭 칼

달빛 비치는 나뭇잎 위에 작은 알이 놓여 있다. 어느 일요일 아침,
작은 애벌레가 알을 깨고 나온다. 배가 몹시 고픈 애벌레는 먹을
것을 찾아 나선다. 애벌레는 하루하루 양을 늘려가면서 한 주 내
내 닥치는 대로 먹어 치우지만, 여전히 배가 고프다. 토요일에 더
많이 먹어서 배탈이 나고, 일요일에 초록색 이파리를 먹고 기분
이 좋아진다. 이제 더는 배고픔이 느껴지지 않는다. 그 즈음 애벌
레는 크고 뚱뚱하게 자라 있다. 애벌레는 스스로 고치를 만들어
서 그 속으로 들어간다. 그러고 얼마 뒤 아름다운 나비가 되어 고
치에서 나온다.

『새벽』
유리 슐레비츠

달빛 고요한 밤에 노인과 손자가 호숫가 나무 아래에서 웅크리며
자고 있다. 호수를 스치는 한 줄기 실바람을 신호로, 세상은 서서
히 어둠에서 밝은 빛으로 이동한다. 하늘빛과 물빛이 차츰 옅어
지고, 주위 색깔이 밝아지고, 다양한 동물이 잠에서 깨어난다. 노
인과 손자도 일어나서 짐을 꾸린 뒤 배를 저어 호수로 나아간다.
배가 움직이는 동안, 해돋이의 첫 신호가 나타난다. 배가 호수 중
간에 다다랐을 때, 노인과 손자는 아름다운 새벽의 장관을 목격
한다.

쁘게 해 주려고 멋지게 차려입었지만, 정작 친구들이 좋
아하는 모습은 멋지게 꾸민 모습이 아닌 있는 그대로의
모습이라는 사실을 깨닫는다. 단델리온은 큰 교훈을 얻
었을 뿐 아니라, 자신의 어리석음을 비웃을 수 있는 여
유도 갖게 되었다.

피터 래빗은 자기 아버지가 죽임을 당했던 맥그레거
아저씨네 농장에서 끔찍한 경험을 한다. 사실 피터 자신
도 거기서 목숨을 잃을 뻔했다. 피터는 온갖 고난을 겪
고 지치고 아픈 몸으로 집에 돌아온다. 엄마의 현명한
충고를 거역한 어리석은 행동의 대가를 톡톡히 치른 것
이다. 이 이야기는 달라진 피터의 모습과 함께 독자들로
부터 동정표를 넉넉히 이끌어내며 끝을 맺는다.

『괴물들이 사는 나라』에서 맥스는 괴물들과 난장판
을 벌이고 노는 일에 싫증을 느낀다. 또한 괴물들을 제
멋대로 부릴 수 있는 권력을 가졌어도 집에서 사랑과
보살핌을 받을 때만큼 행복하지 않다는 사실을 깨닫는
다. 맥스는 집으로, 현실로, 자기를 기다리는 따뜻한 저
녁밥상 앞으로 돌아온다. 이제 맥스는 더 이상 주위 사
람들에게 반항하고 경솔하게 구는 아이가 아니다. 맥스
의 엄마는 이미 맥스가 저지른 잘못을 용서했고, 이는
독자들도 마찬가지다.

변화의 단계

이야기 속의 변화는 시작, 중간, 결말, 이 세 단계로 전개
된다.

시작 단계에서는 변화의 이유나 동기를 제시한다. 그
리고 주인공과 문제(만약 문제가 없으면 행동의 방침)
가 소개된다.

예컨대 『신데렐라』에서는 신데렐라의 불행한 가정생
활과 무도회에 가고 싶은 그녀의 바람을 소개한다. 『피
터 래빗 이야기』에서는 피터가 엄마 말을 듣지 않고 맥
그레거 아저씨네 농장으로 몰래 들어감으로써 스스로
문제를 만드는 상황을 소개한다. 『괴물들이 사는 나라』
에서도 맥스의 거친 행동이 엄마를 화나게 만들어 결국
저녁밥도 못 먹고 잠자리에 들어야 하는 상황을 시작
단계에서 소개한다. 『배고픈 애벌레』에서는 엄청난 식

욕을 가진 꼬마 애벌레가 작은 알에서 탄생한다. 『새벽』은 어둠에 싸인 풍경과 잠자는 두 주인공을 소개한다.

변화가 진행되는 과정을 보여 주는 중간 단계는 이야기의 중심 행위, 즉 무슨 일이 어떻게 벌어지는지에 대한 내용으로 구성된다. 장애 요소들이 극복되고 해결책을 찾아가는 움직임이 보인다. 해결해야 할 문제나 극복해야 할 장애 요소가 없는 이야기의 경우는 사건들이 하나씩 전개되면서 결말을 유도한다.

『신데렐라』의 중간 부분에서는 신데렐라가 마법의 힘으로 아름다운 공주로 변신해 몰래 무도회에 참석한다는 내용이 이어진다. 『피터 래빗 이야기』에서는 농장에서의 즐거움이 악몽으로 변하고, 피터는 우여곡절 끝에 가까스로 도망친다. 맥스는 배를 타고 괴물들이 사는 나라에 도착해 괴물들의 왕이 되어 난장판을 벌이며 실컷 놀지만, 어느새 그런 놀이도 싫증이 나고 집이 그립고 엄마가 보고 싶다. 꼬마 애벌레는 점점 더 많이 먹고 점점 더 크고 뚱뚱하게 자라서 고치로 변한다. 『새벽』에서는 어둠이 서서히 밝아오자 웅크리고 자던 노인과 손자가 일어나서 짐을 꾸리고 배를 저어 호수로 나아가는 모습이 그려진다.

결말 단계에서는 변화를 결론으로 이끌고, 변화의 결과를 보여 준다. 비록 변화에 극적이거나 속상한 사건들이 포함되어 있을지라도, 모든 일이 어린이 독자들을 안심시키는 틀 안에서 이루어진다. 그리고 시작 부분에서 언급되거나 암시된 목표가 완수되고 문제가 해결된다.

『신데렐라』의 경우, 주인공의 진정한 가치가 결말에서 모두에게 드러난다. 신데렐라는 계모와 언니들의 핍박에서 벗어나고, 착한 품성은 보상을 받는다. 왕자와 결혼하여 궁궐에서 새로운 삶을 향유하는 것으로 결말을 맺는다. 이는 『피터 래빗 이야기』의 결말과는 사뭇 다르다. 결말에서 피터는 상처투성이에 녹초가 된 상태로 집으로 돌아온다. 비록 피터가 혼쭐이 빠지는 경험을 하고 큰 대가를 치르긴 했어도, 결국 살아서 안전하게 집에 도착한다. 이러한 결말은 독자를 안심시킨다. 맥스 역시 반항기를 찾아볼 수 없는 쓸쓸한 모습으로 집에 돌아왔지만, 방에 따뜻한 저녁밥이 차려져 있다.

『새벽』에서 점차 아침이 밝아오는 것은 예견된 일이다. 하지만 마침내 솟아오른 태양에 의해 제 색깔을 완전히 드러내는 풍경을 주인공들이 목격하게 되는 결말은 여전히 극적이다. 꼬마 애벌레도 정해진 운명을 수행한다. 이야기가 전개되는 과정에서 꼬마 애벌레는 자립적인 존재가 되어간다. 배탈이 났을 때 스스로 치료하고, 고치도 직접 짓는다. 꼬마 애벌레는 이런 과정을 겪으면서 자신에게 주어진 일을 부지런히 해내면 그 대가가 따른다는 사실을 깨닫고, 마침내 아름다운 나비로 변신한다.

시작은 결말을 낳고, 결말은 시작을 기억한다. 피터가 잃어버린 새 재킷과 새 신발에서부터 단델리온의 지팡이와 곱슬거리는 갈기에 이르기까지, 시작 부분에서 소개한 요소들은 하나도 빠짐없이 결말에서 기억되고, 한 가닥도 남김없이 결말에서 매듭지어진다. 시작 부분에서 독자와 맺은 묵약이 끝까지 지켜진 것이다.

5. 그림책의 특징

무의미한 것을 제거하여
반으로 줄여라.
_제임스 매슈 배리James M. Barrie

지금까지 살펴본 바와 같이 그림책에서 그림은 단순히 본문을 이미지로 묘사하는 것보다 훨씬 더 많은 역할을 한다. 그림은 종종 글을 확장하고 이야기에 필수적인 정보를 제공한다. 사실 그림이 없다면 글의 의미를 제대로 이해할 수 없는 경우도 있다.

예를 들어, 마사 알렉산더Martha Alexander의 『아무것도 할 수 없어We Never Get to Do Anything』는 아래와 같은 문장들로 시작한다.

"엄마, 나 수영하게 해 주세요, 네?"
"오늘은 안 돼, 아담. 바빠."

이 장면에서 실제로 어떤 상황이 벌어지고 있는지를 독자들에게 알려 주는 것은 글이 아닌 그림이다. 독자는 그림에서 한 여성이 빨래를 널며 어린 아들 아담과 큰 개를 맞이하는 모습을 본다. 그 다음에 이어지는 펼침면에서는 엄마가 안 보는 사이 아담과 개가 그 자리를 떠나는 장면을 글 없이 그림으로만 보여 준다.

그림은 글이 설명하지 않는 사실을 알려 준다. 그리고 그림만으로 모든 것을 알 수 있다면 글은 필요가 없다. 그림책은 보통 최소한의 글을 사용하는데, 배경과 인물, 행위에 관한 설명의 전부 혹은 대부분이 그림으로 표현되기 때문이다. 또한 그림책에서는 특별히 강조할 목적이 아니라면 그림으로 표현한 의미를 글에서 반복적으로 묘사하지 않는 것이 일반적이며, 그 반대도 마찬가지다. 글과 그림은 상호 작용을 하거나 상호 보완의 관계이다.

1장에서 『헤이, 디들, 디들』과 프랑스 민요를 바탕으로 한 내 책 『월요일 아침에』를 통해 글이 그림의 효과음과 같은 역할을 한다는 것을 살펴보았다. 크로스비 본셀Crosby Bonsall은 『내 게 최고야Mine's the best』에서, 그림 속 어린 소년이 휘파람을 부르는 곡조가 무엇인지 알려 주기 위해 악보를 책 첫 페이지에 실었다.

모리스 센닥의 『괴물들이 사는 나라』에서는 이와 다른 종류의 효과음이 리드미컬한 문장으로 드러난다. 예를 들자면, "괴물들은 무서운 소리로 으르렁대고, 무서운 이빨을

부드득 갈고, 무서운 눈알을 뒤룩대고, 무서운 발톱을 세워 보였어."라는 문장에서 글은 행위에 대한 단순한 설명도 아니고, 그림(도판1)에서 볼 수 있는 것들을 단순히 반복하지도 않는다. 리드미컬한 소리는 '무서운' 행동이 더욱 무섭게 느껴지도록 만든다. 그리고 글은 그림이 완전하게 보여 주지 못하는 정보를, 다시 말해서 이빨을 부드득 갈고 무서운 눈알을 뒤룩대는 등의 움직임에 대해 알려 준다.

정지된 그림을 사용하는 그림책은 영화와 달리 행위자의 움직임을 보여 주지 못하는데, 글의 개입이 필요한 때가 바로 이 지점이다. 즉, 글은 디테일을 강조하고, 행위를 명확하게 하고, 두 개의 그림을 연결시켜 주는 역할을 한다.

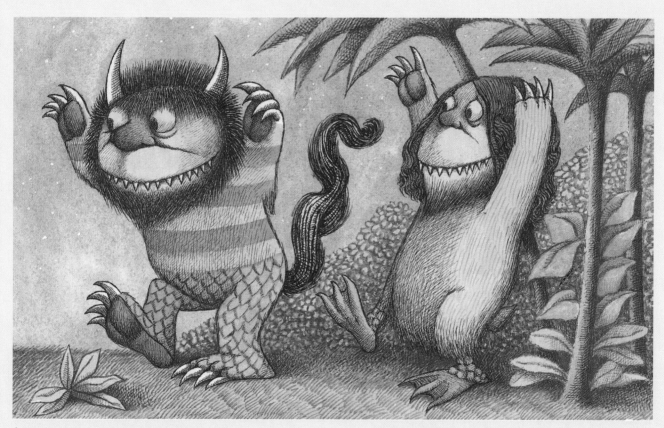

1 『괴물들이 사는 나라』 ⓒ 모리스 센닥, 강무홍 옮김, 시공주니어

간단명료하게 시각화한다

그림책은 직접적인 접근법을 선호한다. "맥그레거 아저씨는 땅바닥에 쭈그리고 앉아서 양배추 모종을 심고 있다…."와 같은 묘사는 그림으로 나타낼 수도 있고 그림에서 빼버릴 수도 있을 것이다. 어떤 장면의 시각적 디테일이 글로 명확하게 묘사되어 있을 때, 그것을 다시 그림에 담아서 보여 주는 것은 불필요할 뿐 아니라 지루한 느낌을 줄 수도 있다. 그림책에서는 그러한 반복이 있어서는 안 된다. 대체로 인간이 가진 다섯 가지 감각 중에서 가장 먼저 작용하는 우선 표상 체계가 바로 시각이기 때문이다. 그림책의 구성과 형식은 되도록 단순하고 간단명료한 것이 최선이다. 시각적 디테일을 반복적으로 노출하면 구성과 형식이 늘어지고 복잡해진다.

지나친 은유 또한 그림책에서는 피해야 할 사항이다. 예를 들어 "소년은 생쥐와 같았다."라는 문장이 있다고 하자. 만일 이 이야기가 스스로를 생쥐처럼 작다고 느끼는 어떤 소년에 관한 이야기라면, 그런 이미지를 표현하는 데는 "소년은 생쥐였다."라는 문장이 더 효과적이다. 독자들은 이 이야기의 주인공이 진짜 생쥐라는 얘기가 아니라, 사실은 가족 중에서도 제일 작고 학급에서도 제일 작아서 스스로를 생쥐처럼 작다고 느끼는 한 소년이 주인공이라는 것을 충분히 인식할 수 있는 통찰력을 갖고 있다.

활기 넘치는 주인공을 등장시킨다

주인공이 적극적이고 지략이 풍부할 때 이야기는 더욱 흥미진진해진다. 만일 주인공이 끊임없이 고난을 받으면서도 걱정만 하는 수동적 식물이라면 이야기가 재미있게 전개되기 어렵다. 생각을 할 수 있어도 제 힘으로는 나뭇잎 하나 움직이려 하지 않는 식물이라면 말이다. 하지만 그 식물이 지략이 풍부하고 자신의 문제를 해결하기 위해 무언가를 한다면, 이야기는 재미있게 전개될 수 있을 것이다.

행위가 이야기를 생동감 있고 극적으로 만든다는 사실을 명심하자. 예컨대 레오 리오니Leo Lionni의 『으뜸 헤엄이Swimmy』 주인공인 꼬마 물고기는 독립심이 강하고 진취적이어서 매력적인 캐릭터다. 꼬마 물고기는 형제자매들이 모두 큰 물고기에게 잡아먹혔을 때, "무섭고, 외롭고, 몹시 슬펐다." 하지만 꼬마 물고기는 혼자 바다 속을 헤엄쳐 다녔고, 그러는 동안 놀라운 생물들을 수없이 만났다. 그러던 어느 날, 꼬마 물고기는 자신의 잃어버린 가족을 떠올리게 하는 작은 물고기 무리를 만났는데, 그들이 큰 물고기 때문에 두려움에 떨고 있다는 걸 알았다. 이에 꼬마 물고기는 뭔가를 해야겠다고 결심하고는 그들에게 거대한 물고기처럼 보이도록 헤엄치는 방법을 가르쳐 주었고, 결국 그들은 큰 물고기를 쫓아내는 데 성공한다. 기발한 아이디어로 문제를 해결하는 꼬마 물고기의 활약은 독자들에게 만족감을 가져다준다.

이와 비슷하게 팻 허친스Pat Hutchin의 글 없는 그림책 『자꾸자꾸 모양이 달라지네Change, Change』에 나오는 두 주인공도 능동적이다. 주인공인 소년과 소녀는 장난감 블록으로 지은 집에 불이 붙자, 블록으로 호스를 만들어서 불을 끈다. 물웅덩이를 만나자 다시 블록으로 배를 만든다. 그들은 새로운 어려움이 생겨날 때마다 그것을 해결하기 위해 적극적으로 대응한다.

단순한 행동을 보여 준다

그림책도 영화나 연극과 마찬가지로 극예술의 한 형태
이다. 구체적이고 이해하기 쉬운 시각적 행위를 통해 이
야기를 전달하기 때문이다. 그림책은 단순한 행위를 취
하며, 모호하거나 일반적인 아이디어는 피한다. 그림책
은 등장인물들의 행위, 이를테면 『헤이, 디들, 디들』에서
소가 달을 뛰어넘는 행위나, 『월요일 아침에』에서 왕실
수행원들이 계단을 오르는 행위, 혹은 『괴물들이 사는
나라』에서 맥스가 배를 타고 가는 행위와 같은 물리적
인 움직임들을 쉽게 이해하도록 보여 준다. 똑같은 행위
의 전개는 독자로 하여금 이야기에 집중해서 지켜보게
만든다. 이렇게 해서 독자들은 맥스와 직접적 관련이 없
는 사건에 한눈을 팔지 않고, 괴물들이 사는 나라로 향
하는 맥스의 여정을 지켜보는 것이다.

행위는 시간 순서에 따라 배치한다

그림책에서는 사건이나 행위를 최대한 명확하게 전달
하기 위해 '선형적 연속성'을 따른다. 다시 말해서, 부
차적 줄거리subplot나 여담을 끼워 넣지 않으며, '한편'
과 같이 화제를 바꾸는 말이나 회상 장면을 끼워 넣지
않고 사건들을 시간 순서에 맞게 순차적으로 배치한다.

　하얀 눈이 소복소복 내려요.
　들쥐들은 잠을 자고 있고

　루스 크라우스Ruth Krauss의 『모두 행복한 날The
Happy Day』은 이렇게 시작한다. 그 다음으로 잠을 자
는 다양한 동물의 모습이 계속 이어진다.

　어머, 모두 눈을 떴네요.
　모두 코를 킁킁.
　들쥐들이 코를 킁킁.

　동물들은 하나같이 코를 킁킁댄 다음 뛰어나간다. 모
든 동작이 끊기거나 누락되는 일 없이 하나로 길게 이
어진 실처럼 순차적으로 펼쳐진다. 동물들이 잠을 자는
장면에서부터 잠을 깨는 장면까지 모든 사건이 시간의
흐름에 따라 순조롭게 이어진다.

의미를 확장시키는 방법

그림책은 그림 외에 다양한 수단을 이용하여 글의 의미
를 확장한다. 그중 하나가 바로 시간 경과를 암시하는
장치이다. 만약 그림책 3쪽에서 한 아이가 장난감을 잃
어버렸다고 했는데 바로 이어지는 4쪽에서 일 년 동안
장난감을 찾다가 드디어 찾았다고 한다면, 독자는 일 년
이라는 시간이 경과했다는 느낌을 받지 못할 것이다.

　독자가 "아이가 일 년 뒤에야 장난감을 찾았다."는 문
장을 읽고 공감하는 데 필요한 충분한 시간적 물리적
장치가 마련되지 않았기 때문이다. 하지만 도판2에서와
같이 3쪽에서 장난감을 잃어버렸고 4쪽, 5쪽, 6쪽, 7쪽,

2

8쪽까지 소년이 장난감을 찾는 얘기가 나온 뒤 마침내 9쪽에서 장난감을 찾았다고 한다면, 독자는 시간이 경과했음을 충분히 느낄 수 있다.

독자가 책장을 넘기며 찾는 행위에 동참함으로써 잃어버린 장난감을 찾는 행위는 더 이상 추상적 개념이 아니라 하나의 구체적인 신체 경험이 된다. 책장을 넘기는 신체 경험이 글의 의미를 확장시키는 역할을 한 것이다.

책장을 넘기며 만들어내는 침묵의 시간

그림책의 물리적 구조와 책을 읽는 동안 자연스럽게 한숨 고르는 '휴지기'는 서로 밀접한 관련이 있다. 예컨대 양쪽으로 펼쳐진 6쪽과 7쪽을 읽고 있을 때, 시선이 6쪽에서 7쪽으로 넘어가는 동안 자연스럽게 짧은 침묵의 시간이 생긴다. 그리고 책장을 넘겨서 다음 펼침면인 8쪽으로 이동할 때는 침묵의 시간이 좀 더 길어진다. 같은 펼침면에서 시선을 이동하는 것보다 책장을 넘길 때 시간이 더 걸리기 때문이다. 이로써 같은 펼침면에 있는 두 쪽보다 한 펼침면에서 다음 펼침면 사이에 더 긴 휴지기가 생긴다.

그림책의 이러한 물리적 특징으로 인해 구두점과 상관없이 단어들과 문장들 사이에 침묵의 시간이 만들어진다. 이러한 휴지기는 당연히 독서 행위에 큰 영향을 미치기 때문에 신중하게 고려되어야 할 사안이다. 이야기책에서는 쉼표와 마침표가 휴지기를 결정하지만, 그림책에서는 글자를 읽는 속도와 책장을 넘기는 행위로 만들어지는 침묵의 시간도 함께 고려해야 한다.

한 가닥도 빠짐없이 매듭짓기

그림책에서는 소개할 수 있는 등장인물과 발전시킬 수 있는 사건이 한정되어 있다. 또한 일단 소개되면, 마지막 부분에서 단 하나도 빠짐없이 해결되어야 한다.

루스 크라우스의 『모두 행복한 날』에서는 들쥐들, 곰들, 달팽이들, 다람쥐들, 그리고 마멋들을 소개한다. 그들 모두가 이야기 속 행위의 시작부터 끝까지 참여한다.

그리고 이 중 그 누구도 이야기의 마지막 부분에서 잊히지 않는다.

마거릿 와이즈 브라운의 『잘 자요, 달님』은 방 안에 있는 다양한 사물과 생명체를 소개한다. 꼬마 토끼가 침대에 누워서 모두에게 잘 자라는 인사를 한 다음, 다음과 같이 덧붙인다.

그 누구라도 모두 잘 자.
방 공기도 잘 자.
여기저기 소리들아, 너희들도 잘 자.

잘 자요, 아무나
잘 자요, 먼지
잘 자요, 소리들

꼬마 토끼는 어느 하나도 잊지 않을 뿐 아니라, 심지어 독자의 예상을 넘어선 것들까지 언급한다. 그림책에서는 약속한 것 이상을 제공하는 것은 가능해도, 그 반대는 용납되지 않는다. 출발점에서 소개된 선수들은 반드시 결승점까지 완주해야 한다. 이야기 서두에서 무언가를 제시해 놓고는 나중에 변덕스럽게 빼버려서 독자를 실망시키는 일이 있어서는 절대 안 된다.

모든 동기는 이야기로부터 나와야 한다

한 작가가 그림책을 구상하면서 쓴 초안은 다음과 같이 시작되었다.

1. 사라는 심술궂은 어린 소녀였어요.
2. 엄마가 피아노를 치려고 하면 피아노 위에 올라가서 누웠어요.
3. 아빠의 수염을 잡아당겼어요.
4. 마당에 있는 토끼들을 뒤쫓았어요.
5. 부엉이들을 놀래 주었어요.
6. 너무나 심술궂었기 때문에 아무도 사라와 놀려고 하지 않았어요.
7. 어느 날 밤, 달빛이 사라의 꿈속으로 비쳐 들어 사라

를 깨웠어요.

전체적으로 봤을 때, 1번에서 6번까지는 사라를 소개하는 내용일 뿐이고, 이야기의 행위가 실제로 시작되는 것은 7번부터다. 그 뒤로는 사라가 어떤 계기로 변하고 심술궂은 행동을 멈추게 되는지에 대한 내용이 전개된다. 1번부터 6번까지는 사라의 심술궂은 행동을 강조하기 위해 과장되게 그려져 있다. 하지만 7번의 "달빛이 사라의 꿈속으로 비쳐 들어 사라를 깨웠어요."라는 문장을 읽는 순간, 우리는 판타지의 세계로 들어간다. 왜냐하면 사라의 방 밖에 존재하는 '진짜' 달은 꿈속으로 들어올 수 없기 때문이다. 이는 이야기의 전제와는 모순되는 전개로, 현실을 과장한 것에 지나지 않는다.

작가는 좀 더 발전시킨 초안에서 7번 문장을 이렇게 바꾸었다. "어느 날 밤, 달빛이 사라의 방을 비추고, 잠자는 사라를 깨웠어요." 하지만 최종 원고에서는 또다시 이렇게 바꾸었다. "사라는 꿈에서 달을 보고 잠에서 깨어났어요." 이 문장이 작가가 원래 의도했던 바와 더 가까웠고, 달이 꿈에 나타나는 것은 현실과 모순되는 일이 아니기 때문이다.

그림책에서 일어나는 모든 일의 동기는 이야기 구성 요소들로부터 우러나와야 한다. 캐릭터들 스스로가 생명력을 갖고 그들 내부의 역학 관계와 일맥상통하는 결론으로 이끈다.

최대한 쉽고 단순한 단어를 사용한다

그림책은 최대한 쉽고 단순한 단어를 사용해서 이야기를 전달해야 한다. 크로스비 본셀의 『내 게 최고야』는 아주 쉬운 단어로 이야기를 풀어내고 있다.

"내 게 최고야."
"아니야. 내 게 최고야."
"내 게 점이 더 많아."
"아니야. 내 게 더 많아."

하지만 때로는 어려운 단어(일상적인 대화에 잘 쓰이지 않는 말)도 그림책에 사용할 수 있고, 어린이 독자들에게 의미가 분명히 전달될 수 있다. 『비 오는 날』에서 나는 파도를 표현하기 위해 다소 어려운 말을 사용했다. (저자의 의도를 살리기 위해 한국어판 번역본이 아닌 번역자가 원서를 살려 다시 번역했다—편집자 주)

파도가 넘실거리며 밀려와.
쏴아아아, 철썩철썩, 우르르릉,
사납게 날뛰고, 고함치고, 솟구쳐 올라.

어려운 단어를 썼다 해도 문장에 쉬운 단어들이 있기에 독자들은 의미를 분명하게 짐작할 수 있다. 그리고 융기하는 파도 그림도 의미 전달에 한몫을 한다(도판3).

『괴물들이 사는 나라』에서는 'rumpus(소동)'나 'gnashed(이를 갈다)'와 같은 단어들을 사용하고 있다. ("괴물들은 무서운 소리로 으르렁대고, 무서운 이빨을 부드득 갈고….") 다시 말하면, 이러한 단어들의 의미는 이야기의 문맥과 그림 속에서 충분히 파악될 수 있다.

설명하지 말고 보여 준다

그림책은 그림뿐 아니라 글의 이미지도 십분 활용한다. 단순하고 대담한 이미지를 사용하는 것이 효과적이다. 그리고 단 몇 개의 단어로도 시각적 이미지가 표현될 수 있다. 예컨대 "소년은 사자 나라에 사는 생쥐였다." 라는 간단한 문장에는 이야기의 전모가 담겨 있다. 글의 이미지가 생생하고 구체적이다. 마치 한눈에 알아볼 수 있는 도로 표지판처럼 소년이 처한 상황과 그 상황이 암시하는 바가 즉시 파악된다.

추상적 개념은 아래에 예시한 센가이의 하이쿠(일본 정형시의 일종)에서와 같이 이미지로 표현될 때 의미가 더 명료해질 수 있다.

눈 위에 있는 백로는 구분해내기 힘들다.
하지만 까마귀들은
얼마나 눈에 잘 띄는지!

설명하지 말고 이미지로 보여 주자.

리듬과 반복

루스 크라우스는 『모두 행복한 날』에서 다음과 같은 글로 이미지를 그려내고 있다.

들쥐들은 잠을 자고 있고,
곰들도 잠을 자고 있고,
작은 달팽이들도 둥근 껍질 속에서 잠을 자고 있고,
다람쥐들도 나무 구멍 속에서 잠을 자고 있고,
마멋들도 움푹한 땅속에서 잠을 자고 있어요.

다섯 줄의 짧은 행들은 반복되는 단어들로 이루어져 있다. 다양한 동물이 다양한 장소에서 똑같은 일, 즉 잠을 자고 있다. 하지만 단어의 반복이 지루하기보다 재미있게 느껴지는 이유는 리드미컬하면서도 다양성을 담고 있기 때문이다. 이 구절들 속에는 동일성과 다양성이 결합되어 있다. 들쥐, 곰, 달팽이, 다람쥐, 마멋 들은 모두 동물이긴 하지만 서로 종이 다르다. 동일성은 익숙함을 주고, 다양성은 새로움을 선사한다. 익숙함은 안심을 끌어내고, 새로움은 흥미를 불러일으킨다. 반복 기법도 독자가 내용을 이해하는 데 도움을 준다. 동일성과 다양

파도는 넘실 굽이치며,
힘차게 밀려가, 철썩 세차게 물결치고
미친 듯이 콰르릉대며 솟구쳐오르지.

3 『비 오는 날』 ©유리 슐레비츠, 강무홍 옮김, 시공주니어

성 간의 균형은 그림 시퀀스 안에서 정적 요소와 동적 요소 사이의 균형과 유사한 기능을 가진다.

『모두 행복한 날』은 또한 아주 단순한 방식으로 움직임을 전달한다.

모두 코를 쿵쿵. 모두 달려요.
모두 달려요. 모두 코를 쿵쿵.
모두 코를 쿵쿵. 모두 달려요. 모두 멈춰요.

짧고 반복되는 문장들은 만족스러운 리듬을 만들어 낸다. 또 다른 사례는 고프스틴M. B. Goffstein의 『브루키와 양Brookie and Her Lamb』이다. 여기서도 율동적이고 경쾌한 문장들이 그 효력을 발한다.

Brookie taught the lamb to sing
and he had a very good voice
but all he could sing was, Baa baa baa
so she taught him how to read
and all he could read was, Baa baa baa
but she loved him anyhow.

브루키가 양에게 노래를 가르쳐 주었어요.
브루키의 양은 목소리가 아주 좋지요.
하지만 양이 부를 줄 아는 노래는 매애, 매애, 매애뿐.
그래서 브루키는 양에게 책 읽는 법을 가르쳐 주었어요.
하지만 양이 읽을 줄 아는 말은 매애, 매애, 매애뿐.
그래도 브루키는 양을 사랑해요.

소리와 운율

마거릿 와이즈 브라운의 『잘 자요, 달님』은 "커다란 초록 방 안에"라는 구절로 시작한다. 이 단어들은 말하기도 즐겁고 듣기도 즐겁기 때문에 독자가 소리 내어 읽도록 자연스럽게 이끈다. 이와 같은 현상은 책 전체를 통해 엿볼 수 있다.

빗 하나, 솔 하나, 옥수수죽 그릇 하나
"쉿" 나지막이 속삭이는 할머니

『잘 자요, 달님』에서는 많은 구절에 운율감이 살아 있지만, 그렇지 않은 구절들도 있다. 운율을 엄격히 지키지 않는 이러한 느슨한 접근법은 좀 더 융통성 있고 재미있는 스토리텔링을 낳는다.

잘 자요, 초록 방
잘 자요, 달님

위의 구절은 비록 딱 맞아떨어지지는 않아도 여전히 운율을 가지고 있다.

아래에 예시한 바와 같이 민요나 전래 동요에서는 소리가 중요한 역할을 하는데, 이는 『잘 자요, 달님』, 『코를 쿵쿵』, 『괴물들이 사는 나라』에서도 마찬가지다.

High diddle ding, did you hear the bell ring?

하이 디들 딩, 종소리 들었니?

또는

Lock the dairy door,
Lock the dairy door!
Chickle, chackle, chee,
I haven't got a key!

농장 문을 잠가라,
농장 문을 잠가.
치클, 채클, 치,
내겐 열쇠가 없어!

"치클, 채클, 치"를 소리 내어 읽으면 재미있다. 비록 이 단어들은 어떤 대상이나 행동을 표현하고 있지는 않지만, 소리가 즐겁다. 이와 유사하게 단어의 소리를 활용하는 방식은 모리스 센닥의 『보호자 헥터Hector Protector』에서도 볼 수 있는데, 이 책에서 센닥은 그림에다 "쉬-이"나 "그르르" 혹은 "멍멍" 같은 효과음을 추가했다.

일반적으로 그림책은 아직 글을 모르는 유아에게 소리 내어 읽어 주는 책이기 때문에 악보와 비슷하다. 그림책에서 인쇄된 글자는 눈으로 보고 읽기 위한 것일 뿐 아니라, 소리 내어 읽기 위한 것이기도 하다. 바로 이 때문에 그림책을 쓸 때는 미국 작가인 제인 욜런Jane Yolen이 충고한 바와 같이 자기가 쓴 문장을 소리 내어 읽어 보는 태도가 반드시 필요하다.

운율이 살아 있는 문장은 특별한 즐거움을 더해 준다. 하지만 운율을 솜씨 있게 담아낼 때만이 글이 자연스럽게 읽힌다. 그리고 운율감을 살리는 것보다 내용의 명확한 전달이 우선되어야 한다. 조악한 운율은 글의 흐름을 방해할 뿐 아니라, 운율에 맞춰서 구절을 맺으려다 글의 의미를 희생시키는 우를 범할 수 있다. 아래에

예시한 글은 운율도 어설플 뿐 아니라, 억지로 운율을 맞추려다가 단순한 내용을 불필요하게 복잡하게 만든 사례이다.

Three country mice came down for tea
To visit the gray turtle's home by the tree.
The three country mice
They said : "Indeed, how very nice."
But when the tea had begun,
Oh! How much fun!

시골 쥐 세 마리가 차를 마시러
나무 옆에 있는 회색 거북이 집에 놀러 갔어요.
시골 쥐 세 마리
그들이 말했어요. "아유, 정말 좋다."
하지만 차를 마시기 시작했을 때,
오! 얼마나 재미있는지요!

자신만의 이야기를 탐구한다

자신이 쓴 이야기를 큰 소리로 읽고 어떻게 들리는지 알아보자. 그리고 자신의 이야기 속으로 들어가자. 마치 그 세상이 구체적이고 실재하며, 만질 수 있는 것으로 채워져 있는 듯이 말이다. 신세계를 탐험하듯 자신의 이야기를 탐험하자. 자신이 창조하고 있는 세상 안으로 실제 들어가서 보고, 느끼고, 만져 보는 상상을 해 보자. 이렇게 하면 이야기 속의 모든 것을 명백하고 있음직하게 만드는 데 큰 도움이 된다.

익숙한 것에서 미지의 것으로 나아간다

끝없이 깊은 수렁에 걸쳐져 있는 다리일지라도 그 시작은 단단한 땅에서 비롯한다. 미지의 세계로 발사되는 로켓도 익숙한 땅에서 그 여정을 시작한다. 이와 마찬가지로 많은 이야기가 익숙한 토대를 출발점으로 해서 미지의 세계를 향해 나아간다.

『괴물들이 사는 나라』에서 맥스의 방은 익숙하다. 그

방이 점차 숲으로 바뀌고, 맥스가 바다로 항해를 떠나는 내용이 전개됨에 따라 낯섦의 정도가 점차 증가한다. 미지로의 여행은 맥스가 다시 익숙한 자기 방으로 돌아왔을 때 끝난다.

『월요일 아침에』는 건물들이 들어서 있는 익숙한 도시 풍경에서 시작한다. 왕의 방문은 전혀 예상치 못한 일이다. 하루하루 왕의 수행원이 늘어남에 따라 낯섦과 놀라움의 정도가 점차 증가한다.

익숙하지 않은 상황이 익숙한 요소들로 이루어질 때 훨씬 쉽게 이해할 수 있다. 『헤이, 디들, 디들』에서 소와 달은 익숙한 요소들이다. 소가 달을 뛰어넘는 행위가 놀라움을 주기는 하지만, 독자는 별 어려움 없이 그 상황을 받아들인다.

익숙한 것과 미지의 것을 결합하는 이런 방법은 그림책뿐 아니라 이야기책에서도 널리 사용된다. 러시아 민담을 개작한 이야기책 『숲에서 만난 병사와 왕Soldier and Tsar in the Forest』은 시골에 사는 두 형제에 대한 설명으로 시작한다. 처음 두 형제는 그리 사이가 나쁘지 않았다. 하지만 동생이 군대에 입대하자, 먼저 군에 들어가서 장군이 된 형은 동생을 무시하고 심지어 벌을 주기까지 한다. 젊은 병사인 동생은 도망쳐서 숲속으로 들어간다. 그런데 거기서 혼자 길을 잃고 헤매는 러시아 황제를 만난다. 이제부터 펼쳐지는 상황은 더는 익숙하지 않다. 병사는 황제라는 사실을 모른 채 그를 구해 주고, 나중에 황제로부터 큰 상을 받는다. 이 같은 행복한 결말 역시 예상치 못한 안도감을 준다.

가시적인 것과 비가시적인 것의 조화

바다 위를 날고 있다는 상상을 해 보자. 저기 작은 섬이 보인다. 하지만 가까이에서 살펴보니 전혀 다른 그림이 펼쳐진다. 그 작은 섬은 사실 바다 속에 가라앉은 거대한 산의 봉우리였던 것이다. 비록 우리 눈에는 작은 산봉우리만 보이고 바다 밑에 있는 거대한 산기슭 부분은 보이지 않지만, 이 둘은 모두 같은 산의 일부로서 똑같이 존재하고 있다.

산봉우리가 산기슭에서부터 솟아오른 부분인 것처럼, 그림책에서 눈에 보이는 요소는 그보다 더 넓지만 보이지 않는 기부에서 생겨난다. 눈에 보이지 않는 요소가 눈에 보이는 요소에 영향을 미치는 것이다. 보이는 것과 보이지 않는 것 사이의 이러한 관계가 바로 좋은 그림책이라는 열매를 맺게 하는 기름진 토대가 된다.

그림책에서는 비가시적 요소가 가시적 요소만큼이나 중요할 수 있기 때문에, 보이는 산봉우리뿐 아니라 보이지 않는 산기슭을 포함한 전체 그림이 독자에게 명백하게 이해되어야 한다.

『괴물들이 사는 나라』에서 독자는 맥스의 엄마를 보지 못하지만, 맥스에게 미치는 엄마의 영향력을 이야기 전체에서 두루 느낄 수 있다. 맥스의 엄마는 비록 다정다감한 성격은 아닐지라도 맥스를 사랑하는 마음은 지극해 보인다. 맥스의 엄마는 맥스가 심한 장난을 칠 때 저녁밥도 안 주고 잠자리에 들게 하지만, 맥스가 집에 돌아왔을 때 따뜻한 저녁밥을 차려 놓았다.

맥스의 엄마는 비록 드러나 보이지는 않아도 맥스에게 미치는 영향력을 통해, 그리고 그녀에 대한 맥스의 반응을 통해 이야기 전체에 걸쳐서 존재한다. 눈에 보이지 않는 엄마가 없었다면, 이야기의 뼈대를 만들고 동기를 부여하는 엄마의 벌과 보상이 없었다면, 맥스의 모험은 애초에 일어나지 않았을 것이다.

함축된 철학을 담는다

모든 의사소통에는 언급된 사실만큼이나 중요하지만 언급되지 않은 내용이 존재한다. 마찬가지로 모든 이야기는 줄거리만큼이나 중요한 철학을 내포한다. 이처럼 함축된 철학은 이야기의 기저에 깔린 사상이다. 다시 말해서 함축된 철학은 이야기의 비가시적인 부분이다.

공부보다 스케이트 타는 걸 더 좋아하는 주인공에 관한 이야기가 있다고 하자. 재미없는 학교 공부는 일찌감치 접고 열심히 스케이트만 타던 주인공은 어느 날 스카우터의 눈에 띄었고, 그로부터 아이스 쇼 공연 계약을 맺자는 제안을 받는다. 하지만 불행히도 주인공은 계약서를 읽는 것은 말할 것도 없고, 서명란에 제 이름도 쓸 줄 모른다. 그래서 주인공은 다시 학교로 돌아가서 글 쓰는 법을 배운다. 비록 이 이야기에는 배움의 중요성을 전하려는 의도가 잘 담겨 있지만, 그 기저에는 배움은 필요하지만 즐겁지 않다는 함의가 깔려 있다. 이러한 태도는 어린이들이 글 쓰는 법을 배우고자 하는 의욕을 잃어버리게 만들 수 있다.

함축된 철학은 눈에 보이지 않는 산기슭과 마찬가지로 이야기 전체를 구성하는 한 부분이다. 작가는 반드시 이야기에서 언급된 것뿐 아니라 암시된 것들까지 모두 인식하고 다루어야 한다. 풍미 높은 이야기가 탄생되느냐 마느냐는 바로 여기에 달려 있다.

부정적 결말은 바람직하지 않다

불행하거나 제대로 인정받지 못한다고 느끼거나 기가 죽어 있는 아이는 자신의 인생에서 아무것도 해내지 못할 것 같은 무력감에 사로잡힐 수 있다. 그림책은 그러한 아이에게 어떠한 상황에서도 굴하지 않고 무언가를 해낼 수 있다는 희망을 심어 줄 수 있다. 이야기 속에 아무런 타개책을 마련해 놓지 않은 채 부정적이거나 냉소적인 결말로 어린이 독자를 내모는 것은 결코 바람직하지 않다.

허구적인 이야기가 불행한 결말을 가지는 경우는 일반적으로 이야기 구조의 필연적 흐름 때문이 아니라, 작가의 선택에 의한 것이다. 이야기 속에는 고통을 주는 사건들로 인한 긴장감과 스트레스를 완화시킬 수 있는 어떤 안전장치가 필요하다. 작가는 이야기의 완전성을 훼손하지 않고도 일이 다른 방식으로 처리될 수 있었다거나, 어쩌면 그런 상황을 피할 수도 있었다는 점을 이야기 속에서 암시할 수 있다.

예컨대『피터 래빗 이야기』는 이야기 속에 직접 언급하지 않고도 하나의 해결책을 제시하고 있다. 피터의 끔찍한 경험은 스스로가 자초한 일이었다. 엄마의 충고를 귀담아들었더라면 그런 상황을 피할 수 있었을 것이다. 어린이 독자는 이러한 접근법을 통해 문제가 있는 상황에는 해결책 또한 존재한다는 사실을 배울 수 있다.

형식은 내용의 산물이다

그림책의 모든 요소(글, 그림, 가시적·비가시적 요소 등)는 반드시 공통의 목적을 향해 협력해야 한다. 글로든 그림으로든, 내용을 묘사하는 방식은 내용만큼이나 중요하다. 그림책에 적합한 단순한 생각을 이야기책에 담는 것은 이치에 맞지 않는 일이다. 예컨대『헤이, 디들, 디들』을 이야기책으로 만든다는 상상을 할 수 있겠는가? 형식이 내용의 산물이 되게 하자.

그림책인지 이야기책인지 생각하라

1부에서는 '그림책일까, 이야기책일까?'라는 질문을 제기했다. 이는 이 두 형식 중에 어느 한쪽이 더 낫다는 게 아니라, 이 둘은 서로 다르다는 의미다. 최상의 결과를 얻기 위해서는 각각의 개념과 둘의 차이점을 철저하게 이해하는 것이 필수다. 본인의 이야기가 어떤 형식에 담길 때 가장 효과적일지를 판단하고, 그에 따라 그림책이든 이야기책이든 혹은 이 둘을 혼합한 형식이든 적용하도록 한다.

예컨대 나는 『새벽』이라는 책에 그림책과 이야기책 개념을 혼합했다. 이 책의 첫 쪽에 먼동이 트기 전 호수와 산의 풍경을 담은 그림이 나온다(도판4). 첫 쪽 본문은 간결하게 "Still." 한 단어다. 그림이 없다면 'still'이

라는 단어가 어떤 의미인지 정확히 파악하기 힘들 것이다. ('still'은 문맥에 따라 고요한, 잔잔한, 정지한, 움직이지 않는, 고정된 등으로 다양하게 풀이할 수 있다. 하지만 그림과 함께 배치되었을 때, '고요하다'라는 의미로 곧장 연결된다.-옮긴이 주) 이것이 그림책 개념의 주된 특징이다.

하지만 몇 쪽 뒤에서는 "호숫가 나무 아래 할아버지와 손자가 담요 속에서 웅크리고 잔다."라는 문장으로 서술했다. 그리고 담요 속에서 웅크리고 자는 두 사람의 그림이 나온다(도판5). 여기서는 이야기책의 특징을 살린 방식을 적용했다. 비록 여기서 글은 그림에서 집중해야 하는 부분이 어디인지를 안내해 주는 보조 역할을 하고 있지만, 사실 그림 없이 글만으로도 충분히 이해할 수 있다.

에즈라 잭 키츠Ezra Jack Keats의 『상자 속 여행The Trip』도 그림책과 이야기책 개념을 혼용한 사례다. 이 책 6쪽에 나오는 본문은 이러하다. "상자 뚜껑을 색 비닐로 씌우고, 뒷면에도 색 비닐을 붙였어요. 뚜껑 꼭대기에 비행기를 매달아서 덮었죠." 그리고 주인공 소년이 상자 뚜껑을 덮는 그림이 나오는데, 상자 뚜껑과 뒷면에 비닐이 붙어 있고 비행기가 상자 뚜껑에 매달려 있다.

이어지는 7쪽의 본문은 "구멍 안을 들여다봤어요. 우아!"다. 그리고 구멍을 통해 상자 안을 들여다보는 소년의 모습이 그려져 있다. 6쪽과 7쪽에서는 글만으로 내용을 충분히 이해할 수 있다. 하지만 그 다음 펼침면에서는 글 없이 오직 그림만으로 소년이 상자 구멍으로 본 광경이 어떤 것인지를 보여 준다(도판6).

이야기책이 적합한지 아니면 그림책이 적합한지를 알고 싶다면 그림 없이 글만으로도 이해할 수 있는지, 그리고 그림이 단순히 글만으로도 충분히 이해될 수 있는 내용을 보여 주는 수준에 그치는지를 살펴본다. "호숫가 나무 아래…"라는 문장은 글만으로도 독자가 충분히 머릿속으로 정확한 그림을 그릴 수 있는 반면, "구멍 안을 들여다봤어요. 우아!"는 그림 없이는 주인공 소년이 무엇을 보고 있는지 알 수가 없다. 모든 페이지를 이와 같은 방식으로 점검하여 어떤 개념이 적용되었는

4

5

지를 알아볼 수 있다.

　그림책 개념을 적용하면, 그림책이 아닌 경우에도 본문을 간결하게 다듬는 데 도움이 된다. 그 예로 내가 『새벽』을 구상하던 어느 날 밤에 일기 형식으로 즉흥적으로 끄적거린 초안 중 일부를 소개한다.

새벽 4시, 창가.
고요하다. 아무것도 움직이지 않는다. 하늘은 환하고 깨끗하다. 달이 떠 있다. 풍경은 어둡고 고요하다. 차고 축축하다. 나는 태아처럼 몸을 웅크린다. 동쪽 하늘에 별 다섯 개와 달이 떠 있다. 고요하다. 아무것도 움직이지 않는다. 영원의 느낌. 마치 밤이 영영 끝나지 않을 것 같다. 달빛은 바위를 비추고 이따금씩 나뭇잎 위에 부서진다. 실바람이 인다. 나는 자연의 요람, 자연의 자궁 안에 있다. 검은 나무들의 실루엣. 모든 것이 하나의 검은 덩어리로 뭉쳐 있다.

새벽 4시 45분, 호숫가.
동쪽 하늘, 새벽을 선언하는 담청색이 나타난다. 호수물도 담청색이다. 물안개가 피어오른다. 하늘은 순수한 청색이고 고요하다. 개구리들이 물속으로 뛰어든다. 외로운 박쥐 한 마리가 호수 위를 빙빙 날고 있다. 하늘빛과 물빛이 똑같다. 물에 어리는 인광. 은은한 빛. 새 한 마리가 노래하고, 외친다. 침묵. 그리고 나서 또 다른 새 한 마리. 나무들의 실루엣, 담청빛이 빈틈으로 기웃댄다. 수면은 거울처럼 잔잔하고 고요하다. 별 하나가 여전히 보인다. 담청색 여명이 전구의 불빛 같은 노르스름하고 감귤색이 감도는 황금빛을 잉태한다. 하늘 전체가 좀 더 밝아졌다. 흰 꽃들이 떠오르는 빛을 반사하며 새벽의 그늘 속에서 빛나기 시작한다. 물은 여전히 거울 같다. 이따금씩 잔물결이 일렁인다. 물안개가 온천 연기처럼 피어오른다. 수면에 비친 그림자가 연회색으로 옅어진다. 무채색에서 점점 더 초록빛으로 변하는 풍경이 드리운 물그림자도 점점 더 짙어진다. 은은히 빛나는 물안개, 솜털, 인광, 물빛, 은빛이 도는 파랑. 동쪽 하늘에 걸린 황금빛은 고요하다. 달은 아직 나와 있다. 산들은 파랗다. 산 주름 사이마다 자욱한 솜털 물안개. 녹색 땅뙈기들. 물속으로 뛰어드는

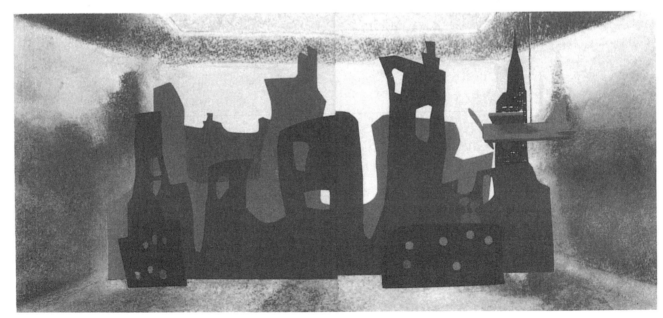

개구리들, 꼼지락대는 벌레들의 촉수…. 움직이고, 맴돌고, 물 위를 걷는 물안개….

나는 초고에서 반복되는 부분과 불필요한 세부 묘사를 제거하고, 글로 묘사된 것을 그림으로 대체하고, 고요함과 느림은 행과 행 사이, 쪽과 쪽 사이에 존재하는 휴지기를 통해 그 느낌을 전달함으로써 책에서와 같은 최종 버전을 완성했다. 이 과정에서 먼동이 터옴에 따라 자연이 어둠에서 깨어나는 점진적 변화를 표현하기 위해 세부 묘사를 일관된 흐름 안에서 정리했다. 또한 독자가 이 이야기에 두 명의 주인공이 나온다는 것을 알 수 있도록 이야기 서두에 노인과 손자를 소개했다. 그리하여 완성된 최종 원고의 앞부분은 다음과 같이 전개된다.

조용하다.
고요하다.
싸늘하고 촉촉하다.
호숫가 나무 아래
할아버지와 손자가
담요 속에서 웅크리고 잔다.
달빛은 바위와 나뭇가지를 비추고,
이따금 나뭇잎 위로 부서진다.
산은 어둠 속에서 말없이
지키고 서 있다.
아무것도 움직이지 않는다.
아, 실바람
호수가 살며시 몸을 떤다.
느릿하게, 나른하게 물안개가 피어오른다.
외로운 박쥐 한 마리, 소리 없이 허공을 맴돈다.

7 「보물」 ⓒ 유리 슐레비츠, 최순희 옮김, 시공주니어

개구리 한 마리, 물로 뛰어든다.

그리고 또 한 마리가.

*새 한 마리가 부른다.

다른 새가 대답한다.

(*표시 문장은 한국어판과 영어 원문이 다른 부분이다.)

다음 장 말미에서 그림과 글이 어떻게 협력해서 이야기를 만들어내고, 독자가 책을 읽어가는 동안 이야기는 어떻게 발전해 나가는지 살펴볼 것이다.

나는 『보물The Treasure』을 집필할 때도 이와 유사하게 글을 삭제하고 다듬는 과정을 거쳤다. 다음은 내가 초기에 쓴 이야기의 첫 문장들이다.

1차 버전: 먼 옛날 크라코우에 랍비 아이직Eisik이라는 사람이 살았습니다.

2차 버전: 먼 옛날 크라코우에 한 남자가 살았는데, 이름이 랍비 아이직이었습니다.

3차 버전: 먼 옛날 어느 나라에 한 남자가 살았는데, 이름은 이삭이었습니다.

그림 속에서 18세기라는 특정 시기를 보여 주려 했기 때문에 '먼 옛날'이라는 표현은 그리 적절하지 않아 최종 버전에서 다르게 표현했다. '크라코우'라는 특정 지역을 언급하는 것도 보편적 이야기에는 불필요하다고 판단해 나중에 빼버렸다. 하지만 그림에서는 그 도시를 정밀하게 표현함으로써 책의 콘텐츠를 더욱 풍부하게 했다(도판7).

나는 주인공의 이름을 '아이직Eisik'에서 '이삭Isaac'으로 바꾸었다. 둘 다 어원이 같을 뿐 아니라, 후자가 전자보다 더 보편적으로 쓰이기 때문이다. 또한 '랍비'라는 말도 빼버렸는데, 이 말이 어떤 직업을 의미하지 않

8 『보물』ⓒ 유리 슐레비츠, 최순희 옮김, 시공주니어

고 '선생님'과 같이 주인공에게 존경을 표하는 뜻으로 쓰였기 때문이다. 또한 '랍비'라는 말을 제거함으로써 특정 민족에 국한되지 않는, 좀 더 보편적인 이야기가 되었다.

『보물』의 최종 버전은 "옛날에 이삭이라는 사람이 살 았습니다."라는 문장으로 시작한다. 이야기의 특정 배경 과 민족적 전통을 글이 아닌 그림으로 표현하기로 결정 함으로써, 나는 이야기의 보편성을 지향하면서도 여전 히 이야기 속에 특정 소수 민족의 특징을 담을 수 있는 자유를 얻었다.

이 이야기에서 이삭은 꿈속에서 보물의 위치를 알려 주는 목소리를 듣고 보물을 찾아 먼 도시로 떠난다. 이 야기 후반부에서는 이삭이 먼 도시에 도착한 뒤 벌어지 는 사건이 전개되는데, 다음은 초기 버전의 원고 중 하 나다.

보초 대장은 이삭을 계속 지켜보고 있었습니다. 보초 대장은 비록 사나워 보이는 코밑수염을 길렀지만, 친 절한 사람 같았습니다.
마침내 보초 대장이 이삭에게 무엇을 하고 있는지 물 었습니다.
이삭은 이렇게나 멀리 여행을 오게 한 꿈 이야기를 들 려주었습니다. 보초 대장은 웃음을 터뜨렸습니다.

보초 대장에 대한 설명은 그림으로 표현되었다(도판 8). 보초 대장의 사나운 코밑수염과 친절해 보이는 얼굴 은 굳이 본문에서 반복할 필요가 없었다. 이삭이 오랫 동안 여행을 해온 것은 앞에서 그림으로 표현되어 있기 때문에 그 사실을 반복할 필요도 없었다. 그렇게 해서 나온 최종 버전은 다음과 같다.

어느 날 보초 대장이 물었습니다.
"여긴 날마다 무슨 일이시오?"
이삭이 꿈 이야기를 들려주었습니다. 그러자 보초 대 장은 웃음을 터뜨렸습니다.

그림책 개념을 적용하여(설명조의 글을 제거하고 그

대신 그림으로 표현하기) 본문을 압축하고 간결하게 만 드는 법을 이해하는 데 이러한 사례들이 도움이 되었기 를 바란다.

『왜 이렇게 시끄러워! Oh What A Noise!』 중에서

2부 그림책 기획하기

마음에서 우러나온 책이라면 어떤
식으로든 다른 이의 마음에 와 닿을
것이다.
_칼라일Carlyle

『왜 이렇게 시끄러워!』 중에서

『세상에 둘도 없는 바보와 하늘을 나는 배 The Fool of the World and the Flying Ship』의 가제본 중에서

6. 스토리보드와 가제본

감정이 없는 예술은 생명이 없고, 지성이 없는 예술은 형체가 없다.
_찰스 존슨Charles Johnson

훌륭한 그림책은 세심한 계획과 즉흥성, 이 둘이 협력한 결과이다. 이러한 그림책을 계획하는 데 필요한 기본 도구가 스토리보드와 가제본이다. 스토리보드는 책 전체를 한눈에 볼 수 있는 부감적 시야birds' eye view를 제공한다. 즉, 스토리보드는 한 장의 종이 위에 책의 모든 페이지를 크게 축소해서 보여 준다. 이에 반해 가제본은 책의 예비 모형으로, 인쇄본과 쪽수도 똑같고 크기도 똑같거나 좀 더 작다.

가제본은 편집자나 아트 디렉터가 보고 출간할 만한 책인지를 판단하는 데 도움을 주기 위해서, 혹은 아티스트가 책을 어떻게 구상하고 있는지 프로젝트가 어떻게 전개되는지를 효과적으로 설명하기 위한 용도로 쓰인다. 하지만 이는 가제본의 일차적 기능이 아니다. 무엇보다도 스토리보드와 가제본은 일러스트레이터 겸 작가들의 가장 기본적인 생각의 도구이다.

스토리보드와 가제본 제작은 그림책을 제작하는 데 꼭 필요한 과정이다. 이는 책의 기본 토대이며, 바람직한 책 제작의 핵심이기 때문이다. 또한 이 과정은 책이 형태를 갖춰가는 과정을 살필 수 있는 즐거움도 준다. 스토리보드와 가제본에 투입된 생각과 계획은 그림과 디자인, 완성본의 분위기에 영향을 주며 작업 지침이 된다.

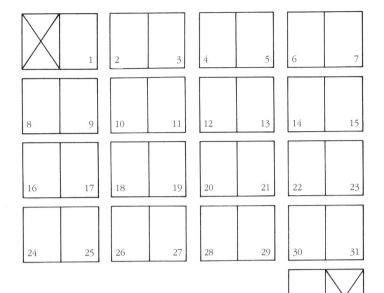

1

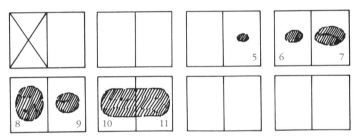

2

스토리보드 만드는 법

건축가는 집을 짓기 전에 설계도를 그린다. 같은 맥락에서 일러스트레이터는 책을 만들 때 제일 먼저 스토리보드를 만든다.

스토리보드는 한 장의 종이 위에 책의 모든 페이지가 배열되어 있는 2차원적 모형이다. 책의 전체 구조, 즉 각 페이지들이 상호 간에 그리고 전체적으로 어떻게 연결되어 있는지를 한눈에 볼 수 있다. 책 전체의 개요라 할 수 있는 스토리보드는 주요한 시각적 요소들의 계획과 레이아웃을 용이하게 한다.

스토리보드를 만들려면 우선 한 장의 종이를 준비하고, 그 위에다 책 쪽수만큼 우표 크기만 한 사각형을 그려서 책의 모든 페이지를 나타낸다. 이때 명심해야 할 점은 독자들은 책을─첫 페이지와 마지막 페이지를 제외하고─일련의 양쪽 펼침면으로 본다는 점이다. 따라서 스토리보드 페이지는 양쪽 면으로 나뉘어져야 한다. 도판1에서 보다시피 큰 직사각형이 두 개의 작은 사각형으로 나뉘어 있다.

다음은 해당 페이지 밑에다 눈에 잘 띄도록 쪽 번호를 매긴다. 책은 항상 오른쪽 페이지부터 시작하기 때문에 첫 번째 펼침면의 왼쪽 면은 'X'선을 그어 지우고, 오른쪽 면에서부터 쪽 번호를 매기기 시작한다. 또한 책은 항상 왼쪽 면에서 끝나기 때문에, 마지막 펼침면의 오른쪽 면에도 'X'선을 그어 지운다.

그림책을 계획할 때는 가급적 32페이지를 고수한다. 대부분의 출판사가 32페이지를 선호하기 때문이다. 만일 이야기를 담기에 32페이지가 너무 길다면, 각 양쪽 펼침면을 한 페이지로 간주해서 사용하면 페이지 수가 그만큼 줄어든다. 이렇게 하면 일러스트레이션의 수도 거의 절반으로 줄어든다.

사실 32페이지가 모두 이야기를 싣는 데 사용되지는 않는다. 그림책 맨 앞에 있는 두 페이지에서 네 페이지까지는 '권두'라고 부르는 필요한 정보를 싣는 데 사용된다. 여기에 실리는 정보에는 책 제목, 저자와 일러스트레이터의 이름, 출판사명과 주소, 저작권 표시가 포함되며, 헌사나 간략한 저자의 말이 포함되기도 한다. 따

라서 일단 처음에 나오는 네 페이지는 비우고, 5쪽에서부터 이야기를 시작한다. 공간이 부족할 경우는 3쪽에서부터 시작할 수도 있지만, 네 페이지를 모두 권두로 사용했을 때 책이 좀 더 매력적으로 보인다.

스토리보드로 부감적 시야 갖기

멀리서 거리를 바라보면 큼직큼직한 건물만 볼 수 있다. 이와 마찬가지로 스토리보드는 새가 하늘에서 내려다보는 듯한 시각으로 책에 접근할 수 있도록 도와준다. 또한 스토리보드는 책 전체를 마치 작은 단위(양쪽 펼침면)로 이루어진 하나의 그림처럼 볼 수 있게 한다.

　스토리보드를 시작하는 좋은 방법은 큼직큼직한 요소들만 사용하여 전체적인 아이디어와 시각적 개념에 집중하는 것이다. 아주 거친 흑백 드로잉으로 책 전체를 스케치해서 디테일이나 색상 때문에 신경이 분산되는 일이 없도록 한다. 시작 단계에서 디테일, 색, 세련된 외형에 집착하는 것은 무익한 일이다. 전체적인 디자인, 시각적 움직임, 리듬감 등과 같은 여러 측면을 한 번에 하나씩 집중해서 생각하는 것이 더 쉽고 효과적이다.

2. 이는 『새벽』을 위해 만든 많은 스토리보드 중 하나이다. 각 그림의 크기와 모양을 해당 페이지나 다른 그림들과의 관계에 근거해서 결정하는 데 사용되었다. 나의 목표는 점점 커지는 그림들의 전체적인 리듬감과 패턴을 구축하는 것이었다. 여기에서는 그림의 내용적 측면은 전혀 고려하지 않고 오직 그림의 형태와 크기에만 집중했다. 5~7쪽에서는 타원이 점점 더 커진다. 8쪽에서는 타원이 세로로 길쭉한 모양으로 변하고, 9쪽에서는 크기가 좀 더 작아진다. 그리고 10~11쪽에서는 마침내 타원이 양쪽 펼침면 전체로 확장된다.

3. 이 역시 『새벽』의 스토리보드로, 좀 더 발전된 버전이다. 여기서는 타원형 디자인이 그림이나 이야기 전개와 잘 어울리는지를 분명하게 알 수 있다. 5~7쪽에서는 타원이 점차 커짐에 따라 풍경이 점점 더 넓게 펼쳐진다. 8쪽에서는 시선이 장면 속에 있는 나무 가까이로 이동하고, 9쪽에서는 나무 아래에 누워 있는 두 인물을 클로즈업한다. 10~11쪽에서는 타원이 양쪽 면을 가로지르며 커짐에 따라 시선이 뒤로 물러나서 전체 풍경을 조망한다. 여기서 정해진 그림의 형태나 전개 과정은 6장 마지막에서 살펴볼 최종 버전에서도 똑같이 유지된다.

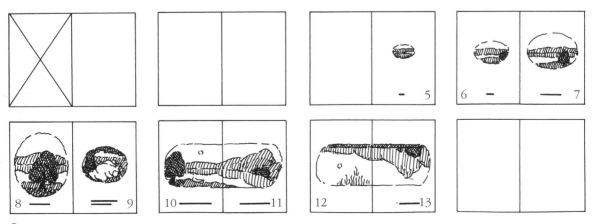

3

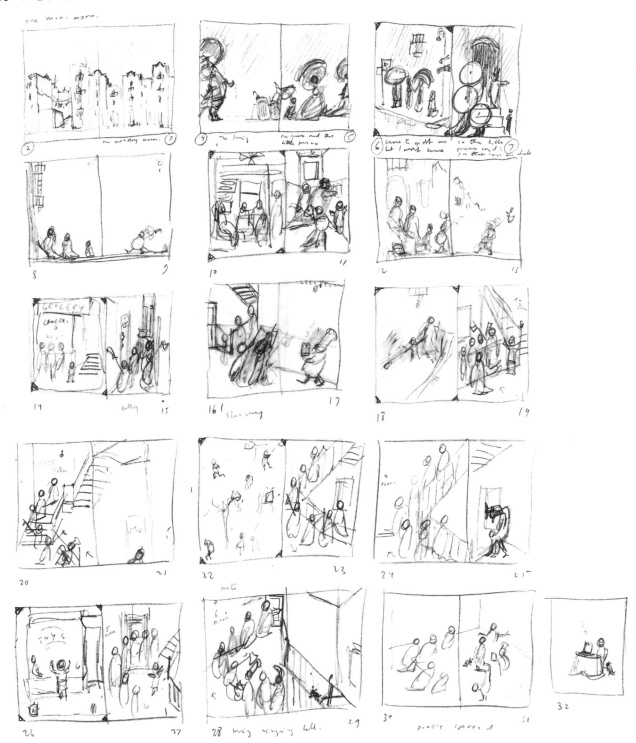

4. 이는 『월요일 아침에』의 초기 스토리보드이다. 그림이 상당히 거칠게 스케치되었지만 알아보는 데는 큰 지장이 없다. 여기서의 주된 목적은 이야기를 시각화하는 것이다. 핵심적인 시각적 요소들에 초점을 맞추고 세부 묘사는 피함으로써, 그림들이 서로 조화를 이루는지 한눈에 알아볼 수 있다. 이 중 상당 부분이 나중에 바뀌었다.

시각적 움직임 계획

스토리보드는 모든 페이지를 한꺼번에 보여 주기 때문에 책의 전체적인 시각 패턴을 관찰하는 데 유용하다. 따라서 스토리보드를 이용해서 양쪽 펼침면의 일반적인 전개와 책의 시각적 움직임을 계획할 수 있다.

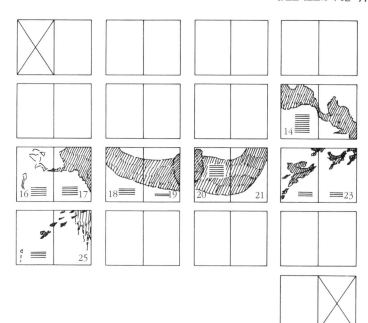

5

5. 이는 『춤추는 열두 공주The Twelve Dancing Princesses』의 스토리보드이다. 이미지가 그려진 여섯 개의 양쪽 펼침면에서 일러스트레이션의 전체 움직임과 디자인을 볼 수 있다. 매일 아침마다 열두 공주의 구두 밑창이 다 닳아버리는데, 과연 공주들이 어디서 구두 밑창이 다 닳도록 춤을 추고 오는지에 대한 미스터리가 전개되는 곳이 바로 이 부분이다.

14~15쪽 본문은 공주들이 매일 밤 침대에서 뛰쳐나와 제일 멋진 드레스를 차려입는 장면을 묘사하고 있다. 이 양쪽 펼침면의 디자인은 독자의 시선을 왼쪽 상단에서부터 오른쪽 하단 모서리까지 대각선 방향으로 유도한다. 16쪽은 15쪽 모서리에 있는 시선을 이어받아 포물선을 그리며 끌어올렸다가 다시 아래로 곤두박질치도록 이끄는데, 공주들이 마법의 지하 세계로 내려가는 장면이 묘사되어 있다.

18~19쪽과 20~21쪽에는 지하 세계를 여행하는 장면이 묘사되어 있다. 여기서는 하나의 연속된 그림을 두 개로 쪼개서 양쪽 펼침면에 나누어 싣는 방식을 취했다. 19쪽 가장자리에 보이는 형상은 나무 절반의 모양이며, 나머지 절반은 20쪽에 나타난다. 이렇게 해서 두 펼침면의 연결성을 강조한다.

공주들은 오랫동안 길을 걸어 마침내 호수에 다다르

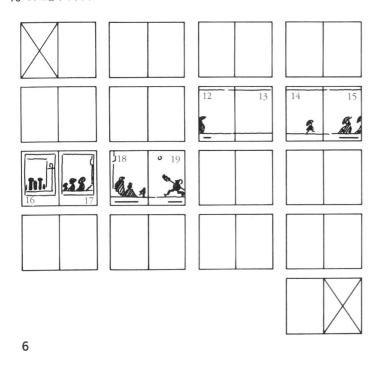

6

는데, 거기에 12척의 작은 배가 그들을 기다리고 있다. 22~23쪽과 24~25쪽에는 왼쪽 하단에서 오른쪽 상단 모퉁이까지 대각선 방향으로 배를 타고 움직이는 이동 경로가 묘사되어 있다. 이 두 펼침면에서는 배들이 독자로부터 점점 더 멀어져 마침내 공주들이 목적지인 휘황찬란하게 빛나는 성(25쪽 가장자리에 물에 비친 성의 그림자가 그려져 있다.)에 도착할 때까지 위로, 위로 이동한다.

시각적 리듬감 검토

책을 하나의 통합된 시각적 독립체로 보면 전체의 운율 패턴을 검토하거나 향상시킬 수 있다. 예를 들어, 그림의 크기나 형태를 바꾸어 그림의 주요 요소에 의해 만들어진 '시각적 리듬'에 변화를 줄 수 있다.

6. 『월요일 아침에』의 스토리보드에서 그림 요소들을 단순화함으로써 리듬감을 좀 더 명확히 인식할 수 있었는데, 이 이야기가 리드미컬한 노래를 기반으로 했기 때문에 특히 필요한 과정이었다. 12~13쪽에서 왕이 그림 안으로 들어오고 있지만, 단지 왕의 전체 모습 중 절반만 보인다. 14~15쪽에서는 왕의 나머지 절반 모습이 보이고, 그 뒤로 두 명의 다른 인물인 여왕과 어린 왕자가 따라간다. 이 두 펼침면 사이의 장면 전환은 왕과 다른 두 인물의 이동 및 그들에 의해 무대가 장악되었음을 암시한다.

만일 12~13쪽에 나오는 왕을 하나의 시각적 박자로 간주한다면, 14~15쪽은 각 인물당 한 박자씩 해서 모두 세 박자를 가지고 있는 셈이다. 첫 번째와 두 번째 인물 사이의 간격보다 두 번째와 세 번째 인물(혹은 박자) 사이의 간격을 더 띄움으로써 시각적으로 더 큰 거리감을 줄 뿐 아니라, 리듬적으로도 두 인물 사이에 더 긴 휴지기를 준다.

16쪽과 17쪽은 서로 대비를 이루는 그림들을 보여 준다. 먼저 16쪽에 나오는 인물들은 움직이지 않는다. 그리고 본문을 통해서 왕족들이 방문할 때 이야기의 주인공이 집에 있지 않다는 점을 알 수 있다. 그러나 17쪽에

7

서는 14~15쪽의 움직임이 지속된다. 이제 화요일이 되었고, 왕과 왕비와 어린 왕자가 다시 돌아왔다. 18~19쪽은 움직임의 방향이 반대로 바뀌고, 새로운 인물이 추가되어 박자 수가 4박자로 증가한다. 시각적 박자 수의 증가는 인물들이 주인공을 보러 오는 날이 하루 더 추가된 것을 반영한다. 이렇게 해서 리듬은 행위를 구성하는 필수 요소가 된다.

유사성과 차별성 파악

일단 스토리보드가 만들어지면 그림에서 가장 두드러진 구성 요소들 사이의 유사성과 차별성을 쉽게 파악할 수 있다. 이는 앞에서 살펴본 '리듬감 검토'와는 약간 차이가 있다. 여기서는 그림들 사이에 반복되는 부분이 지나치게 많은지, 아니면 충분하지 않은지를 판단하는 것이다. 또한 스토리보드는 정적 요소와 동적 요소를 쉽게 인식할 수 있게 한다. 이 단계에서 던질 수 있는 질문은 이런 것들이다. 요소들 사이에 어떤 차이를 보이는 것이 좋을까? 이야기를 좀 더 흥미롭게 풀어내려면 어느 부분에서 동일성을 살리고, 어느 부분에서 다양성을 살려야 할까?

가제본 만드는 법

건축가처럼 일러스트레이터도 3차원 모형을 만든다. 인쇄된 책과 똑같은 쪽수를 가진 가제본이 그것이다. 가제본은 책이 인쇄되었을 때 어떻게 읽힐지 짐작할 수 있게 한다. 가제본 책장을 넘기면서 이야기의 전개와 페이지 사이의 관계를 독자 입장에서 경험할 수 있다.

가제본을 만들기 위해서는 먼저 흰 종이 8장을 준비해서 그 한가운데를 스테이플러나 바늘과 실을 이용해서 묶은 다음, 그것을 반으로 접어서 32쪽의 소책자를 만든다(도판7). (48쪽 가제본을 만들려면 12장의 종이로 만들면 된다.) 각 면에다 1부터 32까지 쪽 번호를 정확하게 매긴다. 이렇게 페이지 순서가 정확하고 명확하게 매겨져야 가제본이 제 역할을 할 수 있다. 그렇지 않으면 페이지 간의 관계를 정확하게 평가할 수 없다.

축소판 가제본

축소판 가제본은 실제 책 크기보다 작게 만든 가제본이다. 한 페이지의 크기가 70mm×100mm 정도이거나, 이보다 더 작을 수도 있다. 인쇄본과 똑같은 비율로 만들 수도 있지만, 반드시 그럴 필요는 없다. 간단하게 만든 축소판 가제본은 작은 크기 때문에 아티스트가 세부적인 것에 시선을 빼앗기지 않고 그림의 기본 요소에만 집중할 수 있게 하므로 매우 유용하다.

스토리보드를 참고해서 거친 흑백 스케치로 가제본을 만들어 보자. 스케치하는 동안 인쇄본을 보고 있다는 상상을 한다. 가제본이 다 만들어지면 독자의 입장이 되어 가제본을 읽어 보고 고쳐야 할 부분이 있다면 수정 보완한다.

본문을 분할해서 적절한 페이지에 배분해 보면 글과 그림이 맥락에 맞게 배치되었는지 살펴볼 수 있는데, 이는 스토리보드에서 확인할 수 없다. 스토리보드와 가제본을 넘나들며 고치고 다듬는 작업을 지속한다면, 페이지 전개를 위한 최선의 방법을 찾아낼 수 있다. 그림책 설계에서 이 두 가지 솔루션의 가장 큰 이점은, 책을 구상하는 동안 미래에 완성될 책이 어떤 모습을 갖추고 어떤 느낌을 가지게 될지 가늠할 수 있다는 점이다.

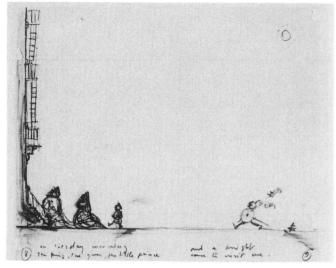

8

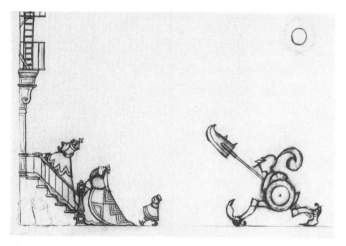

9

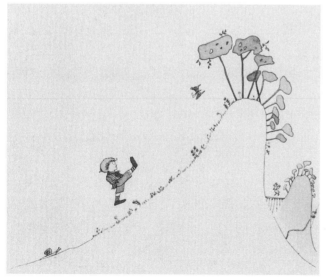

10

8. 이는 『월요일 아침에』를 위해 간단히 만든 축소판 가제본의 한 펼침면이다. 여기서는 아주 거친 스케치로 그림의 핵심만 보여 준다. 알아볼 수만 있다면 그것으로 충분하다. 왜냐하면 축소판 가제본의 목적은 완벽한 그림을 그리는 것이 아니라, 기본 아이디어를 화면에 재현해 봄으로써 작업이 어디까지 와 있는지를 확인하고, 앞으로 어떤 방향으로 가야 할지를 결정하는 것이기 때문이다.

실물 크기 가제본

실물 크기 가제본은 인쇄본과 크기와 비율이 같은 가제본를 말한다. 만일 인쇄본의 크기가 약 $200mm \times 250mm$ 라면 가제본도 이와 똑같은 크기여야 한다. 실물 크기 가제본은 인쇄본에 가장 근접한 모형이기에 완성된 책이 어떤 모습일지 가장 정확하게 예측할 수 있다. 이 가제본이 있으면 책의 전체 모습을 시각적으로 가늠할 수 있고, 독자들이 책장을 넘길 때 어떤 경험을 할지 짐작할 수 있다. 또한 책의 전체 분위기와 전체를 구성하는 세부 느낌도 알 수 있다.

실물 크기 가제본에는 거친 스케치든 정교한 스케치든 모두 가능하다. 아티스트들은 최종본이 시각적으로 어떻게 구현될지 개인적으로 알아보기 위해서 이러한 가제본을 제작하기도 하고, 편집자에게 프레젠테이션하기 위한 용도로 제작하기도 한다.

신출내기 일러스트레이터 시절, 나는 경험 부족을 상쇄하려면 완성도 높은 가제본을 제작해야 한다고 생각했기에 가제본을 인쇄본과 최대한 가깝게 제작하려고 노력했다. 하지만 아놀드 로벨Arnold Lobel은 지나치게 완성도 높은 가제본을 만드는 데 창조적 에너지를 과하게 쏟아 붓는 것은 위험하고 어리석은 일임을 간파했다. 그렇게 하면 스케치에서 볼 수 있었던 독창성이나 생명력이 정작 최종 그림에서는 빛을 잃을 수 있고, 결국은 작업이 용두사미로 끝날 가능성이 있다고 본 것이다.

9. 이는 『월요일 아침에』의 실물 크기 가제본에 실린 펼

11

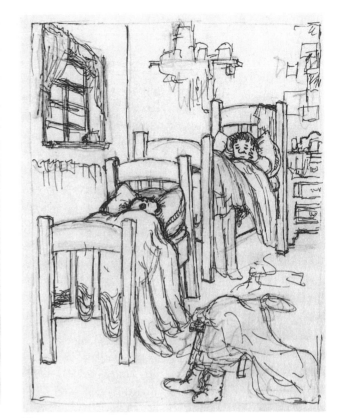

12

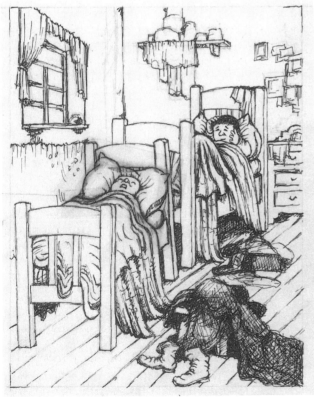

13

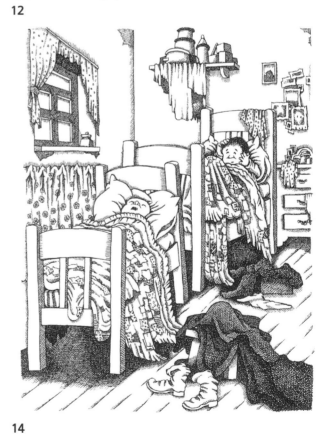

14

15

침면이다. 여기에 나오는 스케치는 거친 섬네일 드로잉(도판8)을 더욱 정교하게 표현한 버전이다. 예컨대 등장인물들이 건물의 비율에 맞게 확대되었다. 이 스케치가 어느 정도 완성도 있었음에도 나는 최종 버전을 준비하는 과정에서 몇 차례 더 변화를 주었다.

10. 『찰리가 노래를 불렀어요Charley Sang a Song』는 나의 초기 작품으로, 당시는 완성도 높은 가제본을 만들어야 한다는 생각이 강했다. 이 그림은 최종 그림과 거의 똑같다. 하지만 내게 어느 정도 경력이 쌓인 이후, 가제본은 완성본의 아이디어를 발전시키는 무대가 되었다.

11~14. 이는 『하누카 용돈Hanukah Money』의 일러스트레이션을 준비하는 과정에서 그렸던 실제 크기의 드로잉이다. 거친 연필 스케치에서부터 내가 원하는 이미지가 완성되기까지의 변화 과정을 보여 준다. 도판11은 첫 단계 스케치로, 주요 요소들 위주로 거칠게 표현되었다. 도판12는 중간 단계 스케치이다. 여기서 달라진 점은 침대가 그림 안쪽으로 이동해서 보는 사람으로부터 좀 더 멀어졌다는 점이다. 도판13의 최종 가제본용 스케치에는 세부 묘사가 많이 추가되었지만, 여전히 스케치 단계이다. 도판14의 인쇄용 완성작에만 이불에 기워져 있는 헝겊 조각 같은 작은 세부 묘사를 추가했다.

거친 스케치에서 완성 스케치까지

스토리보드와 마찬가지로 거칠게 만든 가제본도 멀리서 바라보는 것 같은 부감적 시야를 갖게 한다. 먼 곳에서는 큼직큼직한 요소들로 이루어진 전체 구도는 볼 수 있지만 디테일은 잘 보이지 않는다. 디테일은 좀 더 가까이 다가가야 볼 수 있다. 같은 원리로, 거친 스케치가 완성 스케치로 발전되는 과정에서 디테일이 추가되고 좀 더 선명하게 다듬어지며, 마침내 그림 속에 있는 모든 요소가 명확하게 묘사된다.

15. 『하누카 용돈』의 다른 일러스트레이션을 위한 1차 스케치로, 큼지막한 요소들만 등장한다. 인물들이 단순

16

17

18

19

20

21

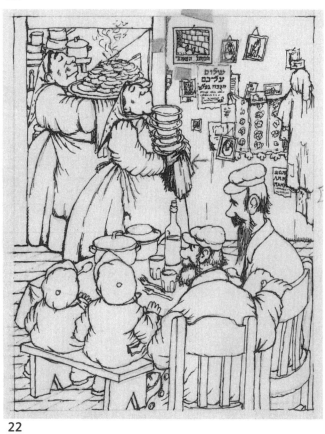

22

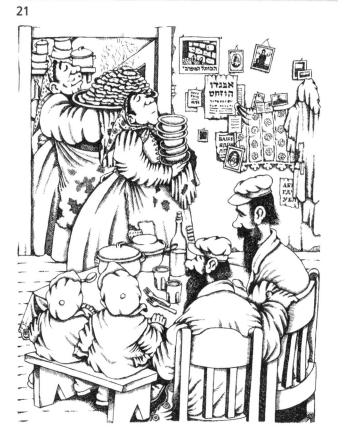

23

한 형태로 표현되었다. 여기서는 전체 구도에 중점을 두었다.

16. 이 스케치에서는 도판15의 좌측 하단에 들어갈 요소들을 탐구했다. 이전 스케치와 비교해서 초점이 좀 더 뚜렷해지기 시작했다. 가구와 같은 특정 요소들이 드러나고, 인물 형태도 좀 더 구체화되었다.

17. 이 그림에서는 시점이 좀 더 가까이로 이동했다. 식탁 앞에 앉아 있는 남자들이나 음식 쟁반을 나르고 있는 여자들을 보면 알겠지만, 그림에서 인물의 특징이나 성격이 조금씩 드러나기 시작한다.

18. 여기서는 그림의 초점이 좀 더 선명해졌다. 구도도 약간 바뀌었다. 예를 들면, 맨 앞줄 오른쪽에 있는 남자가 이제 다른 방향을 바라보고 있다.

19. 이 스케치에서는 중대한 변화를 주었다. 구도가 마음에 들지 않아서 문의 위치와 여자들이 음식을 나르며 걸어가는 방향을 바꾸기로 결정했다. 이러한 변화를 단지 머릿속에서 상상하는 데 그치지 않고 직접 화면에 그려 봄으로써 그 효과를 실제로 확인할 수 있었다.

20. 가제본용 스케치는 여러 가능성을 구체적으로 시험할 수 있는 방법이다. 실제 보지 않고서는 시각적으로 어떤 변화가 이루어졌는지 가늠하기 어렵다. 여기에서는 다시 도판18의 구도로 돌아갔지만, 도판16의 시점을 사용했다. 또한 아래에 앉아 있는 두 남자가 서로를 향하게 해서 대화를 나누는 것처럼 보이게 했다.

21. 이는 내가 원했던 효과를 살리는 데 가장 적합한 구도였다. 도판20보다 장면이 더욱 밀도 있게 구성되었으며, 그 결과 그림이 이야기와 어울리게 좀 더 친밀하고 제 집 같은 편안한 느낌을 갖게 되었다.

22. 이는 최종 가제본 버전으로, 장면에 초점을 두어 세부 묘사를 많이 추가했다. 도판19, 도판21, 그리고 이 그

림을 순차적으로 보면 마치 멀리서 점점 가까이 다가가고 있는 듯한 느낌이 들 것이다. 수동으로 카메라 렌즈의 초점을 맞출 때처럼 이미지가 점점 더 선명해졌다.

23. 인쇄를 위한 최종 그림은 모든 것이 명확해졌다. 또한 남자들의 검은 수염이나 여자들이 쓴 머릿수건의 무늬 같은 디테일도 추가되었다.

작업이 진행되는 과정

그림책을 작업할 때도 그림을 그릴 때와 똑같은 고민을 하게 되는데, 이는 각 부분들을 책 전체에 어떻게 배치할 것인가이다. 스토리보드와 가제본은 상호 보완적 관계로, 아티스트가 모든 페이지를 하나로 묶은 책으로 탈바꿈시킬 수 있게 도와주는 유용한 도구이다. 하지만 아티스트마다 이 도구를 사용하는 방식이 약간씩 다르다.

예컨대, 아놀드 로벨은 우표 크기만 한 사각형 면에다 오직 자신만 알아볼 수 있는 매우 거친 스토리보드를 만드는 것으로 작업을 시작한다. 이 단계는 본문이 각 장에 나뉘어 배치되었을 때 어떤 느낌일지를 가늠할 수 있게 해 준다. 이 단계가 끝나면 스케치 작업으로 넘어간다. 그런 다음 스케치들을 흰 종이에 그대로 베껴 그려서 양쪽 펼침면으로 이루어진 '단순한' 가제본을 만든다. 그러고는 그 가제본을 가지고 완성 단계로 넘어간다.

호세 아루에고 Jose Aruego는 거친 스토리보드를 만드는 것으로 작업을 시작한다. 그는 이 스토리보드를 이미 자신의 화풍에 익숙한 편집자에게 보여 준다. 그런 다음 스토리보드에 거칠게 그린 그림을 '루시Lucy'라고 불리는 확대기로 크게 확대하고, 그것을 바탕으로 작품을 완성한다. 하지만 아루에고도 초창기에는 완성작처럼 보이는 실물 크기의 가제본을 만들었다.

한편 M. B. 고프스틴은 일러스트레이터들 사이에서 보기 드문 독특한 방식으로 작업한다. 고프스틴은 가제본을 실제로 만들지 않고 머릿속으로 그려 본다. 그런 다음 곧바로 완성작을 만들고, 그것을 복사하여 가제본으로 만들어 편집자에게 보여 준다.

나의 경우, 맨 처음 그림책 작업을 시작했을 때와 작업 방식이 바뀌었다. 첫 번째 책을 작업했을 때는 완성도 높은 실물 크기의 가제본을 여러 개 만들었지만, 그 이후부터는 작고 개략적인 가제본과 스토리보드만 만들었다. 나는 보통 책을 계획할 때 필요할 때마다 스토리보드와 개략적인 가제본을 만들어 이 둘을 수시로 넘나들면서 작업하기를 좋아한다. 하지만 가제본보다 스토리보드를 먼저 만드는 것을 선호한다. 초보자들에게도 이와 같은 작업 방식을 권하고 싶다.

나는 가끔 개인 작업용으로 스토리보드와 개략적인 축소판 가제본을 만든 다음, 최종 스케치(혹은 최종 스케치의 복사본)를 실물 크기의 가제본에 마스킹 테이프로 붙여서 편집자나 디자이너에게 보여 주기도 한다. 어떤 경우든 간에 누구나 알아볼 수 있는 가제본은 책에 대한 자신의 생각을 전달하거나 아이디어를 교환하는 데 있어 가장 유용한 도구인 것 같다. 특히 시각적 측면에 크게 의존하는 그림책의 경우, 일부 편집자들은 계약하기 전에 그러한 가제본을 요구하기도 한다. 또한 작업이 진행되는 과정을 보고 싶어 하기도 한다.

나는 보통 내가 구상하는 책이 어떤 책인지 충분히 전달하기 위해 편집자에게 가제본을 보여 준다. 그러면 편집자는 자신의 의견을 내게 말하고, 나는 그 의견을 토대로 다시 작업에 들어가서 책에 대한 아이디어를 더욱 발전시킨다.

이야기책 원고로 가제본 만들기

그림책을 시각적으로 구상할 때 곧바로 가제본 형태에서 작업한다면, 이는 그림을 그리는 동안 각 페이지에 해당하는 본문까지 쓰는 일종의 멀티태스킹이다. 이 작업이 완료되고 나면 문장을 완벽하게 다듬기 위해서, 그리고 글이 가장 적합한 쪽에 배치되고 본문 분할이 자연스럽게 이루어지도록 몇 번의 변경과 수정 작업이 필요할 수 있다.

이에 반해 이미 원고가 나와 있는 이야기책의 일러스트레이션 작업을 할 경우, 글을 가제본 형식으로 편성하는 과정이 필요하다. 이 경우에는 본문을 배치할 수 있는 충분한 공간이 필요하기 때문에 실물 크기의 가제본을 사용하는 것이 적합하다. (그림책의 경우는 상기한 방식을 따르는 것이 최선이나, 만일 원고 형식으로 글을 썼다면 이야기책의 방식을 따르면서도 그림책 콘셉트를 적용할 수 있다.)

본문을 나누기에 앞서 완전히 이해할 때까지 반복해서 읽는다. 그리고 이야기의 색조와 분위기를 파악한다. 얼마 동안 원고와 벗하고 지내면서 이야기가 마음속에 완전히 스며들게 한다. 작은 소리로도 읽고 큰 소리로도 읽어 본다. 이야기를 시각화하려고 노력하고, 글 속에 내재된 그림들을 머릿속으로 그려 본다.

본문을 이해함에 따라 글의 구조도 보이기 시작할 것이다. 또한 글이 단락과 소단락으로 구성되어 있음을 발견할 것이다. 하나의 단락은 완결된 하나의 상황이나 한 장면이 될 수 있다. 그리고 한 단락은 독자들이 숨을 고를 수 있도록 자연스러운 휴지기를 암시할 수도 있다. 소단락은 큰 단락에 속한 짧은 단락으로, 여기서는 의미를 명확히 하거나 극적인 면을 강조할 수 있다. 이렇게 본문 속에서 자연스럽게 생성된 휴지기에 주목하고, 이에 따라 본문을 분할한다. 이렇게 하면 쪽 분할이 매우 자연스럽게 이루어지고, 무엇을 그려야 할지 좀 더 나은 결정을 내릴 수 있을 것이다.

기본적인 본문 분할이 끝났다면, 이제 가제본을 제작한다. 우선 원고를 입력한 종이를 단락이나 소단락으로 나누어 자른 다음, 가제본의 해당 페이지에 붙인다. 본문을 가제본 페이지에 붙일 때는 나중에 변경할 필요가 있을 시 떼었다 붙이기 쉽도록 해야 한다. 본문 분할이나 전개가 맥락에 맞을 때까지 글을 앞뒤로 왔다 갔다 하며 배치해 봐야 할 수도 있기 때문이다. 만일 이때 어떤 조정이 필요하다는 판단이 든다면, 이는 한순간의 변덕에 의한 것일 가능성이 적다. 왜냐하면 이 시점에서는 이미 본문을 충분히 이해한 상태일 것이기 때문이다. 본문에 대한 철저한 이해는 외부적인 이유가 아니라 본문 자체의 구조에 의거해서 쪽 나누기를 할 수 있는 바탕이 된다.

가제본은 책을 기획할 때 가이드 역할을 할 수 있다. 후속 단계에서 더 나은 아이디어가 떠오르면, 가제본을

『보물』

옛날에 이삭이라는 사람이 살았습니다. 이삭은 어찌나 가난한지 저녁도 굶고 자기 일쑤였습니다.
어느 날, 이삭은 꿈을 꾸었습니다. 꿈속에서 어떤 목소리가 말했습니다. 수도로 가면 왕궁 앞 다리
밑에 보물이 있으니 찾아보라 했습니다. '그저 꿈일 뿐이야.' 잠에서 깬 이삭은 이렇게 생각하곤
이내 잊어버렸습니다. 그러다 같은 꿈을 또 꾸었습니다. 이삭은 이번에도 흘려들었습니다. 세 번
째 같은 꿈을 꾸자, 이삭은 긴가민가했습니다. '정말일지도 몰라.' 이삭은 먼 길을 나섰습니다.

	옛날에 이삭이라는 사람이 살았습니다. 5

이삭은 어찌나 가난한지 저녁도 굶고 자기 일쑤였습니다. 6	(그림) 7

어느 날, 이삭은 꿈을 꾸었습니다. 8	꿈속에서 어떤 목소리가 말했습니다. 수도로 가면 왕궁 앞 다리 밑에 보물이 있으니 찾아보라 했습니다. '그저 꿈일 뿐이야.' 잠에서 깬 이삭은 이렇게 생각하곤 이내 잊어버렸습니다. 9

그러다 같은 꿈을 또 꾸었습니다. 이삭은 이번에도 흘려들었습니다. 10	세 번째 같은 꿈을 꾸자, 이삭은 긴가민가했습니다. '정말일지도 몰라.' 이삭은 먼 길을 나섰습니다. 11

다시 수정해서 개선하면 된다. 처음 본문을 나누었던 방식이 나중에 마음에 들지 않을 수도 있고, 글과 가제본이 서로 조화를 이룰 수 있도록 추가적으로 몇 가지를 변경해야 할 경우도 있을 것이다. 하지만 이러한 결정은 일시적 기분이나 편의에 의해서가 아니라, 책 전체를 고려한 통합적 접근법으로 이루어져야 할 것이다.

『보물』의 시작 부분을 쪽 나누기 할 때도 바로 이 방법을 사용했다. 순차적 전개를 보여 주는 쪽 분할을 한 글과 한 면에 모두 배치된 글을 읽어 본 뒤 그 차이점을 비교해 보자. 쪽 나누기에 의해 휴지기가 만들어진 글을 읽을 때 어떤 차이를 보이는지 주목한다.

본문을 분할하고 세분하는 것은 내용을 시각화하는 데 도움이 된다. 우선 이야기에서 가장 결정적이거나 극적인 요소들을 찾아보자. 그 요소들이 무엇을 그릴지 알려 줄 것이고, 그에 따라 본문 분할도 자연스럽게 이루어질 것이다.

내가 『마법사』의 일러스트레이션 작업을 할 때, 본문을 어디에서 끊을 것인지에 대한 결정이 그림 주제를 결정하는 데도 영향을 주었다. 책 앞부분의 열한 페이지는 사실상 이야기의 주요 행위에 대한 장황한 도입부에 불과하다.

5쪽. 이 페이지의 글은 마법사를 소개하는 하나의 완결된 문장으로 구성된다. 따라서 여기서는 쪽 나누기로 휴지기를 주는 것이 자연스럽다.

6~7쪽. "마법사는 걸어서 여행하는 중이었어요."라는 문장에서 본문을 나누어 휴지기를 줄 수도 있지만, 공간 부족이 문제였다. (그렇게 했다면 한 페이지를 더 추가해야 했을 것이다.) 또한 11쪽의 "하지만 그는 가난하고 배고파 보였습니다."라는 문장만큼 극적이지 않아서 본문을 나눌 필요가 없었다. 그리고 6쪽에 나오는 문장들은 서로 연결되는 내용이기 때문에 모두 한 페이지에 담기로 결정했다.

7쪽에서 앞의 글 세 문장은 하나의 서브유닛subunit을 구성한다. 따라서 공간만 허락한다면 이 세 문장에 한 페이지를 할애할 수도 있었다. 하지만 6쪽에서 글줄

들을 결합했던 것과 똑같은 이유로, 나는 전체 유닛을 한 페이지에 다 담아내는 쪽을 선택했다. 이렇게 하면 서브유닛보다 더 긴 휴지기를 필요로 한다. 이런 식으로 글을 한 페이지에 담아 마법사가 사라지는 극적 장면을 강조했다.

8~9쪽. 공간 부족을 해결하기 위해 나는 8쪽에서 두 행위를 결합시키기로 했다. ("마법사는 입에서 기다란 리본을 꺼내고, 장화에서 칠면조를 꺼냈습니다.") 이러한 해법은 마법사가 두 가지 행동을 한 번에 하고 있다는 것을 묘사하기 위함이다. 마법사가 어떤 식이든 마법을 부릴 수 있다면 동시에 두 가지 일을 못 할 이유가 없지 않겠는가?

9쪽에도 두 가지 행위가 나온다. 즉, 빵 덩어리와 동그란 빵들이 공중에서 춤을 추는 모습과 그 빵들이 사라지는 모습이다. 첫 번째 행위는 회화적이지만, 두 번째 행위는 정지된 그림으로 묘사하기 매우 어려운 장면일 것이다. 따라서 이 두 행위를 동시에 다룰 수 있는 논리적 해법은 빵들이 공중에서 춤추는 모습을 그림으로 보여 주고, 그 빵들이 사라지는 것은 본문으로 설명하는 것이었다.

10~11쪽. 10쪽은 독자로 하여금 11쪽을 대면하도록 준비시킨다. 이 두 쪽은 지금까지 진행된 책 내용 중에서 가장 극적인 대목으로, 다음에 일어날 이야기의 절정에 대한 도입부를 구성한다. 이 한 문장을 위해 양쪽 펼침면을 할애하는 것은 매우 중요했다. 만약 "하지만 그는 가난하고 배고파 보였습니다."라는 문장의 앞뒤에 페이지 분할로 뚜렷한 휴지기를 주지 않았다면 극적 효과는 상당히 줄어들었을 것이다.

이제 『마법사』를 가제본으로 시각화하는 작업을 시도해 보고, 페이지를 넘길 때 책 읽기의 리듬에 어떤 영향을 미칠지 상상해 보자.

『마법사』

어느 날, 한 마법사가 작은 마을에 도착했습니다. 마법사는 걸어서 여행하는 중이었어요. "어디서 오셨소?" 한 마을 사람이 물었습니다. "아주 멀리서요." 마법사가 대답했습니다. "어디로 가시오?" 마을 사람들은 궁금했습니다. "큰 도시로요." 마법사가 대답했습니다. "그럼 여기서 뭐 하는 거요?" 마을 사람들이 물었습니다. "길을 잃었어요." 마법사가 대답했습니다. 마법사는 이상한 사람이었어요. 다 해지고 찢어진 누더기를 걸치고 있었지만, 키가 높은 신사 모자를 쓰고 있었습니다. 그는 거리에서 사람들을 자기 주위로 불러 모았습니다. 그러고는 1분 동안 온갖 마술을 부리더니 갑자기 펑 사라졌습니다. 순식간에 말이에요. 마법사는 입에서 기다란 리본을 꺼내고, 장화에서 칠면조를 꺼냈습니다. 그가 휘파람을 불자, 큼지막한 빵 덩어리와 동그란 빵들이 공중에서 춤을 추었습니다. 다시 휘파람을 불자, 모든 것이 사라졌습니다! 마법사가 자기 신발을 문지르자, 거기서 금전이 와르르 쏟아졌습니다. 하지만 그는 가난하고 배고파 보였습니다.

	어느 날, 한 마법사가 작은 마을에 도착했습니다. 5

마법사는 걸어서 여행하는 중이었어요. "어디서 오셨소?" 한 마을 사람이 물었습니다. "아주 멀리서요." 마법사가 대답했습니다. "어디로 가시오?" 마을 사람들은 궁금했습니다. "큰 도시로요." 마법사가 대답했습니다. "그럼 여기서 뭐 하는 거요?" 마을 사람들이 물었습니다. "길을 잃었어요." 마법사가 대답했습니다. 6	마법사는 이상한 사람이었어요. 다 해지고 찢어진 누더기를 걸치고 있었지만, 키가 높은 신사 모자를 쓰고 있었습니다. 그는 거리에서 사람들을 자기 주위로 불러 모았습니다. 그러고는 1분 동안 온갖 마술을 부리더니 갑자기 펑 사라졌습니다. 순식간에 말이에요. 7

마법사는 입에서 기다란 리본을 꺼내고, 장화에서 칠면조를 꺼냈습니다. 8	그가 휘파람을 불자, 큼지막한 빵 덩어리와 동그란 빵들이 공중에서 춤을 추었습니다. 다시 휘파람을 불자, 모든 것이 사라졌습니다! 9

마법사가 자기 신발을 문지르자, 거기서 금전이 와르르 쏟아졌습니다. 10	하지만 그는 가난하고 배고파 보였습니다. 11

5

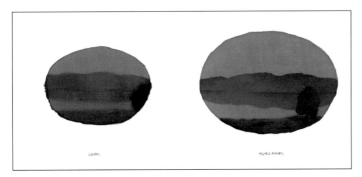

6　　　　　　　　　　　　　　　　7

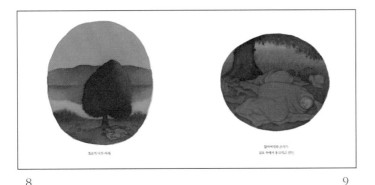

8　　　　　　　　　　　　　　　　9

『새벽』 ⓒ 유리 슐레비츠, 강무환 옮김, 시공주니어

기획의 사례

『새벽』은 그림책에서 기획이 얼마나 중요한지를 보여준 사례이다. 경미하게라도 시각적 규칙에 어긋나거나 모순되거나 하는 부분이 있으면 완성된 책이라는 느낌이 훼손될 것이다.

책의 시각적 규칙은 그림들의 형태, 그림을 그린 방식, 그림 분위기, 속도감, 리듬, 그리고 아티스트가 사용하는 기타 다른 시각적 수단으로 구성된다. 책의 서두에서 확립된 시각적 규칙은 책 전체에 걸쳐서 일관되게 지켜져야 한다.

예컨대, 『새벽』에 나오는 그림들은 대체로 타원형이거나 타원에서 변형된 형태이다. 타원뿐 아니라 가로 폭이 넓은 지면은 그 안에 묘사된 풍경의 평온한 분위기를 강조하는 역할을 한다. 그림의 모서리가 각지지 않고 항상 둥글며, 가장자리 또한 매끈하지 않고 울퉁불퉁하다. 분명한 이유 없이 각지고 매끈한 가장자리를 가진 직사각형을 사용한다면 책의 시각적 규칙을 거스르게 되었을 것이다. 책 전체에 걸쳐서 변함없는(정적) 요소와 변하는(동적) 요소들 사이의 관계에 대해서도 세심한 주의를 기울여야 했다.

이 책은 "조용하다. 고요하다."라는 문장으로 시작한다. 관건은 독자를 지루하게 만들지 않으면서 조용함과 움직임이 결여된 상태를 어떻게 묘사하느냐였다. 이러한 분위기를 묘사하려면 정적 요소들이 필요했지만, 독자의 관심을 계속 유지시키려면 변화와 동적 요소들도 역시 필요했다. 해결책이 무엇이든 간에 나는 그 분위기에 맞게 그림을 그려야 했다.

5~7쪽. 이 페이지들 속에는 정적 요소들과 동적 요소들이 공존하지만, 나는 '시각적 소음'을 지나치게 많이 드러내지 않으려고 최대한 미묘하게 표현했다. 이들 그림에서 정적 요소는 타원형의 그림 모양, 똑같은 장면의 반복, 그리고 길게 누운 가로선들이다. 여기에 장면이 점차 클로즈업됨에 따라 타원형이 점점 커짐으로써 동적 느낌이 추가되었다. 이는 우리 눈이 어둠에 익숙해짐에 따라 점점 더 또렷이 보이는 현상과 비슷하다. 시

선이 왼쪽에서 오른쪽으로 풍경을 훑고 지나자, 세 번째 그림에 이르러 나무 한 그루가 나타난다.

8~9쪽. 8쪽에서는 나무가 주목의 대상이 되었다. 나무에 초점을 둠에 따라 독자는 인물들을 포착하기 시작하고, 9쪽에서 인물들 가까이로 접근한다. 지금까지는 그림 속에 새로 추가된 요소가 없다. 유일한 움직임이라면 똑같은 장면 속에서 새로운 양상을 발견하는 독자 시선의 움직임뿐이다.

10~11쪽. 앞 페이지에서 부분적으로 보여 주었던 광경이 이 양쪽 펼침면에서 하나의 장면으로 완전히 구축되었다. 이미 봤던 풍경이라 눈에 익숙하다.

12~13쪽. 이즈음에 이르러 똑같은 장면을 한 번 더 반복하면 지루질 것 같았다. 그래서 물에 비친 그림자만 보여 주기로 했다. 마치 10~11쪽 장면을 거꾸로 뒤집어 놓은 것처럼 보인다. 이 그림은 책의 시각적 전개에 있어서 매우 극적인 변화를 포함하기 때문에 자칫하면 지금까지 유지되었던 조용한 분위기를 깨뜨릴 위험이 있었다. 하지만 앞 페이지와 유사한 장면을 사용함으로써 급격한 변화로 인한 충격이 완화되었다. 그 결과 이러한 시각적 비약이 물그림자를 클로즈업한 것처럼 읽힌다.

14~15쪽. 12~13쪽 펼침면의 그림은 독자가 14~15쪽에서의 미묘한 변화를 즉각적으로 알아차릴 수 있게 준비시킨다. 그렇지 않았다면 '실바람'에 의해 "호수가 살며시 몸을 떤다."는 이 미묘한 변화는 눈에 띄지 않고 지나갔을 것이다. 그림 속의 이 작은 움직임은 속도감의 변화를 예고한다.

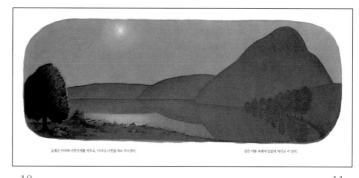

10　　　　　　　　　　　　　　　　　　　　　　　11

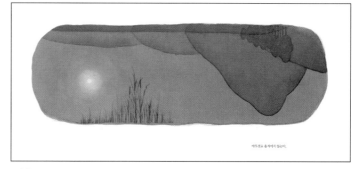

12　　　　　　　　　　　　　　　　　　　　　　　13

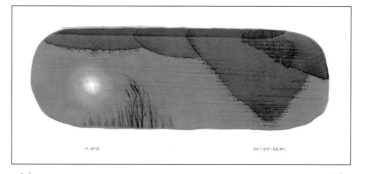

14　　　　　　　　　　　　　　　　　　　　　　　15

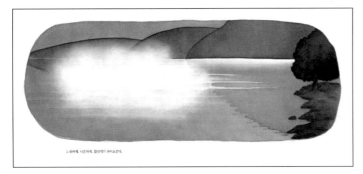

느릿하게, 나른하게, 깁깁하기 피어오른다.

16 17

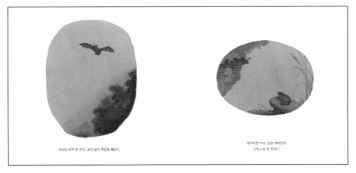

외로운 박쥐 한 마리, 소리 없이 허공을 맴돈다.

개구리와 한 마리, 됩로 캐어진다.
그리고도 한 마리가.

18 19

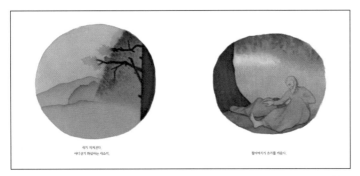

해가 지켜간다.
해미살기 파람자는 여음지.

할아버지지 손자를 까운다.

20 21

16~17쪽. 그림의 크기나 모양에서 눈에 띄는 변화는 없지만, 시작 부분에서 형성된 느린 속도감이 변하기 시작한다. 앞의 펼침면에서 시작된 실바람의 움직임이 이 펼침면에서 계속되고, 여기에다 호수 위로 천천히 피어오르는 물안개가 그림 속에 등장한다.

18~19쪽. 날이 차차 밝아오고 점점 더 많은 생명이 깨어남에 따라 움직임도 점차 증가한다. 이런 현상은 18~19쪽의 그림 크기와 모양에 반영된다. 좀 더 작은 그림으로 나눔으로써 속도감을 높이고 동이 터오는 것을 상기시킨다.

20~21쪽. 그림들이 점점 더 커지는 것은 날이 밝아옴에 따라 시야가 점점 더 넓어지는 것을 반영하기 위함이다. 한 장면(18쪽의 허공을 맴도는 박쥐 한 마리)에서 다음 장면(21쪽의 손자를 깨우는 노인)으로 이어지는 움직임은 14~15쪽에서 시작되었으며, 21쪽의 속도감은 18~19쪽에서의 좀 더 빨라진 속도감을 그대로 이어받은 것이다.

22~23쪽. 그림의 크기가 계속해서 점점 더 커진다. 노인과 손자가 움직이는 모습을 보여 주지만, 방금 일어난 사람의 움직임이 그렇듯이 이들의 움직임도 느리다. 먼 산이 그리는 뚜렷한 수평선은 정적이다. 이 수평선은 마치 양쪽 그림 전체에 걸쳐 길게 이어져 있는 것처럼 보인다. 동일한 색조를 띠는 호수와 하늘은 아침의 고요함을 나타내며, 아침의 고요함은 느린 속도감을 강조한다. 모닥불 불빛은 하늘의 불덩이, 다시 말해서 해가 곧 떠오를 것임을 암시한다.

24~25쪽. 이 펼침면은 마지막 행위인 배 타기 시퀀스의 시작이다. 24쪽은 이전의 시퀀스(하룻밤의 휴식을 보낸 뒤 담요 접기)를 끝내고 다음 시퀀스(배 탈 채비하기)로 전환되는 지점이다. 인물들이 좀 더 넓은 공간으로 이동하는 것을 강조하기 위해 24쪽에서는 인물들을 그림의 전경 속에, 그리고 비교적 폐쇄된 공간인 나무 근처에 배치시켰다. 25쪽에서는 인물들이 좀 더 멀리 좀 더 트인 공간으로 이동하는데, 이는 다음에 이어질 펼침면으로 자연스럽게 이끄는 역할을 한다.

26~27쪽. 호수 위에 있는 노인과 소년의 모습이 담긴 이 그림에서는 어디에도 육지의 모습이 보이지 않는다. 이는 그들이 앞 페이지의 지점에서 상당히 멀리 이동했음을 암시하며, 이야기의 속도감을 높이는 효과를 준다. 배를 둘러싸고 있는 호수의 색깔조차도 고요함을 암시한다.

22 23

24 25

26 27

28 29

30 31

32

28~29쪽. 이 장면에서는 노인이 주변 환경은 거의 신경 쓰지 않고 고개를 숙인 채 노 젓는 일에만 전념하는 모습을 상상했다. 28쪽에서 배를 클로즈업해서 표현하기로 한 것도 바로 그 때문이다. 이러한 장면 구성을 통해 물거품을 강조하는 것도 용이해졌다. 고요한 청색 호수 물 위로 피어오르는 물거품의 시각적 움직임이 고요함 속에서 노 젓는 소리를 강조하고 있다. 29쪽은 26~27쪽을 상기시키지만, 여기서는 배가 좀 더 멀리 좀 더 작게 표현되어 다음 펼침면으로 독자를 이끈다.

30~31쪽. 여기서는 노인이 노 젓기를 멈추고 고개를 들어 절정에 이른 풍경을 바라보는 장면이 그려져 있다. 이 책에서 시각적 변화가 가장 극적으로 이루어지는 곳이 바로 이 펼침면이다. 이 장면에 이르기 전까지는 그림들이 대부분 단색 톤이며, 극히 미묘한 색상의 변화만 볼 수 있다. 하지만 이 장면에 와서는 선명한 노란색, 파란색, 초록색이 드러난다. 그럼에도 갑작스러운 색들의 등장이 어색하거나 독자의 신경을 거슬리게 하지 않는다. 이야기의 내용이 그 정당성을 부여하기 때문이다.

32쪽. 앞의 펼침면을 끝으로 책을 마무리할 수도 있었지만, 30~31쪽의 즐거움을 갑작스럽게 뚝 끊지 않고 잔잔한 여운으로 남기기 위해서 이 마지막 페이지를 추가했다.

7. 크기, 비율, 형태

어린이책 한 권을 집어 들었을 때 제일 먼저 보게 되는 것은 책의 크기와 모양이다. 이처럼 책의 크기와 모양은 그림이나 본문을 읽기도 전에 독자에게 영향을 준다. 그러므로 어린이책을 기획하고 그림을 그릴 때는 이 부분을 신중히 고려해야 한다. 책의 크기와 모양에 대한 결정은 임의적이거나 자의적으로 내리지 말고, 그림과 이야기의 분위기와 내용에 따라 자연스럽게 결정되도록 해야 한다. 책을 위한 최선의 선택이 무엇인지를 충분히 고려한다.

책의 크기, 비율, 형태는 서로 깊은 관계가 있으며 상호 의존적이다. 이 세 주제의 중요성을 부각시키고 독자의 이해를 돕기 위해 이 장에서 별도로 다루고자 한다. 여기에서 소개하는 예시들은 어린이책에서 채택된 방식이며, 따라서 이 주제들에 대해 아티스트들이 앞으로 탐색하고 실험할 수 있는 여지는 무궁무진하다는 점을 밝힌다.

책의 크기

책의 크기(또는 판형)는 가로와 세로의 치수로 규정된다. 예를 들면 108mm×165mm 혹은 228mm×254mm 식으로 측정된다. 출판업계에서 책 크기는 재단한 종이의 크기를 말한다. 책 표지가 아니라 속지(본문 종이)를 재단한 치수다. 책 표지는 제본된 속지의 가장자리를 보호하기 위해 일반적으로 속지보다 약간 더 크다.

현재 많은 출판업자가 제작비 절감을 위해 책의 효율성을 크게 떨어뜨리지 않는 한 가급적 표준화된 몇 가지 판형을 사용한다. 표준 규격은 제본 및 종이 비용의 절감뿐 아니라 인쇄 설비 사용에 최적화된 치수다. 하지만 표준 규격은 출판사들마다 다양하며, 다른 출판사들보다 정해진 판형을 더 엄격히 고수하는 출판사도 있다.

일반적으로 세로로 긴 203mm×254mm(또는 가로로 긴 254mm×203mm)가 제일 큰 판형이지만, 279mm×203mm나 심지어 304mm×228mm 크기로 책을 제작하는 출판사도 있다. 어떤 출판사는 101mm×139mm를 제일 작은 판형으로 사용하기도 한다. 청소년이나 성인용 도서, 특히 소설류나 총서의 경우는 139mm×209mm나 155mm×234mm의 판형이 일반적이다. 하지만 어린이를 위한 그림책이나 이야기책은 판형을 결정할 때 청소년이나 성인용 책보다 융통성을 발휘할 수 있는 여지가 더 크다.

아티스트는 출판 시장의 여건 변화와 상관없이 자신의 책에 가장 적합한 판형을 결정하는 방법을 알 필요가 있다. 출판사로부터 특정 표준 판형을 따르도록 요구받았다 하더라도 책에 초점을 맞추어 최선의 판단을 내려야 한다. 시중에 나와 있는 어린이책들을 살펴보는 것도 판형에 대한 인식을 높이는 데 도움을 준다.

1. 이 사각형들은 비율은 같지만 치수는 모두 다르다. 보는 사람에게 미치는 영향 또한 각기 다르다.

2. 판형을 결정하기 전에 책의 실물 크기대로 종이에 그려서 오려내어 살펴보는 것도 좋은 방법이다.

3. 일반적으로 크기가 작은 책은 친밀한 느낌을 주고, 큰 책은 더 넓게 확장하는 느낌을 준다. 왼쪽은 모리스 센닥의 미니북 『호두껍질 도서관Nutshell Library』의 재킷으로 크기가 69mm×101mm이며, 오른쪽은 아이작 바셰비스Isaac Bashevis 『노예 엘리야Elijah the Slave』의 재킷(안토니오 프라스코니Antonio Frasconi의 그림)으로 크기가 266mm×260mm이다. 대금 독주 공연과 웅장한 오케스트라 공연이 서로 전혀 다른 느낌을 주듯이, 독자가 작은 책에서 받는 느낌은 오른쪽 책에서 받는 느낌과 확연히 다르다.

4. 이 두 이미지는 내 책『왜 이렇게 시끄러워!』에서 가져온 한쪽 면과 양쪽 펼침면이다. 이 둘의 차이가 확실히 느껴지는가? 책 크기를 고려할 때 흔히 닫혀 있는 책을 기준으로 생각하기 쉽다. 하지만 책을 펼치면 두 쪽의 지면이 하나로 이어져 양쪽 펼침면이 된다는 점을 늘 염두에 두어야 한다.

1

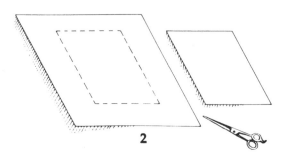

2

2

3 ⓒ 1862 모리스 센닥

ⓒ 1970 안토니오 프라스코니

4

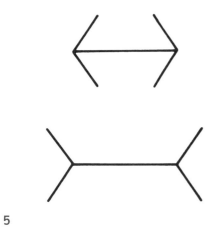

5

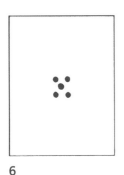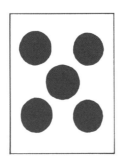

6

7 ⓒ 1977 리처드 이겔스키

책의 비율

어린이책을 보고 다음과 같은 질문을 던져 보자. 그림들이 실제보다 더 크거나 더 작아 보이는가? 책이 실제보다 더 작거나 더 작다는 인상을 주는가? 아주 큰 책에 실린 그림은 실제보다 더 작아 보이고, 그 결과 책 자체도 실제보다 더 작아 보일 수 있다. 이렇듯 비율은 측정된 실제 크기가 아니라 상황에 따라 크기가 달라 보이는 착시 현상과 더욱 관련이 있다.

아주 큰 그림과 아주 작은 그림을 가져다가 둘 다 똑같은 크기로 줄인다면, 두 그림의 크기가 똑같아 보일까? 이는 그림 속의 여러 시각 요소에 달려 있다. 예컨대, 그림 요소들이 그림 테두리를 넘어서 보는 사람을 향해 확장되는 구도라면, 그림이 실제보다 더 크게 보일 것이다. 여기 소개한 이미지들은 실제 크기나 비율과 상관없이 구도에 따라 그림의 크기가 달라 보일 수 있다는 사실을 확인시켜 준다.

5. '화살촉'을 가진 두 선은 뮐러-라이어Muller-Lyer의 유명한 착시 그림이다. 두 선은 실제로는 길이가 똑같지만 우리 눈에는 상당히 다르게 보인다. 밑에 있는 선이 더 길게 보이는 것은 화살표가 밖을 향해 벌어져 있기 때문이다.

6. 두 사각형은 크기가 같다. 하지만 오른쪽이 왼쪽보다 더 크게 보인다.

7. 왼쪽은 아서 요링크스Arthur Yorinks의 『시드와 솔Sid and Sol』에 나오는 리처드 이겔스키Richard Egielski의 그림이고, 오른쪽은 숄렘 알레이헴Sholem Aleichem의 『하누카 용돈』에 나오는 내 그림이다. 이 두 그림은 높이는 서로 똑같지만 너비는 이겔스키의 그림이 11*mm* 정도 더 넓다. 하지만 테두리를 없애자 이겔스키의 그림이 내 그림보다 훨씬 더 크게 보인다.

8. 이 두 그림은 월터 크레인Walter Crane의 책 『노아의 방주 A.B.C(Noah's Ark A.B.C)』에서 발췌한 것으

로, 둘 다 크기가 같다. 하지만 왼쪽 그림이 오른쪽 그림보다 더 크게 보인다. 그 이유는 기린이 시각적 공간을 수직적으로 확장시킬 뿐 아니라, 코끼리도 사방으로 확장시키는 역할을 하기 때문이다. 또한 두 동물이 그림에 나오는 다른 요소들에 비해 상당히 크게 그려져 있다. 게다가 배경이 형상들보다 더 옅게 처리되어 시각적 공간을 더욱 확장시키는 효과를 만든다.

그에 반해, 오른쪽 그림에서는 호랑이와 일각수가 배경에 섞여 들어가 있고, 동물들의 모습도 수평적이면서 다른 요소들보다 특별히 더 커 보이지 않는다. 특히 호랑이는 위압적인 사각형 글상자 밑에 비집고 들어가 있는 것처럼 배치되어 위로 확장할 수 있는 여지가 거의 없다.

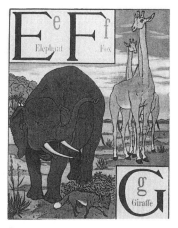

8

9. 이 두 그림은 루스 크라우스의 『모두 행복한 날』에 나오는 마르크 시몽Marc Simont의 일러스트레이션이다. 실제로는 왼쪽 그림이 약간 더 큰데도 오른쪽 그림이 왼쪽 그림보다 더 커 보인다. 왼쪽 그림의 웅크리고 자는 곰들의 모습은 달팽이껍질처럼 안으로 수렴되는 구도인 반면, 오른쪽 그림의 깨어난 곰들은 마치 그림의 틀을 깨고 밖으로 튀어나올 것처럼 보인다.

9 ⓒ 1949, 1977 마르크 시몽　　　ⓒ 1949, 1977 마르크 시몽

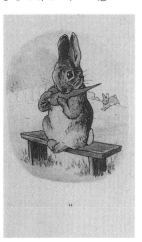

10 왼쪽은 『사납고 못된 토끼 이야기The story of a Fierce Bad Rabbit』에 나오는 베아트릭스 포터의 그림으로, 크기가 74mm×88mm이다. 오른쪽은 M. B. 고프스틴의 『두 명의 피아노 조율사Two Piano Tuners』에 나오는 그림으로, 크기가 120mm×139mm이다. 하지만 포터의 그림이 고프스틴의 그림보다 좀 더 크게 느껴진다.

먼저 포터의 그림을 살펴보면, 토끼의 몸집이 벤치나 멀리 있는 작은 토끼에 비해 무척 크게 그려져 있다. 토끼 귀가 비교적 짧게 그려져서 머리를 더 크게 보이게 한다. 더욱이 타원형의 그림은 테두리가 없어서 지면의 흰 여백으로 확장되는 느낌을 준다. 그에 반해 고프스틴의 그림에는 소녀가 방이나 전체 그림의 크기에 비해 작게 묘사되어 있다. 포터의 그림이 고프스틴의 그림보다 더 크게 보이는 또 다른 이유는 시점perspective이 다르기 때문이다. 왼쪽 그림은 마치 당근의 위치보다 약

10　　　ⓒ 1970 M.B. 고프스틴

But they were wrong, because their friend
Made sure his bounty would not end.
Knowing his son was miserly
And would not share the fruitful tree,
He'd wisely planned what should be done
To leave the pears to everyone.

11 ⓒ 1969 노니 호그로지안

12

간 아래에서 토끼를 올려다보는 것 같은 느낌이다. 하지만 오른쪽 그림은 소녀의 머리 위, 문 꼭대기와 거의 같은 높이에서 소녀를 내려다보는 느낌이다.

11. 테오도어 폰타네Theodor Fontane의 시 『배나무 할아버지Sir Ribbeck of Ribbeck of Haveland』에 나오는 노니 호그로지안Nonny Hogrogian의 그림으로, 그림이 실제 크기(450mm×165mm)보다 더 크게 보이는 또 다른 사례다. 여기서는 검정색 영역이 엷은 색의 배경으로 확장함으로써 그림이 책 가장자리 너머로 계속 이어지는 것처럼 느껴진다.

12. 이 그림은 제인 욜런의 『변신한 사슴The Trans-figured Hart』에 나오는 도나 다이아몬드Donna Dia-mond의 일러스트레이션으로, 104mm×54mm의 크기다. 이 그림은 실제보다 더 크거나 더 작아 보이는 착시 효과를 주지 않는다.

그림책과 이야기책의 일러스트레이션은 특히 비율이 중요하기 때문에 그림 내용과 분위기에 적합한 비율 정하는 법을 알 필요가 있다. 무작정 큰 판형을 사용해서 의도치 않게 그림이 작아 보이게 하는 결과를 초래하는 것은 어리석은 일이다. 이럴 경우 공간 낭비도 문제가 되지만 제작비용이 불필요하게 많이 소요된다.

책의 형태

그림책과 이야기책의 사각형 프레임은 그림이나 글이 나타나는 무대나 화면과 같다. 책의 형태는 그 자체가 하나의 표현으로서 어떤 분위기를 만들어낼 수 있다.

세로로 긴 직사각형은 정사각형과는 다른 느낌을 준다. 좁고 기다란 직사각형은 위로 솟아오르는 듯한 느낌을 주는 반면, 정사각형이나 가로로 긴 사각형은 바닥에 딱 버티고 서 있는 듯한 느낌을 준다. 일반적으로 세로로 긴 사각형은 시선을 수직 방향으로 유도하고 가로로 긴 사각형은 수평으로 유도하는 반면, 정사각형은 원을 내포하고 있기 때문에 원운동을 암시한다. (바로 이런 이유 때문에 정사각형은 내향적 운동감을 암시하고, 실제 크기보다 더 작아 보일 수 있다.)

이러한 원칙은 지면이 비어 있을 때 딱 들어맞는다. 앞으로 살펴보겠지만, 그림의 모양과 구도로 지면의 모양이 암시하는 방향과 다른 방향으로 시선을 유도할 수 있다. 그렇다 하더라도 일반적으로 책 모양을 선택하는 최선의 방법은 자신이 원하는 전체적인 분위기를 강화시킬 수 있는 모양으로 정하는 것이다.

13. 세로로 긴 사각형과 가로로 긴 사각형은 품고 있는 공간의 크기는 동일하지만 비율은 다르다. 다시 말해서, 이 두 사각형은 수치상으로는 크기가 같지만 모양이 달라서 우리 눈에 크기가 다르다고 인식될 수 있다. 세 번째 정사각형은 앞의 두 직사각형보다 크기가 작지만, 설령 크기가 같다고 하더라도 우리 눈에는 가로로 긴 사각형보다 더 견고하며, 세로로 긴 사각형보다 더 안정감 있게 보일 것이다. 세로로 긴 사각형은 위로 솟아오르는 것처럼 보이고, 가로로 긴 사각형은 옆으로 확장하는 것처럼 보인다.

14. 일반적으로 책 재킷의 디테일보다 네모난 모양이 먼저 눈에 들어온다. 그 네모난 모양이 주는 전체적인 인상은 사각형이라는 기하학적 형태의 비율에 의해 결정된다. 즉, 위로 길쭉한가 옆으로 길쭉한가에 따라 인상이 달라진다는 얘기다. 윌리엄 스타이그William

13

14 ⓒ 1980 윌리엄 스타이그

15

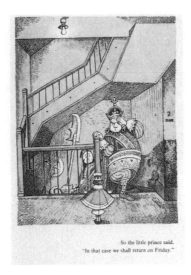

Steig 『하늘을 나는 마법 약Gorky Rises』의 재킷 모양은 제목과 안성맞춤이다. 위로 길쭉한 모양이 수직적 운동감을 강조하기 때문이다. 그에 반해, 내가 그린 『세상에 둘도 없는 바보와 하늘을 나는 배The Fool of the World and the Flying Ship』의 재킷 모양은 수평 방향을 강조하고 있다.

15. 책의 형태를 결정할 때 책 크기만큼 중요하게 고려해야 할 점이 한쪽 면뿐 아니라 양쪽으로 펼쳤을 때의 모양이다. 『월요일 아침에』 같은 책은 닫았을 때는 세로로 긴 사각형이지만 열었을 때는 가로로 긴 사각형이다. 따라서 책의 형태를 결정할 때는 한쪽 면의 그림을 구상하든 양쪽 펼침면의 그림을 구상하든 상관없이 양쪽으로 펼쳤을 때 어떤 인상을 주는지 반드시 고려해야 한다.

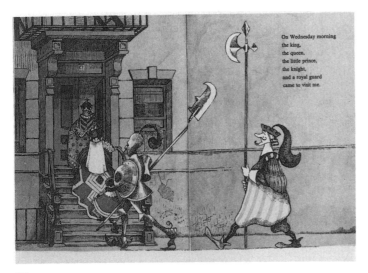

15

16. M.B.고프스틴의 『브루키와 양』 재킷은 비록 완벽한 정사각형은 아니지만(127mm×120mm) 정사각형으로 보인다. 원형의 디자인이 시선을 이 책의 내면으로 이끌어 브루키와 양의 친밀한 관계와 따뜻한 느낌을 강조한다.

17. 이 그림은 노턴 저스터Norton Juster 『우리 마을에 수상한 여행자가 왔다Alberic the Wise』에 나오는 도메니코 뇰리Domenico Gnoli의 작품이다. 그림의 구도가 지면의 수직적 형태와 상승하는 운동감, 그리고 무엇보다 이 그림의 가장 두드러진 특징인 높이 솟은 건물을 강조한다. 하지만 벽돌의 질감이 위로 향하는 시선의 속도를 늦춰서 건물의 디테일을 하나하나 탐색하게 만든다. 또한 울퉁불퉁한 표면은 건물이 불안정하며 무너질 위험이 있음을 암시한다.

16 © 1967 M.B. 고프스틴

18. 얀 왈Jan Wahl의 『도망자 요나Runaway Jonah』에 나오는 이 그림에서, 나는 시선을 아래로 유도하기 위해 세로로 긴 사각형 모양을 선택했다. 솟아오르는 물마루가 화살촉 같은 모양으로 배에서 떨어지는 요나를 겨냥하고 있다. 그 지점에서부터 덮치는 파도와 함께 급격히 아래로 곤두박질치는 우리의 시선을 막는 것은 아

17

18

배는 하늘을 날고 또 날았습니다. 한참 가다 아래를 내려다보니,
한 남자가 어깨에 장작더미를 지고 숲으로 걸어가고 있었어요.
　바보가 말했습니다. "안녕하세요. 아저씨, 왜 장작을 숲으로 가
져가세요?"
　남자가 대답했지요. "이건 평범한 장작이 아니네."

"그럼 뭔데요?"
"이게 사방으로 흩어지면, 땅에서 군인 한 부대가 튀어 나온다네."
"우리 배에 같이 타시겠어요?"
　남자는 배에 올라 여섯 사람 곁에 앉았습니다. 배는 둥둥 떠서 하늘
을 날아갔어요. 배에 탄 승객들은 즐거운 노래를 불러 댔지요.

24

25

19 『세상에 둘도 없는 바보와 하늘을 나는 배』 ⓒ 아서 랜섬 글, 유리 슐레비츠 그림, 우미경 옮김, 시공주니어

20

21

22 © 1977 개리 보웬

무엇도 없다.

19. 『세상에 둘도 없는 바보와 하늘을 나는 배』에 나오는 이 그림에서, 나는 수평 방향을 십분 활용하여 광활하게 펼쳐지는 평평한 풍경과 멀리서 다가오는 '하늘을 나는 배'의 운동감을 강조했다.

그림의 모양

그림 모양은 그림의 분위기를 전달하는 부가적 수단이다. 그림 모양을 결정할 때 반드시 고려해야 할 부분은 다음 두 가지이다. 첫째, 내부의 세부 묘사 없이 윤곽선으로만 봤을 때 그림의 전체 형태. 둘째, 그림의 가장자리. 이 두 가지 모두 그림의 인상을 좌우하는 결정적 요인이다.

20. 대칭적 그림 모양은 직사각형, 정사각형, 원, 타원과 같은 기하학적 도형에서 유래한다. 일반적으로 이런 모양은 고요함과 견고함을 암시한다.

21. 비대칭적 그림 모양은 균형이 잡히지 않고 불규칙적이며 역동적이다. 또한 무궁무진하게 변형될 수 있다.

22. 깔끔하게 테를 두른 이 그림은 랜디 밀러Randy Miller의 판화로, 개리 보웬Gary Bowen의 『우리 마을, 스터브리지My Village, Sturbridge』에 나온다. 깔끔한 테두리가 그림 속의 선명하고 날렵한 선들을 더욱 강화시킨다. 전체적으로 느껴지는 단단함이 질서 정연한 사회였던 19세기 초 뉴잉글랜드를 연상시킨다.

23. 그림에서 색조가 들어간 영역의 가장자리가 곧은 선을 이루면서 전체 그림의 형태를 규정하는 이 그림은 마거릿 와이즈 브라운 『바람이 불 때When the Wind Blew』의 삽화로, 제프리 헤이스Geoffrey Hayes의 작품이다. 오른쪽 상단을 보면, 구름이 지면의 흰색 여백과 섞여 있다. 그 결과 그림의 모양은 두 가지로 인식될 수 있다. 즉, 직사각형으로도 보일 수 있고 그림의 테두

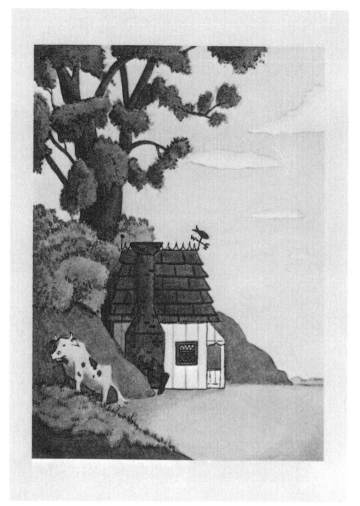

23 ⓒ 1977 제프리 헤이스

24

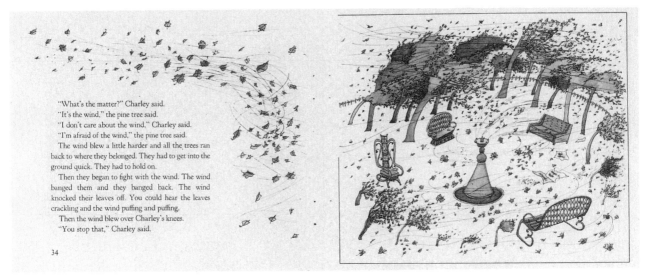

"What's the matter?" Charley said.

"It's the wind," the pine tree said.

"I don't care about the wind," Charley said.

"I'm afraid of the wind," the pine tree said.

The wind blew a little harder and all the trees ran back to where they belonged. They had to get into the ground quick. They had to hold on.

Then they began to fight with the wind. The wind banged them and they banged back. The wind knocked their leaves off. You could hear the leaves crackling and the wind puffing and puffing.

Then the wind blew over Charley's knees.

"You stop that," Charley said.

34

25

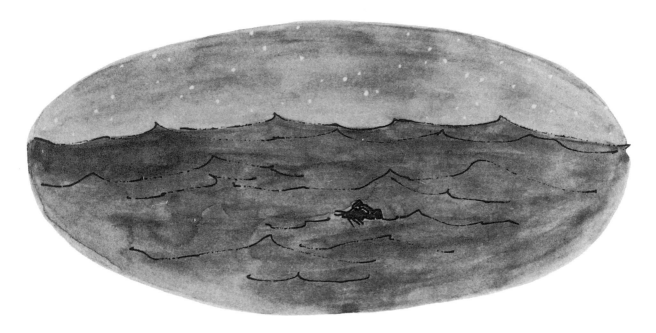

26

리로 인해 다소 불규칙적인 형태로도 보일 수 있는데, 이는 그림의 전체 분위기와 잘 어울린다.

24. M. B. 고프스틴의 『깔깔 웃는 팬케이크Laughing Latkes』에 나오는 그림으로, 선명한 직사각형의 림의 형식적 틀을 제공한다. 이 선은 두 팬케이크의 울퉁불퉁한 윤곽선과 대조를 이루면서 하나의 '무대'를 만들어낸다. 비록 팬케이크들의 위치가 어디가 바닥인지를 암시하고 있기는 하지만, 아무런 배경도 그려져 있지 않다. 사실 이 테두리 말고는 그림과 지면의 여백을 구분할 수 있는 장치는 아무것도 없다.

25. 이 양쪽 펼침면은 H. R. 헤이즈와 다니엘 헤이즈의 『찰리가 노래를 불렀어요』에서 내가 그린 일러스트레이션이다. 한쪽 면의 그림은 사각형이고, 다른 쪽 면은 비정형적인 모양이다. 사각형 틀의 한쪽이 툭 트여 있는데, 그 결과 바람이 그 틈을 통해 왼쪽 페이지에서 오른쪽 페이지로 불고 있다는 느낌을 준다.

26. 윌리엄 스타이그의 『아모스와 보리스Amos and Boris』에 나오는 그림이다. 부드러운 가장자리가 타원형의 대칭적인 이 그림에 편안한 느낌을 부여한다. 또한 편안하게 설렁설렁 그린 듯한 그림의 분위기와도 잘 어울린다.

27. 이 그림은 아이작 바셰비스 싱어의 『마젤과 슐레마젤Mazel and Shilimazel, or the Milk of a Lionness』에 나오는 마고 제마크Margot Zemach의 일러스트레이션으로, 그림 모양이 인물의 윤곽선에 의해 규정된다. 인물의 움직임과 울퉁불퉁한 윤곽선이 익살스러운 분위기와 잘 어울린다.

28. 베아트릭스 포터의 『피터 래빗 이야기』에 나오는 비정형적 형태의 이 그림은 가장자리가 부드럽게 처리되어 지면에 서서히 녹아드는 듯한 효과를 준다. 그림의 형태는 비정형적이나 피터가 그림 한가운데 위치해서 전체적으로 원형을 암시한다. 엄밀히 말하자면 원형이

28

27 ⓒ 1967 마고 제마크

29 ⓒ 1976 호세 아루에고, 아리안 듀이

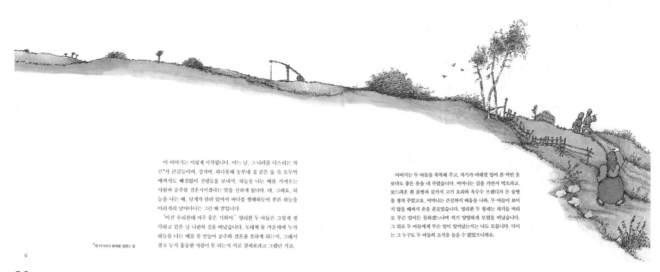

이 이야기는 이렇게 시작됩니다. 어느 날, 그 나라를 다스리는 차르*가 큰길들이며, 강가며, 하다못해 농부네 집 같은 숲 속 오두막에까지도 빠짐없이 전령들을 보내서, 하늘을 나는 배를 가져오는 사람과 공주를 결혼시키겠다는 말을 전하게 됩니다. 네, 그래요, 하늘을 나는 배, 날개가 달려 있어서 바다를 헤엄하듯이 푸른 하늘을 이리저리 날아다니는 그런 배 말입니다.

"이건 우리한테 아주 좋은 기회야." 영리한 두 아들은 그렇게 생각하고 같은 날 나란히 길을 떠났습니다. 도대체 둘 가운데에 누가 하늘을 나는 배를 못 만들어 공주와 결혼을 못하게 되는지, 그래서 결국 누가 훌륭한 사람이 못 되는지 서로 앞뒤보려고 그랬던 거죠.

*옛 러시아의 황제를 일컫던 말

아버지는 두 아들을 축복해 주고, 자기가 여태껏 입어 본 어떤 옷보다도 좋은 옷을 내 주었습니다. 어머니는 길을 가면서 먹으라고, 보드라운 흰 물빵과 맛좋은 고기 요리와 옥수수 브랜디가 든 술병을 챙겨 주었고요. 어머니는 큰길까지 배웅을 나와, 두 아들이 보이지 않을 때까지 손을 흔들었습니다. 영리한 두 형제는 자기들 머리로 무슨 일이든 못하겠느냐며 의기 양양하게 모험을 떠났습니다. 그 뒤로 두 아들에게 무슨 일이 일어났는지는 나도 모릅니다. 다시는 그 누구도 두 아들의 소식을 들을 수 없었으니까요.

6

30 『세상에 둘도 없는 바보와 하늘을 나는 배』ⓒ 아서 랜섬 글, 유리 슐레비츠 그림, 우미경 옮김, 시공주니어

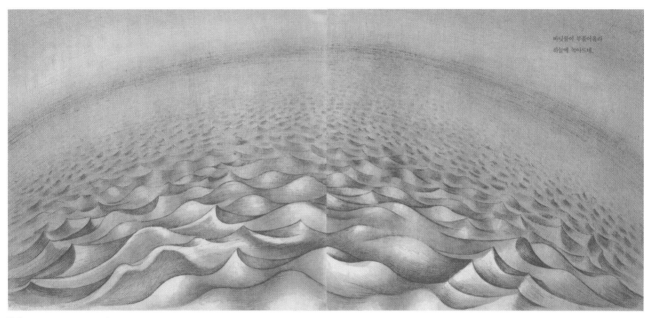

바닷물이 부풀어올라
하늘에 녹아드네.

31 『비 오는 날』ⓒ 유리 슐레비츠, 강무홍 옮김, 시공주니어

라기보다 타원의 반쪽과 닮았다.

29. 로버트 크라우스의 『보리스는 나빠 Boris Bad Enough』에 나오는 이 그림은 호세 아루에고와 아리안 듀이 Ariane Dewey가 그린 것으로, 그림의 윤곽선이 그림 모양을 규정하고 있다. 비대칭적이긴 하지만 수평을 이루는 그림 아랫부분과 전체적인 형태가 정사각형을 암시한다. 이렇게 암시된 정사각형이 동적인 윤곽선을 차분하게 만들고, 그림에 무게감을 부여한다.

책 공간을 최대 활용하는 블리딩

책 공간을 최대한 크게 사용할 수 있는 방법은 그림을 블리딩(재단물림)하는 것이다. 블리딩이란 그림을 지면의 재단선 밖으로 확장하는 것으로 그림의 한 면, 두 면, 세 면, 혹은 사면 모두 블리딩할 수 있다. 그림의 사면을 모두 블리딩했을 때는 당연히 그림 모양이 책 지면(한쪽 면 또는 양쪽 펼침면)의 모양과 일치한다.

아티스트는 양쪽 펼침면에 그림의 사면을 모두 블리딩해서 책 공간을 최대한 활용할 수 있다. 이런 식으로 그림의 규모를 키우거나 그림에서 보이는 것 이상으로 시각적 공간을 확장한다.

30. 내 책 『세상에 둘도 없는 바보와 하늘을 나는 배』의 비대칭적으로 길게 늘어진 이 그림은 넓게 트인 지역임을 암시한다. 왼쪽 상단 끄트머리와 오른쪽 하단 끄트머리를 블리딩한 그림이다. 이는 기복을 이루는 풍경을 안정시키고, 풍경을 양쪽 펼침면의 사각형 공간 속에 '가두는' 역할을 한다.

31. 펼침면 그림에서 사면을 모두 블리딩하면 책에서 보여 줄 수 있는 최대한 넓은 공간을 확보할 수 있다. 이 양쪽 펼침면 그림은 내 책 『비 오는 날』에 나오는 것으로, 마치 어안 렌즈를 통해 보는 것처럼 바다 모양이 볼록하게 휘어져 있다. 그 결과 그림이 지면의 경계 너머로 확장해서 실제보다 더 크게 보인다.

32. 크리스티나 로세티 Christina Rossetti의 『무엇이 분

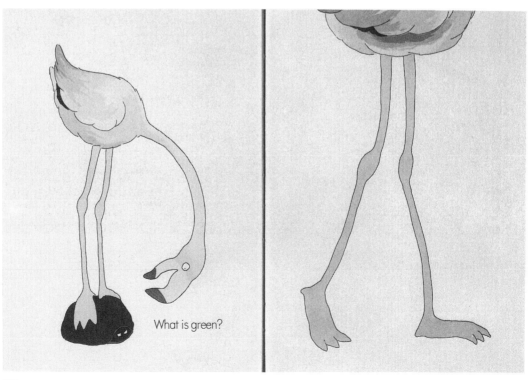

32

33

홍색일까?『What Is Pink?』의 양쪽 펼침면에 실린 이 그림들은 호세 아루에고의 작품이다. 오른쪽 페이지의 그림에서 위쪽 부분이 블리딩되어 있는데, 이는 엄마 플라밍고가 얼마나 큰지를 암시한다. 반면 왼쪽 페이지의 그림은 블리딩되어 있지 않아서 어린 플라밍고가 더욱 작아 보인다.

테두리

블리딩한, 즉 재단선에 물리는 그림은 그림 주위를 둘러싸는 흰 여백이 없다. 따라서 그림이 지면 크기를 넘어 확장되는 것을 암시한다. 그에 반해 그림이 지면 크기보다 작은 경우는 종이의 흰 여백이 그림을 둘러싸는 테두리 역할을 한다. 그림의 가장자리는 장식적 요소로 두를 수도 있고, 다양한 굵기와 스타일의 직선으로 두를 수도 있다. 어떠한 경우든 간에 테두리는 그림을 지면에 가두는 역할을 한다. 하지만 그림의 모양은 지면의 재단 사이즈와 다양한 방식으로 연관될 수 있다. 다시 말해서, 그림 비율을 재단된 지면과 동일하게 맞출 수도 있고 다르게 할 수도 있으며, 그림 모양이 재단된 지면과 평행을 이룰 수도 있고 비스듬하게 대각선을 이룰 수도 있다. 따라서 그림을 둘러싸는 테두리의 모양은 그림의 모양에 의해서 결정할 수도 있는 것이다.

34 ⓒ 1974 데이비드 팔라디니

33. 그림이 페이지 크기보다 작을 때, 사면의 흰 여백이 테두리 역할을 할 수 있다. 왼쪽에 있는 비정형적 모양의 그림은 역동적 느낌을 줄 뿐 아니라, 아래에 본문을 실을 수 있는 공간도 남겼다.

34. 이 그림은 제인 욜런의『꽃 눈물을 흘리는 소녀와 다른 이야기들The Girl Who Cried Flowers and Other Tales』에 나오는 데이비드 팔라디니David Palladini의 일러스트레이션이다. 검은색 선과 지면의 흰 여백이 그림에 테두리를 두름으로써, 독자로 하여금 마치 창문을 통해서 그림 속 세상을 보는 듯한 느낌이 들게 한다. 그림과 그림을 두르고 있는 흰 여백 사이의 뚜렷한 차이는 그림 속의 환상과 책의 현실을 대비시키는

역할을 한다.

35. 베아트릭스 포터가 그린 이 그림은 비록 정형화된 테두리는 없어도 지면의 흰 여백이 테두리 역할을 하고 있다. 그림의 가장자리가 점점 옅어지게 처리되어 그림에서 여백으로의 전환이 마치 그림이 지면 속으로 녹아드는 것처럼 자연스럽다. 그 결과 그림에서 몽환적 분위기가 더욱 느껴진다.

36. 이 그림은 『아벨의 섬Abel's Island』에 나오는 윌리엄 스타이그의 작품으로, 자유롭게 그어진 두 줄 테두리가 작가의 편안한 드로잉 스타일과 잘 어울린다.

37. 안토니오 프라스코니Antonio Frasconi는 『높이 뜬

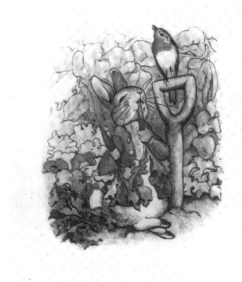

20

35

36 ⓒ 1976 윌리엄 스타이그 **37** ⓒ 1969 안토니오 프라스코니

38

해 : 월트 휘트먼 시 중에서Overhead the Sun : Lines from Walt Whitman』에 나오는 이 그림에 곧은 선으로 테두리를 둘렀다. 하지만 이 그림은 목판화이기 때문에 테두리 선에서 목판화 특유의 비정형적 질감이 느껴진다. 또한 이 그림은 그림의 구도가 형태에 영향을 준다는 것을 보여 주는 사례이기도 하다. 강한 지평선이 큰 직사각형을 이분함으로써 그림이 실제보다 좀 더 작아 보이게 만들었다.

38. 『마법사』에서 나는 윤곽선 자체가 그림의 테두리 역할을 하도록 했다. 그리고 하늘 영역은 불규칙적인 점으로 가장자리를 둘렀다. 스케치 단계에서는 괘선을 사용했지만, 완성본에서는 자를 사용하지 않음으로써 자연스럽고 편안한 느낌을 살렸다.

39. 아놀드 로벨은 『우화Fables』에 나오는 자신의 그림에 테두리를 두 번 둘렀다. 그림 둘레에 한 줄의 테를 두른 다음 바깥쪽에 다시 두 줄 테를 둘렀다. 이런 방식의 테두리는 그림에 우아함과 깊이감을 더한다. 또한 넓게 확장하는 풍경을 그림 속에 가둠으로써 한층 더 친밀감이 느껴지는 장면으로 만들었다.

그림의 가장자리

그림 가장자리도 각진 모양, 둥근 모양, 삐죽삐죽한 모양, 매끈한 모양 등 다양하게 표현할 수 있다. 하지만 그 모양은 반드시 그림의 내용과 분위기에 맞게 정해야 한다. 그림을 구성하는 모든 요소는 동일한 효과를 내기 위해 서로 협력해야 한다. 다양한 그림책을 살펴보면서 그림 모양이나 가장자리가 그림의 내용과 분위기를 전달하는 데 도움이 되는지 아니면 방해가 되는지를 판단해 보자.

40. 여기에 제시된 형태들은 그림 가장자리를 처리하는 수많은 방법 중 일부일 뿐이다.

41. 일반적으로 정형화된 가장자리를 가진 대칭적 그

림(왼쪽)은 날카로운 가장자리를 가진 비대칭적 그림(가운데)보다 더 정적이고 안정된 형태를 표현한다. 그러나 비대칭 그림이라도 물감이 번진 것 같은 부드러운 모서리로 처리될 경우(오른쪽), 가장자리가 날카롭게 처리된 그림보다 더 차분하고 자연스럽게 지면 속으로 녹아든다.

42. 내 책『새벽』에 나오는 왼쪽 그림의 부드러운 가장자리는 이야기의 분위기에 맞게 결정한 것이다. 오른쪽에 예시된 것처럼 삐죽삐죽하고 번잡스러운 모양이었다면 이 그림의 정적인 분위기를 전혀 살려내지 못했을 것이다.

40

41

42

43. 내가 그린 『내 방의 달님』 그림이다. 만약 아래 그림처럼 무거운 느낌의 테두리를 둘렀다면, 독자들이 등장인물과 친밀한 관계를 맺는 데 방해가 되었을 것이다.

44. 『내 마음의 시My Kind of Verse』(존 스미스 엮음)에서 내가 그린 섬세한 선 그림에 아래처럼 굵고 울퉁불퉁한 테두리를 둘렀다면 숨 막힐 듯 답답한 느낌이 들었을 것이다.

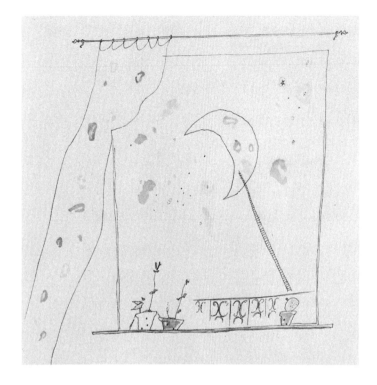

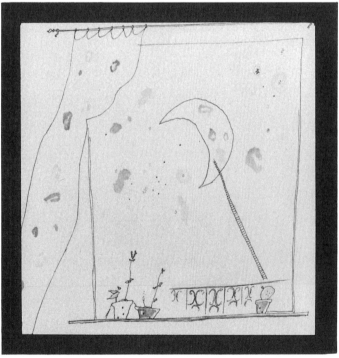

43

44

디자인과 타이포그래피

책 제작의 모든 측면을 고려하지 않으면 탁월함도 없다. 비록 자신의 책을 직접 디자인할 계획이 없다 하더라도, 디자인과 타이포그래피에 관한 기초 지식을 알고 있으면 도움이 된다. 특히 어린이책에서 디자인과 타이포그래피가 가지는 중요성은 아무리 강조해도 지나치지 않다. 이 책에서는 이에 대해 상세한 내용은 다루지 않겠지만, 독자들에게 도움이 될 만한 몇 가지 중요한 부분을 짚고 넘어가고자 한다.

좋은 디자인은 눈에 띄지 않는다. 즉, 좋은 디자인은 디자인 자체만으로 불필요한 주목을 끌지 않는다. 그 대신 그림을 돋보이게 하고 전체적으로 가독성을 최대한 높이는 맡은 바 역할을 묵묵히 수행할 뿐이다. 만일 디자인이 자의식이 넘치고 '과시적'이라면, 디자인 자체만 주목받게 되어 전체적인 효과를 떨어뜨리고 말 것이다. 디자인에서 가장 중요한 측면은 – 지면을 구성하는 모든 시각적 요소의 – 가독성과 숨 돌릴 틈, 눈에 휴식을 제공하는 글자와 그림 주위의 흰 여백이다.

거의 예외 없이 활자가 핸드 레터링hand lettering, 즉 손글씨보다 더 잘 읽히기 때문에 책의 본문용 서체로는 활자를 사용하는 것이 더 바람직하다. 손글씨는 특히 본문이 적은 경우 책에 우아함을 더하기 위해 드물게 사용하기도 한다. 하지만 손글씨를 지나치게 많이 사용하면 독자를 지치게 만들 수 있다.

45. 이는 신시아 크루팻Cynthia Krupat이 디자인하고 힐머 월리처Hilma Wolitzer가 쓴 『토비가 여기서 살았다Toby Lived Here』의 표제지로, 읽기 쉬우면서 그림이 없어도 우아하다. 활자와 흰 여백 사이의 균형감에 주목하자. 활자가 지면을 꽉 채우고 있어도 여백이 넉넉해서 답답한 느낌이 없다.

46. 어느 일본책에서 발췌한 이 페이지는 목판으로 찍었으며, 그림과 글이 완벽하게 조화를 이루고 있다. 문자의 선과 그림의 선이 서로 닮았다.

45 © 1978 힐머 월리처

46

47

In his dream, a voice told him to go to the capital city and look for a treasure under the bridge by the Royal Palace.

"It is only a dream," he thought when he woke up, and he paid no attention to it.

48

47. 아바 웨이스Ava Weiss가 디자인한『도망자 요나』의 표제지다. 활자가 그림을 더욱 돋보이게 하는 우아한 디자인이다.

48. 선의 굵기가 다양한 이 서체는 디자이너 제인 비어호스트Jane Bierhorst가 선택했으며, 그림의 선과 조화를 이룬다.『보물』에 나오는 이 그림이 현대적인 산세리프 서체와 함께 배치된다는 것은 상상하기 힘든 일이다.

49. 루스 크라우스가 쓰고 모리스 센닥이 그린『나비 손님 맞이Open House for Butterflies』에 나오는 펼침면이다. 눈송이처럼 보이는 것은 사실 작은 활자를 흩뿌려 놓은 것으로, 공중에서 춤추는 모자와 행복해하는 아이들의 모습과 함께 잘 어울린다.

50.『나비 손님 맞이』에서 발췌한 다른 페이지로, 자간이 넓고 획이 굵은 활자가 거드름을 피우며 두목 행세하는 오빠의 행동을 강조한다.

51. 역시『나비 손님 맞이』에 나오는 또 다른 페이지다. 본문의 작은 활자들이 센닥이 그린 그림처럼 지면 전체에 흩어져 있는 재미있는 구성이다.

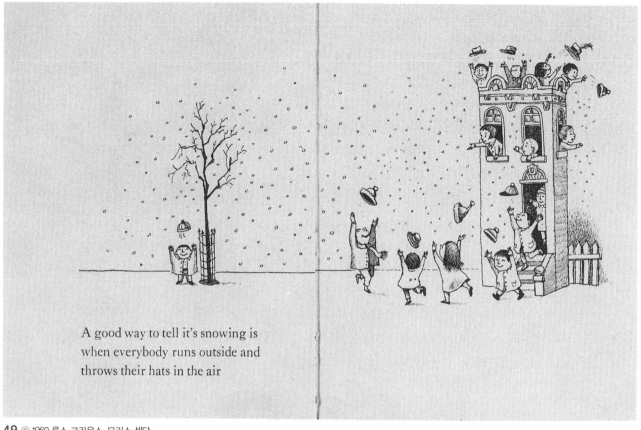

A good way to tell it's snowing is
when everybody runs outside and
throws their hats in the air

49 © 1960 루스 크라우스, 모리스 센닥

A baby is so you
could be the boss

50 © 1960 루스 크라우스, 모리스 센닥

Can a
bride fly?

A wedding song is good to
know in case you're at a wedding

icky goo
icky goo
icky goo
goo goo

A work song for clay is good to know

I made a little
clay ball and
threw it hard
and it got flat
and now I have a flat ball

51 © 1960 루스 크라우스, 모리스 센닥

52. 마거릿 호지스Margaret Hodges가 새로 쓴 러시아 전래동화 『곱사등이 망아지The Little Hump-backed Horse』의 한 페이지이다. 진이 웡Jeanyee Wong의 손글씨가 크리스 커노버Chris Conover가 그린 일러스트레이션의 한 부분을 이루고 있다. "OUR TALE BEGINS"라는 문장이 마치 매우 엄숙한 선서처럼 읽혀서 독자의 시각은 물론 청각에도 영향을 미친다. 타이포그래피가 이야기의 전체 분위기를 조성하는 역할을 하는 것이다.

53. 모리스 센닥과 매튜 마골리스Matthew Margolis가 지은 『멋진 강아지Some Swell Pup』에 나오는 손글씨는 모리스 센닥 그림의 윤곽선과 보조를 맞추어 다양한 굵기로 쓰여 있다. 이 책에는 글자가 많지 않기 때문에 독자가 손글씨를 아무 어려움 없이 읽을 수 있다.

52 ⓒ 크리스 커노버

53 ⓒ 1976 모리스 센닥

8. 인쇄본의 구조

어린이책을 쓰고 그림을 그리기 위해서는 책의 물리적 구조를 포함해 모든 측면을 고려해야 한다. 잘 계획되고 잘 완성된 책을 만들려면 착상에서부터 생산에 이르는 전 과정 중 아주 세세한 부분까지 신경 써야 한다. 무엇이든 운에 맡겨서는 안 된다. 책은 각 부분들이 상호 간에 그리고 전체적으로 조화를 이루어 하나의 유기적 독립체로 통합되어야 한다. 이상적인 책은 내부에서 성장하는 책이다. 다시 말해서, 생산 과정의 모든 세세한 부분이 책의 기본 개념과 조화를 이루어야 한다.

아무리 그림과 이야기가 뛰어나다 해도 무성의한 디자인, 질 낮은 제작 공정 혹은 조잡한 제본 등으로 인해 책의 가치가 떨어질 수 있다. 책에는 어느 하나 중요하지 않은 부분이 없다.

어린이책 그림을 그리는 아티스트들의 목표는 가능한 한 가장 아름다운 책을 만드는 데 있을 것이다. 그렇게 되면 더 많은 독자로부터 관심을 받을 것이고, 그림 작가와 출판사 모두에게 만족감을 줄 것이다. 독자는 그림을 원본이 아니라 인쇄본으로만 보기 때문에 책 제작에 관련된 모든 사람이 그 일러스트레이션에 대해 객관적이고 공정하게 평가하기 위해 최선을 다해야 한다. 더욱 좋은 책을 계획하고 디자인하기 위해서는 아티스트와 작가가 반드시 책의 구조에 대해 이해해야 하며, 제본된 책의 기본 구조가 책 디자인과 일러스트레이션에 영향을 미칠 수 있다는 사실을 인지해야 한다.

이 장에서는 양장본 위주로 다룰 것이다. 양장본이란 인쇄된 종이들을 실로 매거나 풀로 붙이고 속표지로 감싼 다음 딱딱한 겉표지를 씌운 책을 말한다. 미국에서 출판되는 대부분의 그림책이나 이야기책이 이런 형식으로 제본된다. 일부 도서는 '도서관판 library edition'으로도 출판되는데, 도서관판이란 도서관의 많은 사용 빈도에도 견딜 수 있도록 더욱 튼튼한 구조로 제작된 책을 말한다. (우리나라에서는 볼 수 없으나 구미의 경우 도서관판이 따로 있으며 정가도 높다 – 편집자 주)

재킷

재킷은 일반적으로 책 표지를 보호하기 위해 감싸는 한 장짜리 종이로, 책을 알릴 수 있는 내용과 함께 인쇄된다(도판1). 이때 먼지와 수분으로부터 보호하기 위해 종이에다 투명 비닐을 코팅하는 경우도 있다. 재킷의 또 다른 기능은 홍보와 미적 소구력이다.

재킷은 하나의 작은 포스터라 해도 과언이 아니다. 사실 재킷은 책을 홍보하고 예상 구매자들의 관심을 끌어들인다. 재킷은 구매자들의 관심을 끌기 위한 목적을 가지고 있기 때문에 책 내용이나 분위기를 표현하기 위해 눈에 띄는 대담한 디자인이 적용된다. 즉, 한눈에 쉽게 파악할 수 있고 멀리서도 쉽게 눈에 띨 수 있게 디자인된다. 재킷은 문이나 출입구에 비유할 수 있다. 책으로 들어가는 입구 역할을 하기 때문이다. 따라서 책에 나오지 않는 내용을 재킷에 실어서는 안 되며, 책을 솔직하고 당당하게 시각적으로 표현해야 한다.

재킷의 앞면에는 보통 책 제목, 저자와 일러스트레이터의 이름, 그리고 책을 시각적으로 표현하는 디자인이나 일러스트레이션이 실린다. 책등에는 저자의 이름(일러스트레이터의 이름이 함께 실리는 경우도 있다.), 책 제목, 그리고 출판사명이 실린다. 재킷 뒷면은 대체로 일러스트레이션이 실린다. 때로 앞면의 일러스트레이션이 뒷면까지 이어지는 경우도 있는데, 이를 '랩어라운드 재킷wraparound jacket'이라고 부른다. 재킷 뒷면에 책 홍보용 카피가 실릴 때도 있다. 이때 카피 분량을 가급적 줄이는 것이 바람직하다. 자칫 재킷 디자인을 해칠 수 있기 때문이다. 재킷의 가장 큰 목적은 책을 팔기 위함이라는 점을 명심한다.

재킷을 펼치면 두 개의 날개가 나온다(도판2). 앞날개에는 책의 내용이 간략하게 설명되어 있고, 보통 출판사명도 함께 실린다. 뒷날개에는 주로 저자와 일러스트레이터의 약력이 소개되며, 저자나 일러스트레이터의 다른 작품들 목록이 실리는 경우도 있다.

재킷 디자인을 할 때 타이포그래피(제목, 저자 및 일러스트레이터 이름, 카피 등)도 전체 디자인의 한 부분으로 보고, 모든 요소가 조화를 이루도록 해야 한다. 재킷 디자인도 전체 구도의 한 부분으로 생각한다. 재킷용

그림은 책 속에 있는 그림들에서 발전된 것이 최선이기 때문에, 재킷 디자인은 책 속 일러스트레이션 작업이 모두 끝난 뒤나 적어도 스케치가 다 나온 뒤에 하는 것이 여러모로 용이하다.

표지 제본

표지는 두 장의 빳빳한 합지와 그 둘을 중간에서 연결하는 좁고 기다란 합지로 이루어지며, 이 세 합지는 모두 천이나 종이에 감싸인다. 도판3은 책을 둘러싸기 전 제본된 표지의 내부가 어떻게 생겼는지를 보여 준다. 가운데의 좁다란 합지와 양쪽의 큰 합지들 사이가 약간 떨어져 있는데, 이는 책을 열기 쉽게 하기 위함이다. 천이나 종이의 가장자리를 접어서 합지들을 감싼 다음 풀칠을 해서 단단히 붙인다.

도판4에서 보는 바와 같이 표지는 책장들을 감싸고, 지탱하고, 보호하는 기능을 한다. 내구성이 더욱 요구되는 도서관판은 더욱 튼튼한 합지로 만들며, 면지와 습기에 잘 견디도록 부직포를 사용하는 경우가 많다.

대체로 책 표지는 단색을 사용하지만 도서관판(심지어 보급판의 경우도)은 재킷 아트와 함께 미리 인쇄를 한 다음 투명 비닐로 코팅 처리를 하기도 한다. 보급판의 경우 단색을 사용할 때는 표지 앞면에 제목, 장식 디자인 또는 다른 특징적인 문양을 찍을 수 있다. 구리, 알루미늄, 금 같은 금속박으로 찍을 수도 있고, 광택이 있거나 없는 착색박着色箔으로 찍을 수도 있다. 또는 잉크나 박을 쓰지 않고 돋을새김을 하는 엠보싱(민누름) 방식으로 찍을 수도 있다.

책등(도판5)은 표지 앞면과 뒷면이 결합되는 곳이다. 일반적으로 책등에는 재킷이 훼손되거나 분실되었을 경우 서가에서 식별이 가능하도록 저자명, 제목, 출판사명이 찍혀 있거나 인쇄되어 있다. 책등을 따라 가느다란 천 조각(아마포)이 접착제로 붙여 있다. 천이나 종이로 감싸 바른 표지 안쪽 면에다 면지를 접착제로 붙여서 본문과 표지를 합친다.

면지

면지는 표지의 앞쪽 합지 안쪽과 뒤쪽 합지 안쪽에 접착제로 붙이는 한 장의 종이(도판6)로, 속지보다 두꺼운 종이가 쓰이기도 한다. 면지는 책의 속지를 표지와 결합시키고, 합지와 책등에 붙인 천 조각을 숨겨 준다. 면지는 제본의 일부이므로 책의 첫 페이지와 마지막 페이지를 면지와 혼동해서는 안 된다.

책 표지를 펼쳐 보면, 표지를 포장한 천(또는 종이)이 왼쪽 면지의 '테두리'가 된다는 사실을 알 수 있다(도판7). 바로 이러한 효과 때문에 제본용 천(또는 종이)의 색상은 책의 분위기뿐 아니라 면지와도 잘 어울려야 한다.

면지는 단순히 백색을 사용할 수도 있고 매력적인 유색 종이를 사용할 수도 있다. 또는 아티스트의 디자인이 인쇄된 종이를 사용할 수도 있다. 면지는 아마 아티스트가 책에서 순수하게 장식적인 디자인을 사용할 수 있는 유일한 공간일 것이다. 한쪽 면만 사용할 수도 있고 양쪽 펼침면 모두를 사용할 수도 있는데, 어떤 경우든 책

6 면지

7 면지

제본용 천(혹은 종이)

앞쪽의 면지와 뒤쪽의 면지가 동일한 패턴으로 디자인 되도록 해야 한다.

재킷에서 책의 내용과 분위기가 성공적으로 표현되었을 때 독자들의 기대감을 불러일으킬 수 있다. 그림책의 경우 면지가 조악하게 디자인되거나 백지를 면지로 사용하면 독자의 기대감을 크게 떨어뜨리는 결과를 가져온다. 잘 디자인된 면지는 재킷과 책의 첫 페이지를 이어 주는 시각적 교량 역할을 할 수 있다. 마치 영화의 배경 음악처럼, 면지는 권두로 넘어가는 동안 그 책에 어울리는 분위기를 만들어낸다. 이와 같은 방식으로 권두는 본문을 소개하는 역할을 한다.

대수와 접지

책을 인쇄할 때 한 페이지 크기의 종이가 아니라 커다란 전지를 사용한다. 여러 장의 본문 페이지가 전지 한 장에 인쇄되는 것이다. 보통 커다란 종이의 앞뒤에 16쪽을 인쇄한다. 인쇄 작업이 끝나면, 커다란 전지를 접고 재단해서 각 페이지를 얻어낸다. 이때 한 장의 전지에서 얻어지는 한 무리의 페이지를 인쇄 용어로 '한 대臺'라고 부른다. 대라고 부르는 인쇄 단위를 영어권에서는 시그니처signature라고 한다. 원래 시그니처는 접지의 순

서를 혼동하지 않도록 접지 첫 페이지 우측 하단에 알파벳 또는 숫자로 순서를 표시한 '제본용 서명'을 일컫는 말이었다.

표준적으로 한 대는 16쪽이지만, 16쪽 이하로 인쇄되는 경우도 있다. 책의 판형이나 용지의 크기에 따라 한 대에 8쪽, 12쪽, 16쪽, 24쪽 등이 인쇄되기도 한다. 그림책은 보통 32쪽이며, 이 경우 16쪽짜리 인쇄물 2대가 필요하다. 48쪽이라면 3대, 64쪽이라면 4대가 필요하며, 이런 식으로 16배수로 늘어난다.

제본 방식

32쪽 그림책은 접지한 종이 묶음 2대가 필요하다. 이를 제본하는 일반적인 방식은 중철saddle stitching과 평철side stitching, 두 가지이다.

중철 제본은 가운데를 실이나 철사로 맨 다음 제본하는 방식이다(도판8). 중철은 일반 서적에 흔히 사용되며, 이 방식으로 제본된 책은 평평하게 펼쳐진다(도판9).

평철은 접지한 인쇄물의 가장자리를 따라 박음질하는 방법이다(도판10). 책장을 더 단단하게 묶을 수 있어 도서관판 등 내구성이 필요한 책의 제본 방식으로 흔히

거터gutter(펼침면 페이지
가 맞물리는 '안쪽 물림선')

8 9

10 11 12

쓰인다. 하지만 이 방식으로 제본된 책은 평평하게 펼쳐지지 않는다(도판11).

(우리나라에서 그림책은 주로 양장으로 제본한다. 양장은 내지를 실로 꿰매고 재단한 다음 따로 만든 두꺼운 종이 표지를 붙여 제작하는 방식이다. 튼튼하며 책장이 완전히 펴진다 – 편집자 주)

속지

책의 쪽수를 매길 때는 모든 면을 포함시켜야 한다. 이때 면지는 제본의 일부이므로 제외한다. 책장의 각 면이 한 페이지에 해당한다. 면수를 정할 때는 쪽 번호가 나타나 있든 없든 상관없이 헤아려야 하며, 빈 페이지도 모두 포함시켜야 한다.

앞에서 살펴보았다시피, 양쪽 펼침면은 마주 보고 있는 두 페이지를 일컫는다. 제본할 때 이 양쪽 페이지가 만나는 안쪽 물림선 부분을 거터(도판12)라고 부른다.

책의 내부는 권두, 본문 그리고 권말로 구성된다.

권두

권두는 책을 식별하는 데 필요한 예비 정보로, 보통 다음과 같은 요소들로 구성된다.

1. 반표제 페이지(반표지) Half-Title. 보통 1쪽에 나오며 책 제목만으로 구성된다. (부제가 있는 경우에도 부제는 생략하고 제목만 기술한다.)

2. 표제지(속표지) Title Page. 속표지에는 책의 완전한 제목, 저자명(또는 옮긴이나 엮은이), 일러스트레이터, 그리고 출판사 등의 정보가 포함된다. 속표지는 3쪽에 나오거나 2~3쪽에 걸쳐 양쪽 펼침면으로 구성되기도 한다. 한쪽 면만 사용할 경우에는 오른쪽 페이지(3쪽)에 나오며, 왼쪽 페이지(2쪽)에는 권두화frontispiece를 싣는다. 덜 바람직하지만 그냥 여백으로 놔둘 수도 있다.

3. 판권 페이지 Copyright Page. 판권 페이지에는 저작권 표시인 ⓒ, 저작권 연도, 저작권자명 등으로 구성된 저작권 사항을 표시한다. 여기에는 CIP 데이터(출판예정도서표준목록Cataloging in Publication, CIP)도 포함된다. 판권 페이지는 원칙적으로 속표지 뒷면이나 4쪽에 나와야 한다.

4. 헌사 Dedication. 헌사가 있을 경우는 판권 페이지와 마주 보는 면(5쪽)에 단독으로 싣는 것이 이상적이다. 공간의 제약이 있는 경우는 4쪽에 저작권 정보와 구별되게 실을 수도 있다. 가끔씩 반표지에 싣는 경우도 있다. 저자와 일러스트레이터가 모두 있을 경우는 둘 다 이니셜로 표시한 헌사를 함께 실을 수 있다.

가급적 본문(그림으로만 된 책일 경우는 그림)은 5쪽 이전에 시작하지 않도록 한다. 책이 시작되는 과정의 우아한 느낌을 전달하기 위한 공간을 충분히 확보하는 것이 좋다. 독자로서도 서둘러 본문으로 뛰어드는 것보다 서서히 여유롭게 들어가는 것이 더 즐겁다. 하지만 지면이 부족할 경우는 반표지를 건너뛰고 곧바로 1쪽을 속표지로 하고, 저작권 정보와 헌사는 그 뒷면인 2쪽에 실은 다음, 3쪽부터 본문을 시작할 수도 있다.

본문

책의 몸통이라 할 수 있는 본문은 왼쪽 페이지는 비우고 오른쪽 페이지부터 시작하거나, 때로는 양쪽 펼침면으로 시작할 수도 있다. 그림책에서 본문은 32쪽이나 그 앞쪽에서 끝날 수 있다. 이야기는 한 면이나 양쪽 펼침면 단위로 전개시킬 수 있는데, 후자의 경우는 그만큼 이야기를 담을 공간이 줄어들 수 있다.

그림책은 대부분 32쪽으로 되어 있지만, 경우에 따라 24쪽, 드물게 40쪽이나 48쪽으로 구성되기도 하고, 64쪽으로 끝나기도 한다. 64쪽을 초과하는 그림책은 매우 드물다.

재킷 면지

속표지 저작권 페이지 본문

13

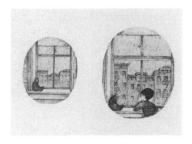

14

이야기책은 32쪽을 넘는 경우가 대부분이지만, 위와 똑같은 원칙이 적용된다. 책의 쪽수를 임의적으로나 자의적으로 정해서는 안 된다. 그 책이 필요한 것 이상으로 페이지를 늘릴 필요는 없다.

권말

권말은 본문 다음, 책의 맨 마지막에 나오는 부속 정보이다. 여기에는 부록, 주석, 용어 풀이, 서지 정보, 그리고 색인 등이 수록된다. 그림책이나 이야기책에는 이러한 정보들이 포함되지 않는 것이 일반적이다. 하지만 권말을 넣을 경우에는 해당 면을 반드시 포함시켜서 총 쪽수를 정해야 한다.

책의 구조가 그림에 미치는 영향

책을 구성하는 모든 요소가 그림에 영향을 미친다. 앞에서도 얘기했지만 재킷이 만들어낸 분위기는 면지로, 그리고 권두로 자연스럽게 이어져야 한다. 그러한 분위기를 유지하기 위해 권두 페이지에 일러스트레이션을 사용하는 책들도 있다. 물론 디자인과 타이포그래피는 권두뿐 아니라 책 전체에 걸쳐서 결정적 역할을 한다.

예컨대 도판13에서 재킷과 표제지 사이에 있는 면지가 백지일 때는 그 흐름이 끊긴다. 그런 다음 표제지와 본문 첫 페이지 사이에서 또다시 흐름이 중단된다. 하지만 세심하게 계획하면 이러한 흐름의 끊김을 피할 수 있다. 예컨대 나는 『월요일 아침에』에서 권두 페이지를 거쳐 본문으로 독자를 안내하는 하나의 장치로서 점차적으로 커지는 타원을 사용했다(도판14). 하지만 저작권 페이지와 헌사 페이지도 권두의 다른 페이지와 어울리도록 디자인했더라면 더 좋았을 것이다.

책 일러스트레이션 작업을 할 때는 반드시 책의 구조를 염두에 두고 그림을 계획해야 한다. 최선의 결과물을 얻으려면, 책에 몇 대가 필요하고, 본문은 몇 쪽부터 시작하며, 제본은 어떤 방식을 택할 것인지 제작 담당자나 아트 디렉터를 통해 알아보아야 한다.

마주 보는 두 페이지가 정렬이 맞지 않아 이미지가

깨지는 문제가 발생할 수 있다. 따라서 책을 디자인할 때는 반드시 이러한 문제를 염두에 두어야 한다. 도판15 에서 볼 수 있듯이, 비록 정렬이 딱 맞지 않아 다소 눈에 거슬리더라도 일반적으로 양쪽 펼침면에는 수평선이 비스듬한 대각선보다 정렬시키기 더 쉽다.

양쪽 펼침면을 사용하는 일러스트레이션의 경우, 특히 인물과 같은 중요한 요소는 거터 근처에 배치하지 않는다. 그러지 않으면 도판16과 같은 결과를 만들 수 있다. 이 경우 거터 부분에 배경을 배치하면 약간의 손실은 있을지라도 이미지가 크게 일그러지거나 훼손되는 일은 막을 수 있다. 도판17에서 만약 집과 해를 그림 중앙이 아니라 한쪽 면에 배치했다면, 정렬이 맞지 않는 부분이 눈에 덜 거슬렸을 것이다. 이러한 손실을 피하기 위해서는 그림의 구도를 잡을 때 인물과 같은 중요한 디테일을 거터 근처에 배치하지 않도록 한다.

시중에 나와 있는 책들을 살펴보면 책의 제작 퀄리티를 판단하는 안목을 기를 수 있다. 책의 제본 상태를 살펴보자. 접착제가 얼마나 많이 사용되었나? 마무리는 깔끔하게 되어 있는가? 책등의 합지도 살펴보자. 합지가 튼튼한가? 무게는 적당한가? 또한 천의 모양새나 느낌은 어떤가? 그리고 책등 안쪽도 들여다보자. 덧대어져 있는 것이 천인가 종이인가? 이러한 측면들은 출판사가 책의 물리적 형태를 제작하는 데 얼마나 신경을 쓰고 있는지를 알 수 있는 바로미터이다.

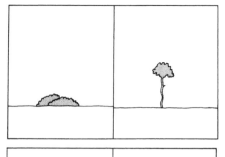
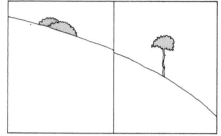

15

16

17

「숲 속의 병사와 황제」 중에서

3부 그림 그리기

내가 백열 살이 되면 내가 그린 모든 것, 점 하나 선 하나가 독자적인 생명력을 갖게 될 것이다.
_ 호쿠사이Hokusai

『도망자 요나와 다른 이야기들』 중에서

9. 일러스트레이션의 목적

하나의 어려움을 또 다른 어려움으로 풀려는 일러스트레이션은 아무것도 해결하지 못한다.
_호레이스Horace

일러스트레이션의 주요 기능은 본문을 명확히 조명하고 좀 더 이해하기 쉽게 설명하는 것이다. 중세 시대 서적에서는 일러스트레이션을 '일루미네이션illumination(빛, 조명)'이라고 불렀으며, 일러스트레이션이라는 말은 '환하게 만들다light up', '밝히다 illuminate'의 의미를 가진 라틴어에서 나왔다.

그림은 주제를 시각적으로 구체화하기 때문에 글의 의미를 명확히 하는 데 도움을 준다. 이러한 명확성은 문자적 의미에 대한 정확한 표현, 더 나아가 글의 분위기와 느낌까지 아우르며 얻어진다. 또한 그림은 독자가 놓쳤거나 완전히 이해하지 못한 세부 정보를 제공하기도 하는데, 이로써 글이 새롭게 조명되는 것이다. 따라서 일러스트레이션의 목적은 본문의 해석이라는 가장 소박한 역할에서부터 영적 정신적 계몽이라는 지극히 차원 높은 목표에 이르기까지 그 범위가 넓다.

또한 일러스트레이션은 본문을 장식하는 역할을 한다. 사실 중세의 아티스트들은 그림책에 금박을 입혀서 문자 그대로 지면을 '밝게 빛나게' 했다. 하지만 그림이 본문을 장식하는 데는 금박도, 장식적인 디자인도 필요하지 않다. 그림은 그림 자체로 장식의 역할을 한다. 단지 그림을 삽입하는 것만으로도 책의 미적 가치를 드높이고, 독자가 독서할 때 느끼는 피로감을 해소시켜 준다. 사실 아티스트는 본문을 장식하는 데는 전혀 신경 쓸 필요가 없다. 이는 일러스트레이션 과정에서 자연스럽게 해결된다. 아티스트는 본문의 내용을 완벽하게 이해하고, 본문을 그림으로 명확히 표현하는 일에만 집중하면 된다.

그림의 가독성을 높이는 요인

글의 의미를 명확히 전달하기 위해서는 그림 자체가 명확해야 한다. 그림의 가독성(정보 전달력)은 독자가 그 내용과 형식을 얼마나 쉽게 그리고 흥미를 느끼며 인식할 수 있는지에 달려 있다. 정적인 요소와 동적인 요소, 중요한 디테일과 중요하지 않은 디테일, 그리고 주제와 배경을 독자가 쉽게 구별할 수 있어야 한다. 만약 어떤 그림의 내용을 이해하는 데 과도한 노력이 필요하다면, 독자가 그 그림에 흥미를 느낄 가능성은 그만큼 적어질 것이다. 그림은 사람들을 어리둥절하게 만드는 수수께끼가 되어서는 안 된다. 잘 읽히지 않는 그림은 일러스트레이션의 기본 목적에 반하는 그림이다.

1. 이 그림은 얀 왈의 『멋진 연』에서 내가 작업한 일러스트레이션이다. 글에서 묘사된 그대로를 그림으로 보여 줌으로써 본문을 명확하게 전달하고자 했다. 선명한 윤곽선과 대비가 뚜렷한 단조로운 색상들이 독자로 하여금 인물과 배경을 쉽게 구별하도록 하므로 가독성이 높다고 할 수 있다. 또한 독자가 숨 돌릴 수 있는 여백도 충분하다. 전체적으로 단조로운 색상 톤, 뚜렷한 형태, 단순한 구성이 본문을 명확히 하면서 책의 장식성도 높이는 조화로운 양식을 만들어내고 있다.

2. 이 그림은 아이작 바셰비스 싱어가 쓴 『이야기꾼 나프탈리Naftali the Storyteller』에 나오는 한 장면으로, 마고 제마크가 그렸다. 제마크는 그림을 통해 등장인물들이 하는 일뿐 아니라 그들의 외모와 표정을 생생하게 묘사하고 있다. 그림은 매우 단순한 방식으로 탄탄하고 명확하게 그려졌다. 비록 손으로 대충 그린 스케치처럼 보이지만, 선의 굵기를 다양하게 해서 인물들에게 부피감을 주었다. 이따금씩 보이는 여러 겹의 선으로 표현된 부분(수염, 머리카락, 돈, 옷의 주름 등)은 이 흑백 그림에 '회색'의 색감을 부여한다.

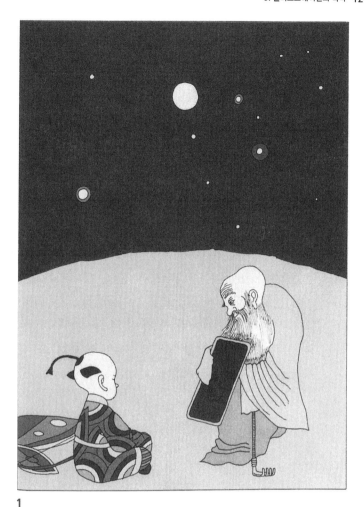

1

2 © 1976 마고 제마크

3

4

3. 이 그림은 읽어내기 매우 힘든 사례. 불명확한 명암 대비와 어지러운 선들이 형상과 배경을 구별하기 어렵게 한다.

4. 구스타프 도레Gustave Doré가 그린 일러스트레이션은 도판3의 그림처럼 어두우며, 강하고 굽은 수많은 선으로 이루어져 있다. 하지만 이 그림은 아주 쉽게 읽힌다. 빛 처리와 명암 대비가 그림에서 가장 중요한 부분에 주목할 수 있게 도와준다.

5. 사진도 예외 없이 가독성 결여라는 문제에 맞닥뜨릴 수 있다. 어린이책에 실리는 사진들 중에는 시선을 분산시키는 디테일을 너무 많이 담아서 읽어내기 힘든 경우가 많다. 내가 찍은 이 사진이 그 예이다. 이 사진에서는 중요한 디테일과 중요하지 않은 디테일을 구별하기가 어렵다. 그 결과 양자가 모두 독자의 주목을 끌기 위해 다투는 상황이 벌어진다.

6. 타나 호번Tana Hoban의『밀기-당기기, 비우기-채우기Push-Pull, Empty-Full』에 나오는 이 두 사진은 도판5와는 대조적으로 사진에서 드러내는 디테일이 선택적이다. 각 시계와 배경 사이에 뚜렷한 차이를 보일 뿐 아니라, 두 시계도 서로 대조적이다. 또한 '배우-무대'의 관계를 쉽게 읽어낼 수 있다.

디테일과 전체

디테일이 그림의 가독성을 높이는 측면도 있지만, 디테일을 지나치게 강조하면 오히려 가독성에 악영향을 끼칠 수 있다. 모든 디테일이 서로 잘 융화되어 전체 통일감을 해치지 않아야 좋은 그림이라 할 수 있다. 디테일과 전체 그림의 가독성 사이에 균형을 잡는 일이 바로 일러스트레이터가 해야 할 일이다.

평생 동안 옛 거장들의 그림을 연구해 온 화가 피터 홉킨스Peter Hopkins는 다음과 같이 말했다.

일반적으로 옛 거장들은 보는 사람이 아무런 의혹을

5

6 ⓒ 타나 호반

가지지 않도록 객체를 완벽하게 표현하고자 했다. 즉 옛 거장들은 그림 속에서 모든 것을 설명하는 경향이 있었다.

또한 옛 거장들은 되도록이면 주제를 많이 보여 주려 했다. 예컨대 어떤 인물을 묘사할 때 한쪽 손을 보이게 할 것이냐 아니면 양손을 보이게 그릴 것이냐를 결정해야 한다면, 그들은 양손을 모두 그리는 쪽을 택할 것이다. 그리고 인물의 발을 그릴 때도 임의로 한쪽이나 양쪽 발을 숨기기보다는 될 수 있으면 양쪽 발을 모두 드러내 보일 것이다….

(하지만) 그림을 구성하는 모든 형태를 드러내어 시각적으로 설명하려는 옛 거장들의 이러한 원칙은 전체적인 통일감을 추구하는 다른 규칙들과 적절한 균형을 이루어야만 했다.

7. 모리스 센닥이 그린 이 그림은 『노간주나무와 다른 그림 형제 이야기들The Juniper Tree and Other Tales from Grimm』 중 「고블린들The Goblins」이라는 이야기에 실린 것으로, "갑자기 작은 고블린이 많이 나타났어요."라는 본문의 글을 대단히 독창적으로 해석한 사례이다. 예술성 높은 판타지 일러스트레이션답게 구체적이면서 대단히 사실적인 디테일로 구성했지만, 전체적으로는 판타지 세계를 그리고 있다. 동물 캐릭터들이 마치 악령에 사로잡힌 것처럼 보인다.

이 그림은 디테일이 전체적으로 통일성과 균형을 이루는 것이 무엇인지를 보여 주는 좋은 사례이다. 여기 나오는 형상들은 입체적이고, 밝은 부분과 어두운 부분이 번갈아 나옴으로써 뚜렷한 명암 대비를 이루면서 시각적으로도 명료하다. 그림 속의 많은 요소가 전경이 됨과 동시에 다른 전경의 배경이 되어 줌으로써 정적이면서도 동적인 성격을 동시에 가진다.

사실 이 그림은 다소 '어수선한' 구성으로 인해 자칫 가독성이 떨어질 위험이 있었지만, 지면 가장자리를 두르고 있는 널찍한 흰 테두리가 그런 어수선함을 상쇄시키는 데 큰 역할을 하고 있다. 흰 여백의 적절한 사용으로 그림의 가독성을 높였을 뿐 아니라, 그림을 작은 프레임 안으로 가둬 넣음으로써 극적 느낌을 더했다.

8

9

10

8. 노턴 저스터가 쓴 『우리 마을에 수상한 여행자가 왔다Alberic the Wise』의 주인공은 미술관에 걸린 그림 속으로 들어가서 모험을 펼친다. 도메니코 뇰리의 그림을 보고 있으면 나 자신도 이야기 속 주인공처럼 그림 속으로 걸어 들어갈 수 있을 것만 같다. 센닥의 그림(도판7)처럼 뇰리의 그림도 글이 만들어낸 상상의 세계를 사실적이고 구체적인 표현으로 명확하게 보여 준다. 디테일이 풍부함에도 주제가 명확하고 입체적이다. 사실 바로 이 3차원적 드로잉 기법이 디테일들을 조직해 더욱 큰 요소에 예속시킴으로써 가독성을 높이는 결과를 낳았다. 밝음과 어둠을 번갈아가며 배치해서 달빛을 받아 환하게 빛나는 듯한 효과를 냄과 동시에, 독자가 수많은 디테일을 즐겁게 감상할 수 있게 이끈다.

9. 부테 드 몽벨Boutet de Monvel의 『잔 다르크Joan of Arc』에 나오는 한 장면으로, 이 그림 역시 디테일이 풍부함에도 가독성이 높다. 디테일들이 그림에 흥미를 더해 주면서도 전체 그림에 예속되어 있다. 인물들, 무기들, 사다리들 등이 대각선 방향으로 휩쓸고 올라가는 강렬한 구도 속에 잘 녹아들어 있다. 하지만 잔 다르크의 멋진 모습은 독자의 시선이 대각선을 따라 올라가기 전에 잠시 멈추게 만든다.

10. 이 그림은 러시아 민담을 그린 이반 빌리빈Ivan Bilibine의 일러스트레이션으로, 매우 장식적이고 풍부한 디테일을 담고 있다. 그럼에도 가독성이 높은 이유는 성 앞의 풀밭처럼 눈이 쉴 수 있는 공간이 마련되어 있기 때문이다. 뇰리의 그림(도판8)처럼 여러 디테일이 더욱 큰 단위를 형성하고 있으며(왼쪽 전경에 있는 나무 잎사귀들과 같이), 좀 더 여유 있는 영역들과 균형을 이루고 있다.

가독성의 다양한 의미

가독성을 고려해야 한다는 말은 한눈에 모든 것이 파악되도록 대담한 요소들로 가득한 포스터처럼 그려야 한다는 의미가 아니다. 천천히 눈에 들어와서 독자의 마음

속에 긴 여운을 남기는 미묘하고 섬세한 그림도 가독성
이 높을 수 있다.

때로는 그림의 디테일보다 전체적인 분위기가, 내용
전달보다는 느낌이나 분위기가 더 중요할 수 있다. 이는
특히 서정적인 운문 형식의 글을 표현한 일러스트레이
션에 적용되는 사실이다. 이 경우 가독성은 다른 의미를
갖는다.

그림이 특정 목적에 기여한다면, 독자의 즐거움을 도
외시하지 않는 한 가독성이 약간 떨어지더라도 정당화
될 수 있다. 가독성과 관련된 모든 사항을 균형 있는 시
각으로 평가하기 위해 현명한 판단력이 필요하며, 이러
한 판단력은 부단한 연습을 통해 만들어진다.

무엇보다 일러스트레이션 작업에 진지한 태도로 임
해야 한다. 그림의 주제를 이해하고 존중하며 이야기에
충실한 방식으로 표현하자. 또한 명확한 그림을 창조하
기 위해서는 반드시 선명한 심상을 가져야 한다. 만일
이야기의 모든 요소를 이해하고 충분히 고려했다면, 이
런 측면들이 그림 속에 고스란히 반영될 것이다.

무릇 그림은 모호해서는 안 된다. 그림의 주제는 숙
련된 기술로 명료하게 그려져야 하며, 독자가 그림 속의
다양한 요소를 쉽게 구별할 수 있도록 대비되게 그려져
야 한다. 또한 아무리 복잡하고 빽빽하게 그려진 그림이
라 할지라도 '숨 쉴 여지'와 눈에 휴식을 주기 위해 깔끔
하게 정돈된 영역이 있어야 한다.

11. 이 그림은 아이작 바셰비스 싱어의 『노예 엘리야』에
실린 안토니오 프라스코니의 일러스트레이션이다. 본문
에서 묘사되지 않은 배경을 그림에 그려 넣음으로써 작
가의 글을 보충하여 확장시킨 사례다. 또한 고서에 나오
는 소박한 목판화를 연상시키면서 고대 전설을 각색한
싱어의 글을 돋보이게 만든다. 균일하게 표현된 하늘과
뚜렷한 대조를 이루는 굵은 윤곽선과 색상이 가독성을
높인다.

12. H. R. 헤이즈와 다니엘 헤이즈의 『찰리가 노래를 불
렀어요』에 실린 내 그림은 프라스코니의 일러스트레이
션(도판11)과는 대조적으로 무척 섬세하다. 구불구불한

11 ⓒ 1970 안토니오 프라스코니

12

13

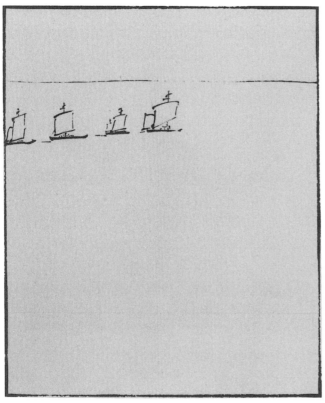

14

선, 연한 색조, 앙증맞은 세부 묘사 등이 판타지 세계를 더욱 친밀하게 표현하고 있다.

13. 도레는 프랑수아 라블레François Rabelais의 『팡타그뤼엘Pantagruel』에서 활력 넘치는 그림으로 색다른 판타지 분위기를 창조했다. 캐리커처 같은 특징을 가지고 있지만, 과장되게 일그러진 세부 묘사가 주제를 압도하지는 않는다. 표현적이면서도 가독성 높은 일러스트레이션의 좋은 사례다.

14. "그들이 항해하는 동안 다른 배들과 온갖 분야의 기술자들이 합류했다…. 다른 배의 선장들이 리 포가 바다 괴물과 싸우러 항해하는 중이라는 것을 들어 알고 있었던 것이다." 이는 장 러셀 라슨Jean Russell Larson이 쓴 『명주실 잣는 사람들Silkspinners』의 본문 일부이다. 나는 글에서 설명되지 않은 세부 정보들을 그림 속에 채우려고 하기보다, 이야기의 분위기를 환기시키는 일러스트레이션을 원했다. 그 결과 아무것도 그려지지 않은 텅 빈 여백 - 긴장감과 바다 괴물과 대적하기 위해 나아가는 배들의 움직임을 암시한다 - 이 대부분을 차지하는 극도로 미니멀한 그림이 완성되었다. 하지만 가독성은 잃지 않았다.

내용과 형식

뛰어난 일러스트레이션은 적어도 두 가지 측면을 만족시킨다. 독자에게 주제를 정확하게 묘사하면서 이야기를 들려주는 측면과, 그림의 추상적 양식이 형식에 특징과 강점을 부여하는 기하학적 기저 구조를 가지면서 스스로 생명력을 갖는 측면이다.

한 작은 소년이 거대한 떡갈나무 앞에 서 있는 이야기를 상상해 보자. 좋은 일러스트레이션은 떡갈나무와 소년을 정확하게 묘사함으로써 첫 번째 측면을 만족시킬 것이다. 하지만 뛰어난 일러스트레이션은 그 내용을 디자인적으로 구현할 것이다. 그럼으로써 떡갈나무는 정확하게 묘사될 뿐 아니라 하나의 형태로서 생명력과 실체를 가지게 되는 것이다.

오직 첫 번째 측면만 만족시키는 그림은 일러스트레이션으로 용인되는 반면, 오직 두 번째 기능만 만족시키는 그림은 좋은 디자인은 될 수 있을지라도 일러스트레이션으로서는 부족하다. 뛰어난 일러스트레이션이 되려면 이 두 가지 측면을 모두 충족시켜야 한다. 비록 책에서의 그림은 좋은 디자인이 되기보다 적합한 일러스트레이션이 되는 것이 더 중요하지만, 이 두 가지 측면을 만족시킬 때 더 큰 보상이 따른다.

하지만 항상 염두에 두어야 할 점은 일러스트레이터는 글 작가의 협력자로서 독자의 심상을 구체화하고 본문의 이해를 높여 주는 존재라는 사실이다. 따라서 독자들을 오도하지 않으려면 본문의 정확한 해석에 주의를 기울여야 한다.

15. 드니 디드로Denis Diderot의 『백과사전Encyclopedia』에 실린 이 그림은 18세기 화약 공장의 내부를 정확하게 묘사하고 있다. 이 그림은 마치 깨끗하고 잘 설계된 작업장이 방문객을 유혹하듯 독자를 유혹한다. 하지만 그림의 뛰어난 명확성은 그 소박한 목표를 훨씬 뛰어넘어 화약 제작에 눈곱만큼도 관심이 없는 사람조차도 즐겁게 감상할 수 있게 한다. 주제가 정확하게 표현되었을 뿐 아니라, 기하학적 기저 구조가 조화로운 구도를 만들어 그림에 아름다움을 더한다. 이 그림은 내용

15

16

17

과 형식이 성공적으로 융합된 훌륭한 사례다.

16. 찰스 디킨스의『니콜라스 니클비Nicholas Nickleby』에서 피즈Phiz(해블롯 나이트 브라운)가 그린 이 일러스트레이션은 이야기의 내용을 성공적으로 전달하고 있다. 피즈는 장소와 등장인물들의 복장에 주의를 기울이면서 시대적 배경을 상세하게 묘사하고 있다. 특히 인물들의 몸짓이나 위치 등은 단순한 시대 묘사를 넘어서 등장인물들의 심리 상태까지 암시하고 있다. 주제뿐 아니라 분위기도 효과적으로 표현한 것이다.

17. 루이스 캐럴Lewis Carroll의『거울 나라의 앨리스Through the Looking Glass』에서 존 테니얼John Tenniel이 그린 일러스트레이션은 피즈의 그림과 크게 다르다. 이 그림은 주제를 상세하고 정확하게 묘사하는 것에 더하여 형태에 대한 뚜렷한 인식을 보여 준다. 기하학적 기저 구조가 그림의 다양한 요소(특히 말과 기사들)를 마치 돌에 새긴 것처럼 단단해 보이게 한다.

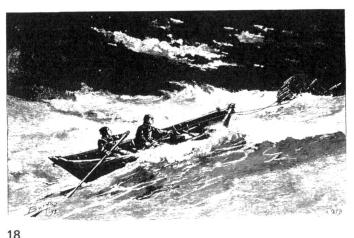

18

18. 아동 잡지《세인트 니콜라스St. Nicholas》에 실린 번즈M. J. Burns의 목판화는 매우 그래픽적이다. 소재를 적절하게 묘사하고는 있지만, 이 그림에서는 앞의 일러스트레이션(도판17)에서 볼 수 있는 형태와 구조에 대한 뚜렷한 인식이나 다음에 나오는 도레의 일러스트레이션에서 보이는 극적 효과가 느껴지지 않는다.

19. 새뮤얼 콜리지Samuel Coleridge의『옛 뱃사람의 노래The Rime of the Ancient Mariner』에 나오는 이 그림은 도레의 작품으로, 높은 가독성과 사실적인 특징에 더하여 대단히 극적이고 역동적이다. 오케스트라 연주 같은 강렬한 율동성마저 느껴질 정도다. 거센 파도의 패턴, 속수무책으로 흔들리는 배, 그림 중앙의 강렬한 빛, 이 모든 것과 더불어 전체 디자인이 그림의 주제를 더욱 강렬하고 인상적으로 묘사한다.

19

20

21

22

다양한 가능성

이 장에서 소개한 그림들은 최대한 온건한 작품을 엄선한 것이지만, 그럼에도 효과적이고 가독성 높은 일러스트레이션 창작의 다양한 가능성을 보여 준다. 그중 몇몇은 어린이책에 실린 일러스트레이션이 아니고 유아들에게 적합하지 않지만, 장차 일러스트레이터가 되고자 하는 사람들에게 탁월한 본보기로서, 그리고 다른 접근법의 사례로서 큰 도움이 될 것이라고 믿는다.

묘사적 측면이 두드러지는 사례도 있고, 특별한 느낌이나 분위기를 불러일으키는 암시적 효과를 내는 사례도 있다. 또한 어떤 그림은 장식적 특징이 강한 반면에 표현적인 요소들을 강조한 그림도 있다. 하지만 훌륭한 일러스트레이션은 위에 언급한 여러 측면을 한데 잘 버무려서 그림의 의미를 더욱 풍부하게 하고 독자들의 즐거움을 한층 더 높인다.

20. 앞에서 살펴본 사례(도판15)와 마찬가지로, 『백과사전』에 나오는 이 일러스트레이션도 관련된 주제를 설명할 뿐 아니라 페이지를 장식하는 역할을 한다. 18세기 케이스 공방의 작업 광경과 연장들이 여러 디테일과 더불어 정밀하게 표현되어 있다. 그림 속 인물들이 제각기 다른 방향으로 움직이는 모습은 발레의 한 장면을 보는 것 같다. 창문을 통해 들어오는 빛은 마치 무대를 비추는 조명 같은데, 이것이 기본 디자인을 강조하고 그림의 여러 요소를 통합하는 역할을 한다.

21. 토머스 뷰익Thomas Bewick의 알파벳 일러스트레이션은 매우 장식적이다. 이 장식성은 시각 자료라는 기능적 측면에서 비롯한다. 디드로의 일러스트레이션(도판20)과 달리 사실적이거나 묘사가 정교하지도 않다. 하지만 각 알파벳 문자에 해당하는 이미지에 대한 충분한 정보를 제공한다.

22. 이 일본 그림은 동양화 특유의 절제된 묘사와 자유로운 필법으로 그려졌지만, 그래도 여전히 많은 정보를 담고 있다. 나뭇가지 다발을 머리에 이고 있는 두 여인

23

24

25

에 관한 핵심 정보가 쉽게 읽힌다. 또한 힘찬 필획에서 생동감과 풍부한 조형성을 느낄 수 있다. 마치 여인들이 살아 움직이는 것 같다.

23. 『열정적인 여정Passionate Journey』에 나오는 프란스 마세리엘Frans Masereel의 판화는 즉각적이면서도 표현적인 특징을 보여 준다. 비록 뭉게뭉게 피어오르는 연기와 철로를 표현한 방식이 그래픽적이기는 해도 기차의 특징을 잘 살려내고 있다. 강렬한 흑백 대비, 목판화의 날카로운 선, 그리고 간략화한 형태들은 가독성이 뛰어난 포스터 같은 효과를 만들어낸다.

24. 이 그림은 프랑수아 라블레의 소설에 나오는 구스타프 도레의 일러스트레이션으로, 다른 사례들에 비해 사실적으로 묘사되지는 않았지만 여전히 가독성이 높다. 비록 세부 묘사의 상당 부분이 불분명하긴 해도 전쟁터의 광란적인 움직임은 분명하게 표현되어 있다. 전체 디자인과 그림의 주제가 세부 요소들을 암시하고 설명한다. 예컨대 말에 올라탄 군인들의 형상들 중 단 몇 명만 알아볼 수 있지만, 책 본문에서 설명한 전쟁터의 혼란스러운 분위기를 독자가 경험하기에 충분한 정보를 담고 있다.

25. 중세를 무대로 한 이 그림에서 도레는 건물들을 실제 모습 그대로 그리지 않았지만, 디테일과 3차원 공간을 사용함으로써 주제가 실감나고 있음직하게 보인다. 형태들이 비록 유동적이고 꿈틀꿈틀 움직이는 듯한 느낌을 주지만, 기하학적 기저 구조에 입각해서 그려졌기 때문에 전체적으로 견고해 보인다. 그와 동시에 극적인 조명과 전체 디자인에 잘 스며드는 디테일로 도레는 매우 강렬한 분위기의 표현적인 그림을 창조해냈다.

26. 장 러셀 라슨의 『명주실 잣는 사람들』에서 내가 그린 이 일러스트레이션은 오직 장소의 분위기만을 강조한 그림이다. 세부 묘사가 많이 생략되어 있음에도 풍경의 전체 분위기는 명확하게 전달된다. 이 그림은 상세한 설명이 아닌 전체 분위기를 암시하는 기능을 가진다. 장

식적인 디자인 없이 오직 하나의 그림으로써 지면을 장식하고 있다.

27. 『청혼하러 간 개구리A Frog He Would A-Wooing Go』에 나오는 랜돌프 칼데콧의 이 소박한 그림은 내용의 핵심을 군더더기 없이 전달하고 있다. 칼데콧의 일러스트레이션이 가지는 강점은 콘셉트의 명확성, 활력적인 드로잉, 풍부한 조형성 등에서 나온다. 칼데콧은 안달복달하지 않고 평온하게 시적 정취를 그림 속에 잘 살려내고 있다.

26

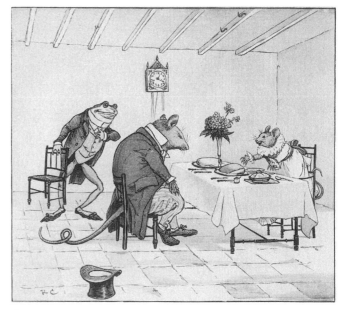

27

10. 형상과 사물 그리기

드로잉 없이는 일러스트레이션이 존재하지 않는다. 아티스트가 이야기의 시각적 콘텐츠를 형상화하고 전달하는 것도 바로 드로잉을 통해서이다. 드로잉은 분위기나 색과 같은 그림의 다른 측면들이 의지하는 기본 토대이다.

드로잉을 위한 최선의 방법은 가능한 한 인물, 풍경, 동식물, 무생물 등 자연을 직접 관찰하면서 그리는 것이다. 이렇게 하면 그림을 그리면서 비교해 보고 그림을 수정할 수 있는 명확한 참고 자료를 확보할 수 있다. 오로지 상상력에만 의지해서 그림을 그리면 애매한 결과물이 나올 위험이 크다.

의식하지 않고도 술술 써지는 손글씨처럼 자연스럽게 그려질 때까지 드로잉 연습을 꾸준히 해야 한다. 이런 수준에 도달하면 머릿속에서 아이디어가 술술 나오기 시작할 것이다. 내게 있어 드로잉은 나의 생각과 비전을 명료하게 만들어 준다. 머릿속에서 흐릿하고 모호하게 떠오른 그림들이 드로잉을 통해 점차적으로 분명해지고 구체화되는 것이다.

꾸준한 드로잉 연습이 주는 또 다른 이점은 그림을 그리다 보면 다른 그림에 대한 아이디어가 꼬리에 꼬리를 물고 떠오르는 일이 종종 일어난다는 것이다. 하지만 연필이나 붓을 손에 쥐고 그릴 때라야 비로소 이러한 신명나는 여정이 시작된다.

인물 드로잉의 기초

사람의 형상은 복잡한 형태 때문에 가장 그리기 힘든 주제이다. 프랑스 시인 폴 발레리Paul Valéry도 지적했다시피, 우리가 인체에 대해 친숙하기 때문에 실수나 부정확한 부분이 곧바로 드러나 보인다. 인물을 그리는 방법은 수없이 많다. 이 장에서 의도하는 바는 어떤 특정한 방법을 권장하려는 것이 아니라, 지금까지 나에게 도움이 되었고 독자들의 시간을 절약하리라고 여겨지는 몇 가지 중요한 사실을 알려 주려는 것이다.

평면적 그림과 입체적 그림

드로잉의 두 가지 주요한 접근 방식은 2차원적 방식(그림 속의 전경과 배경을 모두 '평면적'으로 표현하는 것)과 3차원적 방식(그림 속의 모든 요소를 '입체적'으로 표현하는 것)이다. 일반적으로 평면적 드로잉은 고대 이집트의 벽화에서와 같이 평면을 강조하는 명확하고 연속적인 윤곽선으로 이루어진다. 반면에 입체적 드로잉은 부피감을 암시하기 위해 음영 표현과 더불어 부드럽고 끊어진 선으로 표현된다. 르네상스 전성기의 그림들은 입체적 그림의 좋은 사례이다.

1. 왼쪽 인물은 굵기가 일정한 선으로 그려져 있어서 평면적으로 보인다. 오른쪽 그림은 윤곽선의 굵기가 고르지 않고 선의 강약이 표현되어 있어서 형상이 좀 더 입체적으로 보인다.

2. 왼쪽 그림과 같이 굵고 진한 윤곽선을 가진 그림에 음영을 추가하면, 특징이 확연히 다른 두 종류의 선이 서로 겉도는 느낌을 준다.

3. 반면에 왼쪽 그림에서와 같이 윤곽선이 너무 진하지 않으면 부피감을 암시하는 음영과 잘 어우러질 수 있다. 사실 윤곽선이 적을수록 형상은 더 입체적으로 보인다.

4. 그림에서 입체적 효과를 내려면 형상을 조각상이라

1

2

3

4

5

6

7

8

고 생각하면서 그려 본다. 윤곽선은 성기게 그리되, 한 덩어리라는 느낌을 잃지 않도록 한다. 예를 들면, 연속된 선으로 그리더라도 곳에 따라 윤곽선의 굵기를 다양하게 해서 그릴 수도 있고, 끊어졌다 이어졌다 하는 식으로 그릴 수도 있다. 명암 표현도 깊이의 환영과 3차원적 형태를 만들어내는 데 도움이 된다.

5. 초보자들은 평면적 그림이 입체적 그림보다 쉽다고 여길지도 모른다. 하지만 여기 예시된 그림에서와 같이 생기 없고 뻣뻣한 결과물이 나올 위험성이 크다.

9

6. 이 두 그림은 초보자들이 평면적 드로잉 기법으로 그림을 그릴 때 흔히 저지르는 실수를 보여 준다. 두 그림에서 인물들은 생기 없고 뻣뻣해 보인다. 직접 관찰하면서 그리지 않는 경우, 평면적 드로잉은 예시된 그림처럼 단순화되거나 지나치게 양식화된 결과물이 될 수 있다. 게다가 평면적 드로잉이 장식에 적합하고 기분 좋은 디자인을 만들지라도, 느낌이 결여되어 인위적으로 보일 수 있다. 왼쪽 그림에서와 같이 평면적 패턴을 지나치게 강조하면 전경과 배경의 구분이 어려워져서 가독성을 떨어뜨릴 수 있다.

7. 하지만 여기 예시된, 일본의 옛 풍속 화가들 작품처럼 앞에서 언급한 문제점들과 무관한 평면적 드로잉도 있다. 기타오 마사요시Kitao Masayoshi(1764~1824, 일본 에도 시대의 풍속화가)가 그린 이 평면적 드로잉은 생명력과 감성으로 충만하다. 비록 인물들의 표현이 추상화 수준으로 지극히 간략화되어 있긴 해도 결코 단조롭지 않다. 단 몇 개의 선으로 많은 감정과 이야기를 담아내려면 주의 깊은 관찰과 지속적인 연습이 필요하다.

10

8. 카와무라 분포Kawamura Bumpō(1779~1821, 일본 에도 시대의 풍속화가, 북 디자이너)가 그린 생기 넘치고 풍부한 표정의 이 인물들도 주의 깊은 관찰의 결과물이다. 인물들이 굵은 윤곽선으로 단순하게 표현됐지만, 실루엣에서 각 인물들의 개성이 그대로 드러난다.

11

12

13

9. 마츠야 지초사이(Matsuya Jichosai: 1751-1803?, 일본 에도 시대의 풍속화가. 니초사이(耳鳥斎) 혹은 마츠야 헤이자부로(松屋平三郎)라고도 불림.)의 이 목판화는 평면적 그림이지만 역동적인 선으로 인해 운동감이 가득 차 있다. 또한 가독성이 뛰어나며, 도판6의 그림과 같은 위험도 피했다. 이 그림에 사용된 선(부피감 표현에는 무관심한 선)은 생동감과 발랄함이 충만하다.

10. 프랑스의 거장 부테 드 몽벨이 그린 이 일러스트레이션은 평면적 그림이 서양 어린이책에서 매우 효과적인 장식 요소로 사용되어 왔음을 보여 주는 사례 중 하나다.

윤곽선과 부피감의 결합

드로잉 할 때는 항상 윤곽선과 부피감 둘 다를 염두에 두도록 한다. 아무리 단순한 평면적 그림이라 할지라도 부피감을 완전히 없앨 수는 없다. 이와 마찬가지로 입체적 드로잉에서도 윤곽선을 완전히 없앨 수는 없다. 윤곽선과 부피감의 상호 관련성을 이해하면 인물 드로잉을 향상시키는 데 도움이 될 것이다.

11. 예시된 그림을 통해 윤곽선과 부피감이 어떻게 관련되어 있는지를 알아보자. 인물의 윤곽선을 묘사하기 위해 연속적인 선을 그린다면(왼쪽 그림), 그 결과는 평면적 실루엣 안에 검정색을 채워 넣기 전의 상태처럼 보일 것이다. 이제 윤곽선 안에 내부 형태를 묘사하는 선을 추가하면(가운데) 입체적 환영이 나타나기 시작한다. 여기에다 명암을 추가하면(오른쪽) 형상의 입체감은 더욱 강조될 것이고 부피감이 생길 것이다. 윤곽선을 분절하고 최소화하면 입체감은 더욱 강화된다.

12. 예시된 크로키 드로잉에는 윤곽선뿐 아니라 부피감도 암시되어 있다.

드로잉에서 가장 중요한 기저 구조

초보자들은 더 큰 형태는 간과하고 피상적 디테일과 외형에만 치중하는 경향이 있다. 하지만 작은 디테일과 외형은 기저 구조의 영향을 받는다는 사실을 이해할 때 드로잉에서 가장 중요한 부분이 무엇인지에 대한 통찰력을 얻을 것이다. 이러한 지식은 평면적 형태든 입체적 형태든 상관없이 드로잉의 실력을 향상시키는 데 도움이 될 것이다.

13. 표면적 디테일에 치중하고 큰 형태를 간과하면, 그림 속의 모든 요소가 똑같이 중요하게 보여서 전경(형상)을 파악하기 힘들어질 수 있다.

14. 정육면체, 원기둥, 구와 같은 기본적인 입체 도형의 형태에 익숙해지도록 한다. 예시된 그림과 같이 다양한 형태 속에서 다양하게 조합된 입체 도형들을 찾아보자. 이러한 입체 도형들을 많이 찾아보고 자신이 그린 그림에 적용할 수 있을 때 드로잉을 위한 탄탄한 기초를 쌓았다고 할 수 있다.

15. 이와 같이 좀 더 복잡한 형태도 기하학적 기저 구조를 가지고 있다.

16. 대충 어림짐작으로 큰 형태를 그린 다음 작은 형태로 넘어간다. 가장 큰 기하학적 형태부터 그리기 시작하여 그 다음으로 큰 형태, 또 그 다음으로 큰 형태, 이런 식으로 그려간다. 큼지막한 형태 속에 내재된 입체 도형 (이 그림에서는 원기둥들)을 찾아본다. 그런 다음 디테일들이 큰 형태에 잘 맞아 들어가는지를 관찰한다. 디테일을 더 큰 형태에 종속되도록 그리면, 디테일이 가독성을 떨어뜨리기보다 오히려 인물의 가독성을 높이는 데 기여할 것이다.

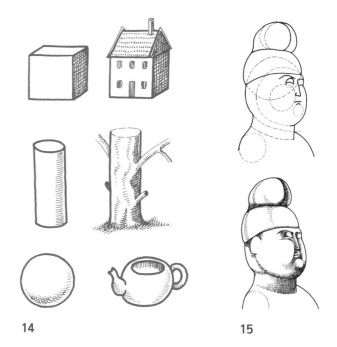

14　　　　　**15**

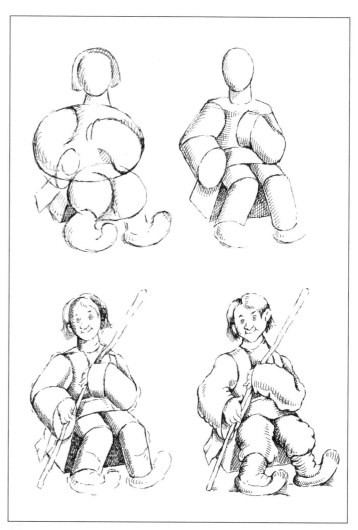

16

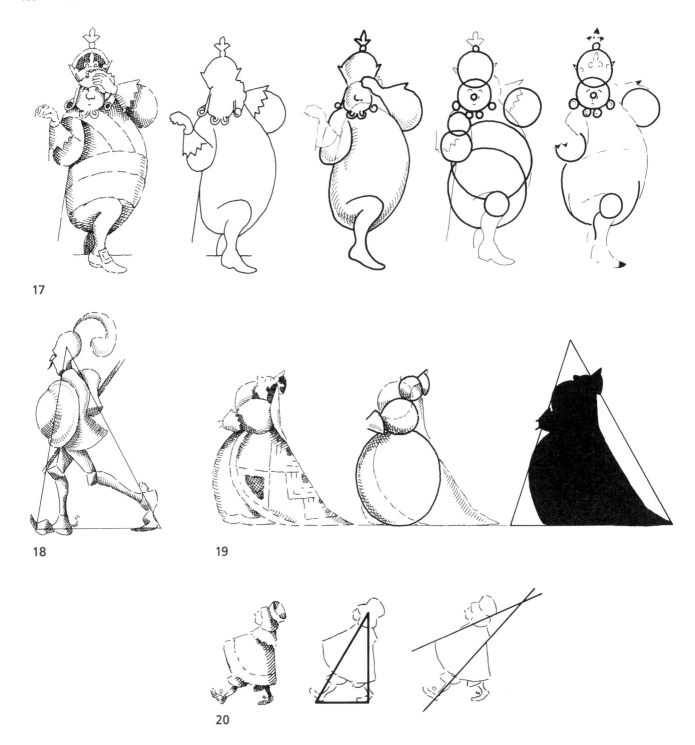

17

18

19

20

17. 형태에 대해 좀 더 자세히 알 수 있는 한 가지 방법은 특정 인물의 성격을 규정하는 데 큰 역할을 하는 요소들을 분석하는 것이다. 왼쪽에 있는 왕의 구조를 분석하면, 제일 먼저 윤곽선이 보인다. 그 다음으로 윤곽선과 부피감 사이의 관계를 알 수 있다. 그 다음 그림에서는 왕이 일련의 원으로 구성되어 있음을 보여 주고, 마지막 그림은 추상적 해학이 이러한 형태의 관계 속에 암시되어 있음을 나타낸다.

18. 부피감뿐 아니라 인체의 전체 형태에도 주목해야 한다. 여기서는 기사가 삼각형의 기저 구조에 딱 맞게 들어간다는 점을 알 수 있다. 이러한 기본 형태는 디테일들을 체계화하고 이미지의 전체적인 성격을 결정하는 데 도움을 준다.

19. 여왕의 구조를 분석하면, 여러 개의 구 형태가 부피감을 형성하고(가운데) 있으며, 여왕의 실루엣은 삼각형과 관련이 있다는(오른쪽) 점을 알 수 있다.

20. 어린 왕자 역시 기본적인 삼각형 형태를 포함하고 있다. 오른쪽 그림을 보면, 그림 속에 내포된 삼각형이 인체 움직임의 기초가 되는 방향선에 의해 드러남을 알 수 있다.

21. 옛 거장들의 드로잉은 인체에 내재된 기하학적 기저 구조에 대한 이해가 중요하다는 것을 잘 보여 준다. 왼쪽 드로잉은 루카 캄비아소Luca Cambiaso의 습작을 모방한 것이고, 오른쪽 그림은 알브레히트 뒤러Albrecht Dürer의 습작이다. 이 두 대가는 인체의 구조를 더욱 잘 이해하기 위해 인체에 '상자를 덧씌웠다.'

22~23. 알브레히트 뒤러는 인물의 기본 형태를 분석한 그림을 많이 그렸다. 이런 부분에 대한 이해는 인체 드로잉에 숙달할 수 있게 도와준다.

24~25. 해부학적 기초 지식도 중요하다. 이 귀중한 판화들은 해부학자 베른하르트 지그프리트 알비누스Ber-

21

22

23

24

25

nhard Siegfried Albinus의 작품으로, 인체에서 뼈대와 근육 조직이 어떻게 연결되어 있는지를 잘 보여 준다.

생명력이 있는 그림

형상을 정확하게 묘사할 수 있는 능력은 중요한 기술이다. 그러나 이것만으로는 충분하지 않다. 그림은 생명력이 느껴져야 한다.

26. 예시된 그림과 같이 자유롭게 흐느적거리는 듯한 선으로 그릴 수 있는 좋은 방법은 움직이는 대상을 직접 보면서 아주 재빨리 그리는 것이다. 이 드로잉은 비싸지 않은 종이에 일본산 갈대 펜과 세피아 잉크로 그렸다. 나의 경우, 값비싼 종이를 낭비하지나 않을까 하는 걱정이 되지 않을 때, 다시 말해서 '걸작'을 그려야 한다는 부담감을 느끼지 않을 때 그림이 좀 더 즉흥적이고 대담해지는 것 같다.

나는 이런 방식으로 한 번에 열 점에서 스무 점, 혹은 그 이상 연속적으로 스케치하곤 한다. 나는 몸이 풀리고 가속도가 붙기까지 어느 정도의 시간이 필요하다. 이런 그림들은 군더더기 없이 완벽해야 한다는 부담을 내려놓고 그리기 때문에 보통 이 중에서 미적으로 만족스러운 그림을 한두 점 건지곤 한다. 작정하고 공을 들여서 그림을 그렸다면 그와 똑같은 결과를 얻어낼 수 없을 것이다.

캐릭터의 운동감 포착하기

생동감 있는 형상이 갖는 특징 중 하나는 운동감이다. 어린이책에서는 캐릭터들이 항상 무언가를 하고 있기 때문에 인물과 동물을 움직이는 모습으로 그려야 할 필요가 있다.

움직이는 느낌을 표현할 때 명심해야 할 원칙 하나는 인물의 하중이 고르게 분배되고 자세가 대칭적일 때는 정적으로 보이는 경향이 있다는 점이다. 레오나르도 다빈치가 책에 적은 바와 같이, "움직임은 하중이 고르게 분배되지 않아 힘의 균형을 잃었을 때 일어난다."

27. 움직이는 대상을 재빨리 스케치하는 일은 동작의 핵심에 집중하게 만든다. 여기 예시한 드로잉은 어느 무용 공연장의 어둑한 조명 아래에서 춤추는 무희들을 그린 것으로, 이번에도 역시 값싼 종이에다 갈대 펜으로 그렸다. 내가 무엇을 그리고 어떻게 그렸는지 잘 볼 수 없었지만, 무희들의 움직임만큼은 눈에서 놓치지 않았다. 무희들은 오직 몸을 숙이고 앉을 때만 속도를 늦추었을 뿐, 그들의 몸짓은 대체로 빨랐다. 그래서 그들의 동작 중 핵심이 되는 부분을 단숨에 포착해서 아주 빠른 속도로 종이에 옮겨야 했다. 오직 몸 전체를 하나의 덩어리로 보았을 때만이 끊임없이 변하는 몸의 위치들, 즉 무희들이 몸을 비틀고, 구부리고, 무게와 균형을 이동하는 모습을 포착할 수 있었다.

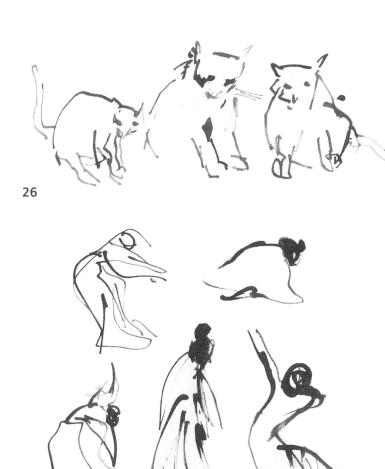

26

27

28. 비대칭과 하중의 불균등한 분배가 운동감을 만드는 데 어떻게 기여하는지를 잘 보여 준다. 왼쪽의 원기둥은 균형이 잡혀 있고, 고르게 분배된 하중을 받으며 바닥과 수직으로 서 있기 때문에 정적이며 운동감이 느껴지지 않는다. 그에 반해 오른쪽 원기둥은 바닥과 수직이 아니라 한쪽으로 기울어져 있어서 움직이고 있는 것처럼, 다시 말해서 쓰러지고 있는 것처럼 보인다.

29. 인물에도 상기한 원칙이 똑같이 적용된다. 왼쪽의 인물은 양팔을 동일한 위치에 붙인 채 대칭적인 자세로 서 있다. 균형적인 자세지만 정적이고 뻣뻣하다. 그에 반해 오른쪽 인물은 좀 더 생기가 넘치면서 움직이는 것처럼 보인다. 또한 자세가 비딱해서 역동적이고 비대

28

29

30

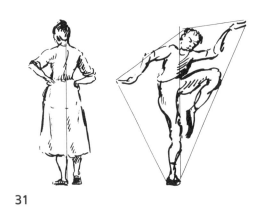

31

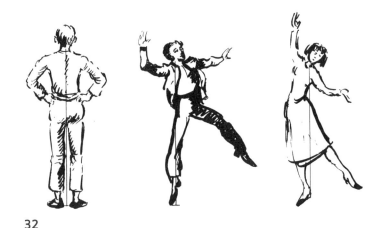

32

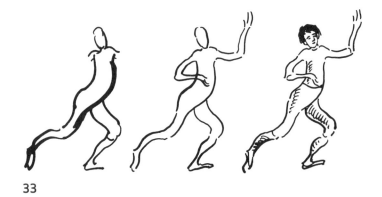

33

칭적으로 보인다.

30. 인물을 쌓아올린 상자라고 상상해 보자. 하중이 불균등하게 분배될수록 운동감은 더욱 강화된다.

31. 예시된 두 인물 모두 균형을 잡고 있긴 하지만, 왼쪽 인물은 정적인 반면 오른쪽 인물은 움직이고 있는 것처럼 보인다. 이는 오른쪽 인물의 신체 좌우가 서로 각도 및 위치 면에서 다르기 때문이다.

32. 동작이 아무리 크고 격렬하다 해도 인물이 똑바로 균형을 잡고 있다면, 목의 중앙에서부터 몸을 지탱하는 발까지, 하중이 고르게 분배되었을 경우는 양 발 사이에 하나의 직선이 있는 것처럼 상상할 수 있다.

33. 움직이는 실제 모델을 그릴 때, 인물을 공간에 있는 하나의 형태 혹은 한 덩어리로 생각하자. 이 그림처럼 몸통, 다리, 머리 같은 큼직큼직한 부분에 집중한다. 그 부분들이 방향과 각도에 따라 어떻게 연결되어 있는지를 알아본다. 목부터 몸을 지탱하는 발까지 다림줄(추를 매단 줄)이 이어져 있다고 상상하고, 하중이 어떻게 떨어지는지를 주목한다. 일단 움직임을 이루는 주요 선을 그은 다음, 팔이나 손과 같은 다른 부분들이 어떻게 연결되는지를 관찰한다. 마지막으로 의복과 얼굴 표정 같은 개별적인 디테일을 추가한다.

34. 인체뿐 아니라 전체 형태를 고려하는 것도 중요하다. 만일 전체 형태가 정적이기보다 역동적이라면 드로잉에 운동감이 추가될 것이다. 여기 보이는 사례와 같이, 정사각형보다 더 역동적인 비대칭적 형태가 기사의 동작에 더 큰 운동감을 부여하고 있다.

35. 때로는 인물의 움직임을 강조하여 해학적이거나 극적인 분위기를 연출할 수 있다.

36. 움직임을 포착하려면 꾸준한 연습이 중요하다. 인체의 다양한 동작과 자세를 관찰하고 그려 보자.

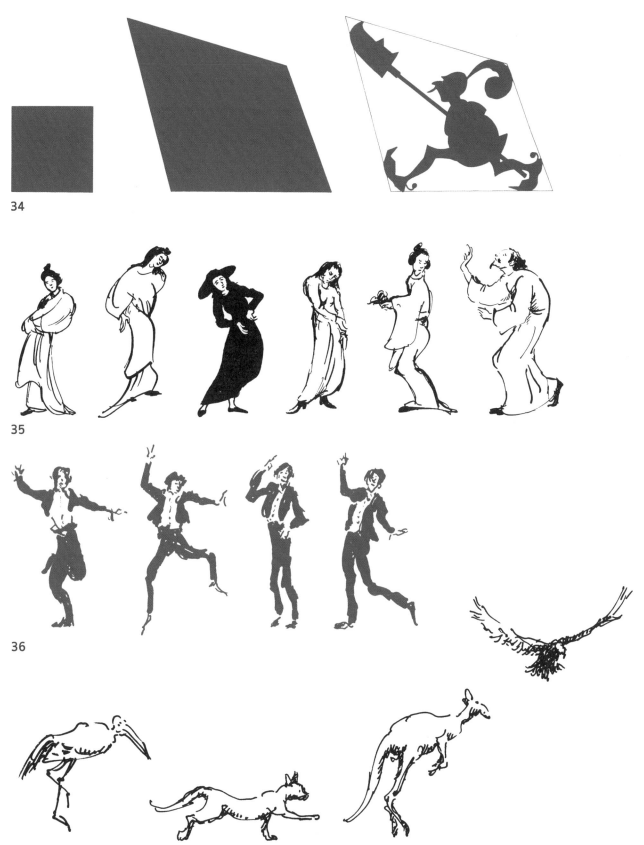

34

35

36

37

38

39

40

41

37. 인체 연구와 더불어 실제 모습이나 사진을 통해서 다양한 동물의 움직임을 관찰해 보자.

몸으로 감정 표현하기

인물 드로잉에 생동감을 부여하는 또 다른 방법은 단지 얼굴뿐 아니라 몸 전체로 감정을 표현하는 것이다. 인물 드로잉을 팬터마임의 한 장면처럼 생각하고 몸 전체를 감정 표현의 수단으로 삼는다.

38. 감정 표현은 얼굴 표정만으로도 가능하지만, 단지 신체 일부뿐 아니라 몸 전체를 사용하면 그림이 더욱 인상적이고 생동감 있게 표현된다.

39. 실루엣을 그리면 감정이 몸 전체를 통해서 드러나 도록 그릴 수밖에 없다.

40. 그림에서 감정을 표현하는 방법이 한 가지만 있는 것이 아니다. 다양한 가능성을 탐색해 보자. 몸 전체를 감정 표현의 도구로 사용하는 연습을 통해 안목을 높이 도록 하자. 그러면 눈에 띄는 움직임 없이 미묘한 감정 을 표현하고 싶을 때 더욱 만족스러운 결과를 얻을 수 있을 것이다.

귀여운 성격 묘사

일러스트레이터들 중에 사람과 동물을 귀엽게 묘사하 려는 사람이 있다. 그렇게 하면 캐릭터가 좀 더 매력적 으로 보일 거라고 생각하기 때문이다. 하지만 귀여운 캐 릭터는 매우 부자연스럽고 인위적이며 생명력이 느껴 지지 않는다. 또한 형태감이 결여되어 보이기도 한다. 귀엽게 그리려 하지 말고 정확한 관찰과 형태에 기반을 두고 그리자.

41. 예시한 그림처럼 귀여운 캐릭터가 주는 매력은 그 리 오래가지 않는다. 그 이유는 그림이 솔직하고 정확한 관찰에 기초하지 않고 정형화된 이미지나 고정 관념에

의존해서 그려졌기 때문이다.

과장과 환상

화면 속에서 크고 작은 요소들을 대비시키면 그림의 표현력을 풍부하게 할 수 있다. 이러한 원칙은 인물과 얼굴의 비례에도 똑같이 적용된다.

 인체의 한 부분을 확대하고 다른 부분을 축소함으로써 인물의 성격을 극적으로 변화시킬 수 있다. 아티스트들은 얼굴이나 몸, 또는 그림 전체에 과장된 표현 방식을 적용하여 좀 더 재미있는 그림을 연출할 수 있다. 하지만 어린이책의 경우 지나치게 기괴하게 그린다면 어린 독자들이 무서워할 수도 있다.

42. 예시한 뒤러의 습작에서 볼 수 있듯이, 얼굴 비율을 변형시키면 인물의 생김새에 영향을 준다. 이 방식은 캐리커처나 표정에서 해학적인 측면을 끌어내기 위해 사용할 수 있다.

43~44. 루이스 캐럴의 『이상한 나라의 앨리스』에 나오는 존 테니얼의 일러스트레이션과 유명한 피노키오 그림에서 볼 수 있듯이, 과장된 인체 비율은 판타지류의 일러스트레이션에 적용할 수 있는 효과적인 표현 방식이다.

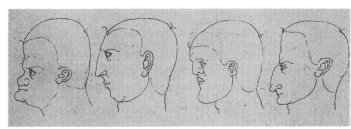

42

44

43

45

46

45. 프랑스 풍자화가 그랑비유Grandville가 그린 이 그림은 왜곡된 인체 비율과 크기 대비로 인해 더욱 해학적으로 표현되었다.

46. 다양한 시도를 통해 인물을 과장하는 표현법을 탐구해 보자. 이러한 실험은 재미있을뿐더러 드로잉의 표현력 향상에도 도움이 될 것이다.

사물을 살아 있는 것처럼 그리기

사물을 살아 있는 것처럼 표현하는 것은 까다로운 작업이다. 경험이 부족한 아티스트들 중 사물 위에 얼굴 표정을 겹쳐 그려서 표현하는 사람이 있지만, 그 결과물은 대체로 인위적이고 설득력도 없어 보인다. 제일 좋은 방법은 사물이 원래 갖고 있는 무늬나 형태를 그대로 살려 표현하는 것이다. 이렇게 하면 더욱 자연스러운 특징을 만들 수 있다.

47. 병과 컵의 표면에 덧그려진 얼굴 표정이 자연스럽지 않고 인위적으로 보인다.

48~50. 아서 래컴Arthur Rackham은 마저리 윌리엄스 비앙코Margery Williams Bianco의 『가엾은 세코 Poor Cecco』에서 나무 표면의 질감을 살려 얼굴 표정

47

48

49 50

을 표현했다(도판48). 이와 유사하게 영국 풍자 만화가
인 조지 크룩섕크George Cruikshank의 일러스트레이
션을 모사한 도판49는 장작 한 단이 실제 사물로 보임
과 동시에 한 마리 말을 연상시킨다. 그랑비유가 채소들
을 의인화해서 그린 도판50은 얼굴 표정과 채소 고유의
표면 질감이 매우 자연스럽게 통합되어, 보는 사람으로
하여금 채소들이 진짜 살아 있는 것처럼 느끼게 만든다.

감정이 담긴 사물 그리기

군이 사물을 의인화해서 그리지 않아도 감정을 불어넣
어 그림으로써 사물에 생명력을 부여할 수 있다. 그림을
그릴 때 탁자, 벽, 나무, 하늘 같은 모든 사물을 살아 있
는 생명체라고 생각하려고 노력하자. 이러한 태도는 그
림 속의 모든 요소에 좀 더 주의를 기울이고 감정을 불
어넣어서 그릴 수 있게 도와준다. 또한 하늘이나 건물
등을 단순한 배경이나 부차적 요소로 여길 가능성도 적
어질 것이다. 전체 그림을 살아 있는 생명체로 생각하
자. 그와 동시에 그림 속에 담긴 모든 요소의 개성과 독
특한 특성을 유지시키도록 노력하자.

51. 구스타프 도레의 이 일러스트레이션에는 버려진 배
에서부터 달빛이 비치는 강물과 으스스한 성채에 이르
기까지 모든 요소에 생명이 불어넣어져 있다. 그림 전체
가 숨 쉬는 것 같다.

52. 아이작 바셰비스 싱어의 『진흙 거인 골렘The Go-
lem』에 그려 넣은 일러스트레이션이다. 나는 이 그림을
그릴 때 건물과 하늘에도 인물에 부여하는 것과 똑같은
생명력을 불어넣으려고 노력했다.

51

52

11. 시각적 참고 자료

모든 것에 대해 자연을 참고하고, 알아낸 사실을 모두 적어라. 기억력은 그것들을 다 기억할 만큼 대단하지 않으니까.
_레오나르도 다빈치

책의 배경이 현대 도시든 고대 중국이든, 혹은 순전히 상상으로 만든 세계든 간에 등장인물, 사물, 풍경 등을 있음직하게 묘사해야 한다. 세부 묘사 또한 시대와 장소의 분위기가 전달되도록 신빙성 있게 표현할 필요가 있다. 하지만 모르는 사람이나 가 보지 못한 장소는 고사하고, 일상에서 늘 대하는 사물조차도 정확한 생김새를 기억해내기가 어렵다. 물론 상상으로 그릴 수도 있겠지만, 이게 말처럼 쉬운 일이 아닐뿐더러 종종 설득력이 떨어지는 결과물이 나오게 된다. 일러스트레이터 중에는 전적으로 상상력에 의존해서 그리는 사람이 있긴 하지만 소수에 불과하다. 상상력에만 의존한다면 얼마 못 가서 한계에 부딪힐 것이다.

모든 면에서 자연은 가장 풍부한 참고 자료의 원천이다. 제아무리 상상력이 뛰어난 예술가라 해도 자연에 대적할 수는 없다. 대부분의 일러스트레이터가 그림을 창조하거나 향상시키기 위해 시각적 참고 자료들의 도움을 받는 이유도 바로 이 때문이다.

주제에 따라 직접 실물을 보고 그릴 수도 있고, 사진과 같은 참고 자료에 의지할 수도 있다. 아티스트들이 사용할 수 있는 시각적 참고 자료는 아주 다양하며, 그것을 사용하는 방법 또한 다양하다.

참고 자료의 활용

시각적 참고 자료는 배경의 디테일에서부터 주요 캐릭터에 이르기까지 그림 속의 거의 모든 요소를 묘사하는 데 이용할 수 있다. 시각적 참고 자료는 생소한 배경이나 특정 복장을 묘사할 때 특히 도움이 되지만, 사실 그 이상의 유용성을 가지고 있다. 예컨대 캐릭터의 얼굴 표정을 그릴 때 실제 모델을 보고 그릴 수도 있지만 사진을 참고해서 그릴 수도 있다. 또는 새끼 고양이의 장난스러운 행동을 포착할 때 시각적 참고 자료가 지침이 될 수 있다.

인간이 만든 사물도 인간의 상상력이 미치지 못하는 부분이 존재할 수 있다. 예컨대 수백 년 동안 축적된 가구 제작 경험으로 빚어낸 가구를 상상력으로 뚝딱 그려낼 수 있을까? 사물은 창조되고 나면 자체적인 생명을 갖는다. 만지고, 움직이고, 긁고, 닦고, 윤내고, 다시 페인트칠을 하고… 이러한 과정을 거치면서 상상할 수 없는 다양한 개성이 생긴다.

그림을 창작할 때 작업을 시작한 지 얼마 되지 않아 전혀 생각지 못했던 디테일이 필요할지도 모르고, 평소 익숙했던 것도 막상 기억해내려면 잘 떠오르지 않을 수 있다. 항상 필요한 참고 자료들을 모두 찾아낼 수는 없을 테지만, 될 수 있는 한 참고 자료를 사용하려는 습관을 갖도록 하자. 그러면 자신의 불완전한 정보 공백을 메우기가 더 쉬울 것이다. 그리고 자신만의 독창적인 작품을 창조하는 작업도 더 순조로워질 것이다.

1. 얀 왈의 『멋진 연』에 나오는 이 일러스트레이션을 그리기 전, 나는 중국 건축물을 찍은 다양한 사진을 살펴보았다. 사진을 그대로 베껴 그리지는 않았지만 중국의 건축 양식, 특히 지붕 디자인을 이해하는 데 큰 도움이 되었다. 그 결과 이야기의 배경과 잘 맞는 그림을 완성할 수 있었다.

2. 『숲에서 만난 병사와 왕』의 일러스트레이션에서도 러시아 건축물과 초소가 찍힌 사진들을 먼저 조사했다. 다양한 건축물이 담긴 사진들은 찾을 수 있었지만, 초소

1

2

3

4

사진은 한 장도 찾을 수 없었다. 결국 내가 기존에 가지고 있던 사진 속의 일반적인 양식을 바탕으로 해서 초소 형태를 직접 만들어냈다. 다른 건물들이 대부분 통나무집처럼 지어져 있어서 초소도 그와 같은 방식으로 지어진 것처럼 그려냈다.

3. 로버트 루이스 스티븐슨의 『시금석』에 등장하는 형제 중 형이 사랑에 빠지는데, 나는 이 인물을 정확히 묘사하기 위해서 사랑에 빠진 사람들의 사진을 찾아보았다. 마음에 드는 사진을 찾기가 쉽지 않았다. 마침내 찾아낸 것은 캐리 그랜트Cary Grant의 영화 스틸 사진이었다.

4. 판타지는 흔히 생각하는 것보다 훨씬 더 구체적이고 자세한 디테일을 요구한다. 훌륭한 판타지 일러스트레이션은 그랑비유가 그린 이 그림처럼 정교하고 구체적이다. 이 그림은 실제 사물들을 새롭거나 독특한 방식으로 해석하고 결합하고 배치함으로써 완성되었다.

5. "피그위는 일종의 상상의 동물이에요. 실제 세상에서는 볼 수 없죠. 피그위는 나이가 아주 많아요. 그리고 말도 할 수 있어요. 피그위들은 사람은 좋아하지 않는답니다." H. R. 헤이즈와 다니엘 헤이즈의 『찰리가 노래를 불렀어요』에 이렇게 묘사되어 있다. 그리고 도판5의 왼쪽 그림이 이 설명을 토대로 내가 창조한 피그위의 모습이다. 이 캐릭터를 창조하기 위해 실제 존재하는 여러 동물로부터 얻은 특징들을 결합했고, 여기에다 피그위의 나이가 매우 많아 보이게 하려고 기다란 수염을 추가했다. 아마 존 테니얼도 『이상한 나라의 앨리스』 일러스트레이션(도판5의 오른쪽 그림) 작업을 할 때 이와 유사한 과정을 거쳤으리라 짐작된다.

6. 이 그림은 리처드 케네디Richard Kennedy의 『카르니카의 잃어버린 왕국 The Lost Kingdom of Karnica』에 나오는 한 장면이다. 왕국 전체 크기만 한 귀중한 바위산 파는 작업의 속도를 높이기 위해 거대한 굴착기를 발명하는 내용이 그려져 있다. 나는 이 판타지 작품을

5

6

7

Twenty parrots screaming "Carrots"

8

9

그릴 때 레오나르도 다빈치의 발명품에서 영감을 얻었다. 다빈치가 전쟁용 기계들을 구상하면서 그렸던 스케치들을 참고해서 이 그림 속의 굴착기를 창조해냈다.

7. 사진이나 그림 같은 시각적 참고 자료를 사용하는 것이 일반적이지만, 때로 마음속에서 선명하게 떠오르는 심상도 참고 자료가 될 수 있다. 나는 도로시 나단Dorothy Nathan의 『열두 달의 오빠들The Month Brothers』에 나오는 숲 그림을 구상할 때, 나무들의 생김새나 그 분위기가 머릿속에서 선명하게 떠올랐다. 그런데 이 그림을 그리고 나서 몇 달 뒤에 본 '금발 소녀의 사랑The Loves of a Blonde'이라는 체코 영화 속의 숲이 내가 상상으로 그린 이 그림과 매우 비슷한 것이 아닌가! 이 경험을 통해 나는 머릿속에서 선명하게 떠오른 이미지도 그림 창작을 위한 훌륭한 원천이 될 수 있다고 확신했다.

참고 자료의 종류

두말할 필요 없이 최고의 참고 자료는 자연이다. 인체 모델이 필요하면 친구나 가족을 모델로 삼을 수 있고, 혹은 거울에 비친 자기 모습을 보고 그리면 될 것이다. 동물 모델이 필요하면 집에서 기르는 반려동물을 보고 그리거나 동물원에 가면 된다. 하지만 우리가 접근하기 힘든 대상을 그리고자 할 때는 사진이 차선의 정보원이 될 수 있다.

참고 자료용으로 제일 좋은 사진은 대상을 정확하고 명확하게 표현한 사진이다. 정보를 객관적으로 표현한, 상세하고 가독성 높은 사진을 찾도록 한다. 아티스트에게 필요한 것은 사실 그 자체이지 누군가의 견해나 해석이 아니다. '예술적'이거나 지나치게 '개성적인' 사진은 대체로 그 사진가의 특별한 관점을 강조하기 때문에, 그런 사진을 선택하면 결국 아티스트 자신이 아닌 다른 사람의 해석을 표현하는 셈이 되고 말 것이다. 아티스트는 다른 사람이 아니라 자기 자신이 본 것을 표현해야 한다. 사진 자료를 참고할 때는 미묘하게 왜곡된 부분이 있는지 각별한 주의를 기울여서 살펴보아야 한다.

객관적인 사진들이 자연 다음으로 훌륭한 참고 자료이긴 하지만, 대상을 솔직하고 사실적으로 표현한 오래된 드로잉, 회화, 목판화, 판화 등도 주목할 필요가 있다. 이러한 자료들은 카메라가 발명되기 이전 세상에 대한 시각적 정보를 제공하는 유일한 정보원이기 때문이다.

8. 나는 『왜 이렇게 시끄러워!』에 나오는 앵무새들을 그리기 전에 먼저 동물원에서 스케치를 많이 했다. 심지어 부엌도 실제 모델을 보고 그렸는데, 바로 우리 집 부엌이다.

10 〈비 오는 날〉 ⓒ 유리 슐레비츠, 강무홍 옮김, 시공주니어

9. 내가 숄렘 알레이헴의 『하누카 용돈』 일러스트레이션 작업을 시작한 때는 여름이었다. 이 이야기는 한겨울의 동부 유럽을 배경으로 하고 있다. 초반부의 일러스트레이션에서 창유리에 낀 섬세한 서리를 표현해야 했는데, 그 그림을 그리기 위해 겨울까지 기다릴 수는 없었다. 설령 겨울까지 기다린다 해도 우리 집 유리창에 내가 원하는 모양의 서리가 덮일 가능성은 제로에 가까웠다. 그래서 내가 유일하게 의지할 수 있는 방책은 사진 자료들을 사용하는 것뿐이었다. 그 사진들 중 얼음 결정처럼 보이면서도 추위가 느껴지는 모양들을 선택해서 서리를 그렸다.

11

10. 나는 『비 오는 날』의 철썩이는 커다란 파도를 그리기 전에 파도 사진의 세밀한 부분을 연구했다. 특히 움직이는 대상의 정지 상태를 찍은 사진은 그 대상이 움직일 때 실제로 어떤 일이 벌어지는지를 관찰하는 데 큰 도움이 된다.

11. 이와 같은 사진들은 세월이 흐름에 따라 사물의 표면이 어떻게 변하는지를 이해하는 데 유용하다. 또한 그림의 질을 높이고 더욱 사실적인 느낌을 줄 수 있는 세부 정보를 제공한다. 예컨대 왼쪽 사진과 같이 오랜 세월의 흔적이 느껴지는 계단의 특징들은 머릿속으로 상상해내기 어려울 것이다.

12

12. 내가 그린 오른쪽의 그림처럼 주관적 해석이 담긴

드로잉에는 왼쪽에 예시된 것과 같은 사진이 참고 자료로서 더 적합하다. 이 사진은 객관적 사실을 제공하지만, 그림에는 나의 주관적 견해가 담긴다. 이 사진에서는 건물의 축조 방식 같은 정보를 얻어낼 수 있지만, 그림에서는 나의 주관적 해석 때문에 얻어낼 수 있는 정보가 제한적이다.

13. 그림도 유용한 참고 자료가 될 수 있지만, 신중하게 선택해야 한다. 지나치게 도식화된 오른쪽 양의 그림은 보기에 재미있을지 모르나 필요한 정보를 얻는 데는 적합하지 않다. 반면, 왼쪽의 판화 그림에서는 상상을 확장시킬 수 있는 정보를 얻을 수 있다.

14. 이 일러스트레이션들은 참고 자료로서는 적합하지 않다. 선 표현에서 개성이 뚜렷하고 주관적 해석이 담겨 있기 때문이다. 여기 예시된 교실 풍경과 9장에 나오는 케이스 공방의 작업 광경(9장, 도판20)을 비교해 보면, 각 그림에서 제공되는 정보가 얼마나 차이 나는지를 알 수 있을 것이다.

참고 자료 사용법

사진(또는 일러스트레이션)을 시각적 참고 자료로 사용할 경우, 그 자료를 그대로 베끼는 차원을 넘어 좀 더 창의적으로 사용하는 법을 알아야 한다. 가장 좋은 태도는 나와 객체를 이어 주는 매개물인 사진 자체를 건너뛰는 것이다. 그 대신 사진을 하나의 광학적 상像으로 보지 말고 실재하는 객체로 본다. 즉 실재하는 입체적 공간이라고 상상한다.

예컨대 객체가 집이라고 한다면, 머릿속으로 그 집 주위를 걸어 다니는 상상을 하며 사방에서 봤을 때 어떻게 보이는지를 시각화해 보는 것이다. 객체의 구조에 집중하고, 그 정보를 지침으로 사용한다. 형태를 어떻게 표현할 것인가에만 집중하고, 사진에 나타난 빛과 그림자의 유희에 현혹되지 않도록 한다. 그림에서 음영을 넣을 필요가 있다면 그림에 맞게 나중에 추가한다. 만일 집 내부를 표현해야 하는데 참고할 자료가 없다면, 집

안으로 들어가는 상상을 한다. 그러고 내부가 어떤 모습일지 머릿속으로 그려 본다. 혹은 그 집 내부로 어울릴 만한 다른 그림 자료를 찾아볼 수도 있다.

시각적 참고 자료는 하나의 수단이지 똑같이 찍어내는 거푸집이 아님을 명심하자. 자신이 원하는 모든 요소를 갖춘 하나의 '완벽한' 참고 자료는 늘 구할 수 있는 것도 아니며, 그런 자료를 찾을 필요도 없다. 나는 종종 최종 그림을 발전시켜 나가는 과정에서 여러 참고 자료에서 발췌한 요소들을 사용하며, 여기에다 내가 직접 변형시킨 것들도 포함시킨다. 시각적 참고 자료는 상상력의 대체물이 아니다. 시각적 참고 자료의 유용성은 상상으로 만들어낸 장면을 더욱 풍부하고 실감나게 만들도록 도와주는 데 있다.

15

15. 사진을 참고해서 염소를 스케치할 때, 나의 주된 관심사는 염소의 전체 형태를 이해하는 것이었다. 이미지를 개발하고 결정하기 전에 먼저 전체 구조를 이해하는 것이 필수적이다.

16. 사진을 참고할 때 중요한 것은 사진 속에 담긴 수많은 정보 중에서 가장 유용한 정보를 선택하는 일이다. 이 그림에서 나는 건축의 형태와 물질을 중점적으로 그렸고, 건물 위에 드리워진 빛과 그림자는 무시했다.

17. 사진을 참고하되 실제 사진 속에 등장하지 않는 무

16

17

18 『비 오는 날』 ⓒ 유리 슐레비츠, 강무홍 옮김, 시공주니어

언가를 상상해서 그릴 수도 있다. 나는 이 사진 중앙에 있는 건물의 형태를 보면서 오른쪽 그림과 같이 둥그스름한 건물 입구 안으로 들어가는 상상을 했다. 이 그림은 비록 '허구'이긴 하지만, 실제 건물 구조에 대한 이해를 바탕으로 한 것이다.

18. 위는 내가 『비 오는 날』의 일러스트레이션에서 건물 배경을 구상할 때 맨 처음 참고한 사진 자료이고, 아래는 최종 그림이다. 내가 사진에서 어떤 부분을 골라냈고, 그것을 최종 그림에 맞게 어떻게 조정했는지 주의해서 볼 필요가 있다.

19~24. 이미지 자료들은 상상력을 풍부하게 하며, 이는 그림의 질을 향상시키는 데 도움을 줄 수 있다. 『시금석』의 일러스트레이션 중 한 장면(도판24)의 배경은 어느 성을 향해 이어진 다뉴브 강변도로의 사진(도판19)을 참고한 것이다. 나는 이보다 더 완벽한 배경은 상상해낼 수 없었다. 그래서 사진에서 내 마음에 드는 특정들을 스케치(도판20)에 담아냈다. (도서관에서 사진을 빌렸을 때 이렇게 스케치를 해 두면 사진을 반납한 뒤에 참고 자료로 사용할 수 있다.)

전체 구도는 사진을 참고했지만, 성은 다르게 그리고 싶었다. 그래서 성 축조 기술을 좀 더 이해하고자 여러 사진을 참고해서 도판21과 도판22의 스케치를 포함한 다양한 형태의 성들을 스케치했다. 나는 스코틀랜드 어느 성(도판21)의 형태가 제일 마음에 들었다. 그래서 그 성을 내 그림 속 성의 모델로 삼았다.

도판23을 보면 내가 스케치들을 초벌 그림 속에 어떻게 적용시켰는지 알 수 있다. 최종 그림(도판24)에서는 추가적으로 몇 군데를 더 변화시켰다. 말과 말에 올라탄 사람들을 약간 오른쪽으로 옮겼고, 성의 위치를 약간 왼쪽으로 옮겼다. 그리고 성의 크기를 좀 더 키워서 성 왼쪽 탑에 지붕을 하나 더 추가했다. 이러한 수정을 통해서 좀 더 마음에 드는 결과물을 얻을 수 있었다.

19

20

21

22

23

24

25

26

27

28

29

30

25~30. 『월요일 아침에』의 도시 풍경을 그리기 위해 나는 뉴욕 시 로어이스트사이드(맨해튼 남동쪽) 풍경을 여러 차례 스케치했다. 왼쪽 페이지에 나오는 그림들이 그중 몇 점이다(도판25~28). 하지만 이 스케치들의 구도는 책 앞부분에 나오는 양쪽 펼침면의 파노라마식 그림(도판30)에는 적합하지 않았다. 책 뒷부분에 이 풍경을 클로즈업한 이미지들, 예컨대 가게(도판29)와 같은 그림들을 실었다.

31~35. 『시금석』 일러스트레이션 작업을 할 때 나는 원하는 옷을 결정하기에 앞서 여러 시대의 다양한 복식에 대해 많이 연구했다. 도판31은 17세기 초의 평상복 사진으로, 젊은 남자 주인공 복장으로 적합해 보였다. 그래서 이 복장과 더불어 다른 유사한 복장들(도판32)을 스케치했다. 이러한 스케치 작업을 통해 최종 일러스트레이션(도판33)에서와 같은 뒷모습을 그릴 수 있는 상상력 발휘가 가능했다.

잘난 척하는 왕의 복장은 주인공의 우직한 성격과 대비시키기 위해 '빵빵하게 부푼' 스타일로 그렸다. 여기서도 사진 자료의 스케치(도판34) 작업을 통해 최종 일러스트레이션(도판35)에 나오는 왕의 의복을 창조하기 위한 기본 복식 구조를 파악했다.

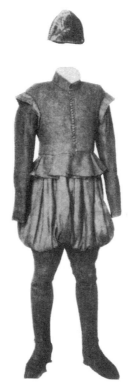

31

32

33

34

35

36

37

38

39

40

41

36~38. 로버트 루이스 스티븐슨은 『시금석』의 본문에서 왕을 이렇게 묘사했다. "왕은 처세에 능한 남자였다. 그의 미소는 클로버처럼 달콤했지만, 속에 품은 마음은 콩알만큼 작았다." 나는 그림을 그리기 전에 왕과 통치자의 회화 사료들을 다양하게 살펴보았다. 마침내 프랑스 왕들 중 한 왕을 모델로 정한 다음, 1차 스케치(도판36)에서 왕의 주요 특징과 표정을 설정했다. 그러고 2차 스케치(도판37)에서는 차갑고 웃음기 없는 눈은 그대로 유지한 채, 입가에 미소를 추가했다. 도판38은 책에 나오는 왕의 모습이다. 도판34의 복장을 어떻게 개조했는지 주목하자.

39~41. 아이작 바셰비스 싱어의 『바보들의 나라, 켈름 The fools of Chelm』에 나오는 등장인물들을 창조하기 위해 나는 전통적인 동부 유럽을 배경으로 한 인물 사진들을 연구한 뒤 스케치 작업에 들어갔다. 특히 개별 인물을 있음직하게 만들어 주는 작은 디테일에 주목했다. 이는 마부의 입가에 물려 있는 작은 담배꽁초(도판39)와 같이 내가 상상으로는 만들어낼 수 없었던 디테일이다. 이 담배꽁초가 없다면(도판40) 마부는 조금도 '거칠게' 보이지 않는다. 최종 일러스트레이션(도판41)에서는 몇몇 디테일을 과장해서 캐리커처한 인물들에게 이야기와 어울리는 쾌활한 특징을 부여했다.

42~51. 이 그림들은 『바보들의 나라, 켈름』에 나오는 다른 인물들의 개발 과정을 보여 준다. 맨 먼저 주인공 그로남 옥스를 상상으로 그렸다(도판42). 하지만 너무 괴상하고 비현실적으로 보였다. 얼마 뒤 참고할 만한 사진 자료를 찾아 특징을 약간 과장해서 스케치한 것이 그 다음 그림(도판43)이다. 그 다음 스케치(도판44)에서는 비율을 약간 조정했다. 책에 실린 그림(도판45)에서는 인물의 성격에 어울리도록 시선의 방향을 바꾸기로 결정했다.

도판50은 또 다른 등장인물로, 처음에는 사진을 참고해서 그렸다(도판46). 그런 다음 캐리커처를 위한 다양한 가능성을 시도했다(도판47~49). 이 장면(도판51)에 나오는 다른 인물들도 이와 비슷한 방식으로 개발되었

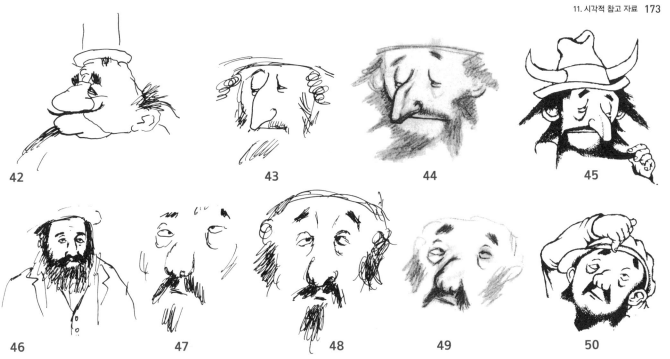

42 43 44 45

46 47 48 49 50

51

다. 인물들의 상이 약간 왜곡되긴 했지만, 모두 실제 인물들을 관찰해서 얻어낸 결과물이다.

나만의 그림 자료 수집

지자체, 대학, 혹은 박물관에서 운영하는 도서관들은 시각 정보의 원천이 되는 매우 귀중한 그림 자료 컬렉션을 보유하고 있다. 하지만 이러한 도서관이 자신이 사는 곳과 너무 멀리 떨어져 있다면, 그림 자료들을 직접 수집해서 나만의 컬렉션을 구축하는 것이 바람직하다. 사실 방대한 그림 자료 아카이브를 이용할 수 있는 작가들도 자신만의 컬렉션을 가지고 있는 경우가 많다.

가장 저렴하게 그림을 수집할 수 있는 방법은 잡지나 신문에 실린 그림들을 주제별로 모으는 것이다. 또는 포스터, 엽서, 스냅사진과 같은 이미지 자료들을 수집해도 좋다. 이렇게 하면 얼마 안 지나 상당한 양의 그림 자료들을 모을 것이다. 그 어떤 그림도 과소평가해서는 안 된다. 아무리 하찮게 보이는 그림이라도 언젠가는 소중한 자료로 쓰일 수 있기 때문이다.

의복에서부터 건축, 자동차에 이르기까지 그림이 풍부한 서적들을 컬렉션에 추가할 수 있다. 옛 판화들로 가득한 그림 백과들은 수세기 전의 정보들을 알 수 있어서 특히 유용하다. 통신 판매용 카탈로그에서도 그림 자료를 얻을 수 있으며, 시중에 나와 있는 조류, 꽃, 조가비와 같은 자연 소재들이 담긴 간단한 도감들도 훌륭한 시각 정보원이 될 수 있다. 한편 자동차, 오토바이, 스포츠, 반려동물, 골동품, 여행 등 특별한 취향과 취미를 가진 사람들을 위한 잡지도 간과해서는 안 된다.

52. 이 이미지들은 어느 그림 백과사전에서 가져온 것으로, 수집할 수 있는 그림 자료가 얼마나 다양한지를 보여 준다. 또한 독자들에게 자신만을 위한 그림 자료 수집을 시작할 수 있도록 용기를 불어넣어 준다.

12. 그림 공간과 구도

처음 그림을 그릴 때는 오직 시각적인 측면, 즉 그림의 대상에만 주의를 기울였다. 나무를 그릴 때는 나무만 보았지 그 주변의 빈 공간이나 나뭇가지들 사이의 공간들은 보지 않았다. 그 나무가 그림 속에서 정확히 어디에 위치해 있는지도 신경 쓰지 않았다. 또한 갖가지 객체를 그림 속에 채워 넣곤 했다. 어떻게 하면 그림이 복잡해 보이지 않고, 그림 전체에 통일감을 부여할 수 있는 방식으로 객체들을 배열할 수 있는지에 대해서도 잘 알지 못했다. 그러다가 점차 보이지 않는 공간, 다시 말해서 나무 주위에 있는 빈 공간도 나무만큼이나 중요하다는 사실을 깨달았다. 또한 그림 속에 모든 요소를 조직하는 하부 구조가 숨겨져 있다는 사실도 알게 되었다.

그림 속에 숨겨진 이 두 가지가 바로 회화적 공간과 구도이다. 회화적 공간이란 객체와 그 객체를 둘러싼 공간을 포함한, 그림의 프레임 속에 표현된 깊이감을 가진 공간을 말한다. 구도는 그림 속의 모든 요소를 통일된 전체로서 체계화하는 방법이다.

가시적이든 비가시적이든 간에 모든 요소는 그림에 효과적으로 작용하기도 하고 불리하게 작용하기도 한다. 이 중에서 그 어떤 측면도 무시할 수 없다.

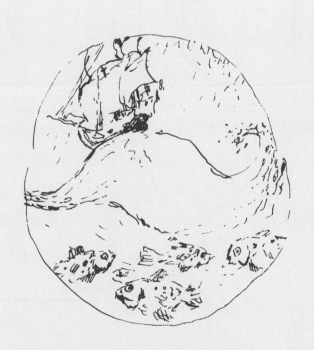

1

2

3

4

5

6

7

평면적 공간과 입체적 공간

종이는 평평하다. 종이에 빈 프레임을 하나 그리면, 그 프레임도 종이처럼 평평하다(도판1). 만일 고르고 연속적인 윤곽선으로 형상을 그리면, 그 형상도 역시 평평하다(도판2). 평평한 종이 위의 평평한 프레임 안에 평평한 형상이 그려져 있는 것이다. 그림 속의 공간도 역시 평평하다.

여기까지는 아무 문제가 없다. 하지만 만일 그 평평한 프레임 안에 둥그스름한 형상을 그리고 싶다면? 둥그스름한 형상은 그 자체로 불룩하게 튀어나와 보인다(도판3). 형상이 프레임보다 더 무거워 보인다. 마치 종이 밖으로 튀어나오거나 프레임 밖으로 곧 떨어질 것처럼 말이다. 또한 형상이 숨 쉴 공간도 필요해 보인다.

숨 쉴 공간은 어떻게 창조하는가? 프레임을 하나의 가상 상자라고 생각해 보자(도판4). 사실 프레임은 처음부터 줄곧 상자 앞부분의 테두리로 존재했다. 지금껏 당신이 그것을 알아채지 못했을 뿐이다.

이제 둥그스름한 형상이 위치하기 적합한 장소가 확보되었다. 또한 형상을 상자 안 어디에든 위치시킬 수 있다. 하지만 텅 빈 상자에 홀로 서 있는 형상이 외로워 보인다(도판5).

바닥에 마룻장을 그릴 수도 있고, 가구를 그려 넣어서 하나의 방을 만들 수도 있다(도판6). 방을 그리는 동안이나 다 그린 뒤에 그림(도판7)을 보면, 그것이 종이의 평면이라는 사실을 잊어버린다. 우리 눈은 방 안을 '탐색'하느라 바쁘다. 그러나 평면적인 그림에서는 평평한 종이라는 사실을 망각할 수 없다.

그림의 프레임은 투명한 벽의 일부와 같다. 그 벽을 통해 들여다봤을 때 눈에 보이는 것이 바로 회화적 공간이다. 예시된 그림에서 회화적 공간은 방의 내부이다(도판7). 종이는 평평하지만 그 위에서 깊이의 환영을 창조해냈다. 이러한 깊이의 환영이 만들어낸 공간은 종이 위의 공간을 깊숙이 확장시키는 새로운 종류의 공간이다.

8. 모리스 센닥의 『괴물들이 사는 나라』에 나오는 맥스

8 『괴물들이 사는 나라』 ⓒ 모리스 센닥, 강무홍 옮김, 시공주니어

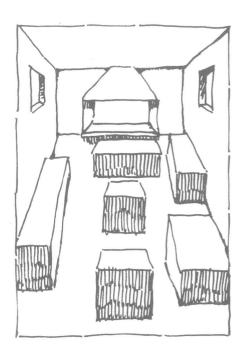

9

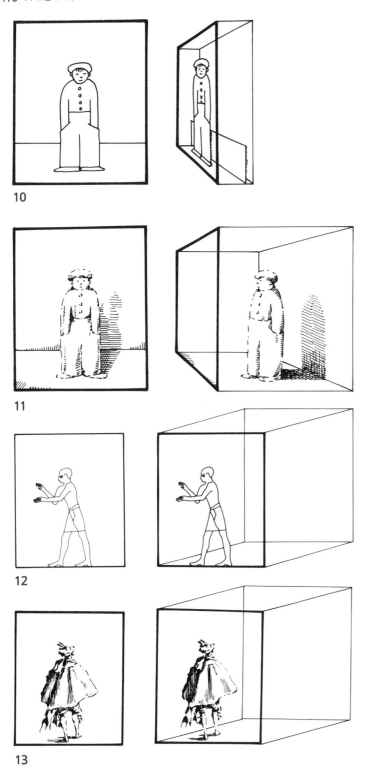

10

11

12

13

의 방을 그린 그림이다. 이 그림을 보면 '상자 공간'을 분명히 알아볼 수 있다.

9. 노턴 저스터의 『우리 마을에 수상한 여행자가 왔다』에 나오는 도메니코 놀리의 그림 안에서도 '상자 공간'을 분명히 볼 수 있다. 하지만 이 그림은 약간 높은 위치에서 바라본 광경이다.

깊이의 환영의 차이

사실 평평하든 둥그스름하든 우리가 종이에 그리는 것은 무엇이나 깊이의 환영을 창조한다. 심지어 윤곽선만으로 이루어진 납작한 형상(도판2)조차도 배경 앞에 서 있는 것처럼 보여서 완전히 납작한 것 같지 않다.

평평한 회화적 공간에서의 깊이의 환영과 입체적 공간에서의 깊이의 환영은 사실 종이 한 장 차이다. 사람들이 어떤 그림을 보고 '평면적이다'라고 할 때는 비교적인 평면성을 가리킨다. 어떤 요소가 다른 요소보다 앞에 있는 것처럼 보이는 것은 피할 수 없는 현상이기 때문에, 회화적 공간에는 어느 정도 깊이의 환영이 항상 존재한다고 볼 수 있다. 다만 차이가 있다면, 깊은 공간을 그릴 때는 입체감을 강조하여 3차원 공간을 '의도적으로' 창조한다는 점이다.

10~11. 여기서는 평면적 공간과 입체적 공간이 만드는 '깊이의 환영'이 어떤 차이가 있는지를 잘 보여 주고 있다. 만약 평면적 그림의 측면도를 볼 수 있다면, 인물(전경)과 벽(배경)이 마치 오려낸 판지 두 장을 간격을 거의 띄우지 않고 앞뒤로 나란히 세워 놓은 것처럼 보일 것이다(도판10). 그에 반해, 만일 깊은 공간이 묘사된 그림의 측면도를 볼 수 있다면, 요소들이 거리를 두고 떨어져 있음을 알 수 있을 것이다(도판11). 이 경우 인물은 부피감을 가질 것이고, 인물과 벽 사이에 상당한 공간이 있을 것이다.

2차원과 3차원의 강조

다양한 회화적 요소들이 평평하고 깊은 공간을 창조하는 데 사용된다. 예컨대 평평한 공간의 경우, 2차원적 평면성을 강조하기 위해 윤곽선 혹은 테두리가 사용될 수 있다. 하지만 깊은 공간은 3차원적 입체감이 강조된다. 이러한 차이점은 고대 이집트인들의 벽화와 르네상스 시대의 미술 작품을 비교하면 알 수 있다.

피터 홉킨스는 "고대 이집트인들은 벽화에서 2차원적 평면을 표현하고 강조하기 위해 뚜렷하고 연속적인 윤곽선을 사용했다."고 설명한다. 도판12는 2차원적 평면의 강조가 어떻게 작용하는지를 보여 준다. 그림 프레임 뒤에 상자를 입체적으로 그리면 인물(전경)이 맨 앞, 즉 화면 위에 있는 것처럼 보인다.

또한 피터 홉킨스는 "그에 반해 르네상스 화가들은 그림 속에 3차원 환영을 표현하기 위해 끊어진 선과 원근법(선 원근법 및 공기 원근법)을 사용했다."고 설명한다.

13. 이러한 접근법에서의 차이를 보여 준다. 프레임 내에 상상의 상자가 그려졌을 때, 형상이 상자 속 깊은 공간으로 걸어 들어가는 것처럼 보인다.

피터 홉킨스는 계속해서 아티스트들이 벽이나 종이와 같은 평면 위에 깊은 공간을 표현할 때의 어려움에 대해 설명한다. 이러한 어려움은 3차원 공간의 환영이 평면적인 2차원 표면('화면'이라고도 불림) 위에 그려진다는 모순에서 비롯한다. 아티스트는 통일감 있는 그림을 위해 화면의 평면성을 깨뜨리거나 교란시키지 않고 3차원을 묘사하는 방법을 반드시 익혀야 한다.

14. 전통적인 서양 미술은 3차원과 깊은 공간의 환영을 강조하는 경향이 있지만, 이 일본 목판화에서 보는 바와 같이 평면적 공간도 매우 효과적으로 사용될 수 있다. 평면적 공간이냐 입체적 공간이냐 하는 문제는 단순한 선택의 문제일 뿐이며, 둘 중 어느 하나가 다른 것보다 본질적으로 더 우월하거나 열등한 것은 아니다.

14

15

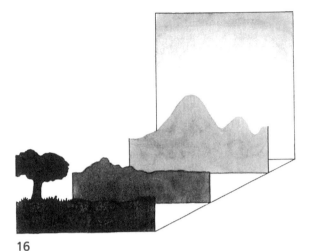

16

17

18

15. 도판14와는 대조적으로 피터 브뤼헐Pieter Bruegel의 이 판화에는 깊은 공간의 환영이 담겨 있다. 그러나 여기서 주목해야 할 할 점은 아티스트가 깊은 공간의 환영과 평면인 화면 사이의 모순을 어떻게 해결했느냐 하는 점이다. 예를 들어, 투시선이 시선을 그림 안으로 유도하고 있지만, 왼쪽 중간에서 식물에 물을 주고 있는 여인이 시선을 멈추게 한 뒤 다시 그림의 표면을 향하게 만든다. 또한 폐쇄공포증을 유발할 것 같은 답답한 느낌을 피하기 위해 브뤼헐은 빈 하늘 공간을 남겨서 시선의 탈출구를 제공하고 있다.

16. 그림 속에서 공간의 환영을 창조하는 방법 중 하나는 이 다이어그램에서처럼 전경, 중경, 원경을 분명히 구별하는 것이다.

17. 이 그림은 우리 눈을 전경에서 원경으로 유도하기 위해 멀어질수록 점점 더 흐릿하고 모호하게 표현하는 공기 원근법을 사용하고 있다.

18. 이 그림은 이탈리아 초기 르네상스 화가인 피에로 델라 프란체스카Piero della Francesca의 작품으로 추정되는 그림을 본떠서 그린 것으로, 깊은 공간의 환영을 창조하기 위해 직선 원근법을 사용했다. 이 그림에서는 소실점을 향해 뻗어 있는 대각선이 회화적 공간 속으로 깊숙이 밀어붙이고 있지만, 그와 동시에 수직선과 수평선이 우리 눈을 그림 표면으로 후퇴시킨다.

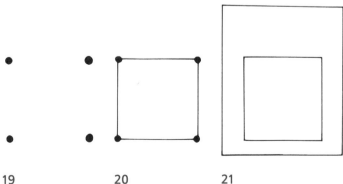

19 **20** **21**

22

23

전경 – 배경의 관계와 가독성

우리는 눈에 보이는 것을 체계화하고, 단순화시키고, 해석하려는 경향이 있다. 예컨대 도판19의 네 점은 마치 사각형처럼 보인다(도판20). 이 사각형을 프레임 속에 위치시키면(도판21), 작은 사각형이 큰 사각형 위나 그 앞에 있는 것처럼 보인다(도판22). 혹은 네모난 구멍이 나 있는 커다란 사각형처럼 보일 수도 있다(도판23).

두 개의 사각형과 같이 그림 요소 두 개가 주어졌을 때, 우리는 어느 하나가 다른 것보다 더 가까이 있는 것으로 인식한다. 좀 더 작은 사각형을 좀 더 큰 배경 앞에 놓인 전경으로 해석하면서 그 둘을 대립하는 두 개의 요소로 체계화하는 것이다. 이를 전경-배경의 관계라고 한다.

전경과 배경이 서로 뚜렷하게 구별되지 않을 때 혼란스럽고 불만스러운 결과가 나올 수 있다. 예컨대 평면적인 그림에서 뒤로 물러나 있어야 하거나 배경이 되어야 할 요소가 앞으로 나와 있으면 그림을 읽어내기가 힘들다. 평면적인 그림을 볼 때 그림의 주제보다 전체적인 패턴이 먼저 눈에 들어오면 그림을 읽어내기가 힘들어진다.

24. 세 그림 속의 요소들은 어느 하나가 다른 하나보다 앞으로 나와 있거나 뒤로 물러나 있는 것처럼 보인다. 첫 번째 그림에서는 큰 사각형이 더 가깝게 보인다. 두 번째 그림에서는 포개어져 있는 두 사각형 중 위에 있는 사각형이 앞으로 나와 있는 것처럼 보인다. 마지막 세 번째 그림에서는 검정색 사각형이 뒤로 물러나 있는 것 같고, 흰색 사각형이 앞으로 나와 있는 것처럼 보인다.

25. 왼쪽 그림은 전경-배경의 관계가 명확하다. 의자는 '전경'처럼 보이고, 바닥과 벽은 '배경'처럼 보인다. 하지만 오른쪽 그림은 전경-배경의 관계가 모호하다. 갈색 영역과 흰색 영역이 교대로 돌아가면서 앞으로 나와 있는 것처럼 보인다. 이 둘은 교대로 전경과 배경을 이룬다.

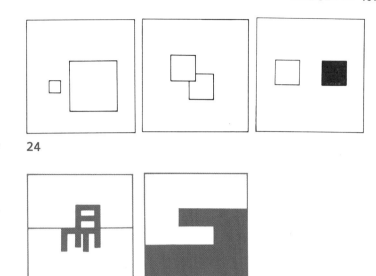

24

25

26

27

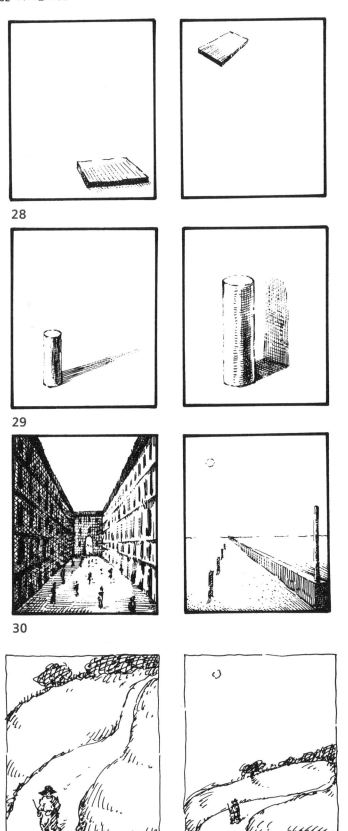

28

29

30

31

26. 비록 첫 번째 그림은 입체적이고 두 번째 그림은 평면적이지만, 알아보기 힘든 것은 둘 다 마찬가지다. 그 이유는 전경과 배경 사이의 대비가 충분히 뚜렷하지 않기 때문이다.

27. 전경과 배경이 명확하게 구분되지 않는 첫 번째 그림은 읽어내기가 힘들다. 가운데 그림은 전경과 배경의 구분이 좀 더 뚜렷하며, 그만큼 가독성이 높아졌다. 마지막 그림은 전경과 배경이 더욱 뚜렷이 구분된다. 향상된 가독성으로 인해 보는 사람들에게 더 큰 만족감을 준다.

그림 공간과 표현

그림 속에 감정을 불어넣기 위해서는 어떤 수단이 필요하다. 단지 얼굴만이 아닌 몸 전체가 캐릭터의 감정을 표현하듯이, 그림의 주제뿐 아니라 그림 속 모든 요소가 그림의 정서적 특징에 기여한다. 공간을 표현하는 방법들은 그림 속에 각기 다른 영향을 미친다. 그리고 그림 속의 영역 중에 어느 하나 중요하지 않은 것이 없다. 심지어 빈 공간까지도 중요하다.

28~29. 이 두 쌍의 그림은 각기 동일한 객체를 담고 있다. 비록 객체는 동일하지만 표현된 공간은 서로 다르며, 따라서 다른 느낌을 준다.

30. 비록 두 그림에 적용된 원근법은 유사하지만, 첫 번째 그림에서 표현된 공간은 '닫혀' 있는 반면 두 번째 그림의 공간은 '열려' 있다. 그 결과 두 그림이 전혀 다른 느낌을 준다.

31. 두 그림은 소재는 동일하지만 전달되는 느낌은 서로 다르다. 첫 번째 그림에는 극적인 느낌이 담겨 있다. 수직적인 구도 때문에 풍경과 길이 마치 보는 사람 쪽으로 다가오는 것 같고, 인물을 '밀어내는' 것처럼 보인다. 이와 대조적으로 오른쪽 장면은 좀 더 탁 트여 있다. 멀리서 보는 것 같고 평화로워 보인다. 인물이 풍경의 한 부분처럼 느껴진다.

32. 멀리 보이는 경치인 첫 번째 그림에서는 성이 마치 시골의 가정집처럼 수수해 보인다. 성은 배경의 일부이며, 그림 속에서 넉넉하게 확보된 여백은 편안한 분위기를 자아낸다. 좀 더 가까이 다가간 풍경이 담긴 두 번째 그림은 여백이 많이 줄었지만, 보는 사람으로 하여금 호기심을 갖게 하고 성 안으로 들어가서 탐색해 보고 싶게 만든다. 그 다음 그림에는 여백이나 열린 공간이 거의 자취를 감추었고, 거대한 벽이 시야를 막고 있다. 마지막 그림은 신비로우면서 은근히 공포스러운 느낌까지 자아낸다. 마치 '갇혀 있는' 것 같고 잘 보이지도 않기 때문이다. 저 안에 들어가면 전혀 예상치 못한 일이 일어날 것만 같다. 또한 빈 공간이 거의 없기 때문에 보는 사람의 시선이 유일한 '탈출구'인 어두운 입구 안으로 끌려 들어가게 된다.

32

33. 첫 번째 그림은 벽으로 둘러막혀 있다. '탈출구'가 없다. 두 번째 그림은 열려 있다. 우리 눈이 저 멀리 있는 문과 창문을 통해 탈출할 수 있다.

33

34. 오른쪽 그림이 왼쪽 그림보다 공간이 더 넓어 보인다. 그 이유는 부분적으로 인물 주변에 여유 공간이 더 많기 때문이다.

34

35

36

37

38

35. 이 두 그림은 동일한 소재를 가지고 있지만, 분위기가 서로 다르다. 첫 번째 그림은 배와 바닷물에 초점이 맞춰져 있다. 그리고 바다는 평온하다. 그에 반해 두 번째 그림은 배가 거대한 하늘 배경 속으로 사라질 것처럼 작아 보인다. 또한 곧 큰 파도가 일어날 것 같은 긴장감도 느껴진다.

36. 두 그림이 동일한 인물을 담고 있지만 첫 번째 그림은 친밀한 느낌을 주는 반면, 두 번째 그림 속 인물은 왠지 불안해 보이고 방 분위기도 음산하다.

37. 왼쪽 공간의 분위기는 비우호적이다. 바닥이 마치 벽처럼 솟아오르면서 인물을 그림 밖으로 '던지는' 것처럼 보인다. 만일 인물이 그림 밖으로 떨어지지 않으려고 뒤쪽으로 움직이고자 한다면 바닥을 기어올라야 할 것이다. 오른쪽 그림도 그리 우호적인 느낌을 주지는 않지만 적어도 인물이 공간 안에서 쉽게 움직일 수는 있다. 오른쪽 그림의 경우 왼쪽 그림에는 없는 이동의 자유가 확보되어 있다.

38. 왼쪽 그림의 인물은 기뻐하는 것처럼 보이지만, 보는 사람은 그렇게 느껴지지 않을 수도 있다. 그림에서 눈이 쉴 수 있는 여백이 거의 없기 때문이다. 그에 반해 오른쪽 그림에서는 눈이 쉴 수 있는 여백이 있어서 보는 사람이 좀 더 여유롭게 그림을 즐길 수 있다. 하지만 똑바로 서 있는 인물은 불편해 보인다.

39. 이 그림은 기차의 각도와 휘어지는 철로, 그리고 뛰어가는 인물을 통해 굉장히 빠른 속도감을 전하고 있다.

40~44. 이 그림들을 비교해 보면 각 그림에서 표현된 공간이 보는 사람에게 어떠한 영향을 주는지 알 수 있다. 모두 크기가 같음에도 어떤 그림 속의 공간은 다른 그림의 공간보다 좀 더 널찍해 보일 것이다. 이러한 인상을 주는 이유는 무엇일까? 어떤 그림이 좀 더 편안해 보이며, 그 이유는 무엇일까?

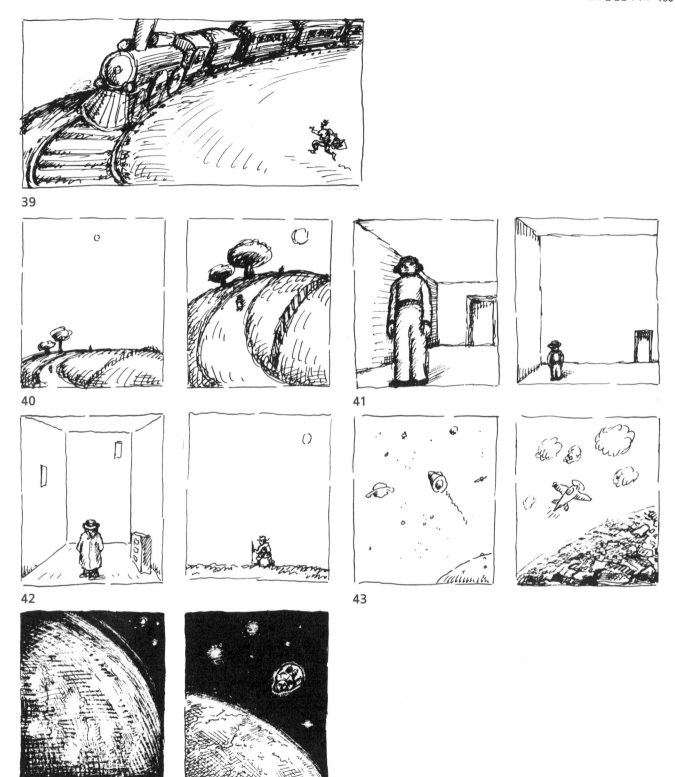

39

40

41

42

43

44

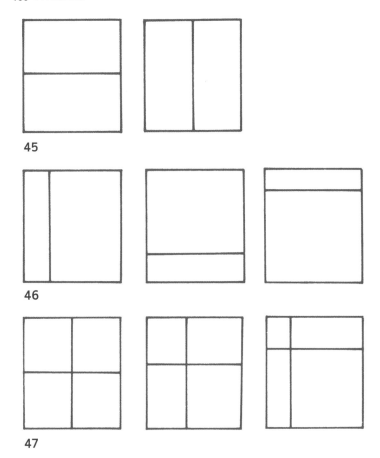

45

46

47

구도

그림은 크기, 모양, 질감, 공간의 간격 등 다양한 요소로 구성된다. 이러한 요소들은 경우에 따라 반드시 어울릴 필요가 없을 수도, 심지어 서로 상극을 이룰 수도 있다. 독자들에게 혼란스러운 경험이 아니라 의미 있는 경험을 부여하는 시각적 패턴을 창조하기 위해 아티스트는 그림 요소들을 신중하게 배열(구성)할 필요가 있다.

우리는 그림을 대할 때 먼저 그림의 주제와 구체적인 디테일을 보게 된다. 즉 구도는 즉각적으로 눈에 들어오지 않는다. 구도는 느낌으로 전해지는데, 구도와 그림 사이의 관계는 뼈대와 인간의 관계와 같다. 구도는 우리가 무엇을 보고, 어떻게 보는지를 구조화한다.

좋은 구도는 그림의 요소들이 똑같은 화면상에 조화롭게 공존할 수 있게 해 준다. 또한 그림의 요소들을 구조화하고 단순화하여 하나의 통합된 전체로 보고자 하는 우리의 요구를 충족시킨다. 모든 요소가 종합적이고 일관성 있는 패턴으로 배열될 때, 우리는 그림을 더욱 잘 이해하고 한층 더 즐길 수 있다.

화면 분할하기

다음에 나오는 도판들은 화면 분할 방식을 보여 주는 몇 가지 사례이다. 이러한 화면 분할을 통해 다양한 양식의 구도들이 만들어지며, 이는 보는 사람들에게 다양한 영향을 준다. 다음에 소개한 사례들은 화면 구도를 매우 단순화한 것으로 이러한 '그림의 뼈대'에 세부 묘사, 색상, 질감 등과 같은 살이 붙여지면 그림에 암시된 시각적 임팩트가 달라질 수도 있다. 하지만 이러한 구도들은 그림의 기하학적 기저 구조를 이해하기 위한 출발점이다.

45. 대칭 구도는 좌우가 균등하게 나뉘어 있고 균형 잡혀 있어서 안정감을 주지만, 운동감이 없어 정지되어 있는 것처럼 보인다.

46. 비대칭 구도는 불균등한 분할로 인해 동적인 느낌을 준다.

47. 첫 번째 구도는 대칭적이고 정적이다. 두 번째 구도는 우물쭈물하는 느낌이다. 실수처럼 보이기도 하고 심지어 약간 신경을 거스르기까지 하는데, 그 이유는 원래 대칭 구도를 그리려고 했는지 아니면 비대칭 구도를 의도했는지가 불명확하기 때문이다. 그에 반해 세 번째 구도는 그 의도가 확실히 전달되고 역동적이다.

48. 대각선은 추락하거나 상승하는 것 같은 '운동감'을 표현한다. 하지만 첫 번째 프레임에서는 대각선이 '갇혀' 있다. 마치 구석에 갇혀서 옴짝달싹도 못 하는 것처럼 보인다. 그에 반해, 옆에 있는 두 구도의 대각선에서는 좀 더 자유로운 운동감이 느껴진다.

49. 맨 왼쪽 프레임에는 대각선들이 크기가 똑같은 네 개의 삼각형을 만들면서 견고한 구조를 이루고 있지만, 운동감은 거의 느껴지지 않는다. 그에 반해 다른 두 개의 구도는 운동감과 극적인 요소를 가지고 있다.

50. 첫 번째 구도는 정지, 정면, 단도직입 같은 단어를 연상시킨다. 반면, 두 번째는 극적인 요소를 가지고 있다. 마치 사각형이 낙하하는 것처럼 보인다. 세 번째는 삼각형이 바닥에 확고하게 자리 잡고 있어서 견고하고 균형 잡힌 느낌을 준다. 네 번째 프레임은 비대칭 구도로 인해 세 번째 프레임에 비해 좀 더 동적이다.

51. 첫 번째 프레임의 아래로 향한 삼각형은 위협적이고 극적이다. 두 번째 프레임의 배치도 극적이고 위협적이긴 하지만, 아래로 향하는 움직임이 프레임 한쪽 면의 '지지'로 인해 지연되고 있다.

52. 첫 번째 사각형은 꼿꼿이 서 있거나 위로 자라고 있는 모습이다. 두 번째 사각형은 기울어지기 시작하는 모습이고, 세 번째 사각형은 아래로 떨어지는 중이거나 위로 날아오르고 있는 모습이다.

48

49

50

51

52

53

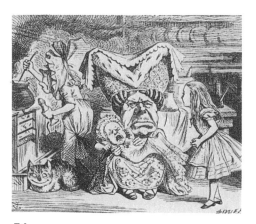

54

기하학적 기저 구조 활용하기

브라이언 토머스Brian Thomas에 따르면, 옛 거장들은 화면 구도를 잡을 때 종종 그림의 가독성과 표현력을 높이기 위해 기하학적 기저 구조를 이용했다. 이러한 기하학적 패턴은 시선을 안내하는 주요 시각적 요소들에서 발견되며, 그림의 핵심으로 이끄는 방향선을 만들어낸다.

대가들의 작품 속에서 기하학적 기저 구조를 연구하고 분석함으로써 화면 구성에 대한 이해를 높일 수 있다. 광범위한 자료 연구와 연습을 거치면 거의 직관적으로 기하학적 기저 구조를 활용할 수 있다. 이 수준에 이르면 그림 그리기 전에 모든 디테일을 미리 구상해낼 필요가 없다. 삼각형이나 사각형 같은 기본 형태로 구도를 잡은 다음 그림의 내용을 채워갈 수 있고, 그림의 내용을 채워가는 과정에서 기하학적 기저 구조를 가진 구도가 자연스럽게 드러날 수도 있다.

55

53. 부테 드 몽벨의 그림책『잔 다르크』에 나오는 이 일러스트레이션은 잔 다르크가 한 번도 보지 못했던 왕을, 심지어 신분을 숨긴 채 자신보다 더 화려한 의복을 입고 있는 신하들 틈에 숨어 있는 왕을 한눈에 알아보는 장면이다. 이 그림의 구도를 분석해 보면, 주요 방향선이 보는 사람의 시선을 그림의 중심으로 이끌면서 왕의 가슴을 향해 모여들고 있음을 알 수 있다. 아티스트가 그렇게 계획한 것인지는 모르겠지만, 구도가 그림의 의도를 더욱 강화시키고 있는 것은 확실하다.

54. 존 테니얼이 그린『이상한 나라의 앨리스』일러스트레이션 중 하나인 이 그림에는 공작 부인이 그림 전체의 중심을 이루고 있다. 확실한 X자가 이 구도의 기저를 이루고 있으며, 그것이 보는 사람의 시선을 공작 부인 쪽으로 이끌고 있다는 점을 누구든 쉽게 알아챌 수 있다.

55. 오노레 도미에Honoré Daumier가 슬렁슬렁 그린 것처럼 보이는 이 그림조차 기하학적 기저 구조를 가지

56

57

고 있다. 이 구도는 그림에 힘을 부여할 뿐 아니라, 그림 속에 우연히 존재하는 것은 아무것도 없으며 모든 것이 의도한 대로 정확히 배치되어 있다는 느낌을 준다.

56. 아이작 바셰비스 싱어의 『바보들의 나라, 켈름』에서 내가 그린 이 일러스트레이션은 삼각형 구도를 이루고 있다. 하지만 나는 이 구도를 '계획'하지 않았고, 그림이 완성된 뒤에야 이 기하학적 형태가 드러나 보였다. 구도에 대해 완전히 이해하고 나면 그림을 그릴 때 구도에 대해 크게 신경 쓸 필요가 없다. 언제든 자연스레 드러날 것이기 때문이다.

57. 『바보들의 나라, 켈름』에 나오는 또 다른 일러스트레이션인 이 그림은 전체적으로 원형 구도 안에서 운동감이 표현되어 있다. 하지만 나는 여기서도 이런 구도를 일부러 '계획'하지 않았다. 수년 동안 관찰하고 그림을 그리면서 익힌 구도에 대한 감각이 자연스레 표출된 것이다.

58~68. 이 그림들은 숄렘 알레이헴의 『하누카 용돈』 일러스트레이션을 그릴 때, 내가 어떤 방식으로 구도를 잡아 나갔는지를 보여 준다. 먼저 큼지막한 형태들에 초점을 맞추어서 주요 요소들을 아주 거칠게 스케치한다(도판58). 인물 하나하나를 단일 형태로 볼 수도 있고, 여러 명의 인물을 한 단위로 묶어서 볼 수도 있다. 나는 주제를 최대한 살리는 방향으로 그림 요소들을 화면에 배치하려고 노력했다.

그 이후에도 여러 번 스케치를 하는 과정에서 나는 그림 요소들의 위치를 이리저리 옮기면서 그림의 의미와 주제, 그리고 분위기를 가장 잘 전달할 수 있는 구도를 모색했다(도판59~60). 나는 계속해서 다양한 배치와 변화를 시도했다. 초기 단계에는 스케치가 매우 거칠어서 다른 사람들이 보기에 아무 의미 없는 낙서처럼 여겨질 것이다. 하지만 이러한 초기 단계는 그림의 '뼈대'를 형성하는 시기라 부를 수 있다. 기하학적 형태의 구도가 드러나는 것도 바로 이 초기 단계이다.

주요 요소들의 기본 배치가 만족스러우면 그때부터

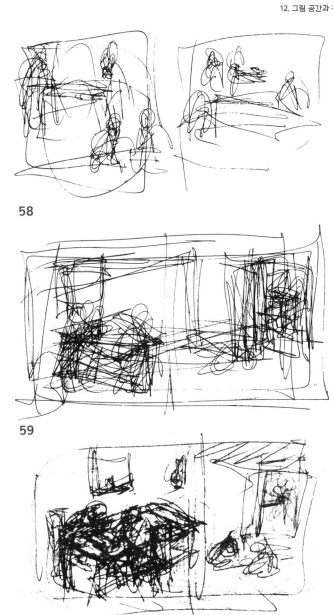

58

59

60

61

62

63

디테일 탐구를 시작한다. 하나로 뭉뚱그려진 무리 속에서 개별 인물이 드러나거나, 한 인물이 얼굴 표정을 갖거나 복장을 갖추게 된다(도판61~63). 그림의 형태가 갖춰짐에 따라 주요한 시각 요소들이 시선을 유도하는 방향선을 암시한다는 점을 관찰할 수 있다. 예를 들면 도판63에서 비스듬히 놓여 있는 테이블이 시선을 대각선 방향으로 이끄는 것처럼 말이다.

도판64의 양쪽 펼침면 그림처럼, 나는 계속해서 다양한 배치를 시도했다. 그와 동시에 그림에서 가장 중요하다고 여겨지는 측면들을 더 부각시키고 강화시켰다. 예컨대 도판65와 도판66을 비교해 보면, 도판66의 인물들이 더 확대되었고 마루 공간이 좀 더 줄어들었음을 알 수 있다.

그림의 기저 구조, 즉 구도는 서서히 드러난다. 예컨대 도판63~68을 보면, 대각선 형태의 테이블과 주요 인물들이 서로 교차되어 배치되었음을 알 수 있다. 나는 보통 정적 구도보다는 동적 구도를 선호한다. 동적 구도에서 운동감, 활기, 그리고 극적 분위기가 더 뚜렷하게 연출되기 때문이다. 또한 그림 공간(화면)을 대칭적으로 분할하거나 똑같은 크기의 형태들을 나란히 배치해서 정적 구도를 만들기보다는, 화면을 비대칭적으로 분할하거나 큰 요소와 작은 요소를 서로 대치시키는 것을 선호한다. 사실 지금 이 그림을 보면 그 당시 못 보고 넘어갔던 결점이 눈에 띈다. 이 그림의 최종 버전(도판68)을 보면, 테이블 상판 윤곽을 나타내는 선들이 마룻바닥 모서리와 평행을 이루고 있는데, 바로 이 점이 내 의도와 달리 그림에 정적인 느낌을 주는 요인으로 작용한다.

64

65

66

67

68

13. 테크닉의 원리

무엇이든 과하면 일을 망친다.
_노자

아티스트는 그림을 그리는 과정에서 그림 속에 생명을 불어넣는다. 그리는 동안 그림이 반짝반짝 빛나고 노래하기 시작하는 순간을 추구한다. 그 순간은 인물이나 동물뿐 아니라 그림 전체가 숨 쉬는 것처럼 보인다.

위대한 화가들은 자유와 원칙을 적절하게 조화시키는 능력이 탁월했다. 그들은 해부학 및 원근법에 대한 빈틈없는 지식과 완벽한 테크닉으로 무장하고 그림을 그렸다. 또한 마음속에 뚜렷한 목표를 가지고 있었으며, 어떻게 하면 그 목표를 이룰 수 있는지를 알고 있었다. 하지만 테크닉에 대해서는 생각할 필요가 없었다. 테크닉이 이미 그들에게 제2의 천성이 되어버렸기 때문이다. 이 정도 수준에 도달하기 위해서는, 즉 글 쓰는 것만큼이나 그림을 자유자재로 그릴 수 있게 되기까지는 각고의 노력이 필요하다.

드로잉 기법은 중요한 수단이지 그것 자체가 목적이 되어서는 안 된다. 테크닉은 내용을 전달하는 하나의 수단이므로 내용 전달에 방해가 될 정도로 기교가 돋보여서는 안 된다. 좋은 디자인과 마찬가지로 숙련된 테크닉은 잘 드러나지 않는 법이다.

나무를 그리고 있다고 상상해 보자. 그런데 만일 나무는 '잊은' 채 그림을 꾸미는 데만 정신이 팔려 있다면, 결과적으로 그 그림의 생명력을 훼손할 수 있다. 이 경우 본인이 그린 선들은 나무를 묘사하거나 나무에 깃든 영혼을 표현하는 게 아니라, 오직 종이를 꾸미는 장식적인 선으로 전락하고 말지 모른다. 선을 그릴 때 단순한 선이라고 생각하지 말고 내용을 표현하거나 묘사하는 수단으로 생각하자. 물론 부주의하게 선을 그렸다고 해서 부주의하게 지어진 집처럼 붕괴되거나 생명을 위태롭게 하지는 않겠지만, 그럼에도 선을 그릴 때는 마치 집을 짓는 것처럼 신중하게 그리도록 노력해야 한다. 그림의 '겉모습(look)'과 그림의 본질을 혼동하지 말아야 한다. 숙련된 테크닉은 그림을 장식하는 것이 아니라 그림에 생명을 불어넣는다.

섬세함과 단호함을 겸비한 원칙

훌륭한 테크닉은 생각 외로 단순하다. 섬세함과 단호함을 겸비하는 것으로, 이러한 원칙은 '여백의 미(종이가 숨 쉴 여지를 둔다)'와 '일필휘지(망설임 없이 대담하게 그린다)'라는 옛 사람들의 교훈에 잘 요약되어 있다. 이 두 가지 원칙은 음(여성적, 수동적)과 양(남성적, 능동적)의 이치를 내포하고 있다. 섬세함을 강조하는 '종이가 숨 쉴 여지를 둔다'라는 원칙은 '음'의 이치와 닮은 반면, 힘찬 기운을 강조하는 '대담하게 그린다'는 '양'의 이치와 닮았다. 이 둘이 협력하여 섬세하면서도 힘찬 테크닉을 만들어내는 것이다.

종이가 숨 쉴 수 있게 한다

어떠한 매체를 선택하든 자신이 선택한 화구와 재료들을 존중한다. 그리고 각 재료가 가진 고유의 특질에 주의를 기울이고, 그 재료들을 통해 할 수 있는 것과 할 수 없는 것을 숙지한다. 예컨대 투명 수채화를 그릴 때는 종이의 흰 바탕을 빛의 원천으로 삼아 마치 채색 유리 조각이나 얇은 셀로판지를 전구 위에 갖다 댔을 때의 느낌으로 바닥이 은은히 비쳐 보이게 그린다. 종이에 물감을 과하게 입히면 흰 바탕이 비쳐 보이지 않기 때문에 종이가 숨을 쉴 수 없다. 크로스해칭(기법에 관해서는 다음 198쪽에서 자세히 다룬다)을 지나치게 빽빽하게 넣는 것 역시 그림을 숨 막히게 하는 결과를 낳을 수 있다.

이와 마찬가지로 물감을 너무 두껍게 바르거나, 너무 많이 문대거나, 여러 색으로 겹칠을 하면 투명 수채화의 특징인 맑고 깨끗한 느낌을 잃어 탁하고 활기 없는 그림이 나온다. 물감이 과하게 칠해졌는지 아닌지는 채소를 익힐 때와 마찬가지로 경험을 통해서 알 수 있다. 겹칠은 꼭 필요한 만큼만 해서 물감이 과하게 입혀지지 않도록 한다. 겹칠 횟수가 적을수록 좋은 결과가 나온다면 붓질을 적게 하는 것이 방법이다.

대담하게 그린다

머릿속으로 무엇을 어떻게 그릴 것인지를 충분히 오래 생각하고 계획한다. 하지만 일단 심사숙고가 끝나면 대담하게 그리자. 주제에 집중하고, 종이와 그림 도구의 특성에 주의를 기울이되 망설임 없이 작업에 임한다. 선이나 워시wash(먹물이나 수채 물감을 묽게 해서 붓 자국이 보이지 않도록 고르게 칠하는 기법)는 비록 전체 그림을 구성하는 한 부분이기는 하지만, 그 자체로도 생명력을 가져야 한다. 붓놀림 하나하나에 활력과 개성이 깃들어야 하며 한 치의 모호함도 없어야 한다.

그림을 그리는 동안 자신감을 가지되 경솔하지 말며, 정확을 기하되 지나치게 세심하지 않으며, 혹시 이렇게 하면 독자들의 신경을 거슬리거나 집중을 방해하는 게 아닐까 하며 주저하지 않도록 한다. 망설임은 마치 계속 브레이크를 밟으면서 차를 운전하는 것처럼 가속도가 붙지 못하게 방해하고, 그 결과 애매한 선을 만들어낸다. 만일 스케치할 때 선이 제대로 그려지지 않았다 해도 그 선을 지우지 말자. 망설이지 말고 먼저 그린 선 위에다 다시 선을 그리도록 한다.

테크닉 연습

자유자재로 그릴 수 있는 기술을 습득하는 길은 미술 전문 교육 기관에서 훈련을 받거나 독자적으로 연습하는 것 외에는 달리 방법이 없다. 이러한 기본 입장을 견지하면서, 필자의 개인적 관점에서 숙련된 테크닉에 이를 수 있는 몇 가지 방법을 소개하고자 한다.

이 책에서 모든 기법을 다 다룰 수 없기 때문에 어린이책 일러스트레이션에서 자주 사용되는 몇 가지 기법을 선정했다. 선 긋기, 크로스해칭, 연필 소묘, 워시가 그것이다. 나는 최종 일러스트레이션에서 만족스러운 결과를 얻기 위해 연필 소묘를 제외한 모든 방법을 사용한다. 이 네 가지 기법은 기본 원리만 익히면 얼마든지 다른 방식으로 응용할 수 있다. 그 기본 원리란 '대담하게 그린다'와 '종이를 숨 쉬게 한다'이다. 하지만 궁극적으로는 자신만의 작업 방식을 찾아야 한다.

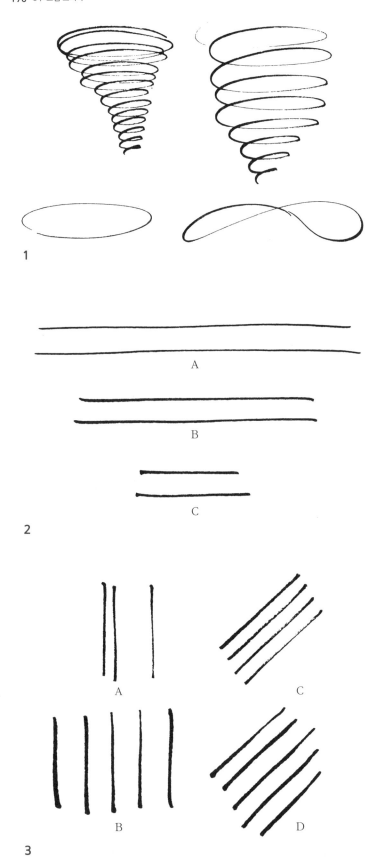

1

2

3

이 책에 소개하지 않은 일러스트레이션 기법은 동양화 필법 이외에도 마커 펜, 갈대 펜, 테크니컬 펜, 납염batik, 콜라주, 유화, 템페라, 목판, 라이노컷linocut, 에칭, 스크래치 보드 기법 등 매우 많다. 가능한 한 많은 기법을 탐구해 볼 것을 권한다. 하지만 어떤 기법을 사용하든 위에서 말한 두 가지 원칙과 더불어 '가독성'이라는 세 번째 원칙도 반드시 준수하도록 하자.

여기에 소개한 연습 사례들을 음계를 연습하듯 차근차근 해 나가되, 이는 단지 하나의 방식일 뿐임을 명심한다. 또한 알아두어야 할 점은 단지 연습을 위해서 선긋기나 물감 칠을 따로 하는 것이지, 일반적으로 그림을 그릴 때는 이 모든 기법이 통합적으로 사용된다는 점이다.

선

선은 일러스트레이션의 기본이다. 그림에서 가장 기본이기도 하지만, 가장 많이 쓰이는 요소이다. 음영이나 채색을 넣지 않고 오직 선만으로도 훌륭한 그림을 그릴 수 있다.

연필, 마커, 붓, 목탄으로 그리든 펜으로 그리든 간에 선 드로잉은 전력을 다하는 자세와 확실한 결단력이 요구된다. 잘못 그려진 선은 아무리 윤색해도 감춰지지 않는다. 선을 자유롭고 망설임 없이 그릴 수 있을 때까지 연습해야 한다. 대담하면서도 은은하고, 확고하면서도 장황하지 않으며, 즉흥적이면서도 절제 있는 선을 그릴 수 있어야 한다.

선 사용법을 습득하려면 먼저 대가들의 그림을 연구해 보고, 그런 다음 자신만의 선 사용법을 탐색해간다. 혼자서 할 수 있는 연습 과제 네 가지를 소개해 보겠다. 우선 크기가 28cm×36cm를 넘지 않고 신문지처럼 쉽게 구할 수 있는 종이를 준비하자. 목탄, 흑연, 콩테, 부드러운 연필 등 종이에 쉽게 그려지면서 굵고 부드러운 선을 표현할 수 있는 다양한 그림 도구를 사용한다. (예시된 사례들은 깃펜으로 그린 것이다.)

1. 처음에는 서서, 그 다음엔 앉아서 원, 타원, 8자, 나선

등을 그려 보자. 끊기지 않는 연속선도 그려 보자. 단지 손목만 사용하는 게 아니라, 마치 온몸에서 자연스레 흘러나오는 것처럼 선을 그린다. 압력을 달리해서 굵은 선도 그려 보고 가는 선도 그려 본다. 머릿속에서 떠오르는 대로 놀이하듯 자유롭게 도구의 가능성을 탐색해 보자.

2. 이제 가로로 곧은 선을 그려 보자. 그림 그리는 도구의 끝부분만 종이에 닿도록 한다(A). 그런 다음 손가락을 지지대 삼아서 미끄러지듯 손을 움직이며 선을 그려 보자. 왼쪽부터 시작해서 오른쪽 방향으로 그려 본다(B). 그 반대 방향으로도 그려 본다(C).

3. 평행선들을 수직선, 대각선, 수평선 등 다양한 방식으로 그려 보자. 밑에서 위로(A, C), 그리고 위에서 아래로(B, D) 그어 본다.

4. 속도를 달리해서 천천히(A) 그리고 빠르게(B) 그려 보자. 긴 선을 그린 다음 짧은 선을 그려 보자. 긴 선에서 마치 선이 들숨날숨을 쉬는 것처럼 점점 굵어졌다가 다시 점점 가늘어지는 데 주목한다. 또한 속도와 단호함이 선의 곧기에 영향을 미친다는 점에도 주목한다.

5. 이 연습과 다음에 나오는 연습6과 연습7은 모두 크로스해칭의 준비 과정이다. 자리를 잡고 앉아서 손목을 책상 위에 편안하게 올려놓고, 펜과 잉크로 종이 위에 짧고 평행한 획들을 그려 보자. 내 경험상 끊어짐 없이 한 번에 그릴 수 있는 선의 길이는 손목 위치를 옮기기 전에 펜이 어느 정도로 멀리 닿을 수 있는가에 달려 있다. 먼저 펜을 자기 쪽으로 당기듯이 짧은 세로획들을 그린다. 그런 다음 자기한테 잘 맞는 방법을 찾기 위해 다양한 방법을 실험해 본다. 한 획을 그리고 나서 다음 획을 그리기 전에는 펜을 멈출 수 있지만, 획을 긋는 중간에는 절대 멈추어서는 안 된다. 일단 시작했으면 한 번에 단호하게 그린다.

선이 제대로 그려졌다면 전체적으로 단호한 느낌을 줄 것이고, 심지어 그리는 동안 '획' 소리가 들릴 수도

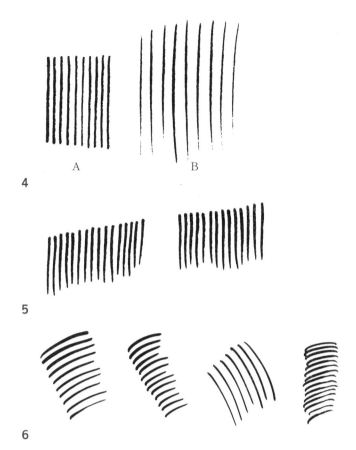

A B

4

5

6

7

8

있다. 전체적인 통일감을 얻기 위해서는 동일한 압력, 동일한 속도, 동일한 거리, 그리고 동일한 방향을 유지한다. 몇몇 선 모양이 약간 다르더라도 전체적으로는 통일감 있게 보일 것이다. 될 수 있는 한 빠른 속도로 그리되, 선 모양을 통제할 수 없을 정도로 격렬하게 그리지는 않도록 한다. 일단 선이 안정감 있게 그려지면 단호함을 잃지 않으면서 날아갈 듯 가볍고 섬세하게 선 긋는 연습을 해 보자.

6. 연습3과 연습4의 지시에 따라 그리되, 이번에는 짧고 평행하며 약간 굽은 선들을 그려 보자.

7. 이제 일렬로 늘어선 짧고 곧은 선을 그려 보자. 그런 다음 처음에 그렸던 선을 이어 그려서 좀 더 긴 선을 그려 보자.

8. 다음 단계의 연습 과제로 넘어가기 전에 지금까지 습득한 기법을 적용해서 스케치를 해 보자. 다양한 스케치를 통해 선을 연습해 보자.

크로스해칭

크로스해칭은 선을 이용해서 다양한 회색 톤이나 음영 효과를 얻는 방법이다. 이 기법은 음영, 입체적 표현, 강렬한 명암 대비, 장식 등에 사용할 수 있다.

크로스해칭은 그리는 과정을 묘사한 말이다. 이는 기본적으로 일련의 짧은 평행선들을 한 방향으로 '그린hatching' 다음, 반대 방향으로 또 다른 일련의 평행선들을 '교차cross'해서 그리는 것이다. 추가적인 선들을 겹쳐 그림으로써 색조를 짙게 표현한다. 또한 선을 촘촘하게 그려서 선과 선 사이의 흰 공간이 좁아지게 해 색을 더 짙고 어둡게 나타낼 수 있다. 하지만 명심할 점은 종이가 숨을 쉬게 하고, 선을 대담하게 그려야 한다는 것이다. 한 획 한 획 머뭇거림 없이 시원시원하게 그린다. 그리고 크로스해칭을 아무리 촘촘하게 넣는다 하더라도 종이가 드러나 보이는 작은 구멍이 막히지 않도록 한다.

9. 먼저 연습5에서 설명한 바와 같이 펜과 잉크로 짧고 평행한 선들을 그린다. 선들을 최대한 평행하고 동일하게 그린다(A). 다시 말하지만 머뭇거리지 말고 대담하게 그리도록 한다. 확신이 부족한 상태에서 그리면 그것이 그대로 반영되어 선이 불안정하게 흔들려 보일 것이다(B). 과도하게 구불거리는 선은 그림의 내용에 집중하지 못하게 방해하는 결과를 낳을 수 있다.

짧고 평행한 선들을 한 줄 그린 다음, 그 아래에 똑같은 방법으로 한 줄 더 그려서 각 선의 길이를 늘인다(C). 이어지는 선과 선 사이가 벌어지지 않도록 하여 연속되는 선이 되도록 그린다. 반드시 하나의 선으로 보이게 만들 필요는 없지만 두 선이 서로 닿게 그린다. 계속해서 이와 똑같은 방식으로 그려 보자(D).

이제 종이를 90도로 돌려 앞에서 그린 해칭에다 크로스해칭을 넣는다. 앞에서 그린 선들과 직각이 되도록 위에서 아래로 끌어당기듯 선을 긋는다(E). 상기한 방식대로 한 줄 한 줄 이어 붙여서 그린다(F).

그런 다음 종이를 45도로 돌려 앞에서 그린 크로스해칭 위에 다시 크로스해칭을 넣는다(G). 그 위에 한 층 더 크로스해칭을 넣으면 더욱 짙은 농도의 회색을 만들 수 있다. 이런 식으로 원하는 만큼 농도를 짙게 만들 수 있지만, 종이가 숨 쉴 여지를 두어야 한다(H).

10. 연습9가 숙달되고 나면, 균일하게 점점 더 짙어지는 네 개의 회색 사각형을 그려 보자.

11. 이제 실제 그림을 통해 크로스해칭 넣는 연습을 해 보자. 처음에는 바닥에 그림자를 드리운 정육면체나 구체로 연습하고, 그 다음에는 좀 더 복잡한 대상으로 옮겨간다. 똑같은 압력, 일정한 거리를 유지하면서 평행하게 동일한 속도로 선을 그린다. 그림의 질을 훼손시키지 않는 한 최대한 빠른 속도로 그린다.

9

10

11

12

A B

13

A B C

14

연필 소묘

연필이 펜과 다른 점은 무엇보다 잡는 힘을 조절해서 선을 다양한 톤으로 그릴 수 있다는 것이다. 펜은 압력 차를 이용해서 선의 굵기를 조절할 수는 있어도 선의 톤을 다양하게 표현할 수는 없다.

연필로 음영을 넣는 방법은 해칭을 넣어서 원하는 회색 톤을 만들 수도 있고, 찰필과 토틸롱(종이를 빽빽하게 말아서 끝을 뾰족하게 만든 것)으로 연필 선들을 한데 섞어서(블렌딩 기법) 다양한 톤이나 붓질을 한 것처럼 동일한 톤을 표현할 수 있다.

안타깝게도 연필 소묘를 시작하는 초보자들 중에는 번짐 기법이 음영 넣기에 적합한 방법이라고 생각하는 사람이 많다. 또한 연필을 잡는 손에 힘을 너무 많이 주어서 그림이 지나치게 어둡게 표현되거나 종이가 숨을 쉴 수 없게 되는 경우도 종종 본다. 이는 피해야 할 나쁜 습관이다. 연필을 잘못 사용해서 종이를 괴롭히지 않도록 하자.

여기에 나오는 연습 과제들은 부드러운 연필을 사용한 것이지만, 독자들은 다양한 연필(부드러운 것에서 딱딱한 것까지)을 시험해 보고, 각자가 목표로 하는 프로젝트에 가장 적합한 색조를 찾도록 한다. 부드러운 연필(B 계열)들은 세부 묘사 없이 커다란 덩어리 위주로 그리는 거친 스케치에 적합하다.

12. 연필로 크로스해칭을 넣는 다양한 방법을 반복해서 연습한다. 연필이 표현하는 회색 톤의 차이를 의식하면서 그려 보자.

13. 연필 잡는 손에 힘을 세게 줄 때와 약하게 줄 때 어떤 결과가 나오는지 알아보자(A). 이런 식으로 힘을 조절하면서 회색 톤을 그러데이션으로 표현해 보자(B).

14. 블렌딩 기법을 실험해 보자. 먼저 연필(A)을 사용하고, 그 다음에 찰필(B)을 사용해서 연필 선들이 일정한 톤으로 매끄럽게 섞이도록 표현해 보자. 이때도 선을 너무 많이 그리거나 힘을 과하게 주어서(C) 종이에 고통

을 주지 않도록 주의한다. 종이가 숨 쉬게 하자.

워시

워시는 수용성 물감이나 잉크를 물과 섞어서 준비한 다음 바탕에 반투명 물감 층을 입히는 기법이다. 이 기법을 위한 최적의 바탕은 백색의 수채화 전용 종이 또는 수채화 종이에 준하는 수준으로 물에 젖었을 때 찢어지거나 크게 뒤틀어지지 않고 수분 저항성이 강한 종이다. 워시에 적합한 용액으로는 물에 잘 희석되는 먹물, 유색 잉크나 염료, 동양화 물감, 투명수채화 물감 등이 있다.

물을 많이 섞을수록 워시가 더 엷고 맑아진다. 워시의 핵심은 투명한 발색이므로, 어두운 색 물감을 칠할 때도 반드시 종이의 흰 바탕이 비쳐 보이도록 해야 한다. 물감을 너무 두껍게 칠하면 종이의 흰 바탕이 완전히 가려져서 종이가 숨을 쉬지 못한다.

15. 먼저 깨끗한 용기에 검정색 투명수채화 물감과 물을 섞어서 준비한다. 이때 물을 듬뿍 섞는다. (점안기를 사용하면 쉽고 편하게 물을 추가할 수 있다. 물방울을 떨어뜨릴 때마다 물감의 농도가 엷어지는 정도를 관찰해 보자.)

아주 엷은 물감(블랙 10% 또는 이보다 더 엷게)이 준비되었다면, 질 좋은 수채화 붓에 물감을 듬뿍 묻힌다. 수채화용 종이 위에 3~5cm 너비의 작은 사각형을 그린다. 종이와 약 60도 각도가 되게 붓을 잡고 물감을 고르게 칠한다. 반드시 물감을 한 번에 듬뿍 묻히고 가급적 붓놀림을 적게 해서 물감이 고루 퍼지게 한다. 신속하면서도 차분하게 그리도록 한다. 정확성을 기하되, 지나치게 세밀하거나 천천히 그리지 않도록 한다.

물감 칠이 종이에 배어들기 시작하면, 붓 하나를 깨끗한 물에 헹궈서 물기를 닦은 다음 칠이 마르기 전에 채색된 영역의 맨 아랫부분이나 귀퉁이에 모여 있는 물감들을 붓으로 빨아들인다. 이렇게 하지 않으면 물감이 고르게 마르지 않고 얼룩이 남는다.

비스듬하게 기울어진 화판에서 그릴 경우 이 작업을 더 유리하게 할 수 있다. 화판 위에서 종이의 방향을 돌

15

16

A B C

17

18

려가며 원하는 영역에 물감이 골고루 퍼지도록 해 본다.

16. 똑같은 회색 톤의 물감을 다양한 종이에 그려서 차이를 비교해 보자. 여기서 내가 사용한 종이는 아르쉬 수채화지(A), 스트라스모어 드로잉지(B), 그리고 브리스톨 보드(C)이다.

17. 일정한 회색 톤으로 사각형 하나를 그린 다음, 농도를 다르게 해서 반듯한 사각형 하나를 더 그려 보자. 고르고 일정한 톤으로 칠할 수 있을 때까지 계속 연습한다. 일단 플랫워시flat wash(평평하게 동일한 색감과 톤으로 바르기)를 완벽하게 해낼 수 있다면 다양한 질감 표현도 잘하게 될 것이다.

18. 일정한 톤으로 칠하기가 숙달되고 나면, 색이 균일하게 점점 더 짙어지는 똑같은 크기의 사각형 네 개를 그려 본다.

19. 그림에 음영을 줄 때 워시 기법을 사용해 보자. 묽은 물감을 비교적 넓은 영역에 과감하게 펴 바른다. 여기에다 어두운 톤을 표현하려면 좀 더 어두운 색 물감으로 칠하거나, 먼저 칠한 부분이 말랐을 때 그 위에다 한 번 더 덧칠을 한다. 하지만 물감의 투명성을 유지하기 위해 너무 많은 덧칠은 삼가고, 물감 칠이 너무 두꺼워지지 않도록 물감에 물을 추가한다.

화구와 재료들

어떤 미술 용품을 선택하느냐 하는 것은 지극히 개인적인 문제이다. 본인이 직접 다양한 화구와 재료를 테스트해 보고 마음에 드는 물건을 고르는 것보다 더 좋은 방법은 없다. 가급적 다양한 종류를 테스트해 보자.

나도 처음 시작할 때 이런 방식을 택했다. 펜촉, 연필, 종이, 잉크, 지우개 할 것 없이 뭐든 새로운 것이 눈에 띄면 하나씩 구입했다. 그리고 직접 사용해 보고 나서 가장 마음에 드는 재료와 도구를 찾아냈다. 하지만 마음에 드는 것을 찾은 이후에도 이런 실험을 멈추지 않았

19

다. 책마다 요구되는 재료와 도구들이 다르기 때문이다. 또한 새로운 도구와 재료, 그리고 그것들을 사용하는 새로운 방식을 끊임없이 탐구하는 것이 타성에 젖지 않는 길이기 때문이다.

스케치용 종이

연필 스케치용으로 내가 제일 선호하는 종이는 뉴욕 아트 브라운Art Brown에서 공급하는 슈피리어 트레이싱 벨럼지Superior tracing vellum이며, 그 다음으로는 캔손Canson의 비달론 트레이싱지Vidalon tracing paper이다. 나는 두꺼운 트레이싱 벨럼지를 좋아하는데, 이는 내가 똑같은 스케치를 여러 차례 지우고 다시 그린다거나 연필 선을 좀 더 선명하게 하려고 펜과 잉크로 덧그리는 경향이 있기 때문이다. (펜 선은 연필 선보다 더 선명해서 최종 그림을 위해 라이트박스에 올려놓고 트레이싱 작업을 하기가 더 수월하다.)

완성작에 적합한 종이

최종 그림을 그리는 종이는 지우고 수정하고 겹쳐 칠해도 충분히 견뎌낼 수 있을 정도로 질기고 두꺼워야 한다. 젖은 종이 위에 물감을 칠하고 흘리고 뿌리는 습식 기법을 사용하는 수채용 종이는 물에 젖었을 때 부풀어오르거나 뒤틀리는 정도가 비교적 적고 안정적이어야 한다. 나는 스트라스모어Strathmore 중간 표면 드로잉지(주로 선화에 사용)와 아르쉬Arches 중목 90파운드 드로잉지(선화와 채색화 모두에 사용)를 사용하고 있다.

만일 작품을 오래 보존하고 싶다면 100% 래그 페이퍼rag paper(넝마를 원료로 만든 고급지) 중성지를 사용하는 것이 가장 좋다. 예컨대 일러스트보드 illustration board는 층과 층 사이의 접착제 때문에 시간이 지나면 뒤틀림 현상이 나타나서 나의 경우 사용을 중단하였다. 또한 실린더에 감아서 인쇄할 경우를 대비해 유연한 종이를 사용하는 것이 좋다.

나는 종이 표면을 테스트해서 작업하기 즐거운지, 펜과 연필의 움직임이 마음에 드는지, 그려진 선이나 채색한 표면의 질감이 내 취향에 맞는지를 알아본다. 또한 리프로덕션reproduction 시 어려움을 피하기 위해 가능한 한 붉은색이나 주황색 기운이 없는 흰색 종이를 찾는다.

연필화 도구들

나는 그림책 일러스트레이션의 초기 스케치를 할 때, 파버 카스텔Faber Castel 2H 흑연심을 홀더에 끼워서 쓰는 것을 선호한다. 너무 단단하지도 너무 부드럽지도 않은 중간 정도의 강도를 가진 이 흑연심이 비교적 크기가 작은 내 스케치에 적합하다는 사실을 알게 되었기 때문이다. 나는 흑연심 끝이 뭉툭해지지 않도록 그림을 그리는 동안 정기적으로 뾰족하게 깎는다. 지우개는 부드럽게 지워지는 스태들러 마스Staedtler Mars 지우개를 사용한다.

펜화 도구들

나는 대체로 헌트Hunt 104호 펜촉이나 그보다 좀 더 부드러운 펜촉을 사용한다. 펜 홀더는 특별히 정해 놓고 쓰지 않고, 쓰기 편하면서 사용하는 펜촉과 잘 맞는 것이면 가리지 않는다.

최종 일러스트레이션을 그릴 때는 보통 펠리칸 Pelikan 검정 드로잉 잉크를 쓰거나, 농도가 좀 더 묽은 잉크가 적합한 경우는 히긴스Higgins 검정 드로잉 잉크를 쓴다.

수채화용 붓

내가 사용하는 붓은 흑담비모로 제작된 윈저 앤 뉴튼 시리즈Winsor & Newton Series 7의 0호, 1호, 2호, 3호, 5호, 8호이다. 이 붓들은 주로 투명수채화 물감에 사용하고, 먹물로 그릴 때는 먹물이 붓을 손상시키기 때문에 좀 더 값싼 붓을 사용한다. 하지만 고급 붓으로 먹물을 사용한 경우에는 사용 후 즉시 물로 헹군 다음 순한 비누로 잘 빨아 털의 뿌리에 남은 먹물까지 완전히 제

1

2

거한다. 그리고 털에 물기가 있을 때 끝을 뾰족하게 다듬은 다음 병에 세워서 털을 말린다(도판1).

수채화용 붓을 사기 전에 판매원에게 물을 달라고 해서 붓을 테스트해 보자. 질이 좋은 붓은 물에 젖었을 때 붓털 끝이 하나로 모이며, 아무리 오래 써도 원래의 형태가 변하지 않는다.

작업 공간 배치

작업 공간을 정리해서 편리하고 쾌적한 공간으로 만들자. 작업하는 동안 편안하게 반듯이 앉을 수 있도록 책상과 의자를 맞추고, 조명은 눈의 피로를 일으키지 않는 적절한 조도를 유지한다.

나의 작업 영역은 도판2에 잘 나타나 있다. 내 책상은 제도용 책상이라 기울기 조절이 가능하지만, 보통 20도 각도를 유지하고 있다. 책상 표면에 빛이 반사되어 눈이 부시는 일이 없도록 책상 위에 회색 합판을 깔아 놓았다. 나는 오른손잡이이기 때문에 그림 그리는 팔에서 그림자가 드리워지는 것을 막기 위해 빛이 왼쪽 방향에서 비치도록 책상을 배치했다.

나는 낮에도 조명을 사용해서 작업한다. 위치 조절용 팔이 달린 백열등-형광등 조합형 램프가 왼쪽에 고정되어 있는데, 이 또한 그림 그리는 팔에서 그림자가 드리워지지 않도록 하기 위함이다. 일반적인 천장 조명은 밤이나 실내가 어두울 때 공간 전체에 빛을 제공한다.

그림 자료나 스케치 등을 꽂아두기 위해 책상 건너편 마주 보이는 곳에 게시판을 설치했다. 그림물감과 잉크를 포함한 그림 도구들은 드로잉 책상 오른쪽, 유리로 한 층이 더 올려진 책상 위에 놓여 있다.

내 왼쪽에는 라이트박스가 바퀴 달린 작은 타자기용 책상 위에 있다. 라이트박스에 경첩이 달려서 비스듬히 기울게 할 수 있다. 라이트박스를 사용할 때는 눈부심을 방지하고 작업 영역에만 집중할 수 있도록 그림 주변을 검정색 종이로 덮어 가린다(도판3).

내 작업용 의자는 높이 조절이 되는 사무실용 회전의자다. 밑에 바퀴가 달려 있어서 라이트박스를 사용해야 할 때 쉽게 이동할 수 있다.

앉는 자세와 손의 위치

나는 일러스트레이션 작업을 할 때, 의자에 똑바로 앉아서 등을 꼿꼿이 펴고 발은 바닥에 단단히 박힌 것 같은 자세를 유지하려고 애쓴다. 오른쪽 팔뚝은 편안하게 책상 위에 올려놓는다(도판4). 작은 부분을 그리거나 세부묘사를 할 때는 손의 옆면과 새끼손가락을 종이에 닿게한다(도판5). 손을 빠르고 넓게 움직여야 할 때는 새끼손가락을 중심점으로 삼아서 종이 위를 미끄러지듯 이동한다. B연필, 초크, 흑연, 콩테 등과 같은 부드러운 그림 도구를 사용할 때는 대체로 손가락 한두 개를 피벗 포인트pivot point로 삼아서 그린다(도판6). 그림을 힘차게 그릴 때, 특히 큰 그림에서 세부 묘사가 아닌 큼직큼직한 형체를 그릴 때는 손과 팔이 종이와 닿지 않은 상태로 자유롭게 스케치한다.

테크닉은 그릇이다

테크닉을 연습하고 자신이 원하는 그림 도구를 발견하는 것도 학습 과정의 일부이다. 루벤스Peter Paul Rubens, 렘브란트Rembrandt Harmensz, 도미에와 같은 서양미술계 거장들의 삶을 들여다보면 이 두 가지를 얻기 위해 얼마나 많은 노력을 기울였는지 알 수 있다. 그들의 그림에서 테크닉은 목표가 아니라 필수 토대였다.

뛰려고 하기 전에 먼저 걷는 법부터 배워야 한다는 사실을 명심하자. 숙달된 테크닉과 그림에 대한 충분한 지식 없이는 자유자재로 표현하는 것이 불가능하다. 테크닉을 하나의 그릇으로 생각하자. 이야기의 내용과 주제가 가지는 정서를 온전히 담을 준비가 되어 있는 그릇 말이다.

하지만 일단 테크닉이 두 다리로 걷는 것만큼이나 자연스러워졌다면, 그때는 테크닉을 잊어버린다. 필요할 때 자연스럽게 배어 나오게 마련이니까. 그 대신 일러스트레이션에서 진짜로 중요한 것, 바로 이야기의 생명력과 정서를 포착하도록 노력한다. 주제를 접했을 때 자기 내면에서 맨 처음 일어나는 반응에 주의를 기울이고,

3

4

5

6

7

8

9

그 반응을 신뢰한다. 이야기를 마음으로부터 공감하고, 느끼고, 그림으로 표출되게 한다. 그림의 외형을 멋지게 보이게 하려고 자신의 감정을 적당히 희석하려 하지 않는다. 그림이 어떻게 보이느냐보다 그림이 무슨 이야기를 들려주느냐가 더 중요하다.

흠 없이 완벽한 그림을 그리겠다는 생각은 버리고, 그 대신 살아 있는 그림을 목표로 삼는다. 실수를 두려워하지 말자. 그리고 신선함이 사라지기 시작한다고 생각했을 때 바로 붓을 내려놓자. 과도한 붓질은 절대 피해야 한다. 그림의 내용이 충분히 전달되고, 그 책에 나오는 다른 그림들의 분위기와 잘 어울리고, 이야기를 솔직하게 묘사하기만 하면, 그림이 다소 미완성처럼 보인다 해도 전혀 문제될 것이 없다.

최종 일러스트레이션까지 참신함 유지하기

초기의 거친 스케치에서 최종 일러스트레이션으로 가는 과정에서 감정이나 참신함을 잃어버리는 경우를 매우 많이 본다. 완성된 그림은 더욱 탄탄하고 세련되고 알아보기 쉬울지는 몰라도, 초벌 스케치에서 느껴졌던 생명력과 즉흥성을 찾아보기는 어렵다. 높은 가독성은 훌륭한 일러스트레이션의 필수 요건이고, 가독성을 높이기 위한 어느 정도의 타협은 정당화될 수 있다. 하지만 만일 가독성을 높이는 대가로 생기를 잃어버린다면 그 결과는 실패라고 볼 수밖에 없다.

이는 사실 나에게 큰 고민거리였다. 종종 초기에 그린 스케치가 나중에 손질한 그림보다 더 생기 있게 느끼지곤 한다. 그 예로 도판7~9는 『내 방의 달님』의 한 일러스트레이션이 초벌 스케치에서 완성된 그림으로 발전하는 과정을 보여 준다. 비록 최종 버전은 좀 더 알아보기 쉽고 세련되게 다듬어졌지만, 초기 스케치와 비교하면 다소 '지루한' 느낌이 든다. 스케치에서 볼 수 있는 에너지가 최종 버전의 선에서는 더는 느껴지지 않는다.

처음에는 내가 이야기의 주제를 포착하는 데 중점을 두었음을 알 수 있다. 초벌 스케치를 한두 점 그리는 동안에는 이런 태도가 유지된다. 하지만 그 후 여러 단계

를 거치는 동안, 다시 말해서 내가 부지런히 불필요한 선들을 제거하고, 명확하고 선명하고 더욱 우아하게 다듬는 동안 그림은 활력을 잃어버린다. 게다가 초기 단계에서는 조금도 관심을 두지 않았던 생각들이 떠오르기 시작하는 때가 바로 이 시점이다. 이 시점에 이르면 그림이 어떻게 보일까, 독자들이 좋아할까 등의 궁금증이 내 마음속에서 일기 시작한다. 또한 이때가 바로 그림의 주제를 잘 표현하고, 그림에 필요한 요건들을 충족시키고, 본문을 최대한 명확하게 표현한다는 일차적 목표들이 내 시야에서 서서히 사라지는 시점이다. 즉 나의 관심은 상상의 독자에게로, 그리고 그림이 어떻게 보이고 어떻게 받아들여질까와 같은 주변적인 문제로 이동하기 시작한다. 역점 사항이 그림의 목적에서 그림의 겉모습으로 이동하는 것이다.

어떻게 보면, 초기의 거친 스케치에서 완성작까지의 진행 과정은 마치 '귓속말로 말 전달하기 게임'과 닮았다. 문장이 맨 마지막 사람에게 이르렀을 때는 원래 문장과 상당 부분 다르거나 심지어 완전히 바뀌어 있는 경우가 대부분이니 말이다.

초기 스케치는 주제를 더욱 명확히 파악하고 회화적 문제를 해결하는 데 도움을 준다. 하지만 초기 스케치에 지나치게 의존한다는 것은 테크닉이 부족하고 드로잉 기술이 조악하다는 반증이다. 과하게 손을 댄 그림은 지나치게 조리한 음식과 닮았다. 지나치게 익히거나 양념을 과하게 하면 중요한 재료들의 풍미가 다 사라지고 만다.

옛날 동양의 화가들은 초벌 스케치를 딱 한 차례만 그리거나 전혀 그리지 않았다. 그림을 그리기 전에 주제나 대상에 대해 오랜 시간을 두고 숙고하지만, 일단 붓을 잡으면 재빨리 휘둘러 단번에 그림을 완성시켰다. 심지어 그들은 자연을 보고 스케치하는 것을 꺼려 했다. 불필요한 디테일 때문에 머릿속으로 선명하게 떠오른 심상에 집중하는 데 방해가 될까 봐서였다. 그러나 그들은 이러한 경지에 오르기 위해 마음속에서 떠오른 이미지를 기억하는 비범한 능력을 키웠고, 그리하여 그 분야의 대가가 되었다.

초벌 스케치를 이용해서 그림을 계획할 경우(여기에 대해서는 6장과 12장에서 살펴보았다.)는 가급적 스케치 횟수를 줄인다. 작업하는 동안에는 이전 단계의 스케치를 전적으로 참고하지 않도록 노력하자. 이렇게 하면 앞에서 그린 그림을 베끼고 다듬는 수준에만 머무를 뿐 그림이 향상되지 않기 때문이다. 어느 장면의 한 부분을 클로즈업해서 그릴 때조차도 처음 그리는 것처럼 신선한 느낌을 담고자 노력하자.

14. 스타일

개성 있는 스타일은 아티스트의 독특한 표현 방식으로 만들어진다. 구성, 공간, 기법, 선, 색상을 포함한 다양한 그림 요소를 사용하는 독특한 방식을 통해서 그 아티스트의 스타일을 엿볼 수 있다. 아티스트가 선택한 방식은 그 아티스트의 성향, 생각, 느낌을 반영한다. 심지어 그림 그릴 이야기를 선택하는 것도 개성 표현의 한 부분이다.

따라서 개성 있는 스타일이란 능력, 기술, 성향, 그리고 선택 방침 등을 모두 합한 것이다. 만일 진실성과 개성을 담아서 그린다면, 그 그림은 필연적으로 개성 있는 스타일을 갖게 될 것이다. 이는 곧 개성 있는 스타일이 작품에서 나오도록 해야지, 작품이 스타일에 의해 좌지우지되게 해서는 안 된다는 뜻이다. 기술을 완벽하게 익혔다면 기교를 부릴 필요가 없다. 그리고 스타일을 잊어버리자. 그냥 글에서 설명되고 암시된 바대로 그림을 그리고, 그림의 내용에 적합한 방식으로 그리자. 어린이책에서는 명확한 전달이 외형이나 스타일보다 더 중요하다.

사실 그림을 명확하게 전달하기 위해 최선을 다하는 것이야말로 개성 있는 스타일을 얻을 수 있는 최고의 방법이다. 조각가 오귀스트 로댕Auguste Rodin은 이렇게 말한 바 있다. "좋은 스타일이란 없다. 다루어진 주제와 표현된 감정에 독자들의 주의를 집중시키기 위해 스타일 자체를 없애는 방법밖에는."

스타일 요소들

똑같은 알파벳 문자라도 서체를 달리하면 독자에게 다른 느낌으로 전달된다(도판1). 북디자이너는 주어진 글의 내용에 가장 적합한 서체를 선택한다. 동일한 맥락에서 아티스트는 그림에 가장 적합한 스타일 요소를 선택해야 한다.

앞으로 소개할 사례들은 아티스트가 선택할 수 있는 많은 요소 중에서 극히 일부에 불과하다. 아래에 소개한 질문 목록들과 각 질문에 해당하는 도판들을 보면서 다양한 그림 요소가 일러스트레이션을 '읽는 데' 미치는 영향을 이해하는 출발점으로 삼도록 하자. 명심할 점은 비록 여기서는 각 요소들이 개별적으로 제시되지만, 훌륭한 일러스트레이션에서는 그 모든 요소가 협력하여 하나의 통합된 전체로서 아티스트의 개성 있는 스타일을 형성한다는 사실이다.

공간

어떤 종류의 회화적 공간이 사용되었으며, 그것이 어떻게 구현되었는가?

　평면적 공간인가(도판2)?

　좁은 공간인가(도판3)?

　깊은 공간인가(도판4)?

　공간의 깊이와 부피의 환영(3차원적 입체감)이 직선 원근법을 통해 전달되는가(도판5)?

　아니면 색 투시법을 통해 전달되는가(도판6)?

경계

아티스트가 어떤 윤곽선을 사용했는가?

　그림 요소들이 선명한 윤곽선에 의해 나뉘어 있는가 (도판7)?

　아니면 부드러운 윤곽선으로 미묘하게 구분되어 있는가(도판8)?

1

2

3

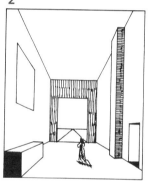

4

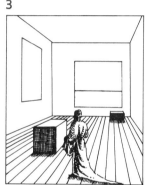

5

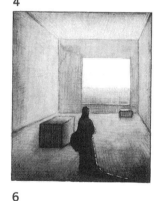

6

7

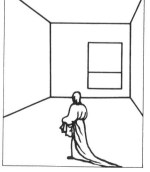

8

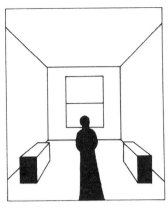

9

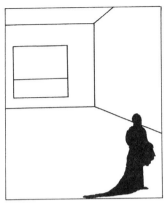

10

11

12

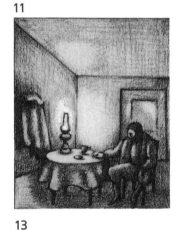

13

14

15

16

구도

기저를 이루는 구도는 무엇인가?

　예컨대 대칭적이고 정적인 구도인가(도판9)?

　아니면 비대칭적이고 동적인 구도인가(도판10)?

기법

아티스트는 어떤 그래픽 툴과 기법을 사용했는가? 그것이 이야기의 내용과 분위기를 전달하는 데 도움이 되었는가?

　장면이 강한 명암 대비를 주는 대담한 붓놀림으로 그려졌는가(도판11)?

　아니면 섬세한 워시 기법으로 표현되었는가(도판12)?

　혹은 부드러운 연필로 음영을 넣는 기법이 사용되었는가(도판13)?

표현 방식

그림의 주제는 어떻게 표현되었는가?

　실물 그대로 사실적으로 표현되었는가(도판14)?

　양식화stylization되었는가(도판15)?

　혹은 양식화되고 장식적인가(도판16)?

인물 표현

인물은 어떻게 표현되었나?

　사실적인가(도판17)?

　양식적인가(도판18)?

　생략되고 간략화되었나(도판19)?

　활기차고 역동적인가(도판20)?

　아니면 뻣뻣한가(도판21)?

　비율을 왜곡해서 인물을 길쭉하게 늘이거나 몽땅하게 만들었나(도판22)?

선

그림에서 선의 특성은 무엇인가?

연속적인 선인가(도판23)?

끊긴 선인가(도판24)?

굵은 선인가(도판25)?

가는 선인가(도판26)?

부드러운가(도판27)?

선명한가(도판28)?

묘사적인가(도판29)?

개략적인가(도판30)?

대담한가(도판31)?

머뭇대는가(도판32)?

대담함과 섬세함이 겸비되었는가(도판33)?

기하학적 형태로 표현되었나(도판34)?

기교적인가(도판35)?

실루엣으로 표현되었을 때 어떻게 보이는가(도판 36)?

37

38

스타일의 다양성

여기에 소개한 일러스트레이션들이 모두 어린이책을 위해 그려진 것은 아니지만, 스타일 요소들을 결합하는 다양한 방식을 보여 주는 좋은 사례라 할 수 있다. 이 사례들을 통해 일러스트레이션의 묘사와 표현 방식에 따라 이야기의 분위기와 느낌이 어느 정도까지 전달될 수 있는지 살펴보자. 그리고 이러한 '읽는다'는 목적에 특별히 기여하는 스타일 요소는 무엇인지 알아보자.

37. 이 그림은 H. 요제프스키이H. Jozewskij가 그린 폴란드 어린이책의 일러스트레이션이다. 그림 속 형상들이 마치 컷아웃cutout(오려내기) 기법을 사용한 것처럼 윤곽선이 뚜렷하고 정확한 실루엣을 가졌다. 하지만 그와 동시에 운동감이 느껴지기도 한다. 아티스트는 어떠한 회화적 공간을 사용했는가? 그리고 여백은 어떤 작용을 하고 있는가?

38. 월터 크레인이 그린 이 그림은 도판37의 그림보다 더 복잡하고 여백이 거의 없지만, 그럼에도 눈이 쉴 수 있는 여지가 있다. 이것이 어떻게 가능할까? 크레인이 음영과 같은 입체감을 주는 기법을 사용하지 않고도 돼지를 둥글게 보이게 만든 데 주목하라.

39. 찰스 디킨스의 『니콜라스 니클비』에서 피즈가 그린 일러스트레이션으로, 인물들이 마치 무대 위의 배우들처럼 표현되었다. 인물들의 표정이나 몸동작이 이야기의 내용을 암시하고 있다.

40. 부테 드 몽벨이 그린 인물들이 지면을 가로지르며 춤추고 있는 것처럼 보인다. 어떤 요소들이 그림에 운동감을 주며, 그렇게 느껴지는 이유는 무엇인가? 이 그림의 인물들을 피즈가 그린 인물들(도판39)이나 크레인이 그린 인물들(도판38)과 비교해 본다면 차이점은 무엇인가?

41. 이 그림은 나탈리아 벨팅Natalia Belting의 『아름

39

40

42

43

44

45

다운 새벽의 땅The Land of the Taffeta Dawn』에서
조지프 로Joseph Low가 그린 일러스트레이션으로, 붓
글씨 느낌의 선이 말에 운동감을 부여하고 있다. 손글씨
처럼 느슨한 특징을 가진 선은 부테 드 몽벨의 명확한
선(도판40)과는 전혀 다른 느낌을 준다.

42. 안젤라 서켈Angela Thirkell의 『은혜 깊은 참새
와 다른 이야기들The Grateful Sparrow and Other
Tales』에서 루드비히 리히터Ludwig Richter가 그린
일러스트레이션으로, 봄이 와서 다시 분주해지는 생활
모습이 묘사되어 있다. 이 분주한 장면을 보는 동안 자
신의 시선이 어떻게 움직이는지 주의 깊게 살펴보자. 그
림을 보며 내 시선이 '쉴' 수 있는 곳은 어디인가? 그리
고 어떤 요소들이 나로 하여금 그림을 탐색하도록 유도
하는가?

43. 조너선 스위프트Jonathan Swift의 『걸리버 여행
기Gulliver's Travel』에서 아서 래컴의 일러스트레이션
중 하나다. 이 그림에서는 비율이 아주 중요하다. 또한
래컴이 그린 선들도 주목할 만하다. 예컨대 소맷자락 부
분의 다소 '불안한' 윤곽선은 도판37의 대담한 선과 크
게 비교된다. 래컴은 걸리버의 의복에 선들을 그려 넣음
으로써 사람 형상을 입체적으로 묘사했으며, 그와 동시
에 운동감도 표현했다.

44. 『키쉬무어의 루비The Ruby of Kishmoor』에 나
오는 하워드 파일Howard Pyle의 그림은 사실적 접근
법을 취했음에도 매우 강렬하고 표현적이다. 이렇게 드
라마틱한 느낌을 고조시키기 위해 선택한 구성적 요소
는 무엇인가? 비록 이 그림에 비해 부테 드 몽벨의 그림
(도판40)이 밝고 익살스럽기는 하지만, 이 두 그림 사이
에 유사점을 찾을 수 있겠는가?

45. 야마구치 소켄의 이 일본화와 도판46의 이미지를
비교하면 유사점과 차이점이 있다는 것을 알 수 있다.
두 그림 모두 평면적 공간과 목판화 기법을 사용했지만,
각 그림에 배어든 아티스트의 '손맛'은 뚜렷한 차이를

46

47

보인다. 목판화의 선은 보는 사람으로 하여금 이 그림이 목판화라는 사실을 잊어버리게 할 만큼 붓으로 그린 원화의 특징과 우아함을 성공적으로 재현해냈다.

46. 하인리히 폰 클라이스트Heinrich von Kleist의 『미하엘 콜하스Michael Kohlhaas』에 나오는 제이콥 핀스Jacob Pins의 목판화는 비록 표현적이지만 그 방식은 도판44와 차이를 보인다. 훨씬 단순화된 얼굴 표현 방식과 우툴두툴한 윤곽선에 주목하자.

47. 『엄지 장군 톰Tom Thumb』에 나오는 구스타프 도레의 일러스트레이션은 도판46과 흥미로운 대조를 보인다. 두 그림 모두 표현적이면서도 암시적이지만, 도레의 그림은 깊은 공간감 및 극적인 빛과 명암을 사용해서 더욱 신비로운 분위기를 자아낸다. 작은 인물들과 거대한 나무들의 대비, 그리고 인물들이 어떤 운명이 도사리고 있을지 모르는 미지의 어둠 속으로 뱀처럼 이동하는 모습에 주목하자.

초보자들에게 주는 조언

개성 있는 스타일을 살리고자 이야기에 대한 자신의 즉각적이고 솔직한 반응을 희생시켜서는 안 된다. 이야기의 주제를 파악하기 위해 최선을 다한다면, 그림의 분위기와 감정과 스타일이 자연스럽게 드러날 것이다. 나의 경우는 먼저 원고를 읽고 이야기에 관해 생각하는 시간을 갖는데, 이 과정에서 줄거리가 명확해지고 내용이 머릿속에서 시각화된다. 그리고 느낌과 아이디어가 떠오른다. 그러는 사이에 책의 개념이 내 머릿속에서, 그리고 종이 위에서 서서히 구체화된다.

　개념은 테크닉을 결정하고, 테크닉은 스타일에 영향을 미친다. 예를 들어 『새벽』의 일러스트레이션 작업을 할 때, 나는 동틀 녘의 부드러운 윤곽선은 또렷한 펜과 잉크 기법으로 표현할 수 없다는 것을 깨닫고 붓을 사용한 수채화 톤으로 그리기로 결정했다. 그림 작업을 어떻게 풀어나갈지를 결정한 뒤, 나는 내 능력이 미치는 한 최선을 다해 작업을 수행했다. 그림을 그린 아티스트

가 바로 나이기에 필연적으로 나의 독특한 필적이 그림들 속에 드러났다.

내가 사용할 시각적 개념과 스타일 요소를 선택하는 일은 개인적인 기호(혹은 특정 미술 양식에 대한 개인적 기호)와 취향과 더불어 그림 자체가 요구하는 사항들에 좌우된다. 하지만 나는 내용이 나의 개성에 압도되는 일이 없어야 한다는 점을 늘 명심하고 있다. 예컨대 『새벽』의 경우도 대체로 그림의 시각적 문제들을 해결하는 과정에서 스타일이 드러났다(6장 참조). 그리고 다른 모든 그림책 작업에서도 이러한 접근 방식을 견지하고 있다.

어린이책에서 주제보다 아티스트의 개성이 관심의 초점이 된다면, 개성 있는 스타일 때문에 그림에서 가장 중요한 측면인 내용이 묻힐 위험이 있다. 스타일에 대한 지나친 집착은 허세적인 꾸밈으로 이어질 수 있다. 그 결과 독자의 주의를 그림에서 아티스트에게로, 내용에서 겉포장으로 돌리게 만들 수 있다. 더불어 그림의 가독성과 그림 보는 즐거움을 방해할 수 있다.

하나의 스타일에 스스로를 묶어두지 말자. 하나의 스타일을 책 전체에 걸쳐서 일관되게 사용하는 것은 바람직한 일이지만, 만일 아티스트가 여러 다양한 책을 마치 벽돌을 찍어내듯 똑같은 스타일로 그리려 하다 보면 일관성이란 것이 하나의 구속이 되어버린다.

어떤 책의 일러스트레이션 작업을 하겠다는 결정을 내리기에 앞서, 우선 그 이야기를 좋아하고 내용에 관심을 가져야 한다. 또한 이야기에서 그려진 이미지와 더불어 이야기에 담긴 사상과 철학에 동의해야 한다. 만일 그 이야기의 사상과 철학에 부정적이거나 무관심하다면 최선을 다해서 작업할 수 없다. 진심에서 우러난 감정 없이는 진정한 개인적 비전이나 스타일은 탄생되지 않는다.

이야기를 솔직하게, 자신의 눈을 통해 이해하고 느낀 그대로 그리자. 그리고 최선을 다해서 가장 적합한 수단으로 그림 작업을 수행하자. 한 권 한 권 작업을 해나감에 따라 기술력뿐 아니라 표현 수단도 향상될 것이며, 마침내 손글씨처럼 자연스러운 자기만의 스타일을 갖게 될 것이다. 그러니 억지로 만들어내려고 하지 말자.

기억하라. 모든 아티스트는 독창적이며, 결국에는 자신의 서명과 같은 스타일이 자신의 작품에서 드러나게 마련이라는 사실을.

218

『보물』 ⓒ 유리 슐레비츠, 최순희 옮김, 시공주니어

혼자 떠나는 여행

나는 스승이 아니다. 다만 당신들이 길을 묻는 길동무일 뿐. 나는 당신들 뿐 아니라 나 자신을 앞섰다.
_조지 버나드 쇼George Bernard Show

옛날에 어떤 경지에 도달하고 싶지만 그 방법을 모르는 학생이 있었다. 학생은 스승에게 그 경지에 도달할 수 있도록 도와 달라고 청했다. 스승은 자기 마차에 학생을 태우고 함께 너른 도로를 달리기 시작했다. 여행은 빠르고 즐거웠다. 스승과 마차를 타고 여행함으로써 학생은 상당한 시간을 절약할 수 있었다. 하지만 얼마 뒤 그 도로는 끊어졌고, 그들 앞에는 마차가 지나갈 수 없을 정도로 좁은 샛길이 하나 있을 뿐이었다. 사실 그 길은 딱 한 사람만 걸어갈 수 있을 정도로 좁디좁았다. 결국 스승은 마차를 돌려 돌아갔고, 학생은 혼자 걸어야 하는 그 길을 따라 여행을 계속했다.

이 책은 바로 그 마차처럼 여러분을 데려갈 수 있는 곳까지 데려왔다. 나는 여러분이 시간을 절약하고 허튼 수고를 하지 않도록 하는 데 이 책이 도움이 되었기를 바란다. 이제부터 여러분은 자신만의 길을 찾기 위해 혼자서 이 여행을 계속해야 한다.

『카르니카의 잃어버린 왕국 (The Lost Kingdom of karnica)』 중에서

부록

오늘 아침, 내 침대에 누워 잠자고
있을 때, 나는 꿈을 꾸었네(그리고
아침 꿈은 이루어진다고들 하지).
_윌리엄 바나드 로데스W. B.
Rhoodes

『카르니카의 잃어버린 왕국』 중에서

출판사 찾기

작품을 책으로 출간하기 위한 첫 번째 단계는 자신이 만들고 싶은 종류의 책을 출판하는 출판사를 찾는 일이다. 이미 출판된 책들을 살펴봄으로써 각 출판사들의 특징을 파악할 수 있다. 도서관이나 서점에 가서 어떤 책들이 마음에 드는지 알아보고, 그 책이 어느 출판사에서 나왔는지를 확인해 보자.

매년 개최하는 도서전이 자신이 사는 지역에서 열릴 때 놓치지 말고 방문하자. 각 출판사 부스를 찾아가서 전시된 책을 살펴보고 카탈로그를 받아가도록 한다. (우리나라의 경우 대한출판문화협회가 주최하는 서울국제도서전, 파주출판도시에서 주최하는 파주어린이책잔치를 방문할 수 있다. 여기서 출판사들의 특징을 파악하고 도서 목록 등을 얻을 수 있다. 혹은 매년 이탈리아 볼로냐에서 열리는 아동도서전Bologna Children's Book Fair에 포트폴리오를 들고 출판사 부스를 찾아갈 수도 있다. 이수지 등 국내 그림책 작가들이 이런 방법을 통해 해외 출판사에서 먼저 그림책을 출간한 사례가 있다-편집자 주)

또한 아동 도서 분야를 다루는 간행물들에 실린 출판사 광고와 출판 목록 등을 살펴보자. (우리나라에서는 어린이책 전문 온라인서점 오픈키드www.openkid.co.kr와 어린이책 전문 잡지인 《열린어린이》, 《창비어린이》, 《월간 그림책》 등에서 관련 정보와 소식을 접할 수 있다-편집자 주)

출판사와 접촉하기

어린이책 전문 출판사들은 항상 신진 작가 발굴에 관심이 많기 때문에 두려워하지 말고 접촉하자. 편지나 전화로 접촉할 수 있지만, 문의 사항이나 자신이 말하고 싶은 내용을 간단명료하게 밝히도록 한다.

당신이 아티스트이고 출판사가 위치한 도시나 그 인근 지역에 살고 있다면, 전화를 걸어서 당신의 포트폴리오를 직접 보여 주고 싶으니 시간 약속을 잡을 수 있을지 문의해 본다. 만일 출판사 소재지와 멀리 떨어진 곳에 살지만 그 도시로 가서 출판사를 방문할 계획이 있다면, 사전에 전화나 편지로 면담 날짜를 잡는다. 적어도 2~3주 전에 가능한 날짜를 문의하는 것이 좋다. 전화나 편지로 연락할 때, 당신이 그 도시를 방문하려는 날짜나 기간을 알려주도록 한다.

출판사에 당신의 작품 샘플을 보내고자 할 때는 돌려받지 못할 수도 있으니 원본은 보내지 않도록 한다. 그 대신 대표 작품 몇 점을 흑백이나 컬러로 복사해서 보내낸다. 출판사에서 관심이 있다면 원본을 보고 싶다는 연락을 해 올 것이다.

만일 당신이 논픽션 작가라면, 원고에 대한 간략한 설명과 예상 독자 및 연령대 등을 적은 편지를 보내서 출판사의 관심 여부를 타진할 수 있다. 하지만 당신의 원고가 픽션이라면, 이야기 자체를 지워지지 않는 종이에 2행 띄기로 깔끔하게 타이핑해서 간단한 서신과 연락처를 첨부해 보내도록 한다. (이때도 원본이 아닌 사본을 보내되, 복사본 2부를 떠서 한 부는 출판사로 보내고 한 부는 보관한다.) 편집자가 당신의 원고를 읽은 다음 직접 만날 수 있을지 연락처를 통해 문의할 수 있다.

복수 투고

복수 투고란 한 작가가 원고를 동시에 여러 출판사에 보내는 것을 말한다. 예전에는 복수 투고가 출판계에서 못마땅하게 여겨지곤 했지만, 지금은 투고한 작품을 검토한 결과를 알려주는 데 보통 5~6주가 걸린다는 점을 감안해서 편집자들이 대체로 이해하는 분위기다. 원고가 복수 투고되었다는 점을 편지에 분명히 밝히고, 만일 원고가 한 출판사에서 받아들여졌다면 작가는 그 사실을 즉시 같은 원고를 검토하고 있는 다른 출판사에 알린다.

복수 투고에 대해 어떻게 생각하는지 많은 편집자와 이야기를 나누어 보았다. 몇몇 편집자는 상관없다는 입장이었다. 복수 투고된 원고는 좀 더 빨리 읽어보게 된다는 편집자도 있고, 복수 투고를 싫어하며 심지어 그런 원고는 읽어보지도 않을 거라고 대답한 편집자도 있다. 또 어떤 편집자는 작가가 복수 투고를 하는 것보다 차라리 원고 검토 결과를 빨리 알려 달라고 편집자에게 요청하는 것이 더 낫다고 대답했다.

편집자와의 만남

대부분의 편집자는 원고 검토 시 작가와 직접 만날 필요가 없고 그냥 원고만 읽어도 충분하다고 생각한다. (편집자나 작가 중 어느 한쪽이 반드시 만나야 할 필요성을 느낀다면 직접 만날 수도 있을 것이다. 하지만 설령 만나게 되더라도 편집자는 원고를 다 읽기 전에는 어떠한 답변도 내놓지 않을 것이며, 첫 미팅 중에 편집자가 원고를 읽을 가능성도 없다는 점을 염두에 두어야 한다.) 차후에 편집자가 원고에 흥미를 느꼈다면, 좀 더 세부적인 사항을 논의하기 위해 만남이 성사될 수 있을 것이다. 이러한 만남들은 보통 우호적이고 편안한 분위기에서 이루어진다.

하지만 작가가 아닌 아티스트라면, 편집자들은 아티스트와 직접 만나서 대화를 나누는 것이 도움이 된다고 생각한다. 지방에 사는 아티스트들은 포트폴리오를 우편으로 보내더라도 긍정적인 답변을 받을 수 있지만, 되도록이면 미팅 때 직접 포트폴리오를 보여 주는 것이 최선이다. 아티스트들은 작가들과 달리 자신의 작품에 대해 즉각적인 반응을 기대할 수 있다. 편집자가 다른 편집자나 아트 디렉터가 볼 수 있도록 당신의 포트폴리오를 출판사에 잠시 맡겨두라는 제안을 할 수도 있다.

또한 편집자들은 첫 대면에서 아티스트가 책임감 있는 사람인지 아닌지를 탐색한다. 아티스트가 믿음이 가

는 사람인지, 성실하게 마감 날짜를 지킬 수 있는 사람인지를 보는 것이다.

포트폴리오 준비하기

포트폴리오는 아티스트가 즐겨 사용하고 편하게 느끼는 스타일이나 테크닉이 잘 드러나는 대표 작품 샘플들을 타인에게 보여 주기 위한 것이다. 너무 커서 거추장스럽거나 불편하지 않은 적당한 포트폴리오 케이스를 장만하는 것은 현명한 투자이다. 한 편집자는 깔끔한 포트폴리오 케이스에서 세심하고, 진중하며, 프로다운 태도를 엿볼 수 있다고 말한 바 있다. 또한 케이스 매수는 10장 정도가 너무 짧지도 길지도 않은 적당한 분량이라고 말했다. 그리고 샘플은 반복되지 않는 한 많을수록 좋다.

또 다른 편집자는 포트폴리오를 우편으로 보내야 하는 지방에 사는 아티스트들의 경우, 복사본이 아티스트의 작품 스타일을 충분히 보여 줄 수 있다면 원본이 아닌 복사본을 보내도 된다고 말했다. 이 편집자는 슬라이드 필름도 괜찮다고 한 반면, 슬라이드 필름보다는 원본이나 컬러 복사본을 더 선호한다고 밝힌 편집자도 있다.

포트폴리오를 우편으로 보낼 경우, 항상 반신용 우표를 동봉한다. 하지만 무엇보다 포트폴리오를 우편으로 보낼 경우엔 돌려받지 못할 위험이 있다는 점을 알고 있자.

포트폴리오에 무엇을 포함시킬 것인가

포트폴리오에는 흑백 및 컬러 일러스트레이션 샘플과 더불어 잘 알려진 이야기나 본인이 창작한 이야기를 바탕으로 디자인한 샘플용 재킷 두세 점을 포함시킬 수 있다.

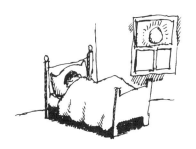

아트 디렉터와 편집자들은 그림을 읽는 데 있어 남다른 안목을 가지고 있다. 그들은 변화가 거의 없는 일러스트레이션들이 반복적으로 나오는 포트폴리오에는 관심을 보이지 않는다. 따라서 다양한 테크닉과 광범위한 주제를 아우르는 샘플을 보여 주도록 한다. 다양한 유형의 그림을 포함시켜서 본인이 다양한 분야의 이야기를 그릴 수 있다는 것을 증명해 보인다. 다양한 배경과 상황과 분위기에서 다양한 행위를 하는 어른, 어린이, 동물의 모습을 보여준다. 인물을 그릴 때 한 명만 그리지 말고, 무리 속에서 서로 관계하는 모습을 보여 준다.

자신의 접근 방식을 보여 주려면 잘 알려진 이야기를 그리는 것도 좋은 방법이다. 유명한 우화나 자신이 좋아하는 이야기를 선택해서 어떻게 행위를 전개시키고 등장인물의 특징이나 성격을 유지시키는지를 보여 주는 샘플 그림 두세 점을 그려 본다.

또한 작품에는 자신이 책의 판형과 크기에 대해 얼마나 잘 이해하고 있는지도 제대로 반영되어야 한다. 편집자와 아트 디렉터들은 당신이 실제 완성된 책에서 작품이 어떻게 보이는지에 대해 인식하고 있는지 알고 싶어한다. 따라서 대충 만든 것이라도 가제본 샘플을 포함시킨다. 가제본 샘플은 실물 크기나 실물 크기에 가깝게 제작한다. 그 샘플을 통해 당신이 시퀀스와 연속성에 대한 감각을 가지고 있음을 증명해 보여야 한다.

예컨대 동일한 등장인물이 움직이고 있는 장면을 보여 주되, 방향에 대한 인식이 잘 드러나는 시퀀스를 포함시킨다. 동일한 인물이나 배경을 다양한 위치나 각도에서 그릴 수 있다는 것을 증명할 수 있는 그림 서너 점을 포함시키자. 또한 그림들과 글의 내용이 어떻게 관련되어 있는지, 그리고 서체가 페이지 레이아웃 디자인에서 어떻게 사용될 수 있는지(서체에 대한 결정은 편집자나 디자이너의 몫이므로 서체를 직접 선택해서 보여 줄 필요는 없다. 다만 페이지 디자인에 있어서 서체 계획까지 포함시키는 것은 중요하다.)를 보여 준다.

작품의 예술성 외에도 아티스트가 세상을 바라보는 시각이 어떤지, 사람 됨됨이는 어떤지도 편집자들이 중요하게 생각하는 부분이다.

다양성과 전문성 중 어느 것을 강조할 것인가?

가급적 다양한 작품들을 포트폴리오에 포함시키되, 본인이 즐겨 하지 않는 작품은 제외시킨다. 자신이 다재다능하다면 그러한 강점을 부각시키는 샘플들을 포함시키자. 그렇다고 다양한 기법을 보여 줄 요량으로 자연스럽지 않거나 개인적으로 좋아하지도 않는 작품까지 억지로 포함시키지 않도록 한다. 하지만 오직 한 가지 기법만 보여 주면 다양한 일감을 얻을 수 있는 기회가 좁아질 수 있다는 점도 명심해야 한다.

한 편집자는 내게 아티스트의 다양한 작품을 보면 그 사람에 대해 좀 더 호감을 느끼게 된다고 말했다. 이 편집자는 작품뿐 아니라 그 작품을 그린 아티스트에 대해서도 좋은 감정을 갖는 것이 중요하다고 생각하는 것이다.

그림책 아이디어 제시하기

편집자들은 본문이 책에서 어떻게 읽히는지 알고 싶어 하기 때문에 가제본 형식이 그림책 아이디어를 제시하는 데 가장 효과적이다. 이 단계에서는 편집자들이 가제본을 요구하지 않는 것이 일반적이라 하더라도, 가제본이 도움이 된다는 것은 두말할 필요가 없을 것이다. 타이핑한 원고를 오려서 가제본에 풀로 붙여도 되고, 만일 본문이 아주 짧다면 손으로 직접 써도 좋다. 만일 가제본이 제대로 만들어지지 않아서 책의 흐름이나 속도감을 파악하는 데 큰 도움이 되지 않는다면, 구태여 원고를 가제본 형태로 제시할 필요는 없다.

가제본은 연필을 비롯한 다른 여러 화구로 대략 그리는 러프 스케치로 준비할 수 있다. 완성된 그림으로 가제본 전체를 채울 필요는 없다. 완성된 그림을 딱 한 점 포함하거나, 가제본 전체를 러프 스케치로 구성할 수도 있다. 나중에 그림을 수정하고 싶다는 생각이 들 수도 있기 때문이다. 가제본과 더불어 더욱 완성도 높은 그림을 흑백이나 컬러로 한두 점 더 제출할 수도 있다. 사실 편집자들은 아티스트가 추구하는 스타일이나 테크닉을 살펴볼 수 있게 한두 페이지 정도 신경 써서 만든 가제본이면 충분하다고 생각한다. 색 분해한 그림을 포함시킬 필요는 없다.

가제본의 복사본을 보낸다. 그리고 만일 완성 작품의 샘플 한두 점을 포함시키려 한다면 흑백이나 컬러로 복사해서 보내도록 한다.

샘플 남기기

편집자와 아트 디렉터는 수많은 아티스트를 직간접적으로 접한다. 따라서 그들이 당신을 기억할 수 있게 하는 한 가지 방법은 샘플용 그림 사본을 출판사에 남기고 나오는 것이다. 편집자와 아트 디렉터는 그 샘플을 필요할 때 언제나 찾을 수 있도록 아티스트 파일에 넣어서 보관한다. 어떤 샘플을 남길지 신중하게 결정해야 한다. 바로 그 샘플이 당신이 출판사에 방문한 지 오랜 시간이 지난 뒤에 당신을 대변할 것이기 때문이다.

샘플은 보통 약 $279mm \times 228mm$ 크기의 마닐라지 서류철에 보관된다. 샘플을 너무 크게 만들어서 서류철에 넣을 수 없다거나, 너무 작게 만들어서 명함처럼 쉽게 잃어버리는 일이 없도록 하자. (하지만 정리용 카드만 한 $76mm \times 127mm$ 크기의 샘플을 선호한다고 말한 편집자도 있었다.) 알아보기 힘들게 서류철 한 장에다 작은 그림을 많이 담는 것보다 두세 점 정도 담는 것이 좋다.

여력이 된다면 오프셋 인쇄를 한 샘플도 좋다. 하지만 복사한 샘플이라도 작품의 아이디어가 충분히 전달되기만 한다면 아무런 샘플을 남기지 않는 것보다 낫다. 이력서는 첨부하지 않는다. 오직 당신의 작품만이 중요하다. 하지만 당신의 이름과 주소, 전화번호는 빠뜨리지 않도록 한다.

편집자나 아트 디렉터가 샘플용으로 당신의 포트폴리오에 있는 작품 몇 점을 복사해도 좋은지 허락을 구할 경우도 있다. 따라서 출판사에 샘플로 제공할 수 있도록 미리 흑백과 컬러로 된 복사본을 몇 장 준비해서 포트폴리오에 넣어 다니는 것이 좋다.

편집자는 출판할 책을 어떻게 선정할까

출판은 개인적 취향이 크게 개입되는 분야다. 편집자들은 자신의 직관에 귀 기울이고, 자신이 좋아하고 공감하는 작품을 출판한다. 그들은 자신의 개인적 취향과 품질에 대한 개인적 판단 기준에 따라 출판을 결정한다. 경제적 요인도 물론 중요하기 때문에 출판업자 생각에 판매가 잘될 것 같은 책이나 지금까지 자사에서 많이 출판하지 않은 책이 선정될 수도 있다.

내가 아는 한 편집자는 만일 자사의 출판 목록에 있는 다른 책과 상충하지 않고 자사의 필요에 맞는다면, 작품에서 전율이 느껴지는지 혹은 감동이 전해지는지에 따라 출판을 결정한다고 했다. 하지만 그 편집자는 출판 결정에 가장 큰 영향을 미치는 것은 뭐니 뭐니 해도 강력한 주관적 느낌이라고 말했다. 또 다른 편집자 리즈 고든은 "무엇이 좋고 나쁜지를 알아볼 수 있는 직관은 수많은 경험을 통해 개발된 고도의 테크닉이다."라고 말했는데, 이 짧은 답변에 많은 의미가 함축되어 있다.

편집자 몇 명을 인터뷰해서 그들이 원고를 읽거나 아티스트의 포트폴리오를 볼 때 어떤 면에 주안점을 두는지에 알아보았다. 그들 중 몇 명의 의견을 다음에 소개한다.

리즈 고든 Liz Gordon (**하퍼 앤 로**) "나는 글에 있어서 신선한 접근 방식, 세상을 다르게 보는 시각을 원한다. 나는 좋은 글, 그림을 잘 그리는 아티스트를 찾지만, 테크닉이 훌륭한 것만으로는 부족하다. 책에는 감정이 담겨야 한다. 어린이들을 얕잡아보지 않고 그들의 눈높이에서 말하는 메시지가 담겨야 한다. 어린이책은 재미있어야 하며 내적 일관성과 응집력이 있어야 한다. 나는 이러한 요건을 충족시키는 책을 찾고 있다. 이 말은 흠결 없이 완벽해야 한다는 의미가 아니라 어떤 정신, 재능, 혹은 가능성이 담겨야 한다는 뜻이다. 출판은 개인의 취향에 크게 좌우되는 분야이며, 편집자들은 자신이 좋아하는 책을 출판한다. 하지만 작가나 아티스트들은 편집자의 취향을 예단해서 거기에 맞추려고 해서는 안 된다.

'프로답게' 보이려고 신경 쓰지 말고, 자신이 진정으로 하고 싶은 것에 집중하라.

리 데드릭Lee Deadrick (찰스 스크리브너즈 선 전 편집자) "어린이책의 출판 가능성을 검토할 때, 나는 아무런 사심이나 편견을 가지지 않고 작품 그 자체에 집중한다. 내가 감명을 받거나, 만족스럽거나, 기분이 좋거나, 흥미를 느끼는 작품인가? 이야기가 훌륭하거나 재미있는가? 강력한 정서적 소구력을 가지고 있는가? 나를 웃게 만드는가? 등장인물들에게 일어나는 일들이 납득이 되는가? 작품이 정서적 차원에서 소통을 하고 있는가? 다시 말해서 내게 어떤 정서적인 반응을 불러일으키는가? 지금까지 수많은 작품을 검토하면서 느낀 점은, 그림이 좋은 경우는 많지만 이야기들은 만족스럽지 않은 경우가 대부분이다. 공감할 수 없는 이야기가 태반이었다. 훌륭한 그림책 원고를 찾는 일은 쉬운 일이 아니다. 결론적으로 출판할 만한 좋은 작품을 찾기가 힘들다는 것이다."

마거릿 맥엘더리 Margaret McElderry (아세니움) "나는 작품의 질을 추구하며, 이야기 서술이나 그림 그리는 방식에 있어서 개성 있는 작품을 찾는다. 또한 아이디어가 기발할 필요는 없지만 독창성을 높이 산다. 좋은 아이디어를 가지고 있으면서 무언가를 소통하고 싶어 하는 사람을 만나고 싶다."

수잔 허쉬만 Susan Hirschman (그린윌로 북스) "내가 찾는 것은 아이디어다. 반드시 새로운 것이 아니어도 좋다. 작가나 아티스트가 자신이 하고 싶었던 작업을 해왔는지가 중요하다. 관심과 재능이 있다면 세상에 못할 일은 아무것도 없다. 자신이 믿고 좋아하는 글을 쓰고, 자신을 위해 글을 써라. 자신만의 방식으로 작업하라. 당신의 본능을 따르라."

제인 페더 Jane Feder (하퍼 앤 로 전 편집자) "나는 이야기에서 개인적 표현을 찾는다. 나는 단순하고 솔직한 언어로 진정성 있고 강렬하고 아름답게 쓰인 글을 좋아한

다. 또한 어린이다운 특징과 특별한 무언가가 담겨 있어야 한다. 그림은 둥근 형태와 부드러운 연필화를 좋아한다. 또한 독창적이고 개성이 강한 표현 방식, 내가 여태 한 번도 본 적 없는 접근 방법, 훌륭한 색의 사용 등을 선호한다. 그리고 대형 포트폴리오를 좋아한다."

도나 브룩스 Donna Brooks (E.P.더튼) "이야기가 어떤 식으로든 내 마음을 움직이는가? 이야기가 반드시 기발하고 독창적이지는 않더라도 해학적이고 재미있는가? 내가 정서적으로 반응할 수 있는가? 내용이 어린이 세계에 관한 것이고, 어린이의 정서를 이해하며 진정으로 어린이를 위한 것인가? 책으로 만들어질 수 있는가? 솜씨 좋게 잘 만들어졌는가? 신선함을 가지고 있는가?"

편집자의 취향은 그들이 출판한 책의 유형에서 드러난다. 따라서 그들이 편집한 책들을 살펴보자. 이때 출판 일자와 저작권 표시를 확인해서 현재 일하고 있는 편집자의 취향이 반영된 최근 책을 살펴보아야 한다. 편집자들은 한 출판사에서 다른 출판사로 이직하는 일이 빈번하므로, 편집부 책임자가 바뀌게 되면 당연히 출판되는 책의 유형에도 영향을 미치게 될 것이기 때문이다.

마지막으로 드리는 조언

글도 쓰고 그림도 그리는 작가들은 책을 출판할 기회가 많다. 본인이 쓴 원고가 출판사에서 받아들여졌다면, 출판사가 적합한 일러스트레이터를 찾을 때까지 기다릴 필요가 없는 것이다. 하지만 본인의 원고와 그림을 모두 받아들여야 한다고 우기며 편집자의 자유를 제한해서는 안 된다. 자신의 글에 본인이 직접 그림 그려야 할 합당한 이유가 없거나 오직 본인이 직접 쓴 이야기만 그림을 그린다는 원칙이 없다면, 초심자는 편집자의 결정에 따라 자신의 글에 다른 사람이 그림을 그리게 하거나 반대로 다른 사람의 글에 그림을 그리는 것이 현명하다.

편집자들이 스케치북을 보여 달라고 요구할 때도 있다. 스케치북에는 당신이 비공식적이고 즉흥적이고 솔

『진흙 거인 골렘 (The Golem)』 중에서

직하게 그린 그림들이 담겨 있기 때문이다. 편집자들은 당신이 좋아서, 신이 나서 그린 그림들이 가득한 스케치북을 보고 중요한 아이디어를 얻어낼 수도 있고, 당신에게 새로운 무언가를, 당신이 지금까지 한 번도 생각해보지 않았던 무언가를 제안할 수도 있다.

인내심과 끈기를 가지는 것이 중요하다. 편집자가 당신에게 적합한 원고를 찾기까지 다소 시간이 걸릴지도 모른다. 하지만 일단 원고를 받았다 하더라도 당신이 그 내용에 흥미를 느끼거나 감동하지 않았다면 그 작품을 그리지 않는 것이 현명하다. 일감을 고사하는 것이 아무리 힘들더라도 말이다.

일러스트레이터로서의 길을 걸으려면 일반 단행본 외에 다른 분야들, 이를테면 교과서나 학습지, 어린이 잡지나 성인 잡지, 신문의 일러스트레이션, 그리고 다양한 출판물의 스팟 일러스트레이션(배경 없이 오브제만 그린 그림)과 같은 작업도 고려해야 할 것이다.

여느 다른 분야와 마찬가지로 이 분야도 타이밍이 중요하다. 적합한 시기에 나온 적합한 일감, 그리고 그 일의 적임자가 되는 것은 결코 흔한 일이 아니다. 그렇기 때문에 다양한 영역의 작품을 보여 주는 것이 유리하다.

그리고 거절당했다고 해서 낙담하지 말자. 결국에는 다른 출판사에서 당신의 출판 아이디어를 받아들일지도 모른다. 하지만 본인의 제안이 왜 거절당했는지는 알려고 노력해야 한다. 본인 원고의 문제가 무엇인지, 그리고 개선할 수 있는 방법은 무엇인지를 알아보자. 거절당한 경험을 배우고 성장할 수 있는 기회로 바꾸자.

참고문헌

Telling the Story

Aiken, Joan. *The Way to Write for Children.* New York: St. Martin's Press, 1983

Allen, Walter, Editor. *Writers on Writing.* London: Phoenix House.

Aristotle. *Poetics.* Translated by S. H. Butcher. New York: Hill & Wang, 1961

Brooks, Cleanth, and Warren, Robert Penn. *Fundamentals of Good Writing.* New York: Harcourt Brace Jovanovich, 1950.

Colby, Jean Poindexter. *Writing, Illustrating and Editing Children's Books.* New York: Hastings House, 1967.

Egoff, Sheila, et al., Editors. *Only Connect: Readings on Children's Literature*, 2nd ed. New York: Oxford University Press, 1980. Gordon, William J.J. Synectics. New York: Macmillan, 1961.

Hazard, Paul. Books, *Children and Men*, 5th ed. Boston: Horn Books, 1983.

Huck, Charlotte S. *Children's Literature in the Elementary School*, 3rd rev, ed. New York: Holt, Rinehart & Winston, 1979.

Lanes, Selma G. Down the Rabbit Hole: *Adventures and Misadventures in the Realm of Children's Literature*, New York: Atheneum, 1971.

MacCann, Donnarae, and Richard, Olga. *The Child's First Books.* New York: Wilson, 1973.

Seuling, Barbara. *How to Write a Children's Book and Get It Published.* New York: Charles Scribner's Sons, 1984.

Strunk, William Jr., and White, E. B. *The Elements of Style*, 3rd ed. New York: Macmillan 1979.

Sutherland, Zena, et al. *Children and Books*, 6th ed. Glenview, Ill. : Scott, Foresman, 1981.

Unversity of Chicago Press. *A Manual of Style*, 13th ed. Chicago: University of Chicago Press, 1984.

Yolen, Jane. Writing Books for Children, rev. ed. Boston: Writer, 1983.

Zinsser, William. *On Writing Well*, 2nd ed. New York: Harper & Row, 1980.

Creating the Pictures

Albers, Josef. *Interaction of Color*, rev. ed. New Haven: Yale University Press, 1975.

Arnheim, Rudolf. *Art and Visual Perception A Psychology of the Creative Eye*, 2nd rev. ed Berkeley: University of California Press, 1974.

Bridgman, George B. *Complete Guide to Drawing from Life.* Walnut Creek, Cal.: Weathervane.

Doerner, Max. *The Materials of the Artist*, rev. ed. Translated by Eugen Neuhaus. New York: Harcourt Brace Jovanovich, 1949.

Dürer, Albrecht. *Human Figure.* New York: Dover, 1972.

Eisenstein, Sergei. *The Film Sense.* New York: Harcourt Brace Jovanovich, 1969.

Farris, Edmond J. *Art Students' Anatomy*, 2nd ed. New York: Dover, 1953.

Hale, Robert B. *Drawing Lessons from the Great Masters.* New York: Watson - Guptill Publications, 1964.

Itten, Johannes. *The Art of Color.* New York: Van Nostrand Reinhold, 1973.

Johnson, Charles. *The Language of Painting.* Cambridge: Cambridge University Press, 1949.

Kepes, Gyorgy. *Language of Vision.* Chicago: Paul Theobald, 1945.

Kingman, Lee, Editor. *The Illustrator's Notebook.* Boston: Horn Books, 1978.

Loran, Erle. *Cezanne's Composition*, 3rd ed Berkeley: University of California Press, 1963.

Muybridge, Eaweard. *Animals in Motion.* New York: Dover, 1957.

Muybridge, Eaweard. *Human Figure in Motion.* New York: Dover, 1955.

Snyder, John. *Commercial Artist's Handbook.* New York: Watson-Guptill Publications, 1973.

Thomas, Brian. *Geometry in Pictorial Composition.* London: Oriel Pres.

White, Gwen. *Perspective: A Guide for Artists, Architects and Designers.* New York: Harcourt Brace Watson-Guptill Publications, 1968.

도판 제공처

Grateful acknowledgment is made To The authors and illustrators and To The followin publishers and agencies:

To The Blackie Publishing Group, Ltd., Scotland, for permission To reproduce pictures from *The Fools of Chelm* by Isaac Bashevis Singer, pictures by Uri Shulevitz; picture copyright © 1973 by Uri Shulevitz (p. 172 Figure 41; p. 173, Figure 51; p. 190, Figures 56-57), Double spread from *Sir Ribbeck of Ribbeck of Haveland* by Theodor Fontane, Translated by Elizabeth Shub, pictures by Nonny Hogrogian, pictures copyright © 1969 by Nonny Hogrogian (p. 100, Figure 11)

To The Bodley Head, London, for permission o reproduce The picture from *The Juniper Tree and Other Tales from Grimm*, Translated by Lore Segal and Randall Jarrell, pictures by Maurice Sendak; pictures copyright © 1973 by Maurice Sendak (p. 132, Figure 7). Picture from *Some Swell Pup* by Maurice Sendak and Matthew Margolis; pictures copyrigh © 1976 by Maurice Sendak (p. 118, Figure 53). Text and pictures from *Where The Wild Things Are* by Maurice Sendak; copyright © 1963 by Maurice Sendak (p. 15, Figure 3; p. 55, Figure 1; p. 177, Figure 8).

To Georges Borchardt, Inc., Literary Agency, for permission To reproduce The picture from *Laughing Latkes* by M. B. Goffstein; copyright © 1980 by M. B. Goffstein (p. 105, Figure 24).

To Jonathan Cape, Ltd., London, for permission To reproduce The picture from *Fables,* written and illustrated by Arnold Lobel; copyright © 1980 by Arnold Lobel (p. 112, Figur 39), Picture from *Mazel and Shlimazel* by Isaac Bashevis Singer, pictures by Margot Zemach; pictures copyright © 1967 by Margot Zemach (p. 107, Figure 27).

To Collins, Publishers, London, for permission To reproduce The box cover ustration from *The Nutshell Library*, written and illustrated by Maurice Sendak, copyright © 1962 by Maurice Sendak (p. 97, Figure 3 left).

To J. M. Dent & Sons, Ltd., London, for permission To reproduce The pictures from *Gulliver's Travels* by Jonathan Swift, illustrated by Arthur Rackham (p. 214, Figure 43).

To Andre Deutsch, London, for permission To reproduce pictures from *The Golem* by Isaac Bashevis Singer, pictures by Uri Shulevitz; pictures copyright © 1982 by Uri Shulevitz(p. 159, Figure 52; p. 228).

To Dial Books for Young Readers, for permission To reproduce Text from *We Never Get To Do Anything* by Martha Alexander, copyright © 1970 by Martha Alexander (p. 54).

To Dover Publications, New York, for permission To reproduce illustrations from *Art Student's Anatomy* by E. J. Farris(1961), (p. 152, Figures 24-25). *Bizarries and Fantasies of Grandville*, introduction and commentary by Stanley Appelbaum(1974),(p.157, Figure 45; p. 158, Figure 50; p. 162, Figure 4). *A Diderot Pictoria Encyclopedia of Trades and Industry* by Denis Diderot, edited by Charles Coulston Gillispie 2 vols. (1959), (p. 137, Figure 15; p.140, Figure 20). *Dore's Illustrations for Rabelais*(1978), (p. 130, Figure 4; p. 136, Figure 13). *Eighteen Hundred Woodcuts by Thomas Bewick and His School*, edited by Blanche Cirker (p. 140, Figure 21), *Graphic Worlds of Peter Bruegel The Elder* by H. Arthur Klein (1963), (p. 179, Figure 15). *Hypocritical Helena* by Wilhelm Busch (1962), (p. 36-37, Figure 9). *The Rime of The Ancient Mariner* by Samuel Taylor Coleridge, illustrated by Gustave Dore(1970), (p. 139, Figure 19; p. 159, Figure 51).

To E. P. Dutton, Inc., Publishers, for permision To reproduce The illustration by Joseph Low from *The Land of The Taffeta Dawn* by Natalia Belting; illustrations copyright © 1973 by Joseph Low (p. 213, Figure 41).

To Europa Verlag, for permission To reproduce The illustration from *Passionate Journey* ("Mein Studenbuch") by Frans Maseree copyrigh © Europa Verlag A. G. Zurich (p. 141, Figure 23).

To Farrar, Straus and Giroux, Inc., for permission To reproduce The picture from *Abel's Island* by William Steig; copyright © 1976 by William Steig (p. 111, Figure 36). Picture from *Amos and Boris* by William Steig; copyrigh © 1971 by William Steig (p. 100, Figure 26). Text and Jacket from *Brookie and Her Lamb* by M. B Goffstein; copyright © 1967 by M. B. Goffstein (p. 617; p. 102, Figure 16). Text and pictures from *Dawn* by Uri Shulevitz; copyright © 1974 by Uri Shulevitz (p. 65, Figures 4-5; p. 67; p. 90-94, book pages 5-32). Jacket and picture from *Elijah The Slave* by Isaac Bashevis Singer, pictures by Antonio Frasconi: pictures copyright © 1970 by Antonio Frasconi (p. 97, Figure 3 right; p. 135, Figure 11). Jacket and double spreads from *The Fool of The World and The Flying Ship*, retold by Arthur Ransome, pictures by Uri Shulevitz: pictures copyright © 1968 by Uri Shulevitz (p. 101, Figure 14 bottom; p. 103, Figure 19; p. 108, Figure 30). Pictures from *The Fools of Chelm* by Isaac Bashevis Singer, pictures by Uri Shulevitz; pictures copyright © 1973 by Uri Shulevitz (p. 172, Figure 41; p 173, Figure 51; p. 190, Figures 56-57). Pictures from *The Golem* by Isaac Bashevis Singer, pictures by Uri Shulevitz; pictures copyright © 1982 by Uri Shulevitz (p. 159, Figure 52). Jacket from *Gorky Rises* by

by Uri Shulevitz (p. 70; p. 71; p. 97, Figure 4; p. 164, Figure 8). Photographs from *Push-Pull, Empty- Full* by Tana Hoban; copyright © 1972 by Tana Hoban (p. 131, Figure 6). Illustrations and Title page from *Runaway Jonah and Other Tales* by Jan Wahl, illustrated by Uri Shulevitz; illustrations copyright © 1968 by Uri Shulevitz (p. 103, Figure 18; p. 116, Figure 47; p. 127). Double spread from *Sir Ribbeck of Ribbeck of Haveland* by Theodor Fontane, Translated by Elizabeth Shub, illustrated by Nonny Hogrogian; illustrations copyrigh © 1969 by Nonny Hogrogian (p. 100, Figure 11). Double spread from *What Is Pink?* by Christina Rosetti' illustrated by Jose Aruego; illustrations copyright © 1971 by Jose Aruego (p. 109, Figure 32).

To Samuel L. Nadler, representative for The Estate of Margaret Wise Brown, for permission To reproduce Text from *Goodnight Moon* by Margaret Wise Brown, illustrated by Clement Hurd (p. 58; p. 61).

To Oxford University Press, Oxford, England for permission To reproduce The picture from *Naftali The Storyteller* by Isaac Bashevis Singer, pictures by Margot Zemach; pictures copyright © 1976 by Margot Zemach (p. 129, Figure 2).

To Penguin Young Books, Ltd., England, for permission To reproduce photographs from *Push-Pull, Empty-Full* by Tana Hoban; copyright © 1972 by Tana Hoban (p. 131, Figure 6).

To Charles Scribner's Sons for permission To reproduce illustrations from *The Lost Kingdom of Karnica* by Richard Kennedy illustrated by Uri Shulevitz; illustrations copyright © 1979 by Uri Shulevitz (New York: Sierra Club Books, 1979); (p. 229, p. 230). Text and illustrations from *One Monday Morning* by Uri Shulevitz; copyright © 1967 by Uri Shulevitz (New York: Charles Scribner's Sons, 1967); (p. 15 Figure 4; p. 32, Figure 6; p. 102, Figure 15; p. 125, Figure 14; p. 170, Figures 29-30). Illustrations from *The Silkspinners* by Jean Russell Larson, illustrated by Uri Shulevitz; Text copyright © 1967 by Jean Russell Larson; illustrations copyright © 1967 by Uri Shulevitz (New York: Charles Scribner's Sons, 1967); (p. 136, Figure 14; p. 143, Figure 26).

To The Sterling Lord Agency, for permission To reproduce illustrations from *Alberic The Wise and Other Journeys* by Norton Juster, illustrated by Domenico Gnoli (p. 103, Figure 17; p. 133, Figure 8; p. 177, Figure 9).

To Frederick Warne and Company, for permission To reproduce The picture from *The Story of a Fierce Bad Rabbit* by Beatrix Potter (p. 99, Figure 10 left). Text and pictures from *The Tale of Peter Rabbit* by Beatrix Potter (p. 14, Text and Figure 1; p. 107, Figure 28; p. 111, Figure 35).

To Windmill Books, Inc., for permission To reproduce The illustration from *Boris Bad Enough* by Robert Kraus © 1976;

illustrations by Jose Aruego and Ariane Dewey © 1976 (p. 107, Figure 29).

To World's Work Ltd., London, for permission To reproduce Text from *Goodnight Moon* by Margaret Wise Brown, illustrated by Clement Hurd, copyright renewed 1965 by Roberta Brown Rauch and Clement Hurd (p. 58; p. 61). Text from *Mine's The Best*, written and illustrated by Crosby Bonsall, copyright © 1973 by Crosby Bonsall (p. 56).

시공주니어, 『비 오는 날』 유리 슐레비츠 지음, 강무환 옮김, 시공주니어, © 1994 (p. 12; p 60, Figure 3; p. 108 Figure 31; p. 165, Figure 10; p. 168, Figure 18). 『새벽』 유리 슐레비츠 지음, 강무환 옮김, 시공주니어, © 1994 (p. 65, Figures 4-5; p. 67; p. 90-94). 『세상에 둘도 없는 바보와 하늘을 나는 배』 아서 랜섬 글, 유리 슐레비츠 그림, 우미경 옮김, © 1997 (p. 101, Figure 14 bottom; p. 103, Figure 19: p. 109, Figure 30). 『보물』 유리 슐레비츠 지음, 최순희 옮김, © 2006 (p. 67, Figure 7; p. 68, Text and Figure 8; p. 87; p. 116, Figure 48; p. 218). 『괴물들이 사는 나라』 모리스 센닥 지음, 강무홍 옮김, © 2002 (15, Figure 3; p. 55, Figure 1; p. 177, Figure 8).

『찰리가 노래를 불렀어요』 중에서

찾아보기

감사의 글

지금까지 저를 가르쳐 주신
모든 분께 이 책을 바칩니다.

이 책을 작업해 온 지난 10여 년을 돌이켜보니, 책을 쓰면서 나만큼 많은 사람의 도움을 받은 사람도 없을 것 같다. 이 책이 출판되기까지 직간접적으로 도움을 주었던 모든 분께 깊은 감사를 드린다.

1부 원고의 편집 방향에 대해 고견을 주신 이사벨 라이트 박사, 3장과 12장을 다시 쓸 때 도움을 준 존 폭스와 도나 브룩스, 경구들을 찾아 주고 예술적 주제 토론을 항상 응해 준 피터 홉킨스, 원고에 대한 코멘트와 정보 제공 그리고 용기를 불어넣어 준 나의 동료 앤 슈베닝커, 팻 로슈, 크리스틴 로슨, 제인 프리먼에게 고마움을 전한다. 또한 초벌 편집 작업을 헌신적으로 진행해 준 로이스 크리거에게도 감사를 전한다.

나에게 귀중한 정보와 용기를 준 다른 많은 친구와 관계자에게도 감사를 전한다. 특히 초기에 많은 편집자에게 거절당하고 의기소침해 있던 나를 지원해 준 바바라 루카스, 출판사를 찾는 방안을 함께 모색해 준 앨런 벤자민, 도나 브룩스, 리 데드릭, 제인 페더, 리즈 고든, 수잔 허쉬만, 마거릿 맥엘더리, 그리고 홍보에 관해 많은 제안을 해 준 마이클 아이젠버그에게 감사드린다. 또한 이 책에 언급되고, 자신의 작품들을 예시 자료로 쓸 수 있게 해 준 나의 옛 제자들에게 고마움을 전한다.

다음은 작품을 무상으로 이용할 수 있게 해 준, 나의 너그러운 동료들이다. 마사 알렉산더, 호세 아루에고, 보니 비숍, 크로스비 본셀, 개리 보웬, 크리스 커노버, 아리안 듀이, 도나 다이아몬드, 리처드 이겔스키, 안토니오 프라스코니, 도메니코 놀리, M.B.고프스틴, 제프리 헤이스, 타나 호번, 노니 호그로지안, 루스 크라우스, 신시아 크루팻, 아놀드 로벨, 조지프 로, 랜디 밀러, 데이비드 팔라디니, 제이콥 핀스, 모리스 센닥, 마르크 시몽, 윌리엄 스타이그, 마고 제마크에게 감사를 전한다. 그리고 저작물 이용을 허락해 준 모든 출판사와 이 작업에 도움을 준 앤 듀렐, 필리스 포글먼, 필리스 라킨, 스티븐 록스버그, 아다 셰론에게 감사를 전한다.

제임스 크레이그에게 감사를 전한다. 이 책의 디자인에 쏟은 그의 귀중한 공헌은 말할 것도 없고, 왓슨 겁틸 출판사(Watson-Guptill Publications)를 소개시켜 주었으며, 꼭 필요한 순간에 고견과 함께 용기를 불어넣어 주었다.

이 프로젝트의 가능성을 믿어 주고, 많은 제안과 더불어 이 책의 산파역을 해 준 돈 홀덴, 아낌없는 지원과 제안을 해 준 데이비드 루이스, 편집에 많은 도움을 준 베티 베라, 책의 전반적인 기획에 기여한 매리 서퍼디에게 감사를 전한다. 수 하이네만은 책의 전체적인 틀을 만들었을 뿐 아니라 모든 디테일을 감독했으며 필요할 때 편집, 정리, 글쓰기, 고쳐 쓰기의 작업을 참을성 있고 너그럽게 진행해 주었다. 지금까지 수 하이네만만큼 헌신적으로 일하는 편집자는 만나 본 적이 없다. 또한 저작물 이용 허락 및 색인 작업을 진행한 엘렌캐럴 포먼, 제작을 감독한 엘렌 그린, 그리고 아낌없는 지도와 조언을 해 준 왓슨 겁틸 출판사의 다른 모든 분께 감사를 전한다.

지은이 유리 슐레비츠

1935년 폴란드에서 태어나 뉴욕에서 미술 공부를 했다. 1962년 데뷔한 후 칼데콧 상을 네 차례나 수상한 대표적인 그림책 작가다. 1969년 아서 랜섬이 글을 쓴『세상에 둘도 없는 바보와 하늘을 나는 배』에 그림을 그려 칼데콧상을 받았다. 이후 직접 쓰고 그림을 그린『보물』(1979), 『스노우Snow』(1999), 『내가 만난 꿈의 지도』(2009)로 칼데콧 영예상을 수상했다. 그 외 작품으로는『월요일 아침에』, 『마법사』, 『비 오는 날』(1970년 라이프치히 국제도서전에서 동메달 수상), 『새벽』(1975년 크리스토퍼상 수상, 1976년 국제아동청소년도서협의회(IBBY)에서 아너북으로 선정) 등이 있다.

뉴욕에 소재한 NSSR(New School for Social Research)에서 그림책의 글쓰기와 일러스트레이션을 가르쳤다. 풍부한 창작 경험을 바탕으로 써낸『그림으로 글쓰기』는 그림책 작가와 지망생들의 필독서로 30년 넘게 스테디셀러로 자리매김하고 있다.

옮긴이 김난령

경북대학교 문헌정보학과를 졸업하고 영국 런던 인스티튜트의 런던 칼리지 오브 프린팅에서 인터랙티브 멀티미디어 석사학위를 받았다. 디자인 및 디지털미디어 분야의 집필과 강의 및 전시기획자로 활동했다. 그동안『마틸다』, 『클라리스 빈의 영어 시험 탈출』, 『크리스마스 캐럴』, 『라모나는 아빠를 사랑해』, 『방귀대장 조』 등과 예술책『디자인의 역사』 등을 번역했다.

그림으로 글쓰기
유리 슐레비츠의 그림책 교과서

초판 1쇄 발행 2017년 8월 30일
초판 6쇄 발행 2023년 4월 30일

지음 유리 슐레비츠
옮김 김난령

디자인 박재원

펴낸이 김경희
펴낸곳 도서출판 다산기획
등록 제1993-000103호
주소 (04038) 서울 마포구 양화로 100 임오빌딩 502호
전화 02-337-0764 전송 02-337-0765
ISBN 978-89-7938-116-0 03600